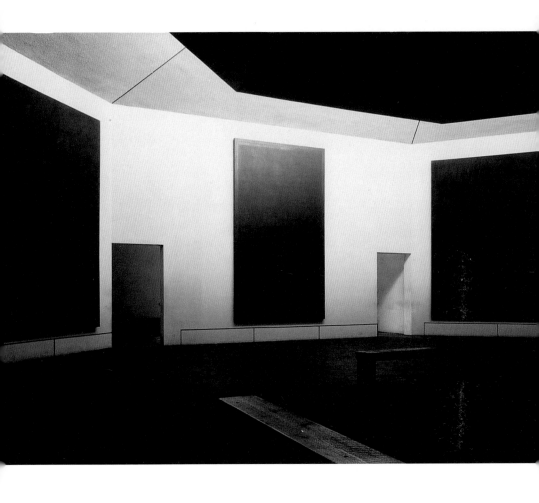

원색 도판 1. 로스코 예배당 전시실 모습, 1965~66. 사진: Hickey-Robertson. Courtesy of the Rothko Chapel, Houston

예배당은 끔찍할 정도로 슬퍼 보였다. 한순간 그 속수무책의 감정이 정말로 절실히 느껴졌고, 로스코가 느꼈을 절망감이 꼭 이랬으리라는 생각도 들었다. 조금 어지러워지면서 뒤로 넘어질 것만 같은 느낌이 들었고, 몇 분 후 나는 정말로 넘어지고 말았다. _제1장 단지 색깔 때문에 울다

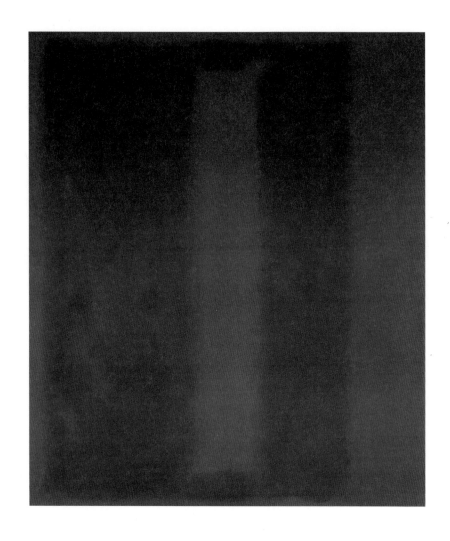

원색 도판 2. 마크 로스코, 「적갈색 위에 검정」, 1959, 테이트 갤러리, 런던

"나는 인간의 기본적인 감정들을 표현하는 데만 관심이 있습니다. 비극이나 무아경, 파멸 같은 것들 말입니다. 그리고 많은 사람이 내 그림 앞에 설 때 힘없이 무너지고 눈물을 흘린다는 사실은, 내가 그 기본적인 감정들을 전달했다는 것을 입증해줍니다." _1957년 마크 로스코의 인터뷰. 제1장 단지 색깔 때문에 울다

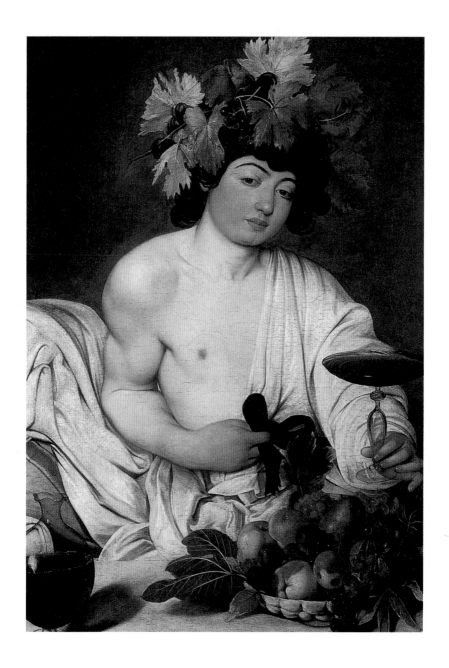

원색 도판 3. 카라바조, 「젊은 바쿠스」, 1593~98, 우피치 미술관. Alinari/Art Resource, New York

"그러다가 그 그림의 찬란함을, 그 빛을 보기 시작한 겁니다. 찬란하고 빛나고 번쩍거리는 데다, 전에 한 번도 본 적이 없는 이상한 색깔들이었어요. 마치 눈이 멀어가고 있는 것 같았죠. 머리와 심장은 불이 붙은 것 같았고, 당장이라도 실신할 것 같았어요." _카라바조의 그림을 보고 탈진한 프란츠의 증언. 제3장 색채의 파도에 휩쓸려 울다

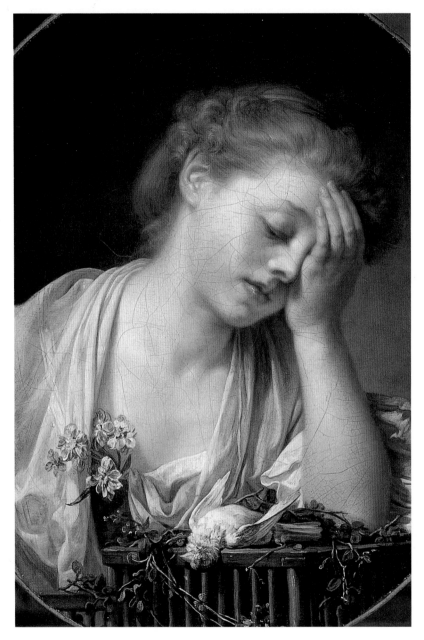

원색 도판 4. 장 바티스트 그뢰즈, 「죽은 새를 애도하여 우는 소녀」, 18세기 후반, 내셔널 갤러리 오브 스코틀랜드, 에딘버러. Courtesy of National Gallery of Scotland.

우리는 더이상 그뢰즈를 진지하게 받아들일 수 없다. 하지만 그를 포기하려면, 눈물이 고귀하고 세련된 것이라고, 또 위대한 예술은 사람을 감동케 할 수 있어야 한다고 믿었던 18세기의 많은 화가도 함께 포기해야 한다. _제7장 죽은 새를 위한 거짓 눈물

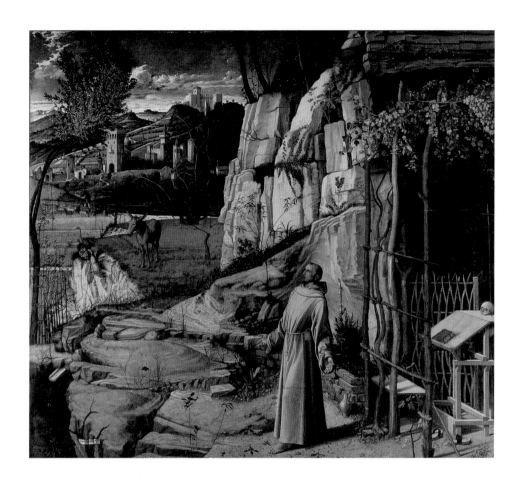

원색 도판 5. 조반니 벨리니, 「성 프란체스코의 무아경」, 1470년대 중반, 뉴욕 프릭 컬렉션

그 그림은 일종의 글 없는 성경이었다. 그것은 내게 숲 바닥에 나뒹구는 미물과, 이름 없는 돌에서 새어나오는 미광에서도 의미를 찾는 법을 가르쳐주었다. 하지만 이제 나는 그 그림에 대해 아무것도 느끼지 못한다. 분명 아름다운 그림이지만 기적적이진 않다. _제5장 푸른 잎에 울다

원색 도판 6. 디리크 바우츠, 「울고 있는 마돈나」, 1460년경, 시카고 아트 인스티튜트. ⓒ 1987 The Art Institute of Chicago

그림을 모사하는 동안 성모의 슬픔은 우리 두 사람에게 현실이 되어갔고, 미술사학자들이 말한 '감정이입 부추기기' 따위는 아무런 상관이 없게 느껴졌다. 마치 성모의 슬픔이라는 소금물에 푹 절어 있는 것 같은, 시리고 짜고 무거운 감정이었다. _제9장 우는 성모를 보며 울다

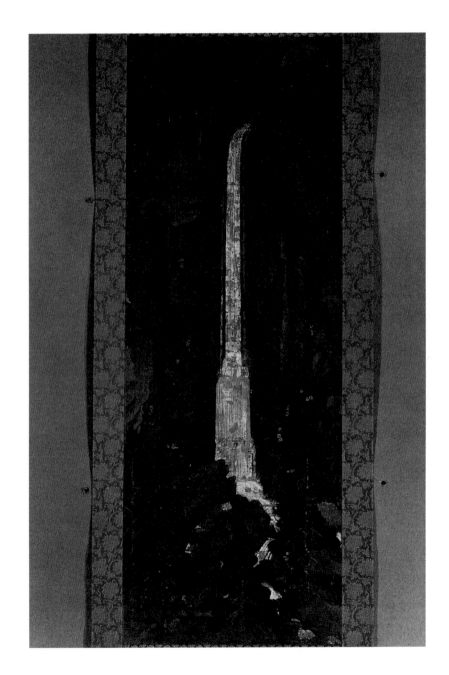

원색 도판 7. 작자미상, 「나치 폭포」, 13세기 후반, 가마쿠라 시대, 네주미술관, 일본

"자기들끼리 몸을 밀착한 채 침묵 속에서 그림만 응시하고 있었고 거의 모두가 울고 있었습니다. 아무도 움직이지 않았어요. 모든 것이 그 그림 앞에서 완전히 멈춰 있었고, 압도적인 종교적 경험이 자리를 대신하고 있었지요."_'신'으로 여겨진다는 일본의 나치 폭포 그림을 보고 온 앤젤라의 증언. 제3장 색채의 파도에 휩쓸려 울다

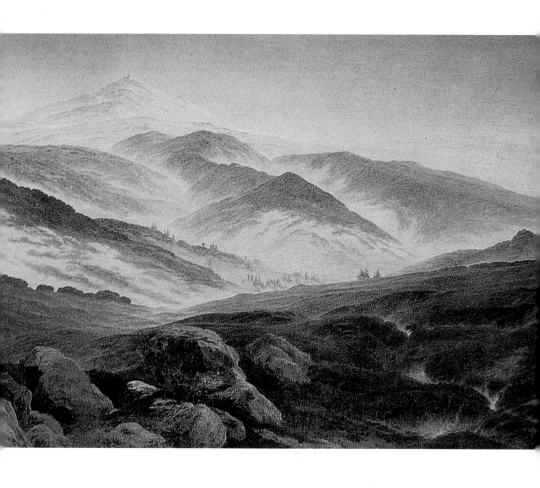

원색 도판 8. 카스파 다비트 프리드리히, 「리젠게비르게의 기억」, 1835, 에르미타슈 미술관, 상트페테르부르크

프리드리히의 그림들은 '굶주린' 그림들이다. 그 그림들은 관객들을 안으로 끌어당기고 외로움을 맛보도록 유인한다. 그리고 당신은 그 텅 빈 공간들 속에서 안전하게 설 자리를 찾지 못하고 자신을 잃어버리는 것이다. _제11장 외로운 산에서 흐느껴 울다

그림과 눈물

그림 앞에서 울어본 행복한 사람들의 이야기

그림과 눈물

그림 앞에서 울어본 행복한 사람들의 이야기

제임스 엘킨스 지음
정지인 옮김

아트북스

차례

눈물이 말라버린 시대의 그림에 대하여

『그림과 눈물』은 그림이 우리를 어떻게 강렬하고 예기치 못하게, 심지어 눈물을 흘릴 지경으로 동요시키는지에 관한 이야기를 담고 있다.

모르긴 해도 글을 쓰고 있는 나 자신을 포함해 그림 앞에서 울어본 독자는 그리 많지 않을 것이다. 심지어 그 어떤 강렬한 감정도 느껴보지 못한 독자도 있을 것이다. 그림은 우리를 행복하게 하기도 하고 어리둥절하게 만들기도 한다. 어떤 그림은 바라보는 것만으로도 사랑이 싹트고 온몸에 긴장이 풀린다. 매혹적이고 도취될 정도로 아름다운 그림도 많다. 하지만 사실 이런 감동이 지속되는 것은 일이 분 정도에 불과하며, 우리는 금세 다른 그림을 보기 위해 발길을 돌리고 만다.

그림 앞에서의 집중력 부족, 이것은 분명 무척 흥미로운 문제이다. 사람들은 으레 무엇에도 비할 데 없이 야심차고, 눈부실 정도로 경건하며, 기이할 정도의 집착이 엿보이는, 예술가의 경이로운 성취물에 빈정거리는 말투로 몇 마디 평을 던지고 지나쳐버리곤 한다. 어떻게 이러한 행동이 지극히 당연해 보일 수 있는지, 나는 그 이유가 알고 싶었다. 진정 그림은 벽에 걸린 몇 점의 아름다운 볼거리, 또는 (나와 같은 분야에서 활동하고 있는 사람들의) 지적 논쟁에 유용한 '색인카드' 같은 구실밖에 하지 못하는 것일까? 그

림을 사랑한다고(심지어 전문가들이 그러듯 그림과 한 몸이 되어 살아간다고) 말하면서도, 정작 느끼는 것은 그리 많지 않다는 것은 무엇을 의미할까? 똑같이 복제해 소중히 간직하고, 그토록 자주 미술관을 찾아가 감상할 만큼 그림을 중요하게 생각하면서, 그림과 정서적인 교감을 나누는 일은 좀처럼 드물다는 사실을 왜 사람들은 당혹스럽게 여기지 않는 것일까?

극작가 게오르크 뷔히너는 사람들이 얼마나 건조해졌는지, 간혹 무언가를 느낄 때에도 그 작은 감정들에조차 얼마나 인색한지에 대해 멋진 말을 남겼다. 그의 등장인물 중 하나가 작은 아페리티프 잔을 들며 말한다. "이제 우리 영혼의 용량은 리큐르 잔으로 재야 할 겁니다." 뷔히너의 말이 맞다. 우리는 대부분 미술로 인해 정말로 중요하고 감동적이라고 할 만한 경험을 한 일이 거의 없기 때문에, 대낮에 아무렇지도 않게 미술관 안을 어슬렁거리는 일을 드러내놓고 반대하는 것이다. 오늘날 사람들은 무언가를 배우고 여기저기서 약간의 즐거움을 맛보기 위해 미술관을 찾는다. 어떤 종류의 미술은 그럭저럭 괜찮다. 그러나 다양한 시대와 미술가들의 작품 중에는 전적으로 반감만 주는 것들도 있다.

하지만 꼭 반감만 가지란 법도 없다. 그림은 모름지기 관객이 보여준 관심만큼 되돌려주기 마련이다. 바로 이것이 내가 이 책을 통해 말하고 싶었던 것이다. 더 많이 볼수록 더 많이 느끼게 된다. 이 책은 그림 앞에서 눈물 흘리는 방법을 일러주는 설명서가 아니다. 우는 것은 말할 것도 없고 강렬한 감정을 느끼는 법 따위를 가르칠 수는 없다. 대신 사람들을 울게 만드는 정신 구조를 분석해 보이려고 노력했다. 그림은 때로 이해할 수 없을 만큼 우리의 상상력을 강하게 자극하기도 하지만, 그림을 통해 특별한 경험을 얻기 위해서는 우선 충분한 시간과 열린 마음이 필요하다. 어떤 그림이든 여러분

을 눈물 흘리게 할 수 있다고 말하는 게 아니다. 손수건을 쥐고 미술관을 돌아다니는 것이 좋다고 말하는 것도 아니다. 하지만 그림 안에는 무수한 이야기가 담겨 있고, 엄숙하기만 한 미술사 수업도 충분히 즐길 수 있다. 모네를 다룬 책을 읽으며 여러분은 실은 그가 유화로 옮겨가기 전에 캐리커처부터 그리기 시작했다는 사실(훗날 그가 자신의 그림에서 인물을 완전히 배제했다는 사실을 생각해보면 참으로 흥미로운 일이 아닐 수 없다)을 알 수 있고, 살아생전 그가 자주 그렸던, 정원을 가로지르던 작은 강 이름이 에프트라는 것도 알아낼 수 있다.

나는 역사를 정말 좋아한다. 역사의 그 풍성함을 포기할 생각은 눈곱만큼도 없다. 하지만 그림은 역사와는 사뭇 다르다. 그림은 말로는 쉽게 표현할 수 없는 방식으로, 의식의 안팎을 미끄러지듯 넘나들며, 아래쪽 어딘가에서 머리를 향해 올라와서는 우리에게 말을 건다. 그렇게 그림은 우리에게 뭔가를 말하게 하는 대신, 머릿속을 데우고 식히면서 사고의 온도를 변화시킨다. 바로 이런 전혀 다른 종류의 경험이 여러분의 머릿속에 파고들어 마침내 눈에서 눈물이 흐르게 하는 것이다. 이 책을 쓰며 찾아내고 싶었던 것도 바로 이런 경험이었다.

다행히도 사람들이 그림에 강렬히 반응했다는 증거는 얼마든지 있다. 알고 보면 중세 말과 르네상스 초기, 18세기, 그리고 19세기에도 사람들은 그림 앞에서 울었고, 그것도 매번 다른 그림 앞에서, 각기 다른 이유로 눈물을 흘렸다. 우리 시대만큼 다 같이 작정이라도 한 듯, 눈물이 메마른 때도 없었던 것 같다. 물론 지금도 그림 앞에서 우는 사람들이 있다. 무덤덤한 사람들 무리에 묻혀 찾아보기도 어려울 만큼 적은 수이기는 하지만. 그들을 찾아내기 위해 나는 신문과 잡지에 설문을 싣고, 그림 앞에서 눈물을 흘

린 사람들에게 경험담을 들려달라고 부탁했다. 나는 동료들에게, 그리고 미술을 사랑한다고 알려져 있는 사람들에게 편지를 썼다. 답장을 많이 받으리라고 기대하지는 않았는데(나라도 그런 편지에는 아마 답장을 보내지 않았을 테니까) 뜻밖의 결과에 놀라고 말았다. 나는 전화와 이메일, 편지 등 모두 4백 통 이상의 회신을 받았다. 대부분 내가 모르는 사람들에게서였다. 글을 쓴 사람들 대다수가 그전까진 자신의 경험을 다른 사람에게 들려준 적이 없었기 때문에(자기 남편이나 아내에게는 말한 이들도 있겠지만, 대부분 내가 묻기 전까진 아무에게도 말하지 않았다고 했다) 더욱 특기할 만한 반응이었다. 그들이 보내준 편지는 헤아릴 수 없이 소중한 자료이다. 집단적인 부인否認에 의해 소리를 죽이고 있기는 하지만, 우리가 아직도 옛날 사람들과 같은 이유로 여전히 눈물을 흘리고 있다는 것을 증명해주는 자료이기 때문이다. 나는 이 책 전반에 걸쳐 그 편지들을 인용했고, 그중 몇 통은 부록에 전문을 실었다.

처음에 나는 눈물을 흘리는 행위가 매우 사적인 것으로 판명되리라고 생각했다. 그리고 세상에 다양한 종류의 사람이 있는 것처럼, 우는 이유도 그만큼 다양할 것이라고 믿었다. 하지만 조각조각 흩어져 있는 이야기들이 일련의 패턴을 형성하는 것을 보고 나는 또 한 번 놀라지 않을 수 없었다. 사람들이 눈물을 흘리는 데는 특정한 이유가 있다는 것은 예전부터 알고 있던 사실이다. 그러나 뜻밖에도 설문에 응한 사람들의 경험은 서로 매우 밀접하게 연관되어 있으면서도 완전히 상반된 두 가지 경험으로 크게 양분되었다. 첫 번째 경우에 속하는 이들은 그림이 참을 수 없을 정도로 가득 차 있고, 복잡하고, 압도적이거나, 어떤 식으로든 제대로 바라보기에 너무 가까이 있어서 울었다. 두 번째 경우의 사람들은 그림이 참을 수 없을 정도로

텅 비어 있고, 어둡고, 고통스러울 만큼 광대하며, 차갑고, 어떤 식으로든 이해하기에 너무 멀게 느껴져서 눈물을 흘렸다.

여기서부터 길이 꼬이기 시작하는데, 그 모든 굴곡을 지금 다 말해버리고 싶지는 않다(눈물에 익숙해지려면 어느 정도 시간이 걸릴 테니까). 이야기는 단계별로 진행된다. 1장을 시작으로 홀수 장에서는 그림 한 점과 그 그림에 감동하거나 동요한 사람들의 이야기를 살펴보고, 짝수 장에서는 그 만남의 양상들에 관해 더욱 깊이 고찰할 것이다. 이런 방식이야말로 그림이 사람의 마음을 어떻게 움직이는지 가장 잘 보여줄 수 있다고 생각했고, 장을 거듭하는 동안 나는 눈물이 거의 말라버린 우리 시대의 문제의 핵심에 조금씩 가까이 접근해갈 수 있었다.

제임스 엘킨스

일러두기

_책 · 잡지 · 신문은 『 』, 작품 제목 및 시나 논문 제목은 「 」, 전시회 제목은 〈 〉로 표기했다.

_인명 등의 외래어 표기는 국립국어연구원에서 규정한 외래어표기법을 따랐다.

∾

그 모든 어둠을 헤치며 바람은 찾고 있네
자신이 속해 있는 그 비탄을
　_W. S. 머윈, 「밤바람」

눈물! 눈물! 눈물!
밤에, 고독 속에, 눈물 속에서;
하얀 해변에 뚝뚝, 뚝뚝 떨어져, 모래 속으로 스며드는,
눈물―빛나는 별 하나 없이―온통 어둡고 황량하여라.
헝클어진 머리, 눈에서 흐르는 촉촉한 눈물
―아, 저 유령은 누구인가?―어둠속에서 눈물을 머금고 있는 저 형체는?
형체도 없는 저 덩어리, 모래밭 위에 구부리고, 웅크리고 있는,
　……멀리, 밤에, 네가 날아가는 동안, 아무도 보지 않는데―
아, 그리고 풀어헤쳐진,
눈물로 된! 눈물의! 눈물의 바다!
　,_월트 휘트먼, 「풀잎들」

그의 선홍색 입술은 점점 제 빛을 잃어갈 것이고 황금빛 머리칼도 슬그머니 바래갈 것이다. 그의 영혼을 채워갈 삶은 육신을 마모시킬 것이다. 그는 끔찍하고 흉측하고 거칠어질 것이다. 그런 생각을 하자 날카로운 통증이 칼날처럼 도리안의 몸을 훑었고, 그의 섬세한 감성은 한 올 한 올 가닥마다 가늘게 떨렸다. 깊이 꺼져 자수정 같아진 눈동자 위로 눈물의 안개가 몰려왔다. 그는 얼음 손이 자기 심장을 움켜진 것 같다고 느꼈다.
"마음에 들지 않나?" 청년의 침묵이 무엇을 의미하는지도 모른 채, 다소 충격을 받은 홀워드가 마침내 입을 열었다.
"물론 그도 마음에 들걸세." 헨리 경이 말했다. "이런 그림을 좋아하지 않을 사람이 어디 있겠나? 현대미술에서 가장 위대한 작품이라고 해도 지나치지 않네. 그림의 대가로 자네가 원하는 건 다 주겠네. 나는 저 그림을 꼭 가져야겠으니."
　_오스카 와일드, 『도리안 그레이의 초상』

마크 로스코는 안락의자에 기대 앉아 두꺼운 안경알 너머로 여자를 가만히 지켜보고 있었다. 그의 입술은 굳게 닫혀 있고 담배를 피우는 사람들이 그러듯이 눈은 반쯤 감겨 있었다. 그녀가 앞으로 걸어갔다.

때는 1967년 11월 말의 어느 늦은 오후였고, 조명은 어두웠다. 이스트 69번가에 있는 올드 파이어 하우스 스튜디오는 대낮에도 어두운 편이었는데, 로스코는 채광창 위로 낙하산을 펼쳐놓아 실내를 한층 더 음침하게 만들어놓았다. 희미하고 얼룩덜룩한 그림 표면을 철저하고 정확하게 살펴보기 위해 모든 자극 요소를 배제하고자 한 것이다. 처음에 그녀는 아무것도 볼 수가 없었다. 그러다 어둠속에서 채 완성되지 않은 거대한 그림들이 서서히 윤곽을 드러냈다.

그녀는 잠시 가만히 서서 그림을 아래위로 훑어보았다. 그림들의 높이는 거의 4.5미터는 되었고 어느 거대한 신전의 열린 출입문처럼 어둡고 텅 비어 있었다. 눈이 희끄무레한 빛에 익숙해지자 그림들의 표면이 보이기 시작했다. 단조롭고, 텅 비어 있고, 거의 검정 그 자체였다. 그녀는 그중 한 점 앞으로 걸어갔다. 짙은 고동색 기미가 베일처럼 드리워진 새카만 그림이었다. 그 그림의 표면은 벽처럼 평평하지 않았다. 속을 들여다볼 수도

있었고, 그러면 마치 물의 움직임 같은 것이 보이는 듯도 했다. 그녀가 바라보는 동안 그 윤기 없는 캔버스는 천천히 움직이면서 마치 꽃이 피어나듯, 어둠의 층들이 파장을 만들며 퍼져나갔다. 그녀는 정신이 아득해졌고 당혹스러웠다.

로스코는 그녀가 캔버스의 표면 바로 앞까지 얼굴을 갖다 댔을 때도 여전히 아무 말도 하지 않았다. 시카고 대학의 지도교수 울리히 미델도르프의 충고에 따라 그녀는 그림을 보러 갈 때 돋보기를 가져가는 습관을 들이긴 했지만, 화가 본인이 보고 있는 앞에서 감히 그것을 꺼낼 용기는 없었다. 하지만 그 표면들 속에는 봐주기를 기다리며 숨어 있는 무언가가 있었다. 그것이 무엇인지 쉽게 포착되진 않았지만, 신비롭게도 말로 설명할 수 없는 위안을 주었다.

"마치 내 눈이 손가락 끝이 되어 캔버스 위의 붓질과 그 질감을 훑고 있는 듯한 느낌이었다." 다음날 아침 그녀는 일기장에 그렇게 썼다. 그림을 바라볼수록 점점 더 편안해지는 것을 느낄 수 있었다. 그러다가 어느새 그녀는 눈물을 흘리고 있었고, 두 사람은 몇 분 동안 그대로 있었다. 눈물로 흐려진 시야로 캔버스를 바라보는 미술사학자와 담배를 피우며 그녀를 바라보는 화가. 그녀는 내게 그 순간이 "아주 기이하게" 느껴졌으나 동시에 위안을 받았고, 완벽하게 편안했으며 순수하게 평화롭고 기쁜 순간이었다고 고백했다. 몇 분 후 그녀는 눈물을 닦고 화가에게 다가가 인터뷰를 시작했다.

제인 딜렌버거는 버클리연합신학대학원에서 일하다가 현재는 은퇴했다. 전공은 미술관 경영이었지만 그녀의 관심은 미술의 종교적인 면에 쏠려 있었다. 그녀의 명함에는 '제인 딜렌버거, 미술사학자 겸 신학자'라고 적혀

있다. 로스코와 인터뷰를 했을 때 그녀는 한 종교 토론단체의 일원이었는데, 당시 뉴욕현대미술관 관장이던 알프레드 바와 개신교 신학자인 폴 틸리치도 같은 단체에 소속되어 있었다. 단체는 '예술Art, 종교Religion, 현대문화Contemporary Culture'의 앞 글자를 따서 'ARC'로 불렀다. 그날 오후 그녀가 제일 먼저 알고 싶었던 것은 로스코가 그 모임에 참석한 적이 있는가 하는 것이었다.

아니라고, 로스코는 말했다. 그런 모임, 무척 따분할 것 같다면서.

로스코의 그림들은 텍사스에 있는 예배당으로 실려 가기로 되어 있었고, 가톨릭의 십자가 14처*처럼 모두 14점으로 이뤄져 있었다. 그녀는 그 그림들에 뭔가 종교적인 의미가 담겨 있으리라고 확신했다. 화가가 각 그림이 걸릴 위치를 일일이 지정할 것이라는 이야기도 있었다. 14점 모두 색을 칠한, 공허하고 텅 빈 직사각형 캔버스일 뿐인데도 어떤 그림은 '십자가 책형'으로, 또 어떤 그림은 '십자가에서 내림'으로 불릴 예정이었다. 로스코가 그 그림들을 그런 식으로, 그러니까 십자가의 길 14처로 구상한 것일까?

로스코는 그림에 제목을 붙이는 것은 원치 않는다고, 대신 각 그림 아래 바닥에 숫자판을 놓도록 제안했다고 말했다. 어떻게 될지는 아직 모르지만 그 숫자판들은 예배당 바깥벽에 붙을 것 같고, 따라서 아무도 어떤 그림이 어떤 처를 상징하는지는 알 수 없을 거라고 그는 말했다(실제로는 안과 밖 어디에도 표식이 놓이지 않았다).

* 예수가 사형선고를 받은 때부터 십자가에 못 박혀 죽어 묻힐 때까지 일어났던 중요한 사건을 14개로 나눠 형상화한 것을 뜻한다.

제인은 이제 뭘 물어야 할지 알 수 없었다. 다른 사람들이 예술과 종교에 관해 뭐라고 말하는지 그가 궁금해하지 않는다면, 그리고 사람들이 자기 그림을 십자가의 14처로 알아보든 말든 상관없다고 여긴다면, 그렇다면 그는 자기 작업에 대해 어떻게 생각하고 있을까? 그녀는 그가 바넷 뉴먼의 친구이며 두 사람이 자주 비교된다는 것을 알고 있었다. 로스코는 뉴먼의 '십자가 14처' 연작을 본 적이 있을까?

없다. 그의 표현을 빌리면 '나 자신의 경험'에 집중하기 위해 의도적으로 피했다는 것이다. 그러면 그는 신앙이 있는 사람인가? 처음에 예배당의 작업 의뢰를 받았을 때 그는 의뢰인들에게 자신은 신자가 아니라고 말했다고 한다. "나는 신과 관계가 별로 좋지 않습니다." 그는 그녀에게 그렇게 말했다. "그리고 날이 갈수록 더 안 좋아지고 있죠. 처음 시작할 때는 그림들에 종교적인 주제가 담겨야 한다고 생각했는데, 그림들이 스스로 어두워져버리더군요."

종교적이려고 하자 그림이 점점 어두워졌다니, 참으로 기묘한 생각이었다. 그녀는 다시 그 이상한 느낌과 자신이 흘린 눈물을 떠올려보았다. 어쩌면 그 그림들 자체에 대해 이야기함으로써 그를 밖으로 끌어낼 수 있을지도 모른다. 그녀는 그 그림들이 "어둡게 빛을 발한다"라며 그림을 칭찬한 다음, 그 은은한 은빛과 벨벳 같은 어두움을 어떻게 표현한 것인지 궁금하다고 말했다. 그러나 그는 자신이 무엇을 한 것인지 일러주려 하지 않았다.

"그냥 물감일 뿐이오." 그가 대답했다.

그녀는 잠시 더 머물러 그의 갤러리나 스튜디오 임대료 같은 사소한 일들에 관해 대화를 시도하다가 밤이 될 무렵 그곳을 나왔다.

인터뷰를 한 지 2년이 지난 1970년 2월, 로스코는 두 사람이 이야기를

나눈 바로 그 집에 딸린 작은 욕실에서 손목을 그었다. 그리고 거의 정확히 1년 뒤 휴스턴의 예배당이 봉헌되었다. 로스코는 자신의 예배당을 방문한 적이 없으며, 설령 가봤다고 하더라도 그가 무슨 생각을 했을지 이젠 아무도 알 수 없게 되었다. 사람들은 그 그림들이 평평하고 빛바래 보인다고 말했다. 봉헌식에 참석한 제인은 "강렬한 텍사스의 빛"만을 느꼈다.

습기 찬 예배당을 방문하다

그 사실을 증명해줄 어떤 연구 결과가 있는 것은 아니지만, 20세기에 들어 그림 때문에 운 적이 있는 사람이 있다면 대부분 로스코의 그림 앞에서 울었을 가능성이 크다. 그리고 로스코의 많은 그림 중에서도 특히 사람들의 마음을 뒤흔들어놓은 그림은, 이제는 그의 이름이 붙어 있는 예배당을 위해 그린 14점의 거대한 캔버스들이다(2위를 뽑는다면 피카소의 「게르니카」가 될 테지만, 나는 1위와 2위의 격차가 상당히 크리라고 본다).

사진만으로 어떤 장소의 느낌을 파악하기란 어려운 일이기 때문에, 사람들이 그곳에 대해 하는 말들을 이해하려면 몸소 그곳을 찾아가 시간을 보내보는 편이 낫겠다고 판단했다. 나는 텍사스의 여름 더위에 정신이 산란해지지 않도록 4월 초에 떠나는 비행편을 예약했다(휴스턴의 여름은 유난히 길고, 심지어 도시를 방문하는 정치인들을 위해 야외 냉방 시설까지 갖추고 있을 정도라고 한다).

예배당은 조용한 동네에, 판잣집들과 키 큰 나무가 그림자를 드리우고 있는 부서진 보도 옆에 위치해 있었다. 외관은 큰 볼거리가 없었다. 창도 하나 없이 모조리 벽돌로 둘러싸인, 공터 가장자리에 서 있는 폐가 같은 건물이었다. 내가 찾아갔을 때는 봄비를 맞아 풀들이 웃자라 있었고, 땅은 남

부 고장이 으레 그렇듯 여름 내내 더위와 습기에 시달려 탈진한 것 같은 느낌을 벌써 풍기고 있었다.

공식적으로 로스코 예배당은 종파를 초월한 교회이며, 그 지역의 조로아스터교 지부까지 포함해 다양한 종파를 수용하고 있다. 행사가 열릴 때는 미술관으로도 사용돼 종교적인 용도와 예술적인 용도가 기이하게 혼합되어 있는 곳이다. 작은 로비에는 접견용 책상과 다양한 종교 경전들이 꽂힌 책꽂이가 있다.

로비 양쪽에 하나씩 난 문 두 개를 통과하면 곧바로 팔각형의 예배당 본당으로 이어지는데, 거기에 로스코의 그림들이 사방으로 걸려 있다원색 도판 1, 2. 처음 발을 들였을 때, 방은 따뜻하고 습하고 아주 조용했다. 네 사람이 명상을 하고 있었는데, 그중 두 사람은 책상다리를 하고 있었다. 한 사람은 그림 두 점 사이의 흰 벽을 바라보고 있었고, 다른 한 사람은 눈을 감고 있었다. 안내원으로 보이는 나이 지긋한 여성은 접이식 의자에 앉아 책을 읽고 있었다. 바깥 어디에선가 산비둘기 한 마리가 구슬프게 울고 있었다. 마치 그 단조로운 새 울음소리가 예배당 낡은 벽돌들 속으로 스며들어 벽 자체가 소리를 내고 있는 것 같았다.

나는 그 단순함에 놀랐고, 물 얼룩이 진 벽과 여기저기 드리워진 거미줄과 그 거대한 그림들에 놀랐다. 그림들은 빛과 신비로 가득한, 화려하고도 어두운 표면을 갖고 있었다. 전문가의 솜씨가 강하게 풍기는 그림들이었다. 제인의 이야기를 듣고 나니 꼭 최면에 걸린 듯한 경험을 할 것만 같았고, (또 누가 알겠는가?) 어쩌면 나도 눈물을 흘리게 될지 모르겠다는 생각이 들었다. 그러나 사실 로스코 예배당은, 적어도 처음에는 그렇게 압도적이지 않았다. 비행 때문에, 그리고 번잡한 시간대에 공항에서부터 장시간

운전을 하고 오느라 너무 피곤했는지도 모른다. 그 그림들은 닳고 납작하고 지루해 보였다. 마치 철수세미로 너무 세게 문질러 생긴 얼룩 자국처럼, 또는 오래된 오디오 스피커 위에 놓인 먼지 쌓인 검은 천같이 힘없고 연약해 보였다. 로스코 그림의 미묘한 변조들은 '강렬한 텍사스의 빛' 속에서 힘을 잃었고, 그림들은 지칠 대로 지쳐버린 듯했다. 결코 계시를 얻을 수 있을 만한 장소로는 보이지 않았다.

그럼에도 14개의 거대한 자주, 검정 캔버스로 둘러싸인 텅 빈 방안에 서 있는 것은 분명 예사롭지 않은 경험이었다. 나는 뒤쪽에 있는 그림들을 보기 위해 돌아섰고, 그리고 다시 몸을 돌려세웠다. 어느 쪽이 앞쪽일까? 나는 정신을 가다듬어야겠다고 생각하며 두 개의 출입문을 마주하고 있는 벤치에 가서 앉았다. 그렇게 하자 한 번에 캔버스 하나씩을 볼 수 있었고 방 전체를 봐야 한다는 강박을 떨칠 수 있었다.

내가 마주보고 있던 그림에는 높이가 보통 사람 키의 두 배는 넘어 보이는 거대한 검정 직사각형이 담겨 있었고, 가장자리에는 짙은 고동색 테두리가 칠해져 있었다(그림들은 액자에 끼우는 대신, 캔버스 테두리를 그림과 어울리는 색으로 칠해놓았다). 화면 위쪽으로 쏠린 검은색 직사각형은 마치 중력을 무시한 채 허공에 붕 떠 있는 것처럼 보였다. 로스코의 다른 그림들과 마찬가지로 그 그림 역시 이렇다 할 주제도, 제목도 없었고 모서리가 선명한 직사각형 외에는 아무것도 볼 게 없었다. 로스코 예배당의 그림들은 완전히 텅 비어 있다고들 말하는데, 지루해지지 않고 얼마나 오래 그림을 보고 있을 수 있을지 의문이었다.

얼마간 시간이 지난 후 나는 제인이 옳았음을 깨달았다. 검정 물감은 결코 벽처럼 평평하게 칠해져 있지 않았다. 검은색으로 칠한 아래쪽 가장자

리는 로스코가 마스킹 테이프를 사용한 덕분에 똑바르게 수평을 유지하고 있었지만, 그것은 다시 자유롭게 그은 밝은 자주색 선으로 약간 흐릿해져 있었다. 바탕색보다 좀더 밝은 그 선은 캔버스 아랫부분을 가볍게 굽이치듯 가로지르며 똑바른 직선을 부드럽게 완화해주고 있었다. 그렇게 이중으로 그어진 선 바로 위에는 검은색 물감 위에 고동색 물감을 흩뿌린 흔적이 있었다. 실수로 붓이 미끄러졌는데, 수정하지 않고 그냥 내버려둔 것이 분명했다. 고동색 자체도 고르지 않게 칠해져 있었다. 마치 흐린 하늘을 찍은 낡은 세피아 톤 사진처럼 보였다. 부드럽고 윤기 없는 덩어리들이 둥둥 떠다니고, 반짝이는 선들이 마치 구름을 뚫고 떨어지는 빗줄기처럼 위아래로 움직이고 있었다.

나는 방안을 둘러보았다. 그림마다 흐릿한 자국과 얼룩 들, 뭔지 알 수 없는 기묘한 형상들이 자리하고 있었다. '완전히 텅 빈' 그림은 단 한 점도 없었다. 어두운 하늘이나 깊은 물을 연상케 하는 그림들도 있었다(나중에 들은 이야기인데, 그곳에 간 누군가는 그 그림들이 밤을 향해 열린 창문들 같다고 말했다고 한다). 나는 일어서서 다음 그림으로, 그러니까 오른쪽 문 바로 오른편에 걸린 그림 앞으로 걸어갔다. 전체가 자줏빛이 도는 검정 캔버스였는데, 이 그림에는 테두리가 그려 있지 않았다. 그림은 선들로 가득 차 있었다. 폭포처럼 쏟아져 내리는 물감들은 역시 비를 닮아 있었고, 단조롭게 칠해진 부분은 납작한 권운층을 연상케 했다. 시선은 곧 머리 높이 부근에 남겨진 한 오점에 가닿았다. 무언가가 그림에 흠집을 냈는데 어설프게 때운 바람에, 아주 밝은 빛을 보고 나면 잠시 눈앞에 생기는 잔상처럼 자주색 동그라미가 남은 것이다. 나는 자리에 앉아 구름과 조용하고 가늘게 내리는 비를 생각하며 한참 동안 그림을 위아래로 훑어보았다.

그날은 비 예보가 있었다. 내가 휴스턴에 도착했을 때만 해도 먹구름이 짙게 드리워져 금방이라도 비를 퍼부을 것 같더니, 비구름을 통과한 회색빛이 따뜻한 저녁노을에 자리를 내주고 있었다. 예배당은 인공조명 하나 없이 전적으로 채광창에서 들어오는 자연광에 의지하고 있었는데, 날이 어두워질수록 그림 윗부분이 빛을 발하기 시작했다. 자연히 아랫부분은 상당히 어두워져 있었다. 마치 그림 윗부분의 가느다란 광선들이 아래쪽 깊은 암흑 속으로 쏟아져 내리고 있는 것 같았다. 나는 무의식중에 아무런 특징 없는 그 어둠속을 뚫어져라 보고 있었는데, 형태가 불분명해서 눈을 깜빡일 때마다 조금씩 움직이는 것만 같았다. 그 도저히 저항할 수 없는 움직임은 무형의 그림자 속으로 미끄러져 들어갔다. 나는 주위를 둘러보았다. 셋은 이미 가고 없었고, 한 사람만 남아 눈을 감은 채 손바닥을 위로 하고 무릎 위에 올려두고 있었다.

그 사이 시간이 많이 흘러 있었다. 나는 일어나 방안을 걸어 다니며 각 그림을 차례로 보았다. 그림마다 특이한 부분들이 있었고, 위에서 말한 '실수'들, 즉 얼룩이나 결함을 갖고 있었다. 그중 한 점은 가장자리가 부드럽고 둥글게 처리된 직사각형을 담고 있었는데, 로스코의 초기 작품들에서 볼 수 있었던 허공에 떠다니는 듯한 형상들을 닮아 있었다. 초기 작품들과 비슷한 형태로 그리려다가 물감으로 덧칠해버린 모양이었다. 결국 검정 위에 검정을 얹은 꼴이 되었는데, 그 모습이 마치 유령 같았다. 그 그림 바로 왼쪽에는 반짝이는 검은색 자국들이 점점이 박힌 그림이 걸려 있었다. 마치 불꽃이 떨어져 내릴 때 점점 어두워지면서 깜부기불이 되고 결국 빛을 다해 어두운 하늘에 희미한 흔적만 남겨놓는, 그런 광경을 보고 있는 것 같았다. 여기서 불꽃이란 물감을 작게 뭉쳐놓은 덩어리들을 말하는 것인데,

마치 철로에 떨어진 재 같아 보이기도 했다.

저녁이 밤으로 바뀌는 동안 나는 한 그림에서 다음 그림으로 넘어가며 비구름이나 잔상 같은 것들을 끊임없이 머릿속에 그리고 있었다. 한 시간을 들여 모든 그림을 스케치했고, 나중에 기억을 되살릴 수 있도록 그림의 독특한 특징들이나 반쯤 감춰진 형태들도 표시해두었다. 나는 머릿속에 예배당이 완벽하게 각인될 때까지 그림 한 점 한 점을 속속들이 눈으로 익혔다. 그래야 그 그림들을 정말 보았다고 말할 수 있을 것 같았기 때문이다. 기자뿐 아니라 역사가에게도 기록하는 일은 아주 중요하니 말이다. 여러모로 아주 잘 해나가고 있는 것 같았지만, 웬일인지 점점 자신이 없어지기 시작했다. 내가 너무 열심히, 너무 체계적으로 하려고 용을 쓰고 있다는 생각이 들었던 것이다. 귄터 그라스의 소설 『개들의 시절』에는 찌르레기 무리를 조사하다가 결국 다른 모든 종류의 새들까지 구별할 줄 알게 되는 어린 소년이 등장한다. 내가 로스코의 그림을 두고 하는 짓이 그 소년과 별반 다를 게 없다는 생각이 번뜩 뇌리를 스쳤다. 영리한 방법일지는 몰라도, 뭔가 방향이 어긋나 있다는 생각도 들었다. 어떤 면에서 그 예배당은 찌르레기 무리처럼 같은 종족을 한데 모아놓은 곳이라고도 할 수 있었다. 결코 작은 자국이나 결점 따위를 찾아낸다고 풀 수 있는 암호는 아니었지만, 그날 저녁 나는 달리 어떻게 그림을 봐야 할지 알지 못했다.

마침내 문 닫을 시간이 되었다. 명상인지 기도인지를 하고 있던 젊은이는 마치 방금 자리에 앉았다는 듯이 자연스럽고 재빠르게 일어나 예배당을 나가버렸다. 나는 따뜻한 황혼 속으로 걸어 나갔다. 거울처럼 세상을 비추고 있는 풀장 가장자리를 따라 다람쥐 한 마리가 기어가고 있었다. 젊은 남자는 빨간 자동차에 올라타더니 금세 시동을 걸고 떠나버렸다. 나는 드디

어 다른 색깔들과 움직이는 형체들을 볼 수 있게 된 것이 기뻤다. 다람쥐가 몸을 숙인 채 균형을 잡기 위해 꼬리를 앞뒤로 까딱거리며 풀장의 물을 마시려고 애쓰는 모습을 바라보았다. 그렇게 볼거리가 적은 것을 그렇게 오래 보고 있느라 지쳐버린 나는 다람쥐와 빨간 자동차에서 로스코의 그림들이 거부해버린 소박한 즐거움을 느끼고 있었다.

고백의 책

다음날 아침 나는 예배당을 뒤로한 채 예배당 사무실을 찾아갔다. 1972년에 봉헌된 이래 그 예배당은 방문자들의 기록이 담긴 방명록들을 보관하고 있었다. 총 5천 편 가량의 글이 담긴 책이 몇 권이나 있었다. 나는 그중 손에 잡히는 대로 아무거나 한 권 집어 들고 읽기 시작했다. 나는 금세 나와 비슷한 경험을 했다는 사람의 글을 만날 수 있었다. 그는 그림 속에서 "형상과 형태를 찾느라, 둥둥 떠다니는 면들 속에서 길을 잃었다"라고 썼다. 아이들이 쓴 글들도 있었는데, 부모가 고집하지 않았다면 절대 그곳에 오지 않았으리라는 짐작이 들었다. 한 아이는 "마음에 든다"라고 썼고, 또다른 아이는 "마음에 안 든다"라고 썼다. 역시 어린아이가 쓴 것 같은 어떤 글은 그저 간단히 "내 생각에 이 그림들은 모두 똑같다. 한 마리 고양이"라고 적고 있었다. 그 글을 읽으며 나는 전날 내가 했던 일들이 잘못이었음을 분명히 알게 되었다. 그 그림들 속에는 체셔고양이가 없는 것처럼 비구름도 없다. 결국 나는 있지도 않은 의미를 찾아내려고 과도한 열정을 쏟고 있었던 것이다.

방명록에는 로스코의 그림들이 마치 페인트칠한 벽처럼 서로 다를 게 없으며, 어떤 형태도 담고 있지 않다는 의견도 적혀 있었다. 한 마디로 요약

하면, 그림이 하나같이 텅 비어 있다는 것이었다. 그들은 로스코의 그림들이 아무것도 말하고 있지 않으며, 단순히 관람자가 부여하는 생각들을 반영할 뿐이라고 했다. 어떤 사람은 간단하게 "우리는 모두 백지를 응시해야 한다"라고 써놓았다. 명상을 하러 오는 사람들에게는 맞는 말 같았다. 읽지도 않으면서 흐릿한 눈동자로 책장을 바라보는 것처럼, 멍하니 그림을 응시하는 사람들 말이다.

로스코의 그 그림들이 내가 한 것처럼 면밀하게 뜯어볼 대상이 아니라는 점은 이해할 수 있을 것도 같았지만, 무심히 떠오르는 생각들을 되비추는 텅 빈 거울에 지나지 않는다고 생각하고 싶지는 않았다. 열심히 뜯어보지 않아도 된다면 편하긴 하겠지만, 그렇다면 앞에 놓인 것이 무엇인지도 상관없어지는 것 아닌가. 로스코의 그림들은 너무 자세히 들여다보면 붓 자국과 고양이들, 색깔들을 모아놓은 카탈로그가 되어버린다. 나는 로스코 역시 이런 문제를 이미 의식하고 있었고, 그도 때로는 내가 한 것처럼 캔버스에서 보이는 몇 가지 특이한 부분들에 매달렸으리라고 상상해본다. 어쨌든 각 그림을 다른 그림과 구별할 수 있다는 것은 분명 안정감을 주는 일이다. 그렇게 함으로써 그림은 자신만의 개성을 지니게 되고, 다른 그림과는 전혀 다른 이야기를 들려주게 되는 것이다. 그것은 마치 찌르레기 무리 중의 한 마리가 갑자기 자기만의 스타일과 개성을 갖게 되는 것과 같다.

그러나 동시에 나는 로스코가 한 치도 물러서지 않는 순수한 어둠과 더불어 살아내는 방법을 체득하기 위해 노력한 것이라고도 생각한다. 각 그림은 차이점들을 갖고 있었지만, 그는 그것들을 짓밟아 뭉개버렸다. 그가 남겨놓은 그대로, 그것들은 나름의 차별적인 형상들과 획일적인 텅 빔 사이 어딘가에 위치해 있는데, 바로 이런 점이 그 그림들의 차이를 알아보는

일을 극도로 어렵게 만든다. 관람자는 작은 자국이나 실수들을 알아차리고 또 그것이 무엇인지 궁금해하기 마련이지만 그것들은 분명 아무것도 아니며, 모두 모아 본다 한들 아무런 의미도 형성되지 않는다. 첫날 내가 포기할 수밖에 없었던 것은, 결국 그렇게 '많은' 어둠을(전체가 어둠으로 이뤄진 벽들을) 받아들이는 것이 너무 힘들었기 때문이며, 순수한 무형의 검은 세계 속에서 펼쳐지는 로스코의 게임에 동참하는 일이 대단히 힘이 드는 일이었기 때문이다. 그것은 중독성 있는 놀이를 하는 것처럼 다소 위험하게 느껴지기도 했다.

둘째날 나는 안내원, 경비원 들과 이야기를 나누며 얼마간 시간을 보냈는데, 그중에는 십 년 이상 예배당에서 일한 사람들도 있었다. 그들은 방문자들이 대부분 몇 분 정도만 예배당 안에 머무를 뿐이라고 말해주었다. 그저 방안을 빙 둘러보고는 떠난다는 것이었다. 방명록을 봐도 대다수의 방문자가 그림에 큰 관심이 없음을 알 수 있었다. 단순하고 긍정적인 평들로 가득 차 있을 뿐이다. 어떤 이는 "무지 무지 예쁘다"라고 썼고, 또 어떤 사람은 "그것은 평화와 고요의 오아시스이다"라고 썼으며, "이 예배당은 무척 아름답고 조용한 곳이다"라고 쓴 사람도 있었다. 많은 사람이 예배당을 경이로울 정도로 평온하고 차분하며 기운을 북돋아주고 긴장을 풀어주는 '안식처'로 여기는 듯했다. "무한한 평화"로 가득한 장소라고 표현한 사람도 있었고, "얼마나 중요하고 아름다운 곳인가. 너무나 공감이 가고 완벽하게 치유해주는 곳이다"라고 쓴 사람도 있었다.

좀더 오래 머무르거나, 벤치에 앉아 멍하니 어두운 캔버스들을 응시하며, 명상하고 기도하거나 꿈을 꾸는 방문객들도 있었다. 그들 역시 방명록에 자신의 흔적을 남겨놓았다. 한 사람은 이렇게 썼다. "이렇게 오래, 이렇

게 평화롭게 명상을 해본 것도 참 오랜만이다. 발걸음을 떼기가 힘들다." 또 어떤 사람은 "긴장을 푸는 데 좋은 장소이다"라고 썼다.

방문자들의 길고도 백일몽 같은 경험은 충분히 이해가 된다. 결국 몇 분 이상 한 가지 것에 집중하기란 어려운 일 아닌가. 나는 오히려 그 짧은 방문들이 더 궁금했다. 그들은 어떤 자기보호 본능에서 그림에서 등을 돌리고 떠나는 것은 아닐까? 어쩌면 그들은 그곳이 겉으로 보이는 것처럼 평온한 곳이 아니라거나, 또는 더 오래 머물면 기분이 나빠질지도 모른다는 것을 어렴풋하게 느낀 것인지도 모른다. 안내원들의 말에 따르면, 앉아서 명상을 하지는 않되 몇 분이 지나고도 계속 머무는 사람들이 가장 강한 감동을 받은 사람들이라고 했다. 그들은 집중해서, 오랫동안 그림을 바라본다고 한다. 이 역시 이해가 된다. 처음 몇 분 동안 예배당은 그저 신기한 장소 이상도 이하도 아닐 것이다. 휴스턴의 거리와는 정반대로, 조용하고 긴장을 풀 수 있는 곳인 데다 심지어 고요해 보이기까지 하니 말이다. 그러나 나는 그들이 계속해서 그림을 바라보고 로스코가 무엇을 의도했는지 상상해본다면 그의 마음이 얼마나 어두우며, 얼마나 고갈되었고 텅 비어 있는지 알아차릴 수 있으리라고 생각한다. 그 그림들은 모든 빛 입자를 흡수하고, 모든 생각을 빨아들이는 블랙홀과 같다. 고개를 어디로 돌리든 그림은 당신 앞에 버티고 있고, 암흑 말고는 그 무엇도 보여주지 않는다. 그의 그림들은 아무것도 말하지 않고 아무것도 묘사하지 않는다. 그저 내리누를 뿐이다. 나도 전날 그런 기분을 느꼈고, 메모를 하기 시작한 것도 어떤 면에선 그런 생각을 회피하기 위해서였다. 다른 사람들은 그냥 눈을 감고 명상을 하면서, 로스코의 기묘한 비애에서 벗어나 자신들만의 좀더 즐거운 생각들에 빠져든 것이다.

몇몇 방문객들은 그러한 전환점을, 자신이 볼 수 있는 모든 것을 보았다고 생각한 그 순간을, 이제 그림에서 등을 돌릴 때가 되었다고 생각한 그때 그 느낌을 기록해두었다. "너무나 절대적으로 적대적이고 냉담하다", 한 방문자는 그렇게 썼다. 이들이 계속 예배당에 머물렀다면, 고집스럽게 남아 그림을 계속 보고 있었더라면 그들은 아마 훨씬 더 강렬한 감정을 느끼기 시작했을 것이다. 이들이 바로 눈물을 흘릴 가능성이 가장 큰 사람들이다. 방명록에 적힌 그들의 글은 대체로 한 줄이나 두 줄로 아주 짧다. "시각적으로도 감정적으로도 먹먹했을 만큼 충격적인 경험이었다"라고 쓴 사람도 있었고, "눈에는 눈물이 가득 고인 채, 내가 할 수 있는 것은 이곳을 떠나는 것밖에 없다"라고 쓴 사람도 있었다. 방명록에는 이런 비슷한 글들이 수십 개가 넘었다. "감동에 겨워 눈물을 흘렸지만, 어떤 좋은 변화가 있으리란 예감이 든다", "첫 방문부터 나를 감동시켜 슬픔의 눈물을 흘리게 했다", "내 가슴이 울 수 있는 장소를 만들어줘 고맙습니다", "아마도 미술작품에서 받은 가장 큰 감동이었을 것이다"……. 어떤 글들은 상당히 짧았는데, 그런 글의 주인들은 쓰면서도 계속 울고 있지 않았을까 궁금해지기도 했다.

"나를 무너뜨리고 말았다."

"침묵이 깊숙이, 심장까지 찌르고 들어온다."

"다시 한번 나는 감동하여 눈물을 흘린다."

"사람들에게 감동으로 눈물을 흘리게 하는 종교적인 경험."

"눈물, 액체로 된 포옹."

그리고 가장 슬픈 글, "나도 울 수 있으면 좋겠다."

그날 오후 방명록 읽기를 마치고 나는 마지막으로 한 번 더 그림을 보기

위해 예배당으로 들어갔다. 그림들과 예배당은 끔찍할 정도로 슬퍼 보였다. 두 사람이 더 와서 명상을 하고 있었는데 그들은 명상용으로 예배당에서 마련해놓은 검은 방석에 앉아 있었다. 한 여성이 유모차를 밀고 들어와 그 방석들 중 하나에 앉았다. 아기는 천장을 향해 몇 차례 당황스러운 시선을 던졌다. 몇 분 후 아기가 훌쩍훌쩍 울먹이기 시작했다. 아기 엄마는 처음엔 움직이지도 눈을 뜨지도 않은 채 한 손을 뻗어 아기를 달래려고 했지만, 아기는 가라앉을 기미가 없었고, 결국 엄마는 몸을 일으켜 유모차를 밀고 나가버렸다. 그녀는 나가면서 나를 향해 행복한 미소를 지어 보였다.

로스코에 대한 난감한 평판

방명록에 담긴 글은 대부분 진심에서 우러난 말이었고 감정을 솔직히 표현하고 있었다. 물론 뉴욕이나 시카고, 로스앤젤레스의 현대미술관을 방문한 사람들에게서 기대할 만한 반응은 아니다. 이런 감정적인 반응은 로스코의 그림에서나 기대할 만한 것이었고, 이런 사실이야말로 로스코를 둘러싼 미스터리 중 하나이기도 하다. 언제나 그가 뉴욕파의 다른 화가들과 좀 달랐던 것도 바로 이런 점에서였다.

미술사 책을 보면 로스코 세대의 화가들은 각자 '자기만의 스타일'을 갖고 있다. 잭슨 폴록은 한 치도 길들일 수 없는 허장성세였고, 로버트 머더웰은 우아하고 장식적이며, 클리퍼드 스틸은 건조하고 암석처럼 거칠고, 바넷 뉴먼은 스케일이 크고 과할 정도로 야심 찼으며, 한스 호프만은 신랄하고 상스럽다. 이들은 모두 역사 속에 확실히 자리매김했고, 파리를 상대로 뉴욕의 무게를 가늠하며 미국 미술의 미래를 그려나갔다. 그들은 추상의 한계를 시험했고, 추상회화에서 공간과 개념을 어떻게 다뤄야 할지 탐

색했다.

그러나 어디에도 로스코의 자리는 없었다. 그 역시 그런 작업을 했고, '부드럽게 빛을 발하는 직사각형들'과 같은 자기 스타일도 있었다. 그러나 그는 또한 미술사학자들이 편히 받아들일 수 없었던 또다른 프로젝트도 진행하고 있었는데, 바로 개인적이면서도 종교성을 띠는 미술을 창조하는 일이었다. 그는 관람자들에게 종교적인 영향을 미칠 수 있는 그림을 그리기 위해 노력했는데, '울음'이라는 행위는 사람들이 그런 그의 핵심을 제대로 파악했다는 근본적인 신호였다. 내가 알기로 사람들은 언제나 그의 그림 앞에서 울어왔다. 이야기는 1949년 후반, 그가 자기만의 독특한 화법을 발견해낸 직후로 거슬러 올라간다. 그때 이후로 사람들은 그의 그림이 걸린 갤러리와 미술관에서 울었고, 제인 딜렌버거가 그랬듯이 작업실에서 완성되지 않은 그림을 보고도 울었다.

또한 로스코는 20세기 주요 화가들 중에서 사람들이 자기 그림 앞에서 울 수도 있다고 인정한 유일한 사람이었다. 그는 1957년에 한 인터뷰에서 "내 그림 앞에서 우는 사람들은 내가 그 그림을 그릴 때 겪은 것과 똑같은 종교적 경험을 하고 있는 것입니다"라고 말했다. 그가 자기 그림을 보며 울었다고 딱 부러지게 말한 것은 아니지만 나는 때때로 그가 그랬으리라고 생각한다. 그는 종교적 경험을 매우 감상적이고 극적인 경험으로, 눈물을 쏟게 할 만큼 격정적인 경험으로 파악했다. 같은 인터뷰에서 그는 이렇게 말했다. "나는 인간의 기본적인 감정들을 표현하는 데만 관심이 있습니다. 비극이나 무아경, 파멸 같은 것들 말입니다. 그리고 많은 사람이 내 그림 앞에 설 때 힘없이 무너지고 눈물을 흘린다는 사실은, 내가 그 기본적인 감정들을 전달했다는 것을 입증해줍니다."

머더웰과 나눈 대화에서 로스코는 "오직 무아경만이" 그림이란 것의 핵심이라고 말했다. "예술은 무아경을 빼면 아무것도 아니다." 이것은 매우 직설적인 단언인데, 나는 로스코가 자기가 생각한 그대로를 말한 것이라고 믿는다. 대개 그는 그 정도로 명백하게 말을 하는 것은 회피했고, 자기 그림이 종교적인 의미를 지니고 있다는 것을 부인했을 뿐 아니라, 의미로 따지자면 어떤 의미도 담고 있지 않다고까지 말했다. 그의 전기를 쓴 제임스 브레슬린이 표현한 대로 "로스코가 자기 그림에 담긴 종교성을 주장하지 않는 것은, 다른 사람들이 그의 그림에 부여한 종교성을 부인하기 위함이었다." 예컨대 로스코는 이렇게 말했다. "나는 종교적인 사람이 아니오." 미술사학자들은 보통 로스코의 이러한 회피적인 태도를 일종의 전략으로 받아들여왔지만, 우스꽝스런 말로 치부되었을지언정 그가 종교나 무아경이나 비극에 대해 말한 것은 진심이었을 가능성도 분명 있다.

수년에 걸쳐 로스코의 관객들은 어떤 면으로든 영향을 받은 감상자들과 그렇지 않은 이들로 나뉘었다. 뉴욕파가 추상회화의 가장 중요한 시기를 만들었다고 여기는 사람들은 로스코가 품은 종교적인 목적에 반감을 느꼈다. 클레멘트 그린버그의 유명한 주장대로 뉴욕파가 순전히 '화면'의 평면성을 주제로 삼은 화가들이었다면, 그들에게 가장 당혹스러운 인물은 단연 로스코였을 것이다. 그린버그의 관점에서 로스코의 작품은 흥미롭기는 해도 폴록의 작품만큼 도전적이지도 중요하지도 않았다. 만약 로스코가 침묵을 지키면서 평론가들이 뭐라 말하든 그냥 두었다면 그의 평판은 지금보다 훨씬 더 좋은 방향으로 쌓여갔을 것이고, 심지어 폴록과 데 쿠닝과 함께 일급 화가로 분류되었을지도 모른다. 그러나 그는 계속해서 종교와 비극과 무아경과 파멸을 강조했다.

역사가의 관점에서 보면 로스코는 자신이 하고 있는 일을 착각하고 있었을 뿐이다. 그는 자기 그림들이 종교에 관한 것이라고 생각했지만, 사실 그것은 초현실주의에 뒤이은 비실증적인 회화였던 것이다. 그는 '무아경'과 '비극'이라는 단어를 사용했지만 사실 '화면'과 '색면'이라는 단어를 썼어야 했다. 그 간극은 매우 깊어, 로스코의 종교적 또는 감정적 의미에 강하게 끌리는 사람들은 진지한 학술 토론에서는 배제되고 있다. 미술사학자들은 야심찬 추상표현주의 화가 로스코는 '납득할' 수 있어도, 눈물을 찔끔거리는 종교적인 로스코는 '납득할' 수 없다고 간간이 주장한다.

로스코에 관한 이론이 성립하지 않는 이유

로스코가 비실증적이며 그의 그림들이 회화에 관한, 또는 평평한 캔버스에 관한 그림이라고 말해버리면 모든 게 상당히 말끔히 정리된다. 그러나 그 텅 빈 직사각형들은, 정확히 무엇인가? 무아경과 종교에 관한 로스코의 관념을 '납득하지' 못하는 사람들도 여전히 그의 그림이 의미하는 것을 알고 싶어한다. 브레슬린은 그 직사각형들이 열린 무덤일지도 모른다고 말했다. "로스코의 수평으로 놓인, 비교적 좁은 직사각형들 중 어떤 것들은 어둡고 숨 막히는 무덤 같은 공간으로 우리를 끌어당긴다"라고 그는 말했다. 또 어떤 그림들에서 그는 "많은 관람자가 증언했듯이, 창문이나 문, 또는 텅 빈 무대나 묘석, 풍경이나 기하학적인 인체를" 떠올렸다. 열린 무덤 이론을 뒷받침할 증거도 있었는데, 로스코가 어린 시절에 열린 무덤에 관한 꿈을 꾼 적이 있다고 말했기 때문이다. 그 꿈에 대해 알고 있었던 그의 친구 앨 젠슨은 무덤들이 "어떤 심오한 방식으로" "그의 그림 속에 박혀버린 것"인지도 모른다고 생각했다.

이에 못지않게 자극적인 다른 이론들도 있다. 미술사가인 애너 체이브는 로스코의 몇몇 그림들에 인체 형상의 희미한 흔적이 남아 있다고 주장했다. 1975년에 로버트 로젠블럼은 로스코의 색면들이 이제 사라져가는 낭만주의 풍경화의 마지막 흔적이라고 주장했다. 마치 로스코가 일몰을 그린 풍경화의 한 부분에 돋보기를 갖다 대고 거기 나타난 색채들을 크게 확대해서 옮겨놓기라도 했다는 듯한 투였다. 화가인 션 스컬리는 최근 로스코 전시 리뷰를 통해 로젠블럼의 관점을 지지했다. 스컬리에 따르면 낭만주의의 서사와 현대미술의 추상 사이에 놓인 간극에도 불구하고 로스코는 "낭만주의와 관련한 것"은 "모두 갖고 있었다". 나는 브레슬린과 체이브와 로젠블럼의 주장이 어떤 그림들에 대해서는 설득력이 있다고 생각하지만, 로스코는 화가로서 자신의 성공이 어떤 하나의 이론으로 설명될 수 없다는 점에 달려 있음을 잘 알고 있었다. 그 직사각형들은 온갖 종류의 사물들을 연상케 하지만, 실제로는 그 어느 것도 아니며, 그렇게 확신하고 나면 그림들은 더욱 낯설게 느껴진다.

로스코를 특징짓는 이 흐릿한 직사각형들은 특히 난감한 발명품이다. 그것은 하나의 형태임에 분명하지만, 무릇 형태라면 뭔가를 재현하고 있어야 한다. 폴록의 흘리고 뿌린 자국들 속에서, 또는 데 쿠닝의 곡선과 흩뿌림 속에서 어떤 사물을 볼 수 있으리라고 우리는 결코 기대하지 않는다. 그러나 로스코의 그림은 초점이 어긋난 초상화 같다. 배경을 등지고 흐릿한 형체가 있음을 알아볼 수 있지만 그것이 누구인지 알아보는 것은 허락되지 않는 것이다. 직사각형의 캔버스에 단 하나의 형체를 그려넣는다는 개념은, 어쩔 수 없이 형체를 가진 모든 종류의 것을 떠올리게 한다. 어둠속에 드러난 사람 얼굴 윤곽, 안개 긴 풍경 속 집 한 채, 얼룩덜룩한 벽에 드리워

진 사람의 그림자, 그늘이 드리워진 테이블보 위의 찻잔 하나 같은 것들.

그림 속에 등장하는 모든 형태와 그 배경은 필연적으로 보는 사람에게 형태가 있는 뭔가를 떠올리게 한다. 로스코는 우리에게 어떤 대상과 그 배경에 대한 불완전한 기억을 일깨우면서, 정작 그 대상 자체는 움켜쥐고 내주지 않는다. 그것은 곧 인간인 우리가 이 세상이 배열되는 방식을 즉각적으로 느끼는 것을 의도적으로 방해하는 일이므로, 우리에게는 참으로 실망스러운 일이다. 혹자는 그가 가장 심오하고 일반적인 방식으로 상실이 어떤 것인지 보여주었다고 말할지 모른다. 또는 그의 표현대로 그의 그림들이 '필멸성의 암시'를 담고 있다고도 할 수 있다. 어찌되었든 그의 그림들은 끈질기게 공허함을 추구하며, 바로 그 점이 우리를 불편하게 한다.

브레슬린은 상실과 불확실성, 절망의 감정을 계속해서 거론해왔다. 그는 "불길한 그림자들, 넓고 텅 빈 공간, 너덜너덜하거나 찢긴 가장자리, 두 개의 형체를 떨어뜨려놓는 좁다란 가로 막대들, 가혹한 검정"을 이야기한다. 브레슬린은 그것들에서 분리 또는 상실을 읽는다. 그는 로스코의 모친이 세상을 떠난 이듬해인 1949년에 그린, 비교적 명랑하다고 여겨지는 그림에서조차 슬픔을 찾아낸다. "그는 자신의 결핍을 그리기 시작했다"라는 말로 브레슬린은 이야기를 시작한다. "그리고 그는 자신의 결핍을 충만함으로 그려냈다. 색깔을 지닌 빛, 관능적인 쾌락, 요동하는 움직임, 벅찬 감정 같은 것으로 가득 채웠다." 제인 딜렌버거도 로스코가 자살하기 전 2년 동안 그린 화려한 그림들을 보았을 때 브레슬린과 비슷한 느낌을 받았다고 말했다. 그녀에게는 그 그림을 본 일 자체가 이미 비극이었다. 때는 1969년 4월로 그녀가 아들을 잃고 얼마 지나지 않은 시기였다. 그녀는 아들의 죽음을 기리기 위해 로스코의 그림을 한 점 사기로 마음먹었고, 화가를 직접 찾

아가 자기한테 그림 한 점을 팔지 않겠느냐고 물었다고 한다. 그는 계약에 묶여 있어 소속 갤러리를 통하지 않고는 그림을 팔 수 없다고 말했다. 그래서 그녀는 그가 얼마 전부터 그리기 시작한 희미한 단색조의 그림들 중 하나를 점찍어둔 채 갤러리로 갔다. 하지만 그곳에서 그녀가 발견한 것은 지나치게 밝은 빨강과 노랑으로 칠한 화려한 캔버스들이었다. "난 공포에 사로잡힌 나머지 꼼짝 못하고 자리에 앉아만 있었어요"라고 그녀는 당시를 회상했다. "말 그대로 몸이 덜덜 떨렸죠." 그녀에게 그 그림들은 "죽음을 말하고" 있었던 것이다. 그녀는 갤러리 직원에게 가서 "누군가가 그를 잡아줘야만 해요"라고 말했다. 로스코는 열 달을 계속 그렇게 지내다가, 결국 자살하고 말았다.

로스코의 생애에 관한 이야기들도 사람들을 울게 만든다. 그림 속 직사각형들이 무덤처럼 보인다는 사실, 로스코가 이런저런 상실을 경험했다는 사실, 그리고 결국 스스로 목숨을 끊었다는 사실까지. 하지만 이런 식의 반응은 상상을 펼칠 여지는 없이 그저 멜로드라마 같을 뿐이다. 대부분의 저술가는 로스코의 이런 눈물범벅된 세계에서 멀리 떨어져 있으려 한다. 어떤 역사가들은 그 그림들이 죽음과 상실에 관한 것이 아닌 만큼, 죽음이나 상실이라는 관념에 관한 그림도 아니라고 말하고 싶어한다. 버클리 대학에 교수로 재직 중인 리오 베르사니와 윌리스 뒤투아는 『피폐의 예술』이라는 책에서 상실이라는 개념을 논했다. 이들은 로스코가 관람자와 화가, 그림의 세계를 뛰어넘는 초월적인 무언가를 약속하지만, 사실상 겉으로 드러나는 건 아무것도 없다고 말한다. 색깔들 사이에서 어슬렁거리던 관람자들은 갑작스런 계시가 내리지 않으면 결국 자기 내면으로 눈을 돌리게 되고, 그텅 빈 형태들과 모호한 색조, 가까워졌다 멀어지기를 반복하는 형체들을

보며 마치 그것들이 자신들의 마음을 대변해주는 양 생각하게 된다는 것이다.

그럴 듯한 생각이긴 하지만, 이런 추측은 베르사니와 뒤투아를 철학적 추상의 영역으로 흘러들게 했다. 그들은 이렇게 썼다. "보고 있지만 아무것도 보이지 않는다는 사실의 압박 아래에서, 관람자의 자아는 순간적으로 자아와 비자아가 대립하지 않는, 또 경계가 없는 융합 속에서, 또는 다르게 표현하면, 다른 정체들과 비교될 수 없는 상태의 존재로 환원되기도 한다." 그들의 건조한 글쓰기 방식에도 불구하고 나는 그들이 무엇을 이야기하는지 알고 있고, 나 역시 그렇게 생각한 적이 있다. 그러나 그런 추상적인 해석이 정답이라고는 할 수 없다. 『피폐의 예술』은 감정적으로 거리를 두고 쓰인 책이어서 '무아경'이나 '비극' 같은 단어는 찾아볼 수 없고, 지은이들은 로스코 예배당을 '평온한 명상'의 공간으로 여기는 관람자들과 의견을 같이한다. 그들은 그 예배당 안에 선 채로 그림의 모호함과 정신의 모호함 사이의 그림자놀이에 관해 생각했다고 말하며, 로스코의 성취는 "엄밀히 말해 세속적"이라고 결론 내린다. 그들은 그 그림들에서 무아적이고 초월적인 종교가 아니라 철학을, 정신과 세계의 관계를 떠올렸다. 로스코가 창조한 우주에서는 우리 자신도, 우리의 정신도, 또는 우리 사고의 형태도, 확실하게 알려진 것은 아무것도 없다고 그들은 말한다. 로스코는 "초월적인 약속"을 하지만, 이내 그 약속을 깨고, 어두운 거울 속에 비친 우리 자신만을 되돌려줄 뿐이라는 것이다.

무시무시한 결론들이기는 하지만, 로스코가 정말로 "초월적인 약속"을 하고, 그의 미술이 정말로 종교적이며, 감상자들에게 철학적 성찰 이상의 의미가 될 수 있다는 주장보다는 더 쉽게 받아들일 수 있는 이야기가 아닌

가 싶다. 뒤투아와 베르사니의 주장의 핵심은 부재에 관한, 또는 그들이 말한 대로 '피폐'에 관한 인식에 있다. 로스코의 작품에서 정말로 중요한 것도 바로 그것이지만, 학술 논문으로 만들어지는 과정에서 이들의 주장은 다소 냉정한 추상의 외양을 띠게 되었다. 그 텅 빈 직사각형들에는 보는 사람을 불편하게 만드는 뭔가가 분명히 존재한다. 그것들이 우리를 불안하게 하는 가장 큰 이유는 비어 있기 때문이며, 뭔가(어떤 사물과 그 배경)가 되려고 폼을 잡다가 결국 아무것도 아닌 것으로 끝나버리기 때문이다. 베르사니와 뒤투아는 로스코를 그 자신이 창조한 텅 빈 캔버스의 실존적 함축에 담긴 수수께끼를 푸는 한 사람의 학자로 둔갑시킨다. 내가 아는 한 로스코는 "정체성들과는 비교 불가능한 것으로서의 존재에 관한 인지" 같은 극도로 냉철한 글귀에 의미를 부여할 수 있을 만큼 침착하고 학구적이며 명징한 사람이 아니었다. 로스코에게 중요한 것은 그 끊임없이 움직이는 텅 빈 공간들이 무시무시하고 '비극적'이라는 사실이었다. 그런 그림들이 기쁨을 줄 수 있으려면 철학에 관한 것이어야 한다. 경험에 관한 것이라면 도저히 참아내기가 어려운 것이 되어버리기 때문이다. 『피폐의 예술』에는 정체된 우울의 분위기에 훨씬 잘 들어맞는 베케트에 관한 뛰어난 논의도 담겨있다. 로스코의 그림들은 그와는 전혀 다른, 비철학적인 정조를 보여준다. 비트겐슈타인이 말했듯이 철학은 그 자체로 치료라기보다 질병일 수 있는 것이다.

예배당의 방명록은 로스코의 그림을 보는 일에서 정말 어려운 부분은 그저 바라보기만 하는 것임을 증언해준다. 그림에서 무엇이 빠져 있는지 말하고 싶은 유혹에 저항하며 가능한 한 오래 버티는 것 말이다. 정말로 견딜 수 없는 것은 빠져 있는 그 무언가가 바로 그림의 의미라는 사실이며, 로스

코를 지적으로 분석하려는 사람들은 그 이름 없는 상실을 달래줄 치유제로 역사와 철학을 사용한다. 비극, 눈물, 종교 같은 말들이 과장되게 들릴지 몰라도, 로스코는 바로 그런 사람이었고, 그보다 더 냉정한 표현은 단어의 오용에 지나지 않을지도 모른다.

　방명록에 담긴 기록의 대부분은 로스코의 그림이 지닌 외로움 또는 공허함 때문에 눈물을 흘린 사람들이 쓴 것이다. 어떤 사람들은 제인이 그랬던 것처럼 죽음을 떠올렸고, 다른 이들은 정체 모를 상실감을 느꼈다. 이상한 일이지만 정반대의 이유로 운 사람들도 있었다. 그들은 로스코의 그림들이 너무 가득 차 있고 거기서 너무 많은 일들이 벌어지고 있다고 생각했다.

　멀리서 보면 로스코의 그림은 유쾌하고 심지어 예뻐 보일 수도 있다. 그러나 가까이 다가서서 보면, 색깔들의 번진 얼룩 사이 어딘가에서 길을 잃은 자신을 발견하게 될 것이다. 그 그림들은 함정 같다. 멀리서 보면 무해해 보이지만 가까이 가면 혼란스럽고 당혹스러워진다. 서양의 그림들은 대개 가까이에서 볼수록 더 평평해 보이게 마련이다. 아주 가까이 다가가면 캔버스의 짜임도 보이고 심지어 물감 위에 쌓인 먼지도 볼 수 있게 된다. 그러나 로스코의 그림에 가까이 다가서면 그 안에 들어가 있는 자신을 발견하게 될지도 모른다. 모든 것이 담합하여 감각의 과부하 상태를 만든다. 시야를 완벽하게 장악해버리는 텅 비고 빛나는 직사각형의 색면들, 반짝반짝 빛을 발하는 침묵, 붕 떠 있는 느낌, 또는 손에 만져질 듯한 형체의 부재, 색깔이 아주 멀리 떨어져 있는 같으면서도 질식할 정도로 가깝다는 기이한 느낌. 결코 유쾌한 느낌은 아니다. 그림은 당신을 완전히 에워싸게 되고, 위협과 위안, 편안히 지탱해주는 느낌과 질식시키는 느낌을 동시에 느끼게

된다. 제인은 로스코의 그림을 볼 때면 무의식중에 뒷걸음을 치게 되고 그러다가 남들과 부딪히거나 심지어 발에 걸려 넘어진 적도 있다고 말했다.

로스코는 사람들이 상실감이나 공허함에 대해 생각하는 것뿐 아니라 바로 이런 질식할 듯한 기분을 느끼길 원했다. 이것은 근거가 있는 이야기이다. 1950년대 중반 로스코는 얼마나 가까이에서 자신의 그림을 봐야 하는지 묻는 질문에, "십팔 인치(약 45센티미터)'라고 대답했다(바넷 뉴먼도 비슷한 이야기를 한 적이 있는데, 로스코가 그에게서 힌트를 얻었는지도 모른다). 사람들은 로스코가 농담을 한 것이라고 말했다. 그러나 나는 설령 그가 정확히 18인치를 염두에 두진 않았더라도 분명 진심으로 한 말이라고 생각한다. 내 경험에 비춰 보자면 관람자들은 그림에서 2피트(약 60센티미터) 정도 거리를 둔 채 모여 다니는 경향이 있는데, 이는 복잡한 술집이나 엘리베이터 안에서 다른 사람과 사이에 두는 정도의 거리이다.

1951년 5월 한 인터뷰에서 로스코는 큰 캔버스에 그림을 그리는 이유가 관람자들을 작품 안으로 끌어들일 수 있기 때문이라고 말했다. "당신은 그림 안에 있는 겁니다. 그림은 당신이 마음대로 다룰 수 있는 뭔가가 아닌 거죠." 그의 거대한 그림들은 앞으로 몰려나와 우리를 둘둘 감싸고, 우리가 허파로 들이마시는 바로 그 공기를 색깔들로 온통 물들인다. 마치 세상이 다 녹아 걸쭉한 빛의 물줄기로 변해버린 것처럼. 로스코의 색면을 둘러싼 섬세한 가장자리들은 주변 시야만이 집어낼 수 있으며, 마치 연기처럼 우리를 향해 뻗쳐온다. 이런 것들은 기분을 상쾌하게 해줄 수도 있고(어쩌면 로스코는 이런 것을 두고 '무아경'이라고 표현했을지도 모른다) 불안하게 만들 수도 있다. 관람자들은 브레슬린이 표현한 대로 "포위당한 듯" 느끼고, "이런저런 것들의 뒤섞임과 빨아들이는 듯한, 압도적인 일관성에 위협을" 느

낄 수도 있다.

이렇게 그림을 가까이에서 보면 멀찌감치 떨어져 있을 때보다 더 격정적이고, 덜 초연한 경험을 하게 된다. 각 그림은 서로 조금씩 다르다. (초기 로스코의 '특징적인 화법'의 그림에서 흔히 볼 수 있는) 서로 포개어져 있는 가지각색의 가로 막대들은 엄청난 중량을 지니기라도 한 듯 위압적으로 보일 수 있다. 또 어떤 그림들에는 (주로 관람자의 배나 머리 높이에서) 앞으로 밀고 나오는 직사각형들이나, 가까이 다가갈수록 무너져 내리는 듯 보이는 어두운 색면들이 자리하고 있다. 색이 선명한 것들은 관람자를 향해 밀고 나와, 초점 안으로 들어가길 거부하며 고동치고, 색이 흐릿한 것들은 퇴비 덮개 같은 빛을 내며 가라앉는다.

나는 실험 삼아 예배당에 걸린 그림 중 한 점 앞으로 다가가 18인치의 거리를 두고 정강이를 아래쪽 철제 보호난간에 걸치고 섰다. 누군가와 이야기할 때 마음이 편할 만큼의 거리보다 가까웠고, 그 결과 불편한 친밀감을 느끼게 되었으며, 한 방문자가 쓴 대로 "너무 가까이 있어서 받는 완전한 고통"을 느꼈다. 그림 속의 모호한 형체들은 내가 곰곰이 생각해볼 수 있도록 자신을 내보였다. 어떤 것들은 멀게 느껴져서 나는 그것들을 풍경 속의 머나먼 산들을 보듯 바라보았고, 어떤 것들은 코앞에 있는 듯 아주 가까워 보였다. 나는 내가 보았다고 생각한 형체들을 제대로 포착하기 위해 그림에 집중했다가 잠시 눈을 풀고 다시 집중하기를 반복하면서 계속 예배당을 둘러보았다. 나는 유연하지만 만져지지 않는 부드러움 속에서 진이 다 빠져버린 것 같았고 거의 질식할 것 같은 느낌이 들었다. 그때 나는 한 역사가가 로스코의 그림들을 엄마의 가슴에 대한 유아의 감각에 비유했던 것을 기억해냈다. 그림에는 실제로 촉각으로 느낄 수 있는 것이 없다는 사실만

제외하면 그 말도 일리가 있었다. 내가 보고 있던 그 그림에는 손으로 만질 수 있는 것이 없었고, 그림을 받쳐줄 토대도, 위안이 될 수평선도 없었다. 답답하고, 모든 것이 불확실해 보였다.

마치 내가 본 것에 대한 통제력을 상실하고 있기라도 한 듯, 나는 금방 경험한 것이 내게서 멀어지고 있다는 느낌을 받았다. 한순간 그 속수무책의 감정이 정말로 절실히 느껴졌고, 로스코가 느꼈을 덮쳐오는 절망감이 꼭 이랬으리라는 생각도 들었다. 조금 어지러워지기 시작했다. 뒤로 넘어질 것만 같은 느낌이 들었고, 몇 분 후 나는 정말로 넘어지고 말았다.

눈물: 누선에서 분비되어 눈 안에 생기거나 눈에서 흘러내리는 한 방울의 투명한 액체.
주로 감정, 그중에서도 특히 슬픔에서 비롯되지만, 신체 또는 신경 자극이 원인이 될 때도 있다.
 _옥스퍼드 영어 사전, '눈물'의 뜻 1번

눈물을 강요하는 것, 눈물을 강요하는, 눈물을 만들어내는, 눈물을 듣게 하는, 눈물을 떨어뜨리는, 눈물을 흘리는, 눈물을 닦는, …… 눈물로 세례 받은, 눈물 자국이 난, 눈물이 맺힌, 눈물이 뿌려진, 눈물로 시야가 가려진, 눈물 섞인, 눈물로 이루어진, 눈물이 이슬처럼 맺힌, 눈물로 흐려진, 눈물을 경멸하는, 눈물방울 떨어진, 눈물에 빠진, 눈물로 가득한, 눈물로 충만한, 눈물로 깨끗이 씻긴, 눈물로 빛나는, 충루(비고, 충혈), 눈물로 얼룩진, 눈물이 점점이 묻은, 눈물로 부은, 눈물로 씻겨나간, 눈물 젖은, 눈물에 지친, 눈물을 쥐어짠, …… 눈물을 품은 …… 눈물처럼 맑은, 눈물 같은, 눈물 모양의, 눈물에 굶주린(비고, 피에 굶주린) ……
 _옥스퍼드 영어 사전 '눈물'의 뜻 6b-d번

내가 처음 로스코 그림에 반응하는 두 가지 방식, 즉 '근접하기' 와 '거리 두기' 를 떠올렸을 때 나는 무엇이 사람들을 울게 만드는지에 관한 이론을 발견했다고 생각했다. 어떤 관람자는 자신이 기대한 것 이상을 보고 또 어떤 관람자는 충분히 보지 못한다는 식의, 단순한 생물학적 리듬의 문제에 가까운 듯했다. 어떤 사람은 불쾌할 정도로 넘치는 경험을 하고, 또 어떤 사람은 고통스러울 정도로 텅 빈 경험을 한다. 이로 인해 어떤 사람은 질식할 것 같은 기분을 느끼고, 다른 한 사람은 진공 속으로 내쫓긴다.

그러나 방명록을 살펴보면 볼수록 자신이 없어져갔다. 예배당에서 눈물을 흘린 사람들은 대부분 자신의 눈물이 무엇을 의미하는지 말하지 않았고, 본인조차도 그 의미를 잘 모르는 것 같았다. 짧게 적힌 글들이 특히 수수께끼였다. "다시 한번 나는 감동하여 눈물을 흘린다." 이 글을 쓴 사람은 자신이 왜 울었는지 알긴 하지만 그저 방명록에 밝히고 싶지 않았던 것일까, 아니면 감동을 받긴 했으나 이유는 몰랐던 것일까? 이런 추론이 다소 기계적인 것이 아닐까 하는 생각이 들기 시작했다.

예배당에서 받은 감동을 발설하지 않고 마음속에만 담아둔 사람들도 분명 있는 듯했다. 한 경비원은 내게 매년 독일에서 찾아와 예배당에서 사흘

을 보내는 여성이 있다고 말해주었다. 그렇게 홀로 찾아와 아무와도 말을 섞지 않고 그냥 울다가 떠난다는 것이었다. 제인 딜렌버거의 경우 로스코의 작업실을 찾은 지 30년이 넘었는데도, 여태 자신이 왜 울었는지 모르고 있다. 그녀가 우는 모습을 지켜보던 로스코가 자신의 어두운 종교적 경험에 관해 생각했을지는 몰라도, 확실히 제인은 그렇지 않았다. 그의 그림들은 그녀를 행복하고 평화롭게 만들어주었다. 비록 무장해제를 당한 듯한 느낌이었지만 그래도 만족스러웠다. 제임스 브레슬린은 600쪽에 달하는 로스코의 전기에서 눈물에 관해서는 일언반구도 하지 않았다. 그러나 그역시 부친이 세상을 떠나고 얼마 후 로스코의 그림 앞에서 눈물을 흘렸으며, 그것이 책을 쓰는 계기가 되었다고 고백했다. 그가 흘린 눈물은 예배당 방명록에 글을 남긴 사람들의 그것과는 상당히 달랐을 것이고, 제인의 눈물과도, 그리고 이름 모를 독일 여인이 흘린 눈물과도 달랐을 것이다.

운다는 행위는 미스터리로 남는 경우가 많은데, 그렇게 따지면 울지 않는 것 역시 마찬가지이다. 나는 내가 로스코 예배당에서 왜 감동을 받지 않았는지 모르겠다. 둘째날에는 비행기를 놓칠 뻔했을 만큼 넋이 나가 있었지만, 끝내 눈물을 흘리진 않았다. 그림들을 보고 난 뒤 나는 정말 내가 무덤덤한 것인지 재차 생각하게 되었고, '로스코 사례'에 대해서도 더이상 확신을 가질 수 없었다. 또한 직접 예배당에서 시간을 보내고 나니, 자신들이 로스코를 '납득하지' 못하는 이유를 잘 안다고 한 사람들에게도 의심을 품게 되었다. 나는 예컨대 뒤투아나 베르사니가 운다는 것에 대해서 조금이라도 생각해보았을지 의심스러웠다. 그들은 그저 우는 것은 철없는 짓이라고 여겼을 것이다. 그들이 어떻게 그걸 확신할 수 있는가? 만약 둘 중 한 사람이 울었다면, 그건 분명 실수였을 테고, 그들은 자신들이 어디서 길을 잘

못 들어선 것인지 의아해했을 것이다. 하지만 그건 분명 이상한 생각이다. 실제로 로스코 예배당은 눈물에 푹 절어 있는 곳이 아니던가. 경비원들은 사람들이 우는 것을 종종 보았다고 말했고, 방명록도 그 증거가 되고 있다(심지어 기후도 한몫한다. 풀들은 축축이 젖어 있고, 벽들마저 습기에 못 이겨 울고 있다). 분명 그곳은 온통 감정으로, 또는 감정의 예감으로 충만해 있다. 울지 않은 이유를 설명할 길은 없지만, 어쩌면 내가 우는 행위에 관한 지식과 철학 연구로 철저히 무장되어 있어서가 아닐까 생각해본다. 때로 철학은 무질서한 생각들의 범람을 막는 제방 구실을 한다. 철학자들은 그 제방을 언제나 잘 손질해두는데, 그들이 우는 일이 드문 것도 그 때문이다. 그들이 간혹 흘리는 눈물은 둑에 막 생기기 시작한 미세한 금 같아서, 간혹 한 번씩 한 방울 새어나올 뿐이다. 철학의 입장에서 로스코 예배당은 분명 위험한 장소이다. 정돈된 사고와 예측들은 끊임없이 압박을 받다가 시간이 흐르고 나면 결국 부서지고 분해된다.

내가 예배당에서 울지 않은 건 어쩌면 내 안에 남아 있던 몇 가지 관념들이 손상되기 전에 그곳을 떠났기 때문인지도 모른다. 어쩌면 나는 철학에 관해 너무 많이 생각했거나, 치밀한 학자가 되기 위해 너무 열심히 노력하고 있었던 건지도 모른다. 아니면 다른 사람들의 눈물을 이해하고 분석하느라 여념이 없었는지도. 마치 환자와 공감하려고 애는 쓰는데도 직업의식이 너무 투철해 아무것도 느낄 수 없는 의사가 된 것 같았다. 그러므로 내가 의사처럼, 혹은 철학자처럼(아니면 철학박사처럼!) 행동하지 않았더라면 나도 울었을지 모른다. …… 어쩌면 말이다. 그럴듯한 설명인지는 나도 잘 모르겠다.

로스코의 그림 앞에서 흘려진 많은 눈물은 불가해한 눈물이다. 그림이

가득 차 있다거나 텅 비어 있다는 이야기는 분명 주목할 만하지만, 그것이 전부는 아니다. 어떤 사람들은 자신이 왜 울었는지도 모르고 있었다("눈물, 액체로 된 포옹."). 마치 잠에서 깨어나면 좀처럼 기억나지 않는 꿈처럼, 눈물은 어딘지 모를 곳에서 왔다가 금세 증발해버린다. 그런 눈물에 관해 무슨 말을 할 수 있겠는가?

이제 나는 갖가지 종류의 눈물을 살펴보고자 한다. 단지 의미가 명확한 눈물이 얼마나 드문지 보기 위해서이다. 그런 다음 나는 바로 그림 앞에서 (영화나 사진이나 음악회가 아니라) 흘려지는 눈물의 정체는 무엇인지, 그리고 그림 때문에 눈물을 흘린다는 것이 가능한 일인지에 대해 좀더 이야기해볼 것이다. 그리고 차츰 로스코에게 접근해갈 것이고, 이 책의 끝에서 다시 한번 그를 등장시킬 것이다.

리뉴 공

일상생활에서, 예를 들어 버스정류장이나 길모퉁이에서 누군가 울고 있는 것을 본다면 문제가 무엇인지 꽤 그럴듯한 추측들을 해볼 수 있다. 아기들은 이유를 알지 못한 채 울지만, 말을 할 수 있을 만큼 자라면 이유를 끝도 없이 늘어놓을 수도 있다. 우는 데는 대개 이유가 있게 마련이고, 그것도 아주 명백한 경우가 많다. 하지만 언제나 그런 것만은 아니며, 설명할 수 없는 눈물이 더 흥미롭게 느껴지기도 한다. 여기 낭만주의 여명기의 예가 하나 있다. 당시 사람들은 역사상 처음으로, 오늘날 우리가 근대의 소산이라 부르는 감수성을 품고 자기 생각을 글로 표현하기 시작했다. 리뉴 공 샤를 조제프도 그중 한 명이었는데, 그는 울음 같은 사소하고 '여성적이며' 무의미한 감정들을 섬세한 감성으로 받아들였다. 프랑스 문학계에서 '감수

성' 이라 부른 그의 이런 특성은 대단히 가치 있는 것으로 평가되었다.

리뉴 공은 1787년 어느 가을날 크리미아의 높은 절벽 위에 홀로 서서 명상에 빠져들었다. 그는 자신이 해야 할 일과 애초에 거기 왜 갔는지도 잊은 채, 자신의 마음이 하는 말에 귀를 기울였다. 그는 생각했다. 제국들이 흥했다가도 망하고 결코 그대로 머무는 법이 없으니 이 얼마나 서글픈 일인가. 사랑도 분명 그러할진대, 만약 내가 그녀를 매일 조금씩 더 사랑하는 게 아니라면 내 사랑은 조금씩 작아지고 있다고 봐야 한다. 사랑은 어딘지 모를 곳에서 솟아올랐다가 가라앉고, 그것을 막을 방법은 없다. "나는 이유도 모른 채 눈물 속으로 녹아들었습니다." 리뉴 공은 쿠아니 공주에게 보낸 편지에 이렇게 썼다. "하지만 눈물은 얼마나 달콤한 것인지요! 그것은 흔한 감정이고, 대상도 알 수 없는 감수성의 분출입니다. 수많은 생각이 서로 만나고 있는 이 순간, 나는 슬픔도 없이 울고 있습니다."

아마도 리뉴 공은 외로움 때문에, 혹은 먼 곳에 와 있다는 생각에(파리에서 너무도 먼 낯선 산지였으니까), 아니면 한 여인을 떠올리며 사랑이 멀어져간다는 생각에 울었을 것이다. 그것도 아니면 어린 시절 슬픈 기억이 문득 밀려왔는지도 모른다. 혹은 아주 사소한 무엇 때문에 짜증이 났거나 날씨 변화 때문일 수도 있다. 정답은 아무도 모른다. 리뉴 공 자신도 알지 못했으니까. 눈물은 파도처럼 그를 덮쳐 그의 생각들을 쓸어가버렸지만, 그렇다고 그가 더 슬퍼졌다거나 더 현명해진 것은 아니다.

바로 이것이 울음에 대해 가장 먼저 이야기해야 할 점이라고 생각한다. 아무도 이해하지 못한다는 사실 말이다. 강렬한 감정들은 우리의 반성 능력을 차단해버린다. 눈물은 저희가 원할 때 오가면서, 우리에게 무엇을 말하려는 건지는 알려주지 않는다. 리뉴 공처럼 성찰력 있는 사람조차도 어

리둥절해하며 자신에게 무슨 일이 벌어진 것인지 정확히 설명하지 못했다.

닫힌 마음을 여는 열쇠는 너무나도 변화무쌍해서 그것이 사라지기 전에 붙잡기란 불가능한 일인지도 모른다. 마르셀 프루스트의 『잃어버린 시간을 찾아서』에서 샤를 스완은 아무 생각 없이 어떤 실내악곡을 듣다가 스쳐 지나는 몇 개의 음에 갑자기 황홀감을 느꼈다. 심장이 마구 내달리기 시작한다. 그는 방금 무엇을 들은 것일까? 프루스트는 우리가 짐작하도록 놔둔다. "그것이 무엇인지 희미하기만 하고, 순식간에 자신을 덮친 그 기분 좋은 감정을 뭐라고 불러야 할지도 알지 못한 채, 그는 그 선율 혹은 화음(둘 중 어떤 것인지도 그는 몰랐다)을 다시 한번 떠올리려고 노력했다." 그것은 선율일 수도 있고, 화음일 수도 있고, 아니면 단순히 그가 미처 깨닫기도 전에 사라져버린 그저 그런 소리에 불과했는지도 모른다. 그것이 음악 자체였든, 아니면 그의 생각들이 뒤섞인 음악이었든, 그것은 그에게 기이한 쾌락과 슬픔 같은 것을 느끼게 했다. 그는 헛되이 음악 소리에 귀를 쫑긋 세우고는 그 순간이 되풀이되길 기다렸지만, 음악은 계속 흐르고 그 '작은 악구'는 영원히 사라져버리고 말았다.

아무도, 심지어 스완 자신도 왜 그런 강렬한 느낌을 받았는지 설명하지 못한다. 프루스트는 우리에게 다양한 가능성을 제시한다. 스완의 황홀경은 그의 질투를, 혹은 예술의 본질적 가치를 표상하는 것일 수도 있다(그 책의 다른 부분에서는 그림 한 점에 대해서도 똑같은 일이 일어난다). 만약 스완이 음악가였다면 자신을 사로잡은 선율이나 곡조의 일부분을 정확히 집어냈을 것이다. 그러나 그는 음악가가 아니었고, 그 순간은 결코 설명할 길 없는, 지극히 개인적인 경험으로 남을 운명을 안고 있었다. 설령 그가 그것을 찾아냈다 하더라도, 아예 악보를 사서 다시는 놓치지 않도록 그 '작은 악구'

에 빨간 색연필로 동그라미를 쳐놓는다 하더라도, 과연 그는 자신이 왜 그런 강렬한 감정을 느꼈는지 알 수 있을까? 그리고 음악이론에 정통한 전문가에게 악보를 들고 가서 화성학과 리듬의 맥락으로 그럴듯한 설명을 듣는다고 한들, 그가 더 행복해질 수 있을까?

악어의 눈물, 비버의 눈물, 존 배리모어의 눈물

아리스토텔레스의 시대부터 지금까지 사람들은 울음이 무엇인지에 관해 의견 일치를 보지 못했다. 수십 가지 이론이 서로 충돌하고 있고, 해마다 몇 가지씩 새 이론이 등장한다. 어떤 사람들은 그것이 카타르시스, 즉 감정 에너지의 분출이라고 말하고, 어떤 사람들은 우리의 눈이 가진 특별한 언어라고 하며, 또 어떤 이들은 우리 내면에서 슬픔의 저수지가 범람한 것이라고 하고, 또는 사랑을 겉으로 증명해주는 유일한 증거라고도 한다. 철학, 심리학, 생물학에 근거한 이론들이 저마다 진실의 담지자 자리를 놓고 경쟁한다. 내가 이 책을 쓰고 있었던 1999년 겨울만 해도 나 외에 두 사람이 울음에 관한 책을 쓰고 있어서, 마치 새천년을 기념하기라도 하는 듯 눈물 담긴 책들이 쇄도할 것 같은 분위기를 띠었다. 아리스토텔레스, 스피노자, 콩디야크, 로크, 사르트르…… 많은 철학자가 앞 다퉈 울음에 관한 이론들을 제시했고, 읽으면 읽을수록 울음이 무엇인지 알고 싶다는 욕망에 나는 점점 지쳐갔다.

우리 대부분은 일상에서 맞닥뜨리는 평범한 비극들 앞에서 눈물을 흘린다. 장례식에서, 사랑하는 사람들부터 개까지 온갖 대상에 대한 상실감에, 그리고 술에 취했을 때는 심지어 좋아하는 축구팀이 경기를 엉망으로 했다는 이유로 울기도 한다. 우리는 행복에 들떠 있을 때도 운다. 결혼식장에

서, 심지어 모르는 사람의 결혼식을 보며 울기도 하고, 텔레비전에서 보여주는 낯선 사람의 결혼식을 보면서도 운다.

인간 외에 이런 우는 습성을 지닌 생명체를 찾아보기란 쉽지 않다. 감정적으로 혼란을 느낄 때 우는 것은 일부 영장류와 코끼리와 비버뿐이라고 한다(나는 원숭이와 코끼리가 우는 것은 쉽게 상상할 수 있지만 어쩐지 마음 상한 비버의 모습은 잘 떠올려지지가 않는다). 확실히 많은 동물이 눈물을 흘리긴 하지만 그것은 감정적인 자극과는 무관한, 흔히 '악어 눈물crocodile tears'이라고 불리는 거짓 눈물일 뿐이다.

반면 인간은 말 그대로 모든 것을 두고 운다. 양파를 까다가도 울고, 우유를 엎질렀다고 울고, 바늘에 실이 꿰어지지 않아 짜증을 내며 울기도 한다. 너무 심하게 웃다가, 혹은 너무 피곤해져서 울기도 한다. 다른 누군가가 우는 소리를 듣다가 따라 울 때도 있다. 우리가 울지 못할 것은 무엇인가? 우리는 공포와 좌절감 때문에 울고, 기쁨과 슬픔 때문에, 너무 적게 또는 너무 많이 자서, 참을 수 없는 슬픔이나 단순한 따분함 때문에, 미래에 대한 생각과 과거의 기억 때문에도 운다. 운다는 것은 너무 흔한 일이어서 아무 의미가 없을 수도 있고, 또는 어떤 것이든 의미가 될 수도 있다.

울음에 대해서는 생각하는 것도 어렵다. 울음은 우리의 생각을 흐트러뜨리고 망쳐버리며, 우리의 시야를 흐리게 하고, 코와 목구멍을 꽉 막히게 한다. 울음 속에는 고통도 있고 또한 기쁨도 있다. 막 눈물이 쏟아질 것 같다는 생각에 행복해질 수도 있고, 다 울고 나면 푸근한 위안을 느낄 수도 있다. 눈물은 분노의 감정으로 뜨겁게 뺨을 타고 흘러내릴 수도 있고, 냉정한 초연함으로 차갑게 흐를 수도 있다. 눈물은 마치 눈에 들어간 작은 돌조각이라도 되는 양 아프게 할 수도 있고, 우리가 알아차리지도 못하는 새 조용

히 새어나갈 수도 있다. 어떤 사람들은 거의 눈물이 없어서, 아무리 심오한 비극이라도 그들에게선 고작 한 방울의 눈물밖에 빼내지 못한다. 또 어떤 이들은 눈물을 참고 속으로 울거나, 실제로 눈물을 흘리고도 울었다는 사실을 부인하기도 한다.

어떤 사람들은 남들보다 쉽게 슬퍼하고 하루 종일 눈물을 흘리기도 한다. 나는 1915년에 쓰인 『감정의 기원과 본성에 관하여』라는 책을 발견했는데, 거기에는 숄로 몸을 감싼 채 체크무늬 담요를 덮고 있는 슬픈 표정의 여인의 사진이 실려 있다. 그녀는 입술을 굳게 닫은 채, 의심이 서린 흐릿한 눈빛으로 위쪽을 올려다보고 있다. 사진에는 "뇌의 역치閾値가 너무 낮아져서 아주 작은 자극에도 눈물을 흘리는 환자가 병원에서 집을 그리워하는 모습"이라는 설명이 달려 있다. 아마도 사진을 촬영한 사람이 그녀를 또 한 번 자극한 듯했다. 그런가 하면 행복한 울보들도 있는데 이들은 노래를 부르듯 자연스럽게 울고, "풍족하고 태평한 눈물은 우아한 미소와 뒤섞여 그 얼굴에 연민과 기쁨의 표정을 더해준다."(1767년에 보마르셰*가 한 말이다.)

남들에게 자신이 슬프다는 것을 똑똑히 보여준다는 점에서 울음은 과시적일 수 있고, 다른 한편으론 매우 조심스러울 수도 있다. 온몸이 마비돼 한쪽 눈을 겨우 깜빡일 수 있을 정도가 된 패션잡지의 편집자 장 도미니크 보비는 자신을 실은 앰뷸런스가 평소 제일 좋아하던 카페 옆을 지나갈 때 눈물을 흘렸다. 그는 회고록에서 "나는 사람들이 눈치 채지 못하게 울 수 있다"라고 말하면서, "사람들은 내 눈에서 그냥 물이 흘러나오는 거라고 생

* Pierre-Augustin Caron de Beaumarchais, 1732~99: 『피가로의 결혼』을 쓴 프랑스의 극작가.

각한다"라고 덧붙였다. 뺨에 몇 방울의 눈물이 남아 있을 때처럼 운다는 행위는 보는 사람에게 아름답게 비칠 수도 있고, 눈꺼풀이 부어오르고 목에 가래가 가득 낄 때처럼 혐오감을 줄 수도 있다. 귀에는 들리지 않는, 눈물 방울이 떨어지는 소리 외엔 아무 소리도 내지 않을 수도 있고, 반대로 귀를 찌르는 듯 시끄러울 수도 있다. 남자들은 절망에 빠지면 큰소리로 울고 여자들은 통곡을 하며 날카로운 소리를 낸다.

어떻게 이 모든 것을 한 범주에 몰아넣고, 하나의 이론으로 설명하겠는가? 눈물은 심지어 신뢰할 수도 없다. 어떤 눈물은 견딜 수 없는 감정을 암시하지만 또 어떤 눈물은 거의 아무것도 의미하지 않는다. 카드의 으뜸패처럼 자신의 목적 달성을 위해 눈물을 이용하는 사람들도 있다. 스탕달과 새커리, 그리고 디킨스 같은 소설가들은 속으로는 냉담한 여자들이 사랑에 빠진 것처럼 보이기 위해 억지로 눈물을 짜내는 행동에 우려를 나타냈다. 그들의 표현에 따르면 이런 여자들은 냉정하게 "눈물의 펌프를 작동"시킨다(나는 '눈물의 펌프를 작동' 함으로써 독일어 수업에서 더 높은 점수를 받아낸 한 여성을 알고 있다. 그녀는 교무실 밖에서 그 펌프를 작동하기 시작했고, 10분 후 새로 받은 점수에 만족한 채로 교무실을 나왔다). 존 배리모어*가 한번은 말하기를 자신은 주문만 하면 언제든 원하는 양만큼 눈물을 흘릴 수 있다고 했다는 이야기가 있다. 그는 한쪽 눈에서 두 방울의 눈물을, 그리고 다른 쪽 눈에서는 한 방울의 눈물을 흘리겠다고 선언하고는 그대로 해 보였다. 거짓 눈물과 진실한 눈물을 구별할 길은 없고, 눈물 한 방울을 놓고 어느

* John Barrymore, 1882~1942: 미국의 배우. '햄릿'이나 '리처드 3세'의 연기에 능했으며 당대 최고의 배우로 회자되었다.

부분이 거짓이고 진실인지 가려낼 수도 없다.

그림 앞에서 흘리는 눈물이 더 신뢰할 만한 것도 아니다. 폴 슈레이더의 영화 「미시마」에서 젊은 시절의 미시마는 성 세바스티아누스의 순교를 그린 안드레아 만테냐의 그림을 보고 운다. 미시마는 흐느껴 울지만 그의 눈물에는 슬픔과 질투와 충족되지 못한 야망, 히스테리, 성적 흥분이 뒤섞여 있다. 그 눈물이 정말로 무엇을 의미하는지 누가 알겠는가? 마하트마 간디의 삶을 다룬 BBC의 한 시리즈물에서, 간디는 그리스도 그림 앞에서 눈물을 흘린다. 그가 그때 무슨 생각을 하고 있었는지 설명하겠다고 선뜻 나서는 사람이 있을까? 줄리안 슈나벨의 영화 「바스키아」에서, 화가의 어머니는 피카소의 「게르니카」를 보며 눈물을 흘린다. 그녀는 피카소가 예술가로서 거둔 성공에 대해 생각하고 있었을지도 모르고, 에스파냐 내란의 억압을 생각했을지도 모르지만, 어린 바스키아가 어머니의 감정을 제대로 이해한 것처럼 보이지는 않았다(게다가 슈나벨이 「게르니카」에 대해 어떻게 생각하는지도 쉽게 알 수 없다). 울고 있는 사람의 마음을 읽는다는 건 도저히 불가능한 일인 듯하다.

그리고 조금 더 나아가자면, 아무 의미 없는 눈물도 있다. 가끔씩 나는 내 뺨에 눈물이 흐르고 있음을 알아채고는 누가 알아채기 전에 재빨리 닦아낸다. 공기 중의 먼지 때문일 수도 있고, 빛이 너무 밝아서, 또는 그저 눈이 피로해서일 수도 있다. 눈물은 땀이 그렇듯이 우리가 원하지 않는데도 우리 몸에서 빠져나갈 수 있다. 우리의 눈은 추위 속에서도 눈물을 흘리고, 양파의 화학 성분이 만들어낸 황산 때문에도 눈물을 흘린다(이런 종류의 눈물을 의학용어로 '감정성 눈물'과 구분하여 '반사성 눈물' 또는 '자극성 눈물'이라고 부른다. 의사들은 이런 종류의 눈물에 익숙하다). 어떤 사람들은 웃을 때

마다 눈물을 흘린다. 또 눈이 건조하여 고통스러워하고 안약을 끊임없이 넣어줘야 하는 사람들도 있다. 쇼그렌증후군은 주로 류머티즘성관절염과 연관된 것으로 눈과 입이 마르는 증상이다. 쇼그렌증후군을 앓는 사람들은 10분 또는 15분마다 '인공눈물'을 넣어주어야 한다. 이런 사람들은 실제로 자신이 우는 것처럼 느낄 수도 있고, 심지어 울고 있는 것처럼 보일 수도 있지만 이들이 흘리는 눈물은 자신의 눈물이 아니다.

뇌졸중 환자들이 끝도 없이 우는 경우도 있는데, 그것은 감정 때문이 아니라 신경의 기능 이상에서 비롯된 것이다. 이런 증상을 '감정적 실루失淚' 또는 '병리학적 울음'이라고 부르며, 증상을 완화해주는 약물도 있다. 양파 껍질을 벗길 때 흐르는 눈물이 눈에 산이 들어갔을 때 나타나는 징후인 것처럼, '병리학적' 눈물은 마음에서 보내는 신호가 아니라 뇌의 손상을 알리는 신호이다. 그러나 눈물과 감정 사이에 분명한 경계선이 있는 것은 아니다. 병리학적 눈물로 고생하는 환자들 중에는 우울증을 앓는 이들도 있고, 눈물을 멎게 해주는 약물은 그들의 기분까지 나아지게 할지도 모른다. 눈물은 진실한 것일 수도, 거짓일 수도 있다는 점에서 미소와 비슷하다. 그러나 눈물은 전혀 아무런 의미도 없을 수 있기에 미소보다 더 곤란한 것이기도 하다.

서로 정반대되는 것들 모두를 의미할 수 있는 이 눈물은 대체 무엇이란 말인가? 알 수 있는 것일 수도 있지만 알 수 없는 것일 수도 있고, 냉정할 수도 열정적일 수도 있으며, 대단히 중요하거나 사소하거나, 거짓되거나 진실하거나, 드물거나 흔하거나, 심오하거나 피상적이거나, 명백하거나 감춰져 있거나, 진심에서 우러난 것이거나 무심코 나온 것일 수도 있는 눈물. 마치 무엇이든 눈물의 의미가 될 수 있는 듯하다. 어쨌든 눈물이 눈의 특별

한 언어라고 말한 철학자의 말은 틀렸다. 눈물은, 바벨의 모든 언어를 하나로 압축해놓은 것이 아니라면, 결코 단어와 동등하게 취급될 수 없다. 눈물은 우리의 아주 많은 부분(우리가 이미 잘 알고 있거나 억압하고 있는 생각들, 육체적 충동들, 은밀한 욕망들, 화학적 기능장애들)을 표현하기 때문에 모든 것을, 무엇이든 다 말하는 것처럼 보이며 동시에 갑자기 아무것도 말하지 않는 것처럼 보일 수도 있다.

이 작은 성찰의 요점이 여기에 있다. 나는 이 신기한 현상들을 이해하는 것도, 어떤 이론의 틀에 끼워 맞추는 것도 원하지 않는다. 어떤 눈물은 의미를 지닐 수도 있지만, 그리고 내가 관심을 갖는 것이 바로 그 '의미'이므로 그러기를 진심으로 바라지만, 눈물이 무엇인지 아무도 모른다는 사실 역시 잊어버리고 싶지 않다. 나는 모든 종류의 눈물이 이 책 안으로 흘러들게 함으로써 눈물의 신비에 경의를 표하고자 한다.

그녀에게는 팔이 없었지만, 키는 정말 컸어요

나는 「들어가는 말」에서 그림 앞에서 눈물을 흘린 사람들로부터 우편물과 전자우편을 통틀어 4백 통 이상의 편지를 받았다고 말했다. 그들 중 상당수는 자신이 왜 울었는지 모르고 있었다. 그들은 감동을 받았을지언정, 그들의 마음은 미지의 암흑 속에 남아 있었다. 한 프랑스인은 자신의 아내와 함께 터너의 수채화를 보기 위해 런던으로 여행 간 일을 써서 보냈다. 그들이 함께 테이트 갤러리를 둘러보고 있을 때 아내가 갑자기 눈물을 터뜨렸다. "아내는 전혀 설명하지 못했습니다. 그녀는 며칠간 런던에서 지내는 걸 행복해했고, 터너의 작품을 좋아하긴 했어도, 그런 일이 생기리라고 예상할 수 있는 정도는 아니었죠." 그녀의 뺨에 눈물이 줄줄 흘러내렸다.

그는 아내에게 뭐가 문제냐고 물었지만 그녀가 할 수 있는 대답은 "나도 몰라요"밖에 없었다.

퓨젓 사운드의 한 섬에 살고 있는 로빈 파크스라는 단편소설 작가는 유난히 종잡을 수 없는 편지를 보내왔다. 유려하게 쓰인 글이었지만 내용은 수수께끼 같았다. "안녕하세요." 그녀는 전자우편에나 적합할 투로 편지를 시작하고 있었다. "저는 한 미술관에 전시된 고갱의 그림 앞에서 울었는데, 어떻게 한 것인지는 몰라도 그가 그려놓은 투명한 분홍색 드레스 때문이었어요. 그림을 보자마자 드레스가 더운 산들바람에 펄럭이는 모습이 눈에 선했습니다. 루브르 미술관에서는 승리의 여신상 앞에서 울었어요. 그녀에게는 팔이 없었지만, 키는 정말 컸어요."

간단한 편지였지만(내용이 조금 더 있는데 나중을 위해 아껴둔다), 확실히 기이했다. 나는 그녀에게 답장을 보내 드레스가 투명한 게 왜 울 일이냐고 물었지만 그녀는 묵묵부답이었다. 나는 「사모트라케의 승리의 여신상」그림1이 팔이 없고, "키는 정말 컸다"는 말이 무슨 뜻인지도 물었다. 나는 팔이 없는 누군가 때문에(그것이 고대 조각상이라고 해도) 우는 것은 이해할 수 있지만, "하지만 키는 정말 컸다"는 구절은 좀처럼 이해할 수 없다고 썼다. 왜 "그리고 키가 정말 컸다"라고 하지 않았을까? 로빈 본인도 잘 모르고 있었다.

나는 그녀가 끝까지 모르길 바랐다. 그 편지는 그대로도 완벽했기 때문이다. 그녀의 부조리한 설명보다 더 경이롭고 불가해한 것이 무엇이겠는가? "그녀에게는 팔이 없었지만 키는 정말 컸다." 그렇게 난해한 문장만 아니었다면 이 책의 제목으로도 손색이 없었을 것이다. 로빈은 "아름답고, 인간이 만들 수 있는 가장 완벽에 가까운 무엇, 비록 아주 작은 것일지라도

그림 1. 「사모트라케의 승리의 여신상」, 대리석, 높이 275cm, 기원전 190년경, 루브르 미술관

작지만 완벽한 무엇을 만들어내는 것"이 자신의 야심이라고 말했다. 나는 승리의 여신상을 묘사한 그 문장에서, 그녀가 그 일을 해낸 것일지도 모른다고 생각한다.

정말 설명할 수 없는 것은 눈물 자체가 아니라(나는 눈물의 역사에 관해 여러 가지 이론과 논점을 제시할 수 있다), 울음에는 항상 아주 조금이나마 미스터리한 구석이 있다는 점이다. 승리의 여신이 팔이 없다는 사실은 슬프지만, 눈물이 날 정도로 슬플 것까진 없다. 그러나 로빈에게 그녀는 키까지 컸기 때문에 그 앞에서 우는 것이 당연했다. 말도 안 되는 얘기이지만, 한편으론 말이 되기도 한다. 엄청난 사고를 목격하고 충격을 받은 사람이 들려주는, 조금은 혼란스런 얘기와 같다.

17세기의 철학자 스피노자는 로빈이 한 것과 같은 반*이성적인 진술들에 관한 훌륭한 이론을 갖고 있었다. 요컨대 우리의 정신은 흔히 신체에 생긴 일들에 놀라고, 그것을 설명하고 정리하기 위해 이야기를 꾸며낸다는 것이었다. 우리는 눈물을 특정한 경험의 징후로 여기는 경향이 있다. 설명될 수 있어야만 이치에 맞는다고 생각하는 것이다. 그러나 만약 눈물이 먼저 나오고 합리화가 그 뒤에 일어나는 것이라면 어떨까? 순전한 미스터리인 눈물이 먼저 오고, 정신이 그 뒤를 허겁지겁 좇아가며 투명한 드레스나 팔이 없는 동상 같은 온갖 이야기를 꾸며내는 거라면? 스피노자는 우리의 정신이 이런 사소한 거짓말을 꾸며내는 이유는, 우리가 우리 몸과 생활을 통제하고 있는 것처럼 보이게 하기 위해서라고 말했다. 그런 사소한 거짓말들 없이는 우리 몸의 실체를 보게 되리라는 것이다. 즉, 우리 몸이 사실은 우리 자신도 어찌할 힘이 없는 불가해한 부속물이라는 사실과 맞닥뜨리게 되는 것이다. 그러므로 로빈의 설명은 자기 모순적일지 모른다. 그녀의

정신과 행동은 서로 맞아떨어지지 않았기 때문이다. 결국 로빈이 쓰게 된 글은 자신의 예상치 못한 눈물과 그것을 따라잡으려는 정신 사이 중간쯤에 걸린 한 가지 생각이었을 것이다. 로빈에겐 소설가에게 꼭 필요한 밝은 귀가 있었고, 뭔가 이상한 말을 했다는 걸 스스로 알고 있었지만 그냥 그대로 놔두기로 마음먹었던 것이다.

스피노자 같은 철학자라면 정신이 결여된 신체를 배려하여, 로빈의 그 짧은 글귀를 집어다가 다림질해주고 싶은 강렬한 충동을 느꼈을 것이다. 예를 들어 "그녀에게는 팔이 없었다"와 "그녀는 키가 정말 컸다" 사이에 멋진 주름을 하나 잡아 한 가지 생각을 둘로 나눌 수도 있을 것이다. '내가 운 것은 여신에게 팔이 없었기 때문이다. 그런 다음 나는 그녀가 키가 무척 크다는 것을 알아차렸다.' 이로써 로빈의 눈물은 두 가지 이유를 갖게 된다. '내가 운 것은 여신에게 팔이 없었기 때문이거나, 아니면 그녀의 키가 정말 컸기 때문이다.' 일단 논리를 그렇게 수정하면 온갖 종류의 해석이 가능해진다. 어쩌면 로빈은 키에 열등감을 가지고 있는지도 모른다(물론 그녀에게 물어보지는 않았다). 아니면 루브르의 계단참에서 갑자기 팔이 잘린 거대한 인물상을 보고는 겁을 먹었는지도 모른다. 또 어쩌면 그녀는 언제나 머리가 없고 날개가 달린 여인에 대한 꿈을 꿔왔는지도 모른다. 혹은 투명한 드레스와 불투명한 드레스에 대한 프로이트식 강박을 갖고 있는지도 모른다.

이런 설명들이 결국 함정이 될 수 있음을 알아차리는 일은 결코 쉽지 않다. 신중한 해석자라면 해석을 그만두어야 하는 때를 안다. 로빈은 거의 비트겐슈타인에 필적할 만한, 전형적인 태도를 보이고 있다. 처음 의도했던 것과 달리 말이 얼토당토않게 흘러가지 않는지 잘 주시하고 있다가, 그런 낌새가 보이면 얼른 멈춰버리는 것이다. 눈물은 그 누구도 아닌 우리 자신

에게 우리를 믿지 못할 증인으로 만든다. 이것이 눈물이라는 주제에서 얻을 수 있는 한 가지 재미이기도 하다.

꿈속에서 날아다니는 법

내가 로빈의 태도를 예로 삼아 이야기하는 이유는 그것이 사람들에게서 흔히 발견되는, 모든 것을 이해하고자 하는 탐욕스런 충동을 해소하는 해독제가 되어주기 때문이다. 눈물에 관한 글들을 읽다보면 나는 글쓴이에게 이렇게 말하고 싶어진다. '좋아요. 당신이 하고 싶은 말을 해보시오. 하지만 그게 말이 안 된다는 사실은 꼭 유념하기 바랍니다.' 눈물에 대해 '생각'한다는 것은 그 자체로 하나의 모순, 하나의 부조리이다.

울음에 관해 쓰는 것은 꿈속에서 날아다니는 일과 같다. 그것이 가능한 것은 잠에서 깨어나기 전까지만이다. 젊었을 때 나는 꽤 생생하게 비행하는 꿈을 꾸곤 했다(요즘에는 꿈속에서조차 땅에서 발을 떼지 못한다). 꿈속이었지만 나는 난다는 것이 불가능함을 알고 있었고, 계속해서 그것을 합리화하고 있었다. 어떤 꿈에서는 나 자신에게 이런 말을 했던 기억이 난다. "이건 불가능해. 하지만 다행히도 난 꿈을 꾸고 있는 거야." 또 어떤 꿈에서는 판사가 나의 비행을 허락하도록 설득이라도 하는 듯, 나 자신에게 논리적으로 설명하기도 했다. "내가 만약 깨어 있다면 비행이 어떤 것인지 너무나 잘 알고 있을 테고, 그러면서도 계속 공중에 떠 있을 수는 없는 노릇이니, 내가 꿈을 꾸고 있다는 게 참 다행이구나"라고 나는 꿈속에서 자신을 설득했다. 대개는 그 결함투성이의 삼단논법이 꽤 만족스럽게 여겨졌고, 나는 그대로 비행을 계속했다.

철학은 바로 이런 주장들을 책 한 권 분량으로 길게 늘여놓은 것에 지나

지 않는다. 철학에는 그만의 꿈같은 논리가 있다. 아마도 나는 유년기의 불안감에서 탈출하기 위해 날아다니기로 했는지도 모른다. 혹은 어린 소년들이 그러하듯 섹스에 대한 두려움을 갖고 있었던 것인지도 모르겠다. 아니면 자궁 속에서 헤엄치던 태아기의 기억 속으로 역행하고 있었는지도. 이런 것들이 만족스러운 설명이 될 수 있을까? 비트겐슈타인식으로 말해, 설명으로서 역할을 수행하고 있기는 한 걸까? 눈물이 신체에서 독소를 배출한다는 이야기가 있다(이것은 울음에 관한 설명일까, 아니면 화학물질에 관한 설명일까?). 또 눈물이 카타르시스라는 이야기도 있다(이는 설명일까, 아니면 새로운 정의일까?). 어떤 사람들은 감정의 저수지가 범람한 것이라고 말한다(이것은 울음에 대한 설명이라기보다 수력학 이론에 가깝게 들린다). 꿈을 꾸며 하는 혼란스러운 생각들부터 전문가들이 쓴 냉철한 논문에 이르기까지, 모든 이론은 취약하다.

다행히도 우리 중에서 프로이트나 아리스토텔레스만큼 이론을 좋아하는 사람은 많지 않다. 우리는 꿈속에서 날아다니기도 하고 울기도 하지만, 그것은 그냥 그런 것이다. 만약 내가 꿈속에서 계속 날기 위해 다소 허황된 논리가 필요하다면 나는 바로 작업에 착수할 것이다. 하지만 잠에서 깨어나서도 프로이트나 다른 누군가의 이론에 설득될 것 같지는 않다. 차가운 이론과, 날아다닐 때의 헤엄치는 것 같은 행복한 기분, 눈물이 주는 날카로운 충격 사이에는 너무 큰 간극이 놓여 있는 것이다. 만약 여러분이 꿈속에서 날아다니는 것이나 초록색 드레스 때문에 우는 것과 같이 합리적이지 못한 경험을 했다면, 가능한 한 빨리 그에 관한 생각을 접는 것이 최선일 것이다.

사람들이 이런 것들을 이론화하려는 이유는 뭘까? 눈물의 철저한 불가

해성이 우리를 화나게 만들기 때문이다. 우리에게 격한 좌절감으로 두 손 들게 만들고, 어떤 미심쩍은 이론의 가지 위로 황급히 기어오르게 한다. 눈물이 논리적이기만 하다면 얼마나 좋을까! 내가 받은 편지들 중에는 울음에 대한 정교한 이론을 제시한 편지들도 있었다. 어떤 것들은 온갖 용어와 정의와 흔들림 없는 확신 들이 한 페이지를 가득 메우고 있었다. 그런 편지를 쓴 사람들의 머릿속에는 신비로운 조화, 내적인 리듬, 감정적 경제성, 감춰진 친화력 같은 개념들로 가득한 듯했다. 내가 보기에 그들은 자신이 느낀 감정을 설명해야만 한다는 강박에 사로잡혀 있었다. 그 기이하고 말없는 눈물을 철학 이론들로 설명해보려는 욕망에 불타고 있었던 것이다.

한 가지 위안이라면, 우리 중 누구도 이론이라는 바이러스에 면역되어 있지 않다는 사실을 알게 되었다는 것이다. 나 역시 이 책에 내가 만든 몇 가지 이론을 적용하려고 생각하고 있긴 하지만, 논리적인 면에 지나치게 치중하지 않도록 조심할 것이다. 길고 상세한 편지들은 너무 많은 생각을 제시했고, 내 상식으로 받아들이기에는 너무 극단적인 지점까지 나아가서, 결국 울음은 단순히 기이하다는 것을 깨닫게 하는 데 그치고 말았다. 나라면 내게 편지를 보낸 어떤 사람처럼, 보나르의 그림이 "내 두뇌의 패턴들과 결속된 주형틀"을 갖고 있다고 말하지는 않을 것이다. 뇌에 결속되어 있는 주형틀. 불쾌하고도 다소 위협적인 이미지이다. 나는 보나르의 그림에서 주형틀 같은 것은 발견하지 못했기 때문에 그 의미를 명확히 알 수 없었고, 보나르의 그림 역시 기계적인 형태 묘사 이론 따위와는 무관하기 때문에, 그것은 막연하기 그지없는 묘사였다. 그런데도 그 두뇌 결속 이론은, 온갖 색깔이 뒤섞여 빛을 발하는 보나르의 그림 한 점을 보았을 때 내가 느낀 감정만큼, 그 자체로 기묘했다. 그 기묘한 이론이 내가 그림을 보았을 때 받

은 기묘한 느낌을 떠올리게 한 것이다.

이론이란 것들은 별 효과도 없고 종종 미친 소리처럼 들리기도 하지만, 그 이론들을 야기한 눈물도 별반 다를 게 없다.

아름다움에 관한 간략한 이론

내게 편지를 보낸 사람들 중에는 꽤 확고한 두뇌 결속 이론의 신봉자들이 몇몇 있었다. 하지만 그 외의 사람들은 다른 한 가지 이론을 분명히 견지하고 있었다. 너무 단순해서 거의 이론이라고 할 수도 없는, 요컨대 그림이 너무 아름다워서 울었다는 이야기였다.

우리는 그림이 아름다워서 운다. 아름답다는 것이 눈물의 이유가 될 수 있을까? 확실히 그것은 매우 흔한 반응이었고, 이 책을 쓰기 위해 자료 수집을 시작했을 때, 아름다움 자체가 내가 다루고자 한 비밀스런 주제, 즉 감동을 이끌어낸 원동력일지 모른다는 생각을 하게 되었을 정도이다. 결국 그림들은 경이로울 정도로 아름다울 수 있는 것이다. 어떤 그림은 방심하고 있는 관람자들을 급습하여 감정의 홍수를 일으킬 만큼 아름답다. 어느 시점엔가 나는 이 책의 제목을 '바라보기에 너무 아름다운 그림들'이라고 붙일까 생각하기도 했다.

그러나 이 아름다움에는 한 가지 문제가 있다. 전부는 아니더라도 최소한 몇 가지 종류의 눈물이라도 그 의미를 알아내고자 하는 이런 프로젝트에는 심각한 난제가 될 수 있었다. 바로 아름다움에 관해 말할 수 있는 것이 아주 적다는 것이다. "그 그림이 그냥 너무 아름다워서 울었답니다" 또는 "너무 아름다워서 눈물을 멈출 수가 없었어요", 이런 말들이 설명이 될 수 있을까? 만약 설명이 된다고 해도, 로빈의 문장보다 더 수수께끼 같은

이야기이다. 아름다움에 끌렸다는 말로 눈물을 설명하는 것은 축축하다는 말로 물을 설명하는 것과 같다. 설명이긴 하지만 지극히 간단한 설명이다. 한 손에는 눈물이, 산성의 작은 물방울이 있고, 다른 한 손에는 인후부가 움직이며 나는 작은 소리인 '아름다움' 이라는 단어가 있는 것이다. 둘 중 하나를 이용해 다른 하나를 설명할 수 있으리라고 정말 기대할 수 있는 걸까?

네덜란드에 사는 흐레 브라벤부르-베이켄캄프라는 한 여성은 내게 '아름다움' 이라는 뜻을 가진 여러 나라의 말에 관해 매력적인 편지를 보내주었다. "헝가리어의 스셉szép은 네덜란드어의 모이mooi와 마찬가지로 아름다운, 고운, 멋진 정도의 의미를 갖고 있죠." 그녀는 "어느 추운 가을 아침 부다페스트의 한 미술관에서" 자신이 겪은 일에 대해서 이야기해주었다. 엘 그레코가 그린 성모와 아기예수 그림을 보고 있던 그녀는 불현듯 자신이 울고 있음을 깨달았다고 한다. '그 방에 있던 한 안내원이 미소를 지으며 고개를 끄덕이더군요. 그녀는 공감한다는 듯 작은 목소리로 '스셉, 스셉' 이라고 말했어요.'

알고 보니 스셉은 흐레가 아는 유일한 헝가리어였고, 그녀의 가장 친한 헝가리인 친구의 성이기도 했다. 그러나 그녀가 안내원 얘기를 꺼낸 것은 '스셉' 이라는 단어를 사용했기 때문만이 아니라 그 단어를 말하는 방식 때문이기도 했다. '이 일을 기억하는 것은 그 스셉이라는 단어 때문만이 아니라, 안내원이 그 단어를 말할 때 공감의 뜻으로 보여준 여성스러운 태도 때문이었어요.' 흐레는 그 '여성스러운 태도' 가 어떤 것인지 묘사해주지 않았기 때문에 나는 다만 상상을 해볼 따름이다. 아마도 뺨에 손을 얹은 정도가 아니었을까? 단어들이 그토록 많은 의미를 갖고 있다면, 그것들을 제대

로 파악하는 것도 중요하다. 흐레는 나에게 'Szép'은 '스셉'으로 또는 더 간단하게 '스셉' 정도로 발음되며 네덜란드어 'mooi'는 '모이'로 발음된 다고 가르쳐주었다. 아름다움에서 중요한 것은 그것을 특징 짓는 요소들, 즉 소리와 태도와 사건이지 의미는 아닌 것이다.

부다페스트의 그 미술관을 방문했을 때 나는 흐레가 편지에서 묘사한 장 면을 쉽게 상상할 수 있었다. 엘 그레코의 그림이 걸린 방들은 넓고 조용하 고 천장이 높았다. 미술관은 후기 르네상스 회화를 상당량 보유하고 있었 고, 그중 다수는 어두운 갈색과 검은색을 띠고 있었다(조르조네의 무척이나 어둡고 사랑스러운 그림 한 점도 있었다). 좀더 흐릿한 그림들이 걸린 방에 들 어가 보니 흐레가 말한 엘 그레코의 바로 그 그림이 은색과 연한 푸른색의 빛을 발하고 있었다. 그림은 눈부시게 아름다웠고, 어디에 걸리든 마찬가 지일 것 같았다. 흐레가 묘사한 그 조용한 사건을 떠올려보기란 그리 어려 운 일이 아니었는데, 물론 그녀의 편지는 어떤 이론도 설명도 담고 있지 않 았다.

비록 아름다움을 생각하게 하는 눈물에 대해 어떤 해답을 제시해주진 못 하겠지만, 아름다움이란 주제에 다양한 울림을 줄 수 있는 길은 많다. 미술 사학자인 또다른 여성은 파리의 프티 팔레에서 오딜롱 르동의 파스텔화를 보고 울었다는 이야기를 써 보냈다. 그녀의 편지에도 논리적인 설명이 될 만한 이야기는 아무것도 없었다. "눈물이 흐르는 동안 머릿속을 스친 유일 한 생각은 '정말 아름답구나' 하는 것뿐이었습니다." 많은 경우 사람들이 할 수 있는 최선은 고작 부사를 덧붙이는 정도이다. '경이로울 정도로 아름 답다' 또는 '굉장히 아름답다'라고 조금 다르게 표현하는 것이다. 나는 그 들이 무엇을 이야기하고 싶어하는지 잘 알고 있다. 나 역시 사람이나 그림

에서 아름다움을 발견할 때 딱히 할 말이 없다. 할 말이 없다는 사실이야말로 그 대상이 아름답다는 것을 보여주는 것이다. '스셉, 스셉' 하고 말하는 것으로 충분하다. 그 이상은 지나치게 억지스러운 일이 될 것이다.

아름답다는 것의 아름다운 점은 그것이 단순히 그렇게 존재한다는 점이다. 아름다움은 우리가 느낀 이해하고 싶어하는 충동을 고요히 가라앉히고, 글을 쓰거나 조사를 하거나 이론을 제시하려는 우리의 욕망을 누그러뜨리는데, 바로 이런 이유에서 아름다움이라는 단어는 현대의 예술가들과 미술사학자들 대부분이 사용하길 꺼리는 단어이기도 하다. 건축사학자 조지프 리크베르트에 따르면 수학자들은 여전히 이 단어를 사용하고 있고, 물리학자와 천문학자, 그리고 일부 음악평론가들도 그렇다고 한다. 그럭저럭 맞는 말 같다. 그러나 미술계에서 아름다움이란 단어는 무미건조함과 동의어에 가깝다. 미술작품을 두고 아름답다고 말하는 것은 누군가를 '괜찮은 사람'이라고 말하는 것과 비슷한 일이다. 더 강렬하고 분명한 어떤 특징이 결여되어 있음을 암시하는 말이 될 수 있는 것이다. 미술가 본인들은 더하다. 미술가의 작업실을 몇 달에 걸쳐 드나들고도 그 단어를 한 번도 듣지 못할 수도 있고, 어쩌다 한 번 튀어나오더라도 그들은 그리 적절한 표현이 아니었다는 듯 대강 얼버무릴 것이다. 갤러리에서 "그건 아름답지만……"으로 시작하는 대화는 가차 없는 비판으로 이어질 가능성이 크다.

아름다움은 특정한 무엇을 의미하지 못하기 때문에, 거의 모든 것을 의미할 수도 있다. 스트라빈스키의 오페라 〈탕아의 인생역정〉 중에서 젊은 탕아가 아름다움을 정의해보라는 요구를 받는 장면은, 아름다움의 무의미함을 보여주는 탁월한 예이다. 그는 이렇게 말한다.

눈을 즐겁게 해주는 것

젊음이 소유하고, 재치가 낚아채며, 돈이 구매하는 것,

시기는 경멸하는 체하지만, 그건 거짓말

치명적인 약점 하나, 소멸한다는 것.

누군가 그에게 묻는다. 당신은 아름다움이 즐거움이라고 말했는데, 그렇다면 즐거움이란 무엇이오? 그리고 그는 이렇게 대답한다.

모든 꿈의 우상.

어떤 형태나 이름을 취하든 매한가지인 것.

희롱당하는 이는 모자라고 상상하고,

노처녀들은 고양이라고 믿는 것.

이 시구는 W. H. 오든이 쓴 것인데, 이보다 더 잘 쓸 수 있는 능력이 내겐 없다. 아름다움은 예술을 설명할 말을 찾으려 할 때 방해를 놓는 훼방꾼이다. 수수께끼 중의 수수께끼이고, 끊임없이 철학자들을 성가시게 하며 예술가들과 역사가들을 괴롭힌다. 그림이 아름다워서 울었다고 내게 편지를 보낸 사람들은, 실제로는 아무것도 말하지 않으면서 자신을 위로하는 것과 다름없다. '아름다움'이란 단어는 달콤하게 들리긴 하지만 거의 아무 의미도 없기 때문이다. '스뵵'이든 '모이'든 '아름다운'이든, 모두 나름의 향기를 지니고 있지만, 그 어느 것도 세상을 제대로 설명하지 못한다.

1942년 프랑스

시간이 지나면서 아름다움에 관한 기억은 마음속에 하나의 물음표로 자리 잡는다. 그때 흐레는 왜 울었을까? 아름다움에 대해 오래 생각할수록 이해할 수 있는 것은 더 적어진다.

대개 나는 미스터리가 풀리지 않은 채 남아 있는 것을 더 좋아한다. 십대였던 1942년에 울었고 50년이 넘도록 그 이유를 이해하기 위해 노력한 한 여성의 경우도 그렇다. 그녀의 가족은 독일군에 쫓겨 파리를 탈출하여 남쪽의 니스로 갔다. 어느 날 밖에서 자전거를 타고 있는데, 갤러리 유리창 너머로 보이는 두 점의 그림이 눈에 들어왔다. 20세기 초의 화가 모리스 블라맹크가 그린 항구의 풍경이 그중 한 점이었다. 그것은 활기가 넘치고 "굉장히 유쾌하며 즐거운" 그림이었다. 그 옆에는 20세기 중반에 활동한 화가 모리스 위트릴로가 그린 음울한 그림이 걸려 있었다. 굽이진 좁은 길 위로 구름이 무겁게 드리워진, 파리 교외 어딘가를 그린 풍경이었다. 그녀가 기억하기로 그 길은 포장이 되어 있었지만 평탄하진 않았고 가장자리에는 낡은 울타리가 세워져 있었다. "잎이 얼마 남지 않은" 나무 한 그루와 "막다른 벽"이 화폭을 채우고 있었다. 그녀는 한동안 그 그림을 바라보고 서 있었다. "낡은 울타리를 지나면 그에 못지않게 흉하고 비밀스런 또다른 울타리가 나올 것만 같은, 그 음울한 길을 따라 걸을 수 있을 것만 같았습니다. 파리 북쪽 교외지구 특유의 침울함과 칙칙함이 그림에서 배어나오고 있었어요." 그리고 그녀는 마침내 자신을 그림에서 억지로 떼어놓았다고 말했다. 다시 자전거에 올라탔을 때는 눈물이 시야를 가려 아무것도 볼 수가 없었다고 한다.

그녀는 그림 속 마을과 비슷한 곳에서 자랐는데, 이제는 "빛과 야자나무

그림 2. 「메크스 마을」, 캔버스에 유채, 1924, 폴 페트리데스 갤러리

와 푸른 지중해와 화려한 색으로 칠해진 집들"이 있는 이국적인 남쪽 도시에 이방인으로 와 있는 것이다. 그녀는 그 칙칙한 마을을 보고 향수를 느낀 것일까? 그런 것은 아니라고 그녀는 생각했다. 자신이 속하지 않은 어떤 '사랑스러운' 장소에 망명해 있다는 사실이 자신을 울게 한 것임을 그녀는 알고 있었다. 또한 그녀는 자신이 살던 파리 교외지구의 동네를 좋아하지 않았다는 것도 기억해냈다. 그 교외지구는 미국의 교외처럼 깔끔하게 새로 조성된 곳이 아니었다. 음울하고 칙칙해서 오히려 다시는 돌아가고 싶지 않은 곳이었다.

　"아직까지도 나는 그 눈물을 설명할 수가 없습니다. 어떤 객관적인 이유가 있었던 것일까요? 말하자면 뭔가 생각나게 하는, 조금은 유치한 그 그림의 스타일 때문이었을까요? 거의 사진기라고 해도 좋을 만한 위트릴로의 눈이 포착한 '아름다움'의 부재 때문이었을까요? 아니면 주관적인 이유, 그러니까 나 스스로 무의식중에 억압하고 있던, 내가 이방인일 수밖에 없다는, 내 고향이 아닌 이 사랑스러운 니스에서 구경꾼일 수밖에 없다는 느낌 때문이었을까요?" 그녀는 자신이 기억하는 것들에 매우 조심스러운 태도를 보였고, 교외지구라면 인상파 화가들도 많이 그렸고, 위트릴로는 인상파에서도 후기에 속하며 특별히 뛰어난 화가도 아니었음을 알 만큼 미술에 대해서도 충분한 지식을 갖고 있었다. 그녀는 그 이후로 다른 어떤 그림 때문에도 울지 않았지만, 위트릴로의 그림에 또다시 빠져든 적도 없었다고 말했다. 그녀는 이렇게 결론을 내렸다. "그것은 여전히 하나의 수수께끼로 남아 있습니다."

　오래되고 칙칙한 동네, 눈부신 열대 도시가 가져다준 예기치 못한 우울, 미숙하고 '유치해' 보이는 그림, 행복한 블라맹크와 시무룩한 위트릴로 그

림 사이의 대조. 어떤 것이든 충분한 설명이 될 수 있었지만, 그녀는 반평생 동안 곰곰이 생각해왔고, 그러고도 그 모든 설명을 거부했다.

내가 생각하기엔, 이것이야말로 노년에 들어서야 얻을 수 있는 진정한 지혜이다. 기억이 쌓이면서 사람은 현명해지는 것이 아니라 모르는 것, 영원히 알지 못할 일에 적응할 뿐이다. 성급하게 이유를 찾아내려 하기보다 수수께끼로 남겨두는 것에 점점 더 익숙해지는 것이다. 그리고 당신이 이 여인만큼 아주 현명하다면, 젊은 시절에 스스로 만든 많은 이론이 잘못된 것임을 깨달을 수 있을 것이다. 니스의 그 갤러리에 대한 기억이 그녀의 과거 속으로 점점 더 깊이 가라앉으면서 그 기억은 그녀가 만들어낸 이유들로부터도 서서히 자유로워질 수 있었다. 결국 그것은 그녀의 설명이 닿을 수 없는 곳에서 홀로 둥둥 떠다니고 있었다. 이 기억으로 인해 세상은 다시 한번 흥미롭고도 불가해한 곳이 되었고, 내가 마지막으로 편지를 보냈을 때 그녀는 그것을 그 상태 그대로 남겨두고 있었다.

눈물, 신뢰할 수 없는, 그러나 유일한 목격자

이 책의 뒷부분에서 나는 내가 할 수 있는 한 최선을 다해 눈물의 의미를 밝혀내려고 노력할 것이다. 그러나 눈물이 인간의 언어로 설명될 수 없다는 사실만큼은 스스로 상기하고 싶다. 리뷰 공은 자신이 울고 있다는 것을 알았지만 자신의 설명이 부적절하다는 것도 알고 있었다. 로빈은 자신이 쓴 기묘한 문장이 허튼소리임을 알면서도 그대로 두고 싶어했다. 위트릴로의 그림 앞에서 운 여인은 자신의 행동에 대해 거의 50년 동안이나 고민했지만, 이제는 그때 정말 무슨 일이 일어난 것인지 마치 벼락을 맞듯 갑자기 깨닫게 되길 기대하지 않는다. 대체로 눈물이란 결국에는 모든 것이 밝혀

지고 마는 살인 미스터리의 단서들과는 다르다. 대개 눈물은 겉으로 보이는 그대로이다. 어딘지 모를 곳에서 오고, 그 무엇도 의미하지 않는, 짠맛 나는 작고 투명한 물방울인 것이다.

눈물은 또록또록 구르는 수은 방울이 그렇듯이 우리 앞에 멈춰 세울 수 있는 것이 아니다. 그렇다면 왜 나는 그림 앞에서 운 사람들을 이해하려고 애쓰고 있는 걸까? 왜 눈물을 흘린 사람들의 이야기를 찾아 역사를 뒤지는 번거로운 짓을 하고 있는 걸까? 한 가지 단순한 이유가 있다. 눈물은 사람이 깊은 감동을 받았다는 사실을 가장 분명히 드러내주기 때문이다. 강렬한 감정이야말로 나의 진짜 주제이다. 눈물방울을 세는 일에 큰 관심이 있는 것도 아니고, 우는 사람들에 관해서만 이야기하고자 하는 것도 아니다. 나는 그림에 진정으로 강렬한 감정을 느낀 사람들을, 쉬쉬 하며 묻어버릴 수 없을 만큼 강하고 뜻밖의 반응을 보인 사람들을 찾고 싶은 것이다. 나는 별안간 그림이 미술관의 설명판에 적힌 건조한 정보나, 미술사 책에 나오는 학구적인 상징과 이야기 들 이상의 의미를 띠게 되는 순간 어떤 일이 벌어지는지 알고 싶은 것이다. 그림이 하나의 게임이 아닐 때, 누가 그 화가에 대해 더 많이 아는가가 더이상 중요한 문제가 되지 않을 때, 그림은 비로소 우리가 흔히 덧붙이는 높은 가치에 부응하는 예술작품이 될 수 있을 것이다. 나는 그런 가능성이, 그리고 우리가 교재들과 미술관 순회에서 그런 경험을 피해가기 위해 쏟아 부은, 부자연스러울 정도로 열성적인 노력들이 흥미로웠던 것이다.

내가 울음이라는 주제에 매달리는 것은, 눈물 없이는 한 사람이 느끼는 감정의 깊이를 가늠할 수가 없기 때문이다. 만약 내가 그림에 강렬한 감동을 받은 사람들에 관해 글을 쓰고 있다고 내 친구들에게 말했다면, 누구나

한 마디씩 거들었을 것이다. 내가 몸담고 있는 미술사학 분야의 사람들은 누구나 그림에 애착을 갖고 있다. 우리 모두 그림에 대해 열정적이며, 우리가 연구하는 대상을 사랑한다고 말한다. 미술관을 찾는 수백만의 사람도 그렇게 말할 것이다. 그러나 눈물을 흘린 사람은 비교적 많지 않은데, 그것은 그림에 정말로 감동을 받은 사람이 그만큼 적기 때문이다.

눈물은 나를 잘못된 판단으로 이끌 수도 있고, 어떤 부분에서는 이미 그랬는지도 모른다. 모든 눈물이 깊은 감정적 혼란을 의미하는 것은 아니며, 대부분의 눈물은 우리 상식으로 이해할 수 없다. 확실히 눈물은 우리가 거의 알아채지 못할 만큼 희미한 생각과 감정의 모호한 영역에 속해 있다. 눈물은 어렴풋한 우울, 겉으로 분명히 표현되지 않는 기분들, 끊임없는 불만, 감춰진 질병, 통제를 넘어선 본능들과 한통속이다. 그러나 눈물은 우리 내면의 삶이 지닌 모호한 부분들과는 완전히 구별되는 한 가지 일을 한다. 바로 우리 눈에서 새어나가 뺨을 타고 흘러내리는 것이다. 눈물은 의심의 여지없이, 무언가가 일어났음을 보여주는 것이다. 눈물은 목격자들이다.

나는 눈물을 먼 나라에서 우리를 만나러 온 여행자로 생각하고 싶다. 헤로도토스 이래 여행자들은 늘 자신들이 방문한 장소에 관해 믿을 수 없는 목격담을 들려주었다. 본토 언어를 모르거나, 단순히 듣는 사람을 현혹하기 위해 이야기를 꾸며내는 것이 분명한 여행자들도 함부로 반박할 수 없는 이유는 단 하나이다. 그리고 그 지점에서 여행자는 우리에게 매혹적인 존재가 된다. 그 이유는 바로 그들이 먼 곳에서 왔다는 점이다. 그 한 가지 이유만으로도 눈물은 신뢰할 수는 없지만, 없어서는 안 될 나의 척도가 되어주는 것이다.

눈물을 해석하는 것은 분명히 어려운 일이다. 어떤 사람들은 눈물이 어떻게 해볼 도리 없이 주관적이라는 데 근본적인 문제가 있다고 할 것이다. 눈물은 그것을 흘리는 사람들의 몫일 뿐, 공적인 담론과 문화와 역사의 세계와는 아무런 연계가 없다는 것이다.

이런 관점에서 진정한 경험이란 사고의 경험일 뿐이며, 감정적인 모든 것은 유아론적인 것이 될 수밖에 없다. 우는 것은 우는 사람의 과실이며, 모든 사람이 볼 수 있도록 미술관 벽에 걸어놓은 그림에 대해 눈물은 아무 말도 해줄 수가 없다.

만약 이런 관점에 동의하는 사람이라면, 이 책은 그림이 아니라 울기 좋아하는 사람들에 관한 책이라고 말하고 싶을 것이다. 그러나 나는 그 의견에 반대한다. 그리고 이어지는 두 개의 장을 통해, 눈물이 그보다 냉정한 반응들과 당당히 어깨를 나란히 할 수 있도록 입지를 다져줄 것이다.

색채의 파도에 휩쓸려 울다

손수건: [명사] 작은 사각형의 실크 또는 리넨으로,
얼굴에서 벌어지는 여러 가지 아름답지 못한 일을 해결하는 데 사용되며
특히 장례식에서 눈물이 나오지 않는 것을 숨기는 데 유용하다.
　_앰브로즈 비어스 『악마의 사전』

"만약 내가 진짜가 아니라면," 모든 게 너무도 우스꽝스러워서, 눈물을 흘리면서도 가볍게 웃어 보이며 앨리스가 말했다. "울 수가 없었을 거야."
"그 눈물이 진짜라고 생각하는 건 아니겠지?" 트위들덤이 심한 경멸이 담긴 목소리로 끼어들었다.
'저들이 말도 안 되는 소리를 하고 있다는 걸 난 알아,' 앨리스는 속으로 생각했다. '그리고 그것 때문에 우는 건 바보짓이란 것도.' 그래서 앨리스는 눈물을 훔쳐내고 가던 길을 계속 갔다.
　_루이스 캐럴, 『거울 나라의 앨리스』

프란츠는 광란에 사로잡혀 있었다. 그가 기대했던 휴가는 결코 이런 게 아니었다. 마침내 여기에, 르네상스의 심장이자 서양 문화의 중심지인 피렌체에 도착했는데, 그는 어안이 벙벙할 따름이었다. 그는 이 여행을 아주 신중하게 계획했다. 그는 부친과 마찬가지로 바이에른의 관료였으며, 그의 아버지는 항상 그에게 바이에른 사람들은 특히 조직하는 일에 능하다고 말해왔다. 프란츠는 손수 각 여행지들 사이의 거리를 계산하여 상세하게 여정을 짰다. 그는 집에서 기차역까지 가는 데 걸릴 시간을 추산한 다음, 기차역에서 피렌체의 호텔까지 갈 시간을 계산했다. 그는 그날그날 방문할 관광명소까지 가는 데 필요한 시간을 고려하여 매일의 일정을 짰고, 심지어 입장권을 사기 위해 줄을 서서 기다리는 시간까지도 어림잡았다. 그러나 그 계획은 수포로 돌아갔고, 그는 이미 일정에서 뒤처져 있었다.

모든 게 다 그 그림 때문이었다.

어제 그는 우피치 미술관에 정확히 10시 30분에 도착해서, 그가 예상했던 대로 정확히 15분 후에 안으로 들어갔다. 그가 옛날 그림들이 있는 방으로 직행해 관람을 시작했더라면……. 그렇게 했더라면 그는 점심시간 전에 16세기 회화까지 다 볼 수 있었을 것이고, 폐관시간까지는 전체를 다 둘러

볼 수 있었을 것이다. 오늘 그는 우피치 반대편 지역으로 가서 피티 궁전과 정원들을 구경하기로 되어 있었다. 그러나 그는 또다시 우피치에 와 있었고, 꼬박 하루가 지연되었다.

그리고 무엇보다도 그는 기분이 좋지 않았다. 그는 지나치게 흥분해 있었고 심장은 너무 빨리 뛰고 있었다. 머리도 뜨거웠다. 전날 오전 11시 30분경 그가 처음 마주쳤을 때만 해도 그 그림은 별다른 감흥을 주지 못했다. 그는 1분 동안 멈춰 서서 그림 속 인물의 편안한 자세와 주둥이가 넓은 멋진 와인 잔과 유리잔 안에 동심원의 파문을 일으키고 있는 와인을 감탄하며 바라보았다원색 도판 3. 반시간 뒤 그는 그 그림을 보러 되돌아갔다. 그리고 또다시, 몇 번이고 다시 갔다. 그는 정해놓은 일정을 도저히 지킬 수가 없었다. 그림 속 인물의 거의 검정에 가까운 갈색 눈을 들여다볼 때마다 그는 점점 더 초조해졌고, 자신이 무얼하고 있는지 점점 확신을 잃어갔다. 결국 그는 점심도 거른 채 미술관이 문을 닫기 10분 전 안내인이 폐관을 알려올 때까지 그 그림을 바라보고 있었다.

그날 저녁 식사를 하기 위해 델라 시뇨리아 광장을 찾은 그는 미술관이 바라다보이는 식당의 야외 테이블에 자리를 잡았다. 그 갈색 눈이 다시 떠오른 것은 그때였다. 깊고 유리알 같고 놀랄 정도로 자신감이 서린 그 눈. 여자의 입술처럼 도톰하면서 약간 앞으로 내밀어진 입술. '다시 한번만' 하고 그는 생각했다. '내일 아침, 피티로 가는 길에 다시 한번 봐야지. 그걸로 끝이야.'

이른 아침 그는 마지막으로 그림을 볼 준비를 하고 우피치의 위층 갤러리로 올라갔다. 모퉁이를 돌자 그 그림이 눈에 들어왔다. 그는 속도를 낮추고 조심스럽게 접근제한선 바로 앞까지 다가가, 그 짙고 아름다운 눈을 똑

바로 마주보았다.

병원을 찾아가다

별 희한한 날도 다 있지! 그런 일이 일어나리라고 누가 짐작이나 했겠는가? 어쨌든 그는 땀에 흠뻑 젖어 새끼고양이처럼 힘없이, 그 다음에 일어난 일을 의사에게 설명하려 애쓰고 있었다.

"가족 중에 심장질환을 앓은 사람이 있나요?" 의사가 공책을 새 페이지로 넘기면서 물었다.

"아니오." 그가 말했다. "아버지는 여든이 넘으셨지만 아직 건강하십니다."

"본인은 무슨 일을 하죠?" 그녀는 고개도 들지 않은 채 물었다. 선이 날카로운 몸매와 부드러운 목소리를 지닌 중년의 여성이었다.

"공무원이에요. 관료죠. 은퇴하시기 전엔 아버지도 그랬고요. 우리는 바이에른의 같은 지역에서 3대째 살고 있습니다."

"전에는 이런 일이 한 번도 없었고요?"

그는 의사를 쳐다보았다. 친절하지만 무표정한 얼굴이었다. 그는 자신에게 일어난 일이 정말로 상궤를 벗어나 있고 전례 없는 일임을 그녀에게 설명하고 또 설득하기 위해 다시 애써봐야겠다고 생각했다.

"처음 몇 번은 별다른 낌새를 느끼지 못했어요." 그가 입을 뗐다. "하지만 계속해서 그림 앞으로 되돌아가게 되었고, 그림을 볼 때마다 점점 더 흥분이 됐죠. 두 번은 보자마자 자리를 떠났어요. 긴 복도를 왔다 갔다 헤맸죠. 마음속에서 지워보려고 애써봤고, 다른 것들, 그러니까 더 오래된 그림들을 보려고도 해봤어요."

"하지만 그럴 수 없었군요."

"예. 그럴 수 없었어요." 그는 고개를 들고 마침내 자신이 의사의 관심을 끌었음을 깨달았다. "그러다가 그 그림의 찬란함을, 그 빛을 보기 시작한 겁니다. 심장을 너무 혹사시키고 있었는지, 당장 쓰러지기라도 할 것처럼 아주 피곤했죠. 눈이 피곤해서였는지, 어쨌든 나는 색깔들이, 색깔들의 파도가 나를 향해 밀려오고 있는 것을 보았어요. 바로 그때 현기증을 느끼기 시작했어요. 그걸 바라보고 있을 때 나는 어떻게든 내가 그 그림 너머를 볼 수 있다는, 그 뒤에 무언가가 있다는 생각을 하게 됐죠. 눈은 눈물로 가득 차 초점도 제대로 맞출 수 없었고요."

"그래서 앉으니 색깔들이 멈추던가요?"

"가만히 앉아 있을 수가 없어서 계속 왔다 갔다 걸어다녔습니다. 어린아이들이 상상의 괴물을 사라지게 하려고 그러는 것처럼 눈을 감고 있으려고도 해보았어요. 다시 눈을 뜨면 다른 사람들처럼 평범한 그림으로 보게 되리라고 생각했던 거죠. 나는 많은 사람이 별다른 주의를 기울이지 않고 그림을 스쳐지나가는 것을 보았습니다. 그래서 나는 1분 동안 눈을 감고 있기로 했어요. 그것도 소용이 없었습니다. 그 후로는 모든 게 더 나빠졌어요."

지금 그 일을 되살리고 있자니 그때 벌어진 모든 일이 다시 그의 눈앞에 선하게 떠올랐다. "그 색깔들은 찬란하고 빛나고 번쩍거리는 데다, 전에 한 번도 본 적이 없는 것 같은, 색상표에도 없을 것 같은 이상한 색깔들이었어요. 마치 내 눈이 멀어가고 있는 것 같은 느낌이었죠. 색깔들의 파도가 그림 뒤쪽에서 나와 나를 향해 몰려들었어요. 내 눈은 말 그대로 나가 떨어져버린 겁니다."

"그게 당신이 미술관을 떠난 때군요."

"나는 너무 피곤했고, 당장이라도 실신할 것 같았어요. 머리와 심장은 불이 붙은 것 같았고요. 나는 햇빛이 비치는 밖으로 나왔고, 병원에서 진찰을 받아봐야겠다고, 병에 걸린 게 틀림없다고 생각했죠."

"탈진한 거예요." 의사는 연필을 내려놓으며 말했다. "어쩌면 바이러스가 침투한 건지도 모르겠군요. 원하신다면 몇 가지 검사를 해서 확실히 알아볼 수도 있습니다."

프란츠는 뼛속까지 피곤했다. 호텔방으로 돌아갈 수만 있다면 모든 게 괜찮아질 것 같았다.

"조용히 휴식을 취하는 것만으로도 효과가 있을지도 모릅니다. 하지만 만약의 경우를 대비해서 이번 여행에서 관광은 피하시는 게 좋겠어요. 며칠 일찍 독일로 돌아가실 수도 있겠죠. 그리고 무엇보다 우피치 미술관에는 다시는 가지 마십시오."

맞는 말이라고 그는 생각했다. 바로 그게 정답이지. 집으로 돌아가야만 해. 익숙한 환경으로 돌아가는 거야. 한 장소에서 다른 장소로 서둘러 이동할 일이 없는 오래된 일상으로. 확실히 그 불쾌하고 게슴츠레한 갈색 눈이 담긴, 그 그림은 멀리해야 해.

스탕달 신드롬

위의 일화는 '색채의 파도'에 관한 프란츠의 이야기로, 그와 면담한 정신과 의사가 쓴 글을 읽고 프란츠의 관점에서 내가 각색한 것이다. 그의 경험에는 몇 가지 독특한 특징들(특히 "한 번도 본 적이 없는" 색깔들)이 있지만, 간추려보면 오랫동안 기다렸던 휴가가 과도한 감정 때문에 악몽으로 변해버린 관광객들의 수백 가지 이야기와 다를 게 없다.

관광객들이 처음 프란츠와 같은 경험을 하기 시작한 것은 대략 1820년 대부터였다. 그들은 울기도 하고 떨기도 했으며, 기절도 하고 괴성도 지르고, 열이 오르거나 환각도 보았다. 이런 히스테리의 가장 유명한 예는 소설가 스탕달의 경우인데, 그는 1817년 1월에 피렌체를 방문했을 때 일종의 신경쇠약을 앓았다. "나는 일종의 황홀경에 빠져 있었다"라고 그는 털어놓았다. "나는 예술과 열정적인 감정에서 비롯된 천상의 감각을 경험했다. 베를린 사람들이 '중추'라고 부르는 산타 크로체를 떠날 때 내 심장은 지나치게 빨리 뛰고 있었고, 몸에서 생기가 거의 다 빠져나가버린 것 같았다." 스탕달이 이탈리아 미술에 매우 감정적으로 반응했던 것은 분명하지만, 정확히 무슨 일이 일어난 것인지는 쉽게 알 수 없다. 그는 산타 크로체 성당에 반응한 것일까, 아니면 단순히 그의 과도한 상상력이 낳은 충격이었을까? 그림이 아니라 아름다운 젊은 여성과의 만남을 묘사하는 데 사용해도 손색이 없을 듯해 보인다. 미술에 대한 '열정적인 감정'은 사랑에 빠졌을 때 느끼는 열정, 감정들과 위험할 정도로 가깝다. 만약 어떤 여성이 그의 눈을 사로잡았다면 그녀는 산타 크로체 성당이 그랬던 것처럼 그를 떨게 하고 실신하게 만들 수도 있었을 것이다(『사랑에 관하여』라는 스탕달의 책에는 그가 이탈리아에서 보낸 열정적인 편지들에 담긴 것과 똑같은 수사법들이 많이 등장한다). 어쩌면 스탕달은 여성과 건물 사이에 본질적인 차이가 있다고는 생각하지 않았을 수도 있고, 또 어쩌면 피렌체는 그의 책에 등장하는 또 한 명의 여성일지도 모른다. 이 편지와 또다른 편지에서 그가 한 말들을 보면, 이탈리아 미술이 그를 성적으로 초조하게 만든 것처럼 보인다. 그가 느낀 것이 무엇이든, 그의 황홀경과 빠른 박동과 졸도는 이후 다른 방문자들에 의해 무수히 반복되었다. 그의 편지는 관광객 히스테리의 역사에서 하나의

고전이 된 셈이다.

평정을 상실한 관광객의 물결은, 점점 더 많은 미국인이 안내책자를 손에 쥐고 위대한 경험에 대한 기대에 부풀어 유럽을 찾기 시작한 1850년대와 60년대에 더욱 증가했다. 카리스마 넘치는 목사 헨리 워드 비처는 뢱상부르 궁전에서 매우 적절하게도 종교적인 열정에 전염되었다. 그는 "이 표현이 불경한 것이 아니라면, 즉각적인 개종을" 경험했고, 자신이 "절대적인 도취 상태에 빠져 있음을…… 몸의 신경을 통제할 수 없을 만큼 깊이 영향을 받았음을" 발견했다. 그는 덜덜 떨면서 웃고 또 울었으며, "거의 히스테리 상태에 빠졌고, 부끄러워서 제대로 행동하려고 마음먹고 노력도 해보았지만 어쩔 도리가 없었다". 9년 후 평론가 제임스 잭슨 자비스는 자신이 언젠가 루브르 미술관 안을 돌아다녔던 때를 회상하며 글을 썼는데, 그때 그는 "억눌리고, 혼란스럽고, 불확실하며, 열에 들뜬 상태로" 평정을 잃어버린 채, 그의 표현에 따르면 "균형을 유지하려고 발작적인 노력"을 했다.

그것이 무엇이었든, 지금은 그런 사람들이 더 많아졌다. 내가 받은 편지들 중 약 10퍼센트는 유럽에 휴가를 보내러 갔을 때 겪은 감정의 습격에 관해 이야기하고 있다. 한 여성은 자기 아들이 베네치아의 스쿠올라 디 산 로코에서 틴토레토의 그림들을 보았을 때 느낀 충격에 관해 써 보냈다. 아들은 흐느껴 울면서 계속해서 "왜 누군가 나에게 이런 걸 말해주지 않았죠? 왜 아무도 이런 것에 대해 얘기해주지 않은 거예요?"라고 말했다고 했다. 그녀는 자기 아들이 유난하게 반응하는 것이 아님을 알고 있었고, 그 증거로 제임스 모리스의 책 『베네치아라는 세계』에서 한 문단을 인용했다. "종교화를 모아놓은 것들 중에서도 스쿠올라 디 산 로코에 있는 틴토레토의 위대한 작품들만큼 압도적인 인상을 주는 것은 없다. 어둡고 장엄하며 종

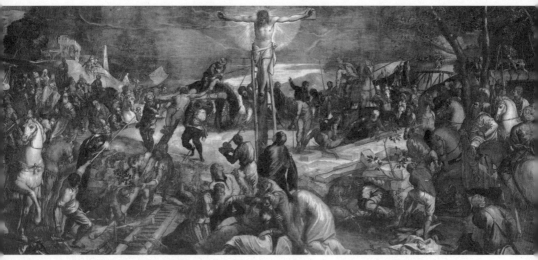

그림 3. 틴토레토, 「십자가 책형」, 캔버스에 유채, 536×1224cm, 1565, 스쿠올라 그란데 디 산 로코, 베네치아

종 이해할 수 없지만, 그 강한 인상은 벨라스케스도 겸손하게 모사했던 거대한 걸작 「십자가 책형」그림3에서 정점을 이루며, 강인한 남성마저 그 앞에서 감동의 눈물을 흘리는 모습을 여전히 볼 수 있다."

틴토레토는 관광객 히스테리의 역사에서 큰 역할을 해왔다. 그의 그림들은 많은 사람을 무너뜨렸는데, 그중에는 19세기의 미술평론가 존 러스킨도 포함되어 있다. 또한 19세기 초부터 오늘에 이르기까지 미켈란젤로와 라파엘로와 다빈치, 그리고 베네치아와 피렌체, 로마와 파리, 예루살렘의 넓은 공공장소에 대한 '발작적인' 반응들, 또 격앙된 눈물의 홍수 이야기는 여전히 들려온다.

오늘날 관광객 히스테리의 중심지는 피렌체의 산타 마리아 누오바 병원이다. 매년 여름 관광철이면 병원은 피렌체의 미술 때문에 고통받는 수십 명의 환자들을 맞는다. 1989년에 정신과 과장 그라지엘라 마게리니는 환

자들의 잡다한 불평들을 총괄하여 '스탕달 신드롬'이라는 명칭을 만들어 냈다. 그녀는 책을 통해 그 증세를 기술하고 그것을 하나의 의학적 질병으로 제시했다(앞서 말했듯이, 내가 들려준 프란츠의 이야기는 그녀의 책에 담긴 내용을 각색한 것이다).

대부분의 환자에게 스탕달 신드롬은 심각한 질환이 아니라고 마게리니는 말했다. 신경쇠약이라기보다는 한때의 독감 같은 것이라고 말이다. 결코 유쾌하진 않지만 시간이 지나면 저절로 낫는 병이라는 것이다. 마게리니의 환자들 중 일부는 울었고, 대부분은 땀을 흘리거나 졸도하거나 현기증을 느끼거나 구토를 했다. 그녀는 신경안정제를 처방하고 누워서 쉴 것을 권했는데, 대다수가 몇 시간만 미술작품을 멀리하면 금세 회복했다고 한다.

드물지만 스탕달 신드롬이 더 심각해지는 경우도 있었다. 어떤 환자들은 망상에 가까운 증상을 보였고, 미술품들이 자신을 따라다니며 괴롭힌다고 주장한 사람도 있었다. 브리기테라는 환자는 정신적 피로와 빈맥, 우울증과 현기증을 앓았다. 그녀는 프라 안젤리코의 색채들이 보여주는 '폭력적인 관능성'에 압도되었다. 체코슬로바키아의 젊은이 카밀은 브란카치 예배당에서 마사초의 그림들을 보고는 기절해버렸다. 그는 "움직일 수가 없었습니다. 바닥에 쭉 뻗어버렸고, 마치 내가 내 몸에서 빠져나오고 있는 것 같은 느낌이었어요. 액체가 되어 새어나오는 것 같았죠"라고 마게리니에게 말했다.

이탈리아와 미국의 언론은 앞다퉈 마게리니의 책 『스탕달 신드롬』을 기사로 다뤘다. 어떤 이들은 그녀가 서로 무관한 병증들에다 모호한 명칭을 붙여 하나로 뭉뚱그려놓았다고 비판했다. 그녀의 환자들 중 일부는 단순히

시차 부적응이나 수면 부족으로 몽롱해졌을 뿐이며, 몇몇은 오랫동안 정신질환을 앓아온 사람들이고, 다른 몇몇은 초기 단계의 정신질환자임이 분명하다는 것이었다. 언론의 관심이 잦아든 후, 여론은 스탕달 신드롬이라는 것은 존재하지 않으며 열사병부터 정신분열증에 이르는 온갖 질환을 두루 뭉술하게 모아놓은 것일 뿐이라고 일축했다.

나는 이런 판단에 반대하지는 않지만, 그래도 스탕달 신드롬이라는 말은 스탕달이 자신이 빈맥을 앓고 있다고 느낀 1817년부터 오늘날까지 계속 존재해온 한 가지 역사적 현상을 표현하기에 적절한 명칭이라고 생각한다. 의학적 현상으로서는 문제가 있을지 몰라도 역사로서는 충분히 의미가 있다. 그 시초는 부르주아 계급의 관광 증가와 시기가 잘 맞아떨어진다. 19세기의 첫 10년 동안, 신참 관광객들을 위해 『키케로니』라는 최초의 여행안내서가 저술되었다. 19세기의 마지막 30년 동안 관광안내책자는 더욱 정교해져서 심지어 옛 거장들의 작품을 진정으로 경험하기 위해서는 무엇을, 어떻게 느껴야 하는지까지 알려줄 정도가 되었다.

19세기 초의 『키케로니』는 과거의 『베데커』, 오늘날의 『블루 가이드』와 『포도어스』의 전신이다. 간결하고 명료한 안내서를 표방하는 듯한 『렛츠고!』나 『러프 가이드』조차 사람들을 『키케로니』에 등장하는 것과 똑같은 장소와 걸작들 앞에 데려다놓는다. 예나 지금이나 여행안내서들은 이탈리아 미술을 너무나 위대한 것으로 묘사하기 때문에 사람들의 기대는 대서양을 건너고 알프스를 넘기도 전에 이미 열광으로 치닫는다.

그와 같은 시기인 1810년대와 20년대에는 개인의 감수성을 다른 무엇보다 가치 있는 것으로 여긴 낭만주의가 만개했다. 셸링에서 키츠까지, 리뉴공에서 콜리지까지 낭만주의 작가들은 체계적인 지식에 맞서 개인의 강렬

한 경험을 중시했고, 의학적으로 바람직하지 않은 정도까지 천재 예술가 숭배를 조장했다. 그 시절 낭만주의적인 관광은 곧잘 개인의 평정을 위험에 빠뜨렸다. 오늘날 스탕달 신드롬은 여전히 하나의 문화적 화석으로 남아 있으며, 고급문화에 대한 높은 기대감을 주입하는 교육제도에 의해 유지되고 있다. 예술은 계속 변화하여 고급문화가 저급문화와 혼용되고 냉소주의와 초연함이 상황을 지배하는 포스트-포스트모더니즘에까지 이르렀지만, 관광산업은 여전히 진부한 낭만주의를 고수하면서, 터무니없이 부풀려지고 초점도 없는 천재 숭배와 그에 대한 기대감을 혼란스럽게 뒤섞어 사람들에게 들이밀고 있다. 마게리니의 병동이 여전히 가득 차 있는 것도 무리는 아니다.

프란츠는 허상을 본 것일까?

스탕달 신드롬을 둘러싼 논쟁에서 양측은, 마게리니의 환자들에게 일어난 일은 그들이 본 미술품들과 큰 관계가 없다는 데 대해만큼은 의견을 같이했다. 마게리니는 환자들의 육체·정신적 증상들을 돌보며 적절한 의료술로 치료했다. 그녀는 미술품들에 큰 관심을 두지 않았다. 그저 의사가 독감을 몰고 오는 쌀쌀한 저녁 공기를 대하는 정도였다. "다양한 사람이 똑같은 미술품에 강렬하게 반응합니다." 마게리니가 『아트 뉴스』와의 인터뷰에서 말했다. "그러나 우리가 봐온 사례들은 반응을 일으킨 대상보다도 환자 개인의 경험과 더 많이 관련되어 있었습니다." 그녀의 설명에 따르면 환자들이 곤란함을 겪은 것은 시차 부적응과 낯선 이탈리아 음식, 또는 생경한 언어에 적응하려는 데서 온 것이지 결코 작품들 때문이 아니라는 것이다. 그들이 그렇게 많은 기대를 하지 않았고, 자신을 그렇게 심하게 몰아대지

않았다면, 고요하고 침착한 정신 상태로 작품을 그 자체로 대면할 수 있었을 것이고, 그런 상태였다면 그들이 보인 반응을 개인의 나약함이 아니라 예술 자체가 야기한 것이라고 해석할 수도 있으리라는 것이었다.

마게리니와 그녀를 비판하는 사람들은 한 가지 원칙에 대해서는 의견 일치를 보았다. 즉 잘못은 환자들에게 있고, 그들이 본 걸작들은 아무런 관련성이 없다는 것이다. 그러나 분명히 그것은 강조점을 어디에 두는가의 문제이다. 피렌체에서 관광객들이 쓰러진 것은 특정 미술품들을 보는 동안이었다. 그들은 공항이나 미술관으로 향하는 택시 안에서 실신한 게 아니라는 말이다. 그뿐 아니라 사람들에게 충격을 안겨준 작품들은 미술사에서 중요한 작품들이었지, 걸작들 사이에 끼어 벽을 메우고 있는 사소한 작품들이 아니었다. 과연 그 관광객들이 품은 생각이 순전히 그들만의 것이었을까?

예컨대 프란츠의 경우를 보자. 마게리니는 그가 카라바조의 「젊은 바쿠스」를 볼 때 문제를 일으킨 것은 그가 잠재적인 동성애자였기 때문이라고 했다. 프란츠의 흥분 상태를 성적인 것으로 해석한 것이다. 그의 머리와 심장에 '불이 붙었고' 그는 그 그림에 대한 끌림 때문에 정신을 차릴 수가 없었다. 마게리니는 그가 미혼이었으며, 자신이 정말로 욕망하는 것을 제대로 깨닫지 못하고 있을 뿐이라고 설명했다. 프란츠가 그 그림과 맞닥뜨렸을 때 그는 그 속에서 자신의 인생 이야기를 읽어냈고 급기야 정체성 혼란을 느꼈다는 것이다.

나는 프란츠를 모르기 때문에 그것이 올바른 진단인지 판단할 수는 없다. 그러나 올바른 진단이라 하더라도 「젊은 바쿠스」는 애초 동성애적 욕망을 보여주는 대표적인 그림이다. 프란츠의 흥분 상태는 확실히 정도를 넘

은 것이었지만, 그가 보인 반응은 카라바조가 의도한 것과 잘 맞아떨어졌다. 그 그림은 특정 관람자들에게 열정 같은 것을 불러일으키려는 분명한 의도를 갖고 있었던 것이다. 그것을 읽어낼 줄 아는 사람들은 그 그림이 동성애에 관한 것임을 알아보게 되어 있다. 16세기 말 이탈리아에 만연했던 동성애 혐오 분위기를 감안할 때, 카라바조는 그의 그림이 강렬한 불쾌감을 야기할 수도 있음을 알고 있었을 것이다. 그럼에도 그는 소년이 관람자들에게 유혹의 눈빛을 던지는 그런 종류의 그림을 대여섯 점이나 그렸다. 어떤 그림들은 명시적으로 남색을 유도하고 또 어떤 그림들은 암시적인 소품들을 내세워 장난을 친다(그의 소년들 중 몇몇은 오늘날 우리식으로 표현하면 분명 미성년자이다). 카라바조는 어떤 면에선 가능한 최선의 결과를 기대하는 선동가였고, 또 어떤 면에선 특화된 시장을 노리고 일하는 납품업자였다. 그림의 야성성은 역사로 입증된다. 「젊은 바쿠스」를 최초로 소유한 사람들은 정도가 너무 지나치다고 여겼는지 그림을 창고에 넣어두었고, 그림은 3세기 동안 어둠에 묻혀 잊혀 있다가 1913년에야 빛을 볼 수 있었다(최근 일부 학자들은 카라바조가 동성애 주제를 다루었음을 부정하고, 그의 그림들을 반종교개혁적인 신앙심의 증거로 재해석하기도 했다. 내가 이야기하고 있는 그림들과는 아무 관계도 없는 그림들도 분명 많이 포함되어 있지만, 초기 작품들, 특히 「젊은 바쿠스」는 잘 봐주면 공공연하게 이교도적이고, 나쁘게 보면 드러내놓고 남색을 묘사한 그림이다).

16세기 말에 그렸던 것만큼 단서들은 오늘날에도 명백하다. 소년은 고대의 복장을 흉내낸(아마도 침대보일 것이다) 긴 옷에 달린 허리끈을 잡고 있는데, 마치 당장이라도 그 옷을 벗어던질 수 있음을 암시하는 듯하다. 속눈썹은 짙게 칠해져 있고 눈썹은 가지런히 다듬어져 있으며 입술은 도톰하

다. 살결은 분홍빛이고 소년의 피부라고 보기 어려울 정도로 부드러워 보인다. 그가 먹고 있는 과일은 농익어, 복숭아 하나에는 이미 썩은 자국마저 보인다. 그림 속에는 금지된 성性이 스멀거리고 있다. 심지어 그가 들고 있는 유리잔 속의 와인까지 떨리고 있다. 한 미술사가는 유리병에 담긴 와인이 수평을 이루고 있지 않으며 가장자리에 기포가 생겨 있음을 지적했다. 아마도 '바쿠스'가 방금 병을 내려놓아 출렁임이 멎지 않은 것일 터이다. 이 그림을 최초로 본 사람들은 소년의 모습이 정확히 화가 자신의 자화상임을 알아차렸을 것인데, 따라서 이 그림은 본질적으로 고대풍의 가면으로 그 실체를 감춘 성적인 유혹이라고 볼 수 있다.

프란츠가 흥분한 것은 분명 그림의 핵심을 이루는 사실들 때문이고, 어쩌면 그의 억압된 독일식 성장과정이 남긴 트라우마에서 비롯된 것일 수도 있다. 역사가들은 프란츠보다는 조심스럽게 반응하려고 하지만, 이렇게 보는 사람을 불편하게 만드는 그림 속 섹슈얼리티를 언급하지 않는 사료를 찾아내는 것도 쉽지 않다. (그 자신도 어느 정도 억압되어 있는) 독일의 한 미술사가는 그 그림이 '묘한 영적인 음란성'을 보여준다고 말한다. 또 어떤 사람들은 그림이 불온하고, 비정상적이며, 내밀하고, 꽉 막혀 있고, 양성적이라고 말한다. 물론 모든 사람이 그 그림을 두고 비정상적이라고 말하는 것은 아니다. 그러나 카바라조가 살았던 시대의 기준으로는 논쟁의 여지없이 그 그림은 비정상적이다. 「젊은 바쿠스」는 고의적으로 도를 지나쳤으며 노골적이다. 예를 들면 이 그림은 당시 화가들이 즐겨 그렸던, 반라의 여인이 관람자에게 와인과 과일을 권하는 장면에서 여성을 남성으로 바꿔 그렸을 뿐이라는 점이 지적되어왔다. 최초의 감상자들이 오늘날 우리가 동성애라고 부르는 것에 대해 어떻게 생각했든 카라바조의 '남성

버전'은 그 자체로 확실히 공격적이고 충격적이다. 이 그림의 주제가 비밀에 부쳐졌던 적은 단 한 번도 없으며, 프란츠의 반응 역시 대부분의 사람보다 그저 좀 과민했을 뿐이다. 프란츠는 특히 이 그림에 흥분하고 있었다. 우피치 미술관에는 이 그림 외에도 동성애적 배음이 깔린 그림들이 많았지만, 그에게는 이 그림이 특히나 더 강렬했던 것이다.

마게리니의 진단들은 각각 똑같은 방식으로 재해석될 수 있다. 프라 안젤리코에게 압도되었던 브리기테라는 여성은 자신이 모든 것이 더 흐릿한 색채를 띤 북유럽에서 왔기 때문이라고 설명했다. 그녀는 피렌체가 '강렬하게 관능적'이라고 느꼈고, 그것을 북유럽의 억압된 '영적인 삶'과 대조시켰다. "나는 청교도적인 개신교 교육을 받았습니다." 그녀는 마게리니에게 설명했다. "그게 나를 무방비 상태로 만든 거죠." 프란츠와 마찬가지로 브리기테도 다른 많은 사람이 느낀 무언가를 더 강렬하게 느낀 것이다. 20세기까지 북유럽 미술은 이탈리아 미술과는 확연한 차이를 지니고 있었고, 바로크와 로코코의 그 모든 관능적인 실험을 거쳤음에도 이탈리아 르네상스는 여전히 도덕적이고 예술적인 자유의 모범으로 남아 있다. 대부분의 사람은 프라 안젤리코가 폭력적일 만큼 관능적이라고 말하지는 않겠지만, 그는 분명히 관능적이며 또한 그가 존재했던 장소와 시간 역시 관능적이었다.

브란카치 예배당에서 무너져버린 청년 카밀도 다른 사람들보다 훨씬 강렬한 느낌을 받았다. 이런 관람자들은 그림들로 인해 말 그대로 바닥에 내동댕이쳐지는 것이다(나는 이 책의 뒷부분에서 이들에 대해 다 하지 못한 이야기를 마저 할 것이다). 마사초의 프레스코화들은 지금도 르네상스 자연주의의 발생을 알리는 그림으로 소개되고 있고, 자연주의는 여전히 서양 미술

의 필수조건으로 남아 있다. 젊은 시절의 미켈란젤로도 브란카치 예배당에서 마사초가 그린 인물들을 부지런히 모사했고, 미술사학자들도 지난 수십 년간 브란카치 예배당을 르네상스 최고의 성취로 꼽아왔다. 브란카치는 지금도 그 놀라운 사실성으로 유명하다. 마치 형상들이 우리와 함께 우리와 같은 공간에 서서 진짜 공기를 호흡하며 진짜 바닥 위를 걷고 있는 것 같은 느낌이 든다. 이번에도 미술사학자들은 좀더 신중하게, 마사초의 그림들 속에서 벌어지는 다른 모든 것이 15세기 초의 특징적인 요소였다는 점을 지적하고 싶어할 것이다. 그러나 카밀이 쓰러진 것은 놀라운 일이 아니다. 정말 놀라운 것은 쓰러지지 않는 사람이 더 많다는 사실이다.

스탕달 신드롬이 정신과 의사들의 정신질환 지침서에 기록될 가능성은 별로 없지만, 그 말 자체는 언론을 통해 워낙 널리 유포되었기 때문에 일상어로 자리 잡을 가능성이 아주 큰 것만은 사실이다(벌써 예루살렘을 방문했다가 종교를 갖게 된 사람들을 가리키는 '예루살렘 신드롬'이라는 말이 생겼을 정도이다). 마게리니의 책은 취향의 역사에 큰 공헌을 했다는 점에서, 그리고 의도한 것은 아니었겠지만, 언제나 가장 심하게 흥분하고 불안정한 관광객들, 즉 관광산업이 표적으로 삼는 관광객들이, 여전히 미술품에서 뭔가를 느끼고 있다는 사실을 보여준다는 점에서 가치가 있다. 또는 마게리니의 공식을 뒤집어서 이렇게 말할 수도 있겠다. 환자들의 경험은 그들 개인의 역사보다도 그들의 질병을 야기한 대상들의 역사와 더 큰 관련이 있다고 말이다.

프란츠의 반응이 "그 대상보다는 환자 개인의 역사, 경험과 더 많은 관계가 있다"라고 한 마게리니의 말에서 재미있는 점은, 미술작품의 힘이 최대치에 달한 바로 그 순간에 마게리니는 그 미술품에서 그 힘을 박탈해버린

다는 점이다. 프란츠의 기이한 환각들, '전에 한 번도 본 적 없는' 색깔들과 캔버스 뒤에서부터 빛을 발하며 뿜어나오는 색채의 파도들은 평범한 반응의 기준에서 한참 벗어나 있다. 그러나 그것들은 분명히 반응들이며, 그것도 특정 그림에 대한 반응들이다. 마게리니의 말을 들어보면 마치 사람들이 미술에 대해서는 미온적인 반응만을 보이고 무아경에는 빠지지 않기를 바라는 것처럼 들린다(엄밀히 따지자면 『스탕달 신드롬』에서 그녀가 그렇게 말한 것은 아니지만, 그것이 무엇이든 강렬한 반응은 무조건 스탕달 신드롬으로 진단하려는 경향이 있다). 다른 사람도 모두 느끼는 것을 단지 좀더 강렬하게 느끼는 사람들을 위한 자리는 어디에 있는가? 그들이 가슴 벅차하는 게 잘못이라도 된다는 말인가?

카라바조의 그림은 동성애에 관한 그림이다. 그것은 도발적이며 심지어 음란하기까지 하다. 당신이 동성애자를 혐오하든 좋아하든 상관없이, 그 그림은 당신에게 성적으로 접근하고 있는 것이다. 더구나 성과 관련한 문제에서 약간의 어지러움을 느끼지 않을 사람이 어디 있겠는가?

안티-스탕달 신드롬

스탕달 신드롬을 앓아본 사람들이 있는가 하면, 미술에는 본질적으로 아무런 감정적 효과가 없다고 주장하는 사람들도 있다. 우는 사람이 있는가 하면 아무것도 느끼지 못했다고 단언하는 사람도 있다. 어떤 사람은 헐떡거림을 멈추지 못하고, 또 어떤 이는 맥박이 빨라지는 일 같은 건 전혀 경험하지 못한다. 이 둘은 거울에 비친 상처럼 정반대이다. 이들은 양쪽 모두 정상에서 벗어나 있으면서도, 서로 반대쪽을 향하고 있는 것이다.

『뉴욕 타임스』에 스탕달 신드롬에 관한 기사를 썼던 한 기자는 이런 무신

경함으로 일관하는 증상에 이름 하나를 붙여주었다. 바로 마크 트웨인 질환이다. 아주 적절한 명명인 것이, 트웨인과 스탕달은 사람 자체가, 심지어 그들의 필명까지도 상반되는 이들이기 때문이다. 스탕달은 매우 진지한 감식가였던 요한 빙켈만을 기려 그가 태어난 마을인 슈텐달을 자신의 필명으로 삼았고, 트웨인은 미시시피 강 뱃사람들이 사용하는 2길 깊이를 뜻하는 말을 필명으로 선택했다. 스탕달은 음악과 시와 연극과 회화에 도취되어 있었고, 트웨인은 자신이 예술에 무지하다고 공언했다. 그들은 여러 면에서 정반대였지만, 최소한 한 가지 공통점은 있었다. 두 사람 모두 이탈리아로 예술 순례를 떠났다는 점이다. 스탕달의 여행은 열렬하고 경건했으며, 트웨인의 여행은 바보같은 짓이라고는 전혀 없는, 만약 결과를 알았더라면 애초 시도도 하지 않았을 여행이었다. 미국인 관광객들이 그렇게 넘쳐나지 않았다면 그가 그런 여행을 고려나 해보았을지 의심스럽다. 『뉴욕 타임스』의 기자가 '마크 트웨인 질환'이라는 용어를 만들게 된 사건은, 트웨인이 "세상에서 가장 유명하다는 그림의 음침한 잔해"라고 표현한 다빈치의 「최후의 만찬」을 보러 갔을 때 벌어졌다.

"우리는 캥거루가 형이상학에 관해 아는 만큼만 그림에 관해 안다." 트웨인은 쾌활하게 말했다. "그런데도 어쨌든 우리는 가기로 결정했다." 그는 그 그림에 몹시 실망했다. "그것은 사방에 흠집이 나고 망가져 있었다"라며 그는 불평을 늘어놓았다. "시간이 지나면서 그림은 더러워지고 색은 바랬으며, 그림 속 사도들은 반세기도 더 전에 그곳을 마구간 삼아 점거했던 나폴레옹의 말들에게 발길질을 당했다. 그러니 이제 한때 기적처럼 굉장했던 그림에 남은 것은 무엇인가? 시몬은 누추해 보이고, 요한은 아파 보이고, 흐릿하게 지워지고 손상된 나머지 절반의 사도들의 안색 역시 실

망스럽기 그지없다. 우리처럼 지지리도 교양 없는 불한당들에게 그것은 도무지 그림이라고 부를 수 없는 물건이다. 브라운은 그 그림이 오래된 바람막이판처럼 생겼다고 말했다."

처음에 트웨인은 얼룩과 홈집 말고는 아무것도 볼 수 없었지만, 좀더 자세히 들여다보고는 그리스도의 만찬을 알아보았다고 말했다. 그러나 그는 계시라고 할 만한 느낌은 받지 못했다고 말했고, 이걸로 옛 거장들의 작품은 "충분히 봤다"고 선언했다. 그는 그들을 "다 털어낸" 것이다. "자그마치 1마일이나 되는 화랑을 거닐면서, 흑색 물감으로 그려진 오싹한 옛날의 악몽들을 멍청히 들여다보고 가이드들의 자아도취적인 찬사들을 들으면서 어느 정도라도 열광을 느껴보려 노력해도 그것은 결코 찾아오지 않는다. 단지 예술의 옛 왕들의 거창한 이름들이 귓전에 닿을 때 느껴지는 가벼운 전율뿐, 그 이상은 없다."

그는 거듭 뭔가를 느껴보려고 노력했다고, 그럼에도 가벼운 웃음이나 '잔잔한 전율' 이상은 없었다고 주장했다. 트웨인이 1867년에 썼고 훗날 다듬어 『순진한 관광객』에 실은 편지는, 그의 시대부터 『뉴욕 타임스』의 그 칼럼에까지 존경어린 태도로 인용되어왔다. 그 기자는 이렇게 의도적인 무관심을 보이는 것을 질환이라고 표현하면서, 이를 스탕달 신드롬에 대한 미국식 해독제로 제안하고 있다. 트웨인이 알았다면 아주 좋아했을 일이다. 스탕달 신드롬에 감염되어 고통받고 있다면 트웨인 두 알을 복용하세요. 당장 기분이 좋아질 겁니다. 미국식 실용주의를 복용하면 유럽에서 옮은 문화 바이러스는 깨끗이 치료된답니다.

그러나 나는 단 1분도 트웨인의 말을 믿을 수가 없다. 그는 자신을 캥거루에 비교했고, 교양머리 없는 불한당의 일원으로 표현했지만, 그럼에도

그는 어쨌든 순례를 마치고 온 것이다. 그는 눈길을 주면서도, 절대 아무것도 보지 않는다. 그렇다. 그는 말한다. 지금 나는 보고 있다고, 저기 그림이 한 점 있다고. 이 모든 것이 하나의 책략이다. 마치 그는 아무것도 느끼고 싶지 않다는 지독한 열망에 사로잡혀 있는 것처럼 들린다. 그리고 그 책략은 잘 먹혀들지도 않는다. 분명 거기에는 다리들이 있고, 사도들의 일부가 남아 있기 때문이다. 그래서 그는 생각한다. 농담을 하나 더 하는 게 좋겠다고. 그는 계속 그 그림이 훼손되었다고 주장한다. 거기에는 흠집이 나 있다고, 파손이 심해 가련할 정도이고, 부서지고 흐려지고 손상되고 때가 타고 색이 바랜, 또 하나의 오싹한 오래된 악몽일 뿐이라고. 결국 그는 너무 지나치게 주장하고 말았다. 정말 질환을 갖고 있는 사람은 그였던 것이다. 아무것도 느끼지 않겠다는 결심이 너무 완고했고, 유럽인들의 문화 숭배를 거부하겠다는 열망이 너무 강해서, 그는 정말로 아무것도 볼 수 없게 된 것이다. 그는 양키식 허장성세로 자신의 눈을 가려버린 것이다.

스탕달 신드롬이 그렇듯이 마크 트웨인 질환도 온전한 의학적 발견은 아니지만, 역시 하나의 역사적 현상으로 존재한다. 나는 그 병을 '앓았던' 이들에게서도 재미있는 편지를 받았다. 한 여성은 자신이 1950년대에 코넬 대학에 있을 때 미켈란젤로의 작업에 관한 영화를 보았다고 했다. 그녀는 감격한 나머지 영화가 상영되는 내내 사이사이 눈물을 흘렸다. "졸업한 후에 다시 피렌체로 가겠다고 맹세했지요." 그녀는 정말로 그렇게 했지만 끔찍한 경험을 얻었을 뿐이다. "절망감에 거의 울 뻔했어요. 그 동상들은 그것들을 찍은 사진들만큼 위대해 보이지 않았던 겁니다!" 그녀는 이탈리아에 가서 실제 작품을 먼저 보았다면 과연 영화를 보며 울었을까 의심을 품게 되었고, 심지어 미켈란젤로가 관객들을 울게 하고 싶어했다면 훌륭한

촬영기사가 필요했으리라고 말할 정도였다. 내가 진단을 내린다면, 나는 그녀가 트웨인 질환의 가벼운 증상을 앓고 있다고 말할 것이다. 그녀는 엄밀히 트웨인만큼 미술에 대해 냉소적이지는 않지만 그 '미술의 옛 왕들' 중 하나에게 반할 것 같지도 않았다.

스탕달 신드롬과 마크 트웨인 질환은 동전의 양면이다. 계시를 기대하는 관광객이 있는 만큼, 자신을 혼란에 빠뜨리는 것은 무엇이든 거부하겠다고 단단히 마음을 굳힌 관광객도 있는 것이다. 전자는 여리고 후자는 닳고 닳았다. 전자는 뭐든 전부 느끼고 싶어하고 후자는 아무것도 느끼지 않겠다고 버틴다. 스탕달의 관광객들은 두 팔을 활짝 벌리고 다가와서는 가슴 벅차한다. 트웨인의 관광객들은 검은 안경을 끼고 코웃음을 친다. 그러나 그들 모두 보고 있고, 자기 안의 불안한 감정에 휘둘리는 게 아니라 작품들에 반응하고 있는 것이다.

이들을 일반적인 작품 관람의 양극단에 있는 두 가지 경우라고 말해두자. 우리 대부분은 작품을 보고 이미지를 차츰 파악하는 동안 조금씩 뭔가를 느낀다. 마게리니의 환자들은 감정의 해일에 거의 익사할 지경이었다. 트웨인 질환을 앓는 사람들은 뭔가 느낄 것이 있다는 사실은 알지만 자신이 그것을 느끼도록 허용하지는 않는다. 그것은 정도의 문제이지 종류의 문제가 아닌 것이다. 마게리니의 환자들이 많이 느끼는 만큼 더 잘 느끼는 것은 아니라고, 그들이 그 작품들에서 우리보다 더 많은 것을 얻는 건 아니라고 누가 장담할 수 있겠는가?

스탕달 신드롬과 트웨인 질환의 역사에서 내가 얻은 교훈은, 그림 앞에서 겪게 되는 기이한 경험들도 사물에 대한 인간의 반응의 일종이므로 진

지하게 고려해야 한다는 점이다. 만약 내가 프란츠나 브리기테나 카밀과 함께 여행을 한다면 편안하지는 않겠지만, 사람들이 예술작품을 볼 때 반드시 자신을 완전하게 통제해야만 한다고도 생각하지 않는다.

그림은 단순한 장식물이 아니기 때문에 그것을 보는 일이 꼭 쉬워야 할 이유는 없다. 그림들은 우리를 자꾸만 잡아당기고, 세상에서 조금씩 벗어나도록 끌어당기는 특수한 물건이다. 그림은 내가 시간을 투자하지 않으면 나를 가만 내버려두지만, 그 앞에 멈춰 서서 어느 정도 그 속에 빠져들도록 자신을 내버려둔다면 어떤 일이 일어날지 아무도 모른다. 카라바조는 프란츠를 성적인 발작 상태로 몰아넣었다. 경건한 피렌체인들 중에서도 특히 온화했던 프라 안젤리코는 브리기테에게 현기증을 일으키고 심장박동을 불규칙하게 만들었다. 마사초는 카밀을 속수무책의 웅덩이 속으로 빠뜨렸다. 그들은 분명 당황스러웠겠지만, 그것은 진정을 다해 뭔가를 바라보는 행위에 따르게 마련인 위험인 것이다. 우리 가운데 (마크 트웨인을 제외하고) 어떤 그림도 우리를 감동케 할 수 없다고 말할 만큼 확신을 가진 사람이 있을까? 또 우리 중에 예술에서 아무런 영향도 받고 싶지 않다고 말할 만큼 피상적인 사람이 있을까? 현실 속의 우리를 충격에 빠뜨릴 힘이 없다면, 그림은 대체 무엇이란 말인가? 뭔가를 본다는 행위는 해내기 어려운 일일 수 있고, 또 그래야만 한다.

나는 암스테르담에서 편집자이자 번역자로 일하고 있는 로브 클링켄베리가 보낸 편지도 받았다. 그는 안젤름 키퍼의 암울한 풍경화들을 보면서 운 적이 한 번 있다고 말해주었고, 그림이 어떤 종류의 주의를 요하는가에 대해 열린 마음과 예민한 눈을 갖고 있는 사람이었다. 그는 키퍼와 로스코는 완전히 별개의 문제라고 말했다. 그는 로스코의 그림 앞에서는 좀처럼

울 것 같지 않고, 오히려 한 번은 박수를 치고 싶은, 거의 참을 수 없는 충동을 느꼈다고 했다. 그것은 뉴욕현대미술관에서 있었던 일이다. 벽감 옆을 지나고 있었는데 갑자기 뭔가가 그를 밀쳐내는 것 같은 느낌이 들었다고 한다. 마치 기차 안에서 졸고 있는데 "갑자기 누군가가 나를 빤히 쳐다보고 있는 느낌이 들어 눈을 번쩍 뜰 수밖에 없는" 그런 기분이었다. 그는 벽감을 들여다보았고 거기서 로스코의 그림을 발견했다. "그 그림은 도저히 지나칠 수 없는 존재감을 갖고 있었습니다. 하마터면 거기에 바싹 다가서서 손을 따뜻하게 데우고 싶을 정도였어요. 그때 나는 나도 모르게 두 손을 치켜들었어요. 박수를 치고 싶었기 때문이었죠. 하지만 곧 바보 같은 짓이라 여겨져 그만뒀습니다. 손뼉 소리는 그림과는 썩 어울리지 않으니까요."

그래, 그건 미친 짓이다. 그림 앞에서 박수를 치는 것. 그런데 정말 그런가? 스탕달 신드롬의 역사를 살펴보면 눈물이 절절한 만남을 증명하는 유일한 리트머스 테스트가 아님을 알 수 있다. 그러기에는 우리의 생각과 감정은 너무나 제멋대로이다. 로브는 박수를 치는 일에 확신이 없었고, 나 역시 그렇다(그랬다면 분명 경비원들의 주의를 끌었을 것이다). 하지만 잠결에 누군가에게 응시당하고 있는 듯한 그 느낌, 누군가가 어깨를 두드리는 것 같은 기분, 뒤에서 잡아당기는 것 같은 느낌. 이런 것들은 뭔가 범상치 않은 일이 벌어지고 있다는 확실한 징조이다.

스탕달 신드롬과 트웨인 질환은 인간의 반응을 종 모양 곡선으로 나타냈을 때 곡선의 양끝에 해당한다. 왼쪽 끝에는 마게리니의 열광적인 환자들이 있다(로브도 거기 어딘가에 속해 있다). 오른쪽 끝에는 트웨인 질환을 앓는 둔감한 사람들이 있다. 그들은 무척이나 냉담하다. 어떤 이들은 트웨인

처럼 괴팍하고 또 어떤 이들은 단순히 냉소적이거나, 포스트모던의 아이러니를 겪는 동안 너무 엄격해져서 무엇이든 과도하게 느끼는 것을 자신에게 허용하지 못하는 사람들이다. 종 모양 곡선은 뜨거움에서 차가움까지, 충동적인 울음과 박수의 열기에서부터 조용한 미술관 방문자들의 냉랭한 단정함까지 두루 아우른다. 양끝은 각자 그 나름대로 흥미롭다.

서글픈 사실은 우리 대부분이 종 곡선의 중간 부분에 몰려 있고, 거기서 너무 많지도 너무 적지도 않은, 다른 사람 누구나 느끼는 만큼만 거의 똑같은 정도로 느끼고 있다는 점이다. 우리는 어떻게 반응해야 할지 몰라 다른 사람들은 어떻게 그림을 보고 있는지 둘러본다. 대부분이 조용하다. 그들은 예의 바르게 속삭이고, 미소를 짓고, 부드럽고 단정한 몸짓으로 일관한다. 그러니 자연히 우리는 프란츠 같은 사람들을 미심쩍은 눈초리로 흘겨볼 수밖에 없는 것이다.

장면 4

숲

로절린드, 남장을 하고 등장. 셀리아 등장

로절린드 : 절대 말 걸지 마. 울어버릴 거야.

셀리아 : 그래, 그러럼. 하지만 남자에게는 눈물이 어울리지 않는다는 건 알고 있겠지? 그 정도 체면은 차려야지.

로절린드 : 하지만 난 울 이유가 충분하지 않니?

셀리아 : 누구라도 갖고 싶어할 좋은 이유이지. 그러니 울려무나.

　_셰익스피어, 『뜻대로 하세요』

"차를 좀 주시오. 목이 마르구료. 그런 다음에 이야길 하리다." 그가 대답했다. "딘 부인, 가시오. 당신이 내 위에 그렇게 버티고 있는 건 싫소. 아, 캐서린, 당신 내 잔에 눈물을 떨어뜨리고 있잖아. 그건 마시지 않겠소. 새로 한 잔 주시오."

　_에밀리 브론테, 『폭풍의 언덕』

서부에 있는 한 대학의 영문학 교수는 자기 아내가 그린, 아무도 없는 정리되지 않은 침대 그림에 대해 써 보냈다. 그 그림을 그리고 얼마 후 그녀는 다른 남자와 연애를 했다고 한다. 어느 날 교수는 침실에 혼자 있었다. 침대 옆에 서서 우연히 그 그림을 쳐다보게 된 그는 마침내 그 그림이 무엇을 의미하는지 깨닫게 되었다. 그것은 그의 아내가 저버린, 그들 부부의 침대였던 것이다. 그는 울기 시작했다.

이런 종류의 이야기는 은밀하게 묻어버리고 싶은 충동이 인다. 너무 노골적이고, 그림에 관한 이야기라기보다는 고백처럼 들리기 때문이다. 발신자는 그 그림을 묘사하는 수고조차 하지 않았다. 그에게는 그림의 주제만이 중요했을 뿐 그림의 특징 같은 건 아무 의미가 없었다. 이 이야기는 내가 지난 장에서 이야기한 것들과는 다른 종류의 것처럼 들린다. 프란츠와 브리기테와 카밀은 모호한 스탕달 신드롬을 앓고 있었을지 몰라도, 최소한 그들에게 고통을 준 것은 걸작들이었다. 카라바조와 프라 안젤리코와 마사초는 모두 옛 거장들이고, 감상에 빠질 명분이 충분한 것이다. 하지만 그 영문학 교수의 아내가 그린 그림은 문제가 다르다.

이 교수의 경우가 정말로 절망적인 이유는, 대다수의 가치 기준에서 전

적으로 무가치한 그림 때문에 눈물을 흘렸다는 데 있다. 그들의 반응은 교육이나 대단한 교양이나 세계 여행이나 미술사와는 무관하다. 그럼에도 나는 이제부터 이런 사람들을 위해 변론을 할 작정이다.

내가 생각하기에 영문학 교수의 이야기에서 가장 주된 문제는 그것이 너무 개인적으로 들린다는 점이다. 그가 운 것은 그의 인생이 엉망이 되어서이지, 우연히 본 그림 한 점 때문이라고는 생각되지 않는다. 그가 운 건 자신의 문제일 뿐 침대 그림과는 별로 관계가 없어 보인다고 대다수가 생각할 것이다. 그런데 나에게는 '별로 관계없다'라는 표현이 의아하게 여겨진다. 이 두 단어는 아주 매혹적일 만큼 복잡한 데가 있다. 교수의 반응과 그림 사이에 정말 어떤 관계가 있기는 한 걸까?

교수의 이야기 중 얼마만큼이 그림 속에 있는지 보자. 우선 아무도 없는데 흐트러져 있는 침대는 매우 특이한 그림 소재이다. 만약 내가 그런 그림을 보았더라면 화가가 왜 정리되지 않은 침대를 소재로 선택했는지 궁금해했을 것이다. 왜 깔끔하게 정리된 침대를 보여주지 않았을까? 그리고 사람들은 다 어디로 간 걸까? 그림은 거의 결혼생활의 종말을 보여주기 위한 무대장치에 가깝다.

교수는 그 그림이 '공허함에 관한' 그림이라고 생각했다고 말했다. 정리되지 않은 침대를 그린 그림에 대해 충분히 할 수 있는 말이다. 그런 그림이라면 사랑과 상실에 관한 생각들을 떠올리게 만들 것이다. 처음 그 그림 이야기를 들었을 때, 나는 내가 그 그림을 보았다면 어떤 생각을 했을지 상상해보려 했다. 울지 않았을 것임은 분명했고, 그림이 그려진 방식을 좀더 자세히 들여다보긴 했을 것이다(기교가 지나치게 능란한 그림일 것이라곤 생각하지 않지만, 실제로는 그럴지도 모른다). 동시에 나는 분명 부재와 외로움

에 대해 생각했을 것이다. 이런 관점에서 보자면 그 교수는 내가 그 그림을 보았을 때 경험할 만한 어떤 것을 좀더 강렬하게 느꼈을 뿐이다.

또 하나의 침실 이야기

신경과학을 공부하는 대학원생 한나 파즈더카—로빈슨은 내게 자신이 갖고 있는, 말들이 "핏빛 배경을 뒤로하고 달려가는" 모습이 담긴 그림에 관해 비슷한 이야기를 들려주었다.그림4 그 그림은 한동안 그녀의 침대 위에 걸려 있었다. 그녀가 약혼자와 헤어지기 한 달쯤 전인 어느 날 아침, 그녀는 그 그림을 응시하면서 "정말로 꼼꼼하게 그림을 뜯어보고 있는" 자신을 발견했다. 갑자기 그녀는 울기 시작했고, "몇 분 동안 멈출 수 없었"다. 한나는 이전에는 그 그림을 제대로 본 적이 없었고, 그날도 그럴 만한 특별한 이유는 없었지만, 약혼자와 관계가 끝나가고 있다는 어떤 절박감이 그녀를 그림으로 끌어당겼던 것이다. 그녀는 내게 편지를 쓰고 있는 순간에도 그림이 무엇을 의미하는지 명확히 설명하지 못했다. 당시 그녀는 자신이 다른 사람을 사랑하고 있다는 사실을 어렴풋이 깨닫고 있었고, 그래서 그 그림이 그녀에게 "관계가 끝났으면 하는 은밀한 바람"이나 심지어 "끝나지 않을지도 모른다는 두려움"을 일깨움으로써 충격을 가했는지도 모른다.

우리는 몇 통의 편지를 주고받으면서 한나가 그 그림을 보았을 때 어떤 생각을 하고 있었는지 분석해보려 했다. 그러던 중 언젠가 그녀는 "솔직히 내가 그토록 당혹스러워한 건, 내가 그 그림을 정말로 좋아하기 때문"이라고 결론지었다.

한나의 경우는 교수의 이야기보다 한층 더 그림 자체와 관계없어 보이는데, 왜냐하면 그녀는 침대 위에 걸린 것이 무엇이든 그것을 보며 울었으리

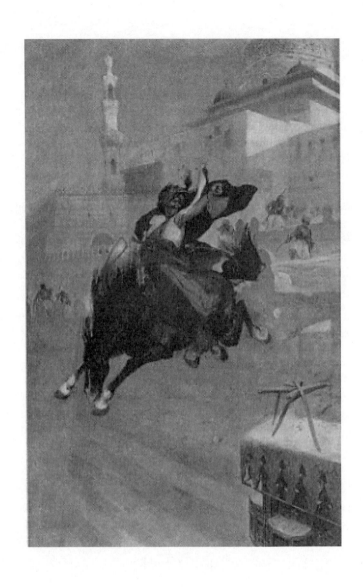

그림 4. 앙리 르뇨, 「터키 병사의 처형」, 1870, 카이로 미술관

라고 생각되기 때문이다. 그녀는 "연구 대상으로 삼기에 내 경험은 피상적인 것일지도 모르기 때문에, 편지를 보내기 전에 다소 망설였다"라고 썼다. 나는 당시 한나가 단순히 그림과 관련한 맥락에서 벌어졌을 뿐인 자기 개인사를 이야기하고 있다고 말하고 싶은 유혹을 느꼈다.

그러나 이번에도 나는 이 이야기를 그림과 무관한 고백들의 쓰레기 더미에 던져버리지 못했다. 한나와 영문학 교수 두 사람 모두 사람이 아니라 그림에 반응하고 있었고, 둘 다 그림을 자세히 들여다보고 있던 중에 울기 시작했기 때문이다. 훗날 한나는 그 그림의 '핏빛' 배경에 대해 곰곰이 생각해보았다. "사실 애초에 내 관심을 끈 것은 바로 그 배경"이었다고 그녀는 썼다. "지금 생각하면, 내가 명확히 그려볼 수 있는 건 해질 무렵 산을 배경으로, 붉은 사막을 가로지르며 질주하는 백마의 모습뿐입니다." 그것은 분명 매우 극적인 장면이었을 것이고, 제리코나 들라크루아의 낭만주의 회화에서 영향을 받았을 가능성이 크다.

지금 그녀의 약혼자는 떠났고, 그녀는 다른 남자와 결혼을 했다. "지금 우리 침대 위에 걸어놓은 그림은 거의 정반대되는 것이라고 할 수 있습니다. 백마 그림은 강렬한 색채와 움직임, 그리고 전체적으로 뜨거움의 느낌을 담고 있었지만, 새 그림은 산 풍경을 그린 밝은 파랑과 회색 계열의 수채화입니다. 전혀 인상적인 그림은 아니지만 상당히 긴장을 풀어줍니다. 옛날 그림은 상당히 '뜨거웠지요'. 그건 어느 정도 관계의 성격을 반영했던 것 같습니다. 격렬하고 열정적이고, 아마 조금은 위험했던 관계 말입니다."

그녀는 결혼한 후로 한 번도 그 백마 그림을 바라볼 엄두를 내지 못했다. 나와 우연하게 편지를 주고받으면서, 그 그림이 말로는 설명할 수 없이 미묘한 방식으로 자신과 약혼자의 관계를 반영하고 있었음을 깨달은 것이다.

침실에 걸린 그림들에 대한 이 두 사람의 편지 읽고 나는, 그림 앞에서 울었다는 이야기라면 거의 어떤 종류의 것이든 그 사람의 사생활뿐 아니라 실제로 그림 자체와도 관련이 있을 수 있다고 말할 수 있는 용기를 갖게 되었다. 핏빛 배경에 질주하는 말을 그린 그림이면 어느 것이든 격정적이고 '다소 위험하게' 보일 것이다. 정리가 안 된 침대를 그린 그림이 외로움에 대한 기억을 상기시키게 마련인 것처럼. 이들은 다른 사람들도 느낄 수 있는 것들을 단지 더 민감하게 받아들였을 뿐이다. 더욱이, 그러면 안 될 이유는 또 뭔가? 결국 자기 침실에 걸려 있던 그림들인데.

그림을 오해하다

그림들 자체보다 그것에 반응한 사람들에 대해 더 많은 것을 알 수 있는 감정적 반응이란 게 과연 존재할까?

만약 어떤 그림을 이해할 수 없어서 울었다면 그것은 정말로 그 사람의 잘못일 것이다. 또 한 명의 대학원생 누알라 K.는 파리의 오르세 미술관을 방문했을 때 너무 심하게 울어서 그곳을 나설 수밖에 없었던 일을 써 보냈다. 그녀는 그것이 결코 행복에 겨운 울음은 아니었다고 말했다. "그 미술이란 것, 그 모든 것이 한데 모여 있다는 사실, 특히 벽면을 가득 채우는 커다란 오리엔탈리즘 회화들은 정말로 나를 당황스럽게 했습니다. (……) 난 그것들에 대해 어떻게 생각해야 할지 몰랐어요." 그녀는 '적절한' 반응이 어떤 것인지 알 수 없어 흐느껴 운 것이다. "파리가 너무 싫었어요." 그리고 덧붙였다. "그리고 몇 년간 미술도 싫어했지요."

그림을 이해할 수 없어 좌절의 눈물을 흘린 것은 누알라만이 아니다. 텍사스 대학의 한 대학원생도 그랬다. 그녀를 에이미라고 부르자. 에이미는

내게 렘브란트 그림 전시를 둘러본 후에 암스테르담에서 경험한, 한바탕 울음에 대해 이야기해주었다. 아주 작고 어두운 암울한 그림들이었다고 그녀는 말했다. "나는 렘브란트가 아주 작고 폐쇄된 세계를 창조해냈다는 생각을 했습니다. 그림들을 보고는 질식할 것만 같은 느낌이 들었고, 내가 그 속에 끼어들 수 없을 만큼 대단히 내밀했어요.(……) 마치 속을 파내고 그 안에 그림을 그려넣은 부활절 달걀 안을 들여다보는 것 같았습니다. 부수면 그 모습을 일별할 수 있지만, 그래도 얻을 수 있는 것은 짧은 일별이 전부이지요." 그중에 그녀에게 말을 건넨 그림은 거의 없었고, 그녀는 렘브란트가 "스스로 둔감해지기로 체념했다"고 판단했다. 거기에는 고투의 느낌도 초월적인 비전도 없이 어둠과 낙담뿐이었다. 그녀는 이렇게 마무리했다. "그 그림들은 나를 지독히도 침울하게 만들었습니다."

에이미와 누알라의 편지를 처음 읽었을 때 나는 이제 그만 항복하고, 어떤 사람들의 눈물은 그림 자체보다 그들 자신의 심리 상태와 더 큰 관련이 있음을 인정해야 하지 않을까 생각했다. 어쨌든 오르세 미술관에 있는 오리엔탈리즘 회화들은, 한때 대중의 취향에 너무 많이 호소한다는 이유로 중요하지 않은 작품들로 여겨지지 않았던가. 노예시장이나 김 서린 터키탕이나 사막에서 죽어가는 병사들이 어떤 감정에 호소력을 발휘하는지는 누구나 알 수 있는 것 아닌가. 누알라는 이런 사실들을 완전히 놓치고 있었고, 너무 많은 사람에게 호소력을 갖는 그림들을 엘리트만이 이해할 수 있는 그림으로 오해하고 있었다. 오늘날까지도 오르세 미술관이 그토록 대단한 인기를 누리는 것은 바로 접근이 쉬운 그림들을 전시하고 있기 때문이다. 속이 비치는 옷을 입은 소녀가 노예시장에 선보여지는 그림이 무엇을 의미하는지 알기 위해 박사학위가 필요하지는 않다(그림 4는 누알라의 정신을 산

란하게 만든 그림과 같은 종류이다. 죽음을 향해 뛰어드는 애국심 넘치는 아랍인).

렘브란트 역시 에이미의 편지에서 심각하게 곡해된 것 같다. 렘브란트의 그림들이 흥미로울 뿐 아니라 매혹적이라고 말하고 싶어할 관람자도 아주 많을 것이다. 에이미는 렘브란트에게는 전혀 고투의 흔적이 없으며, 그가 그린 어두운 방과 사람들의 침울한 얼굴들에서 시적인 어떤 것도 발견하지 못했다고 말한다. 대부분의 사람은 아마도 어둠과 고투한 화가가 있다면 그것은 바로 렘브란트일 것이라고 말할 것이다. 에이미는 '초월성'을 발견하지 못했다고 말하지만, 수세대에 걸쳐 사람들은 렘브란트 그림에서 높은 창을 통해 들어와 먼지 쌓인 책꽂이를 비추거나 노인의 옆얼굴을 밝히는 빛줄기들 속에서 초월성을 보아왔다. 에이미의 말은 어떻게 해서든 모든 문제에 틀린 답만을 내놓고 마는 학생의 이야기처럼 들린다.

그러나 여기서도 나는 포기하기 싫었다. 예를 들면 그녀가 렘브란트의 실패라고 주장하는 내용이, 비록 정반대이긴 하지만, 대부분의 사람이 그의 그림에 대해 이야기하는 것들과 얼마나 맞닿아 있는지 주목해보자. 에이미가 말한 거의 모든 것은 흔히 렘브란트의 그림에 대해 통용되는 개념과 정확히 정반대이다. 그녀는 렘브란트가 우리로 하여금 "모든 걸 헝클어뜨리고 나서야" 그림을 볼 수 있게 한다고 비난하지만, 다른 사람들은 그림자에 잠긴 장면들을 보려고 노력하는 것 자체가 렘브란트 그림의 매력이라고 생각한다(그것은 당신이 무엇을 발견하든 그만큼 더 풍부하고 더 내밀하다는 의미도 된다). 그녀는 렘브란트가 어둠과 고투하지 않았다고, 또 초월성을 성취하지 않았다고 말한다. 그러나 다른 사람들은 어둠과 초월성이 렘브란트 작품의 핵심 요소라고 생각한다(아마도 렘브란트는 에이미가 생각한 것보

다 어둠과 초월성을 다루는 일을 훨씬 더 어렵게 여겼을 것이다). 그녀는 그 그림들이 자신을 침울하게 만든다고 말한다. 다른 사람들은 바로 그 점을 찬미하면서 그것을 절제나 염세주의 또는 금욕주의라고 부른다. 다시 말하면 에이미는 다른 사람들이 생각하는 렘브란트와 유사한 방식으로 렘브란트를 경험했지만, 정반대의 결론을 이끌어낸 것이다.

오르세 미술관에서 누알라가 한 경험에 대해서도 똑같이 말할 수 있다. 그녀가 눈물을 흘리며 미술관을 뛰쳐나갔을 때, 그녀는 오늘날 많은 사람이 오리엔탈리즘을 접할 때 경험하는 것과 똑같은 그 모순된 감정을 느끼고 있었을 것이다. 학자들은 지금도 오리엔탈리즘 회화에 끌리지만, 동시에 그들은 오리엔탈리즘 화가들이 제국주의와 다른 문화들의 가치에 대해 순진한 태도를 갖고 있었고 성에 대해서는 구제불능일 정도로 낡은 생각의 소유자였다는 것도 알고 있다. 오리엔탈리즘 회화를 보면서 '어떻게 생각해야 할지 아는' 것은 여전히 쉽지 않은 일이다. 장-레옹 제롬과 로렌스 알마타데마 같은 화가들은 죄의식을 동반하는 쾌락을 준다. 그들은 성차별주의자에 인종차별주의자이지만 또한 화려하고 유혹적이기도 하다. 나는 오르세 미술관에서 사람들이 바로 그런 혼재된 감정으로 오리엔탈리즘 회화를 보는 모습을 지켜본 적이 있다. 그들은 반라의 하렘과 '야만적인' 아랍인들이 주는 어렴풋한 자극적 감흥을 즐기고 있었다. 오리엔탈리즘은 죄의식이 포함된 쾌락이지만, 그 죄가 정확히 얼마나 무거운 것인지는 아무도 모른다. 오르세 미술관은 그림들이 지닌 강한 힘이 결점들을 덮어준다고 말하려는 것일까? 그 그림들이 내세우는 정치적으로 올바르지 않은 주제가 순수예술로서 그림들의 가치와 무관한 것이라고 여기는 것일까? 당연한 일이지만 미술관이 작품 아래 붙여놓은 이름표는 그 무엇도 이야기해주

지 않는다. 아마도 대부분의 사람이 실제로 이런 딜레마를 해결하지 못하거나 심지어 그에 대해 그리 깊이 생각하지도 않을 것이다. 에이미도 그랬고, 바로 그것이 그녀를 미술관 밖으로 몰아낸 주요인이 되었다.

누알라와 에이미는 좌절의 문턱까지 도달했고, 그런 다음에는 그냥 자신들이 보고 있는 것에 관해 생각하길 철저히 거부해버린 것이다. 그들은 대다수의 사람보다 인내심이 약했고, 이해할 수 없다는 사실이 주는 따끔한 고통을 남들보다 통렬하게 느꼈다. 어떤 화가나 그림에 대해 이해하기를 포기하고 좌절한 나머지 그것들을 외면해본 적 없는 사람이 있을까? 내가 보기엔 렘브란트와 오리엔탈리즘 회화 두 가지 모두 흥미로운데, 그 그림들은 서로 화해시킬 수 없는 명백히 상반된 것들을 강한 긴장 속에 모아두기 때문이다. 이런 점에서 어떤 사람이 그런 역설을 거부한다면 그는 단순히 무지 때문에 달아나는 것이 아니라 그 그림들을 거부하고 있는 것이라고 말할 수 있는 것이다.

웃어라, 세상이 너와 함께 웃을 것이다

바로 지금, 내겐 학구적인 독자들의 불만에 찬 웅성거림이 들린다. 그들은 내가 이상한 사람들이 보낸 편지를 너무 많이 읽었다고 말할 것이다. 프란츠는 정서적으로 불안정한 게 분명하고, 그림들이 어떻게 진정한 감동을 줄 수 있는지 보여주기에 적당한 예가 아니라고 할 것이다. 또 로빈처럼 그림 속의 드레스를 보고 울 수 있는 사람은 진짜 드레스를 보면 완전히 무너져버릴 것이며, 테이트 갤러리의 터너관에서 울 수 있는 사람은 로비에서도 울 수 있고 코트 보관소에서도 울 수 있을 거라고 말할 것이다. 프란츠는 유혹을 받고 있다고 느낄 때마다 발작을 일으킬지도 모른다. 그런 행동

을 예측할 수 있는 방법은 없다. 한나와 영문학 교수는 자기 침대 위에 무엇이 걸려 있든 똑같은 반응을 보일 수도 있다. 어쩌면 나는 그림에 대한 통상적인 설명이나 역사 기록이 증언하는 이야기들만을 고수하고, 이렇게 모호한 영역을 헤매는 짓은 그만둬야 하는지도 모른다.

사람들이 울 때는 대단히 기이한 그림들인 경우가 많다는 사실을 인정해야만 하겠다. 내게 편지를 보내온 한 여성은 17세기의 화가 헨드리크 홀치위스의 판화를 보고 울었다(내게 홀치위스는 강렬한 정서적 힘을 지닌 예술가라기보다는 섬세하고 잔잔한 데생화가이다). 다른 사람들은 로버트 머더웰과 비에이라 다 실바, 요제프 알베르스처럼 서로 공통점이라곤 찾아볼 수 없는 전혀 다른 화가들의 작품을 보고 눈물을 흘렸다(특히 알베르스는 지적인 모더니스트의 전형으로, 자신의 작품에 깊이 몰두하기는 했지만, 눈물을 유발시키려는 욕망 같은 건 전혀 없는 사람이었다).

한 사람은 내게 자신을 울게 만든 것들의 목록을 만들어 보내기도 했는데, 참으로 대단한 것이었다. "내가 다빈치의 「최후의 만찬」을 처음 보았을 때, 나는 약 20분 동안 꼼짝도 할 수 없었습니다. 또 나는 인도의 카일라사 사원 근처의 성스러운 샘을 보았을 때도 울었고, 남근상 제단 앞의 회당에서도 울었으며, 토리노의 성의예배당에서는 올라가는 계단에서, 그리고 회색 예배당의 정교한 돔 아래에서도 울었고, 프놈펜의 자야바르만 7세의 초상화를 보면서도 울었습니다."

이런 목록을 갖고 대체 뭘 할 수 있단 말인가?

사람들이 홀치위스의 작품이나 자야바르만 7세의 초상화 앞에서도 울 수 있다는 사실은 나의 프로젝트를 위해 그리 좋은 일은 아닌 것 같았다. 그리고 그것은 내가 갖고 있던 문제점들의 시작일 뿐이었다. 학구적인 사

람이라면 내가 설정한 주제 자체를 미심쩍어할 것이다. 결국 그림 앞에서 우는 사람들은 그림을 제대로 보고 있는 것도 아닌 것이다. 이미 눈에 눈물이 그득하니까 말이다. 그들은 어린 시절의 한 순간을 우연히 떠올렸을 수도 있고, 자신의 비극을 곱씹고 있을지도 모르며, 아침식사를 잘못 먹어 체했는지도 모른다. 그들의 머릿속에 무엇이 담겨 있든 그들의 생각은 그들 자신의 것이다. 그들은 그림에 관한 명백한 사실들을 즐기고 있는 것도, 손쉽게 접할 수 있는 공공연한 사실들을 생각하고 있는 것도 아니다. 그들은 카탈로그를 읽지도, 친구들과 함께 그 그림에 관해 이야기하지도 않는다.

학술적인 관점에서 보면 그림은 공적인 합의를 통해 의미를 획득한다. 내가 한 점의 그림을 만나는 것은 사적인 일이지만, 공적으로 기록된 내용이 그 만남에 정보를 제공한다. 어떤 그림에 관한 다른 사람들의 생각은 내가 그 그림을 생각할 때 길잡이가 된다. 화가의 삶이나 그가 처한 환경을 참작할 수도 있다. 평론가들의 반응을 알아볼 수도 있고, 그 그림이 그려진 후 그것을 소유한 사람들에 관해 생각해볼 수도 있다. 간단히 말해 나는 사실들 속에 나 자신을 담글 수 있고, 또 그래야만 하는 것이다. 이에 비해 눈물은 자기 탐닉적이고 무례하다.

또한 학술적인 관점에서는 그림 앞에서 비교적 평온한 심리 상태를 유지하는 것이 중요하다. 그림 주제를 파악할 수 있을 만큼 냉철한 정신을 유지하고 있어야 하고, 가만히 앉아 그 의미를 해명해놓은 책을 읽을 만한 참을성을 가져야 하는 것이다. 그림은 밀려드는 감정이 아니라 연구를 요구한다. 다른 문화를 들여다볼 수 있는 투명한 창도 아니다. 그림은 해석을 필요로 하는 것이다. 그림은 특정 시간과 장소에 관한 특정한 사실들을 말해주고, 우리는 그 의미들을 천천히, 공을 들여 배워야 하는 것이다. 결코 밀

려드는 감정 속에서 직관할 수 있는 것들이 아니다.

뿐만 아니라 학자라면 울음은 그림에 대한 적절한 반응이 아니라고도 말할 것이다. 고갱은 자신이 그린 녹색 드레스를 보고 사람들이 울음을 터뜨리는 것을 분명 원하지 않았을 것이다. 카라바조 역시 가여운 프란츠를 비웃었을 가능성이 크다. 내가 예로 든 사람들이 자기 감정을 착각하고 있는 거라고 말할 수도 있을 것이다. 그들은 자신들이 느끼는 것을 느끼지만, 그것은 부적절하고 역사적으로도 타당하지 않다. 그들은 정말로 분별력 있는 방식으로 보지 않았고, 정작 그림에는 눈길 한 번 흘낏 던지고 곧바로 무너져버린 것이다. 잘 우는 사람들은 그들 나름의 문제가 있는 것이고, 그런 사람들과는 적당한 거리를 두는 것이 가장 좋을지 모른다고, 회의적인 독자들은 주장할 것이다.

이런 비판은 혼동에서 비롯되었을지언정, 분명 진지한 것이며, 나는 이 책을 통해 그런 비판에 대답할 것이다. 그림에 관한 학술 연구는 여러 가정들이 서로 얽혀 하나의 전체를 이룬 것이다. 지금까지 나는 최소 열 가지 가정들을 언급하거나 암시했다.

1. 평균적인 반응이 극단적인 반응보다 낫다.
2. 잘 우는 사람은 신뢰하기 어렵다.
3. 운다는 것은 사실 전혀 보는 것이 아니다.
4. 잘 우는 사람은 자기중심적이며 자신의 일이 아닌 것은 아무것도 의식하지 못한다.
5. 그림 앞에서 울었다면 그건 운 사람의 잘못이다.
6. 울음은 대부분의 화가가 감상자들에게 기대하는 반응이 아니다.
7. 냉철한 고찰이 그림에 대한 가장 좋은 반응 유형이다.

8. 감정은 착각을 불러일으키기 쉽다.

9. 외국어처럼 그림은 배워야 하는 것이다.

10. 그림을 이해하는 가장 좋은 방법은 미술사 교과서를 읽는 것이다.

나는 이 불평들을 하나씩 잘 들어볼 것이다. 지금은 그중 하나만 살펴볼 텐데, 이것이야말로 가장 근원적인 수준의 오해라고 할 수 있다.

하나하나 살펴본 지금 생각해보건대, 만약 당신이 그림 앞에서 운다면 그건 정말 당신의 잘못인가? 내 생각에는, 앞에서 예로 든 이야기들을 볼 때 사람들은 분명 그들의 과민한 눈물샘 때문이 아니라 그림들 자체 때문에 눈물을 흘렸다. 이런 말로 학구적인 독자들을 설득할 수는 없을 것이다. 어쨌든 우는 것은 개인적인 행위이고, 외부세계보다 내면의 삶과 더 깊이 관계돼 있다는 믿음이 있기 때문이다. 하지만 정말로 그런가?

당신이 거대한 미술관 안을 돌아다니고 있다고 상상해보자. 당신은 플랑드르의 농부들이 바에 앉아 담배를 피우고 있는 그림 앞에 멈춰 선다. 당신은 그들 중 한 명이 막 의자에서 떨어지려 하는 모습을 발견하고는 웃는다. 그림 자체에 농담이 담겨 있기 때문이다. 이번엔 당신이 병원 대기실에 앉아 의학 잡지를 뒤적이고 있다고 해보자. 당신은 수술 장면이 담긴 사진을 발견하고 몸을 움츠린다. 겁을 먹었고, 사진 자체가 불쾌감을 주었기 때문이다. 위가 약간 팽팽하게 당겨지고 다소 충격을 받은 것은 당신 잘못이 아니다. 나는 이미 『우리를 응시하는 사물』이라는 책에 이러한 이미지들을 상당수 재현해놓았고, 사람들이 강연 중에 영사막에 투사된 그와 유사한 이미지를 보고 하얗게 질리는 모습을 목격해왔다. 이런 경우 사람들의 반응을 유발하는 것은 바로 그 그림들이지만, 나는 사람들이 약간의 역겨움을

느끼거나 (네덜란드의 선술집 장면의 경우) 큰 소리로 웃는다고 해서 그들을 탓하지 않는다.

서양의 전통에서 가장 잘 알려진 그림들 중에도 우습거나 역겨운 것들이 있다. 철학자 리하르트 볼하임은 마티아스 그뤼네발트의 이젠하임 제단화를 말 그대로 견딜 수 없다고 말했다. 그는 그 그림을 보기 위해 독일의 콜마르까지 세 번을 찾아갔지만 매번 혐오감을 느꼈다고 한다. 미술사학자 E. H. 곰브리치는 내게 프랑크푸르트에 있는 렘브란트의 그림 「눈멀게 되는 삼손」이 너무 폭력적이어서 자기로서는 참고 볼 수가 없다고 말했다(그림 속에서 사나운 병사는 삼손의 눈에 칼을 찔러넣고 그 고통 때문에 삼손의 발가락은 동그랗게 구부러져 있다). 현대회화 중에는 고의로 반감을 유도하는 그림들도 있다. 코펜하겐에 있는 루이지애나현대미술관은 90년대 중반 에드 키엔홀츠의 조각 때문에 곤란한 일을 겪었다. 사람들이 그 조각을 볼 때마다 구토를 하는 통에 상설전시를 할 수가 없었기 때문이다. 포스트모더니즘 작품들 중에도 본질적으로 웃기는 작품이 많다. 그중 하나만 예로 들어 보면, '나는 쇼핑한다, 고로 나는 존재한다'라고 쓴 카드를 든 손을 찍은 바바라 크루거의 사진이다. 어떤 경우든 사람들을 웃고 창백하게 질리고 구토를 하게 만든 것은 바로 미술작품 그 자체였다.

더 미묘한 주제이긴 하지만, 포르노그래피에서 대해서도 똑같이 말할 수 있다. 그것을 '소비하는' 사람들에게 포르노는 자동 효과를 발휘한다. 관람자의 머릿속에서 무슨 일이 일어나고 있든 그들을 흥분케 하는 힘은 바로 그 이미지 속에 있는 것이다. 그렇지 않았다면 사람들은 어떤 종류의 이미지든 포르노로 만들 수 있었을 것이다(다큐멘터리 영화 「크럼」에서 만화가 로버트 크럼은 벅스 버니 그림을 보고서도 흥분한다고 털어놓는다. 명백한 정신

병자의 말처럼 들릴 수도 있지만, 포르노 만화 시장은 아주 크다. 때로는 극히 미미한 자극도 음란한 눈을 번쩍 뜨게 할 수 있는 것이다. 게다가 벅스 버니는 언제나 나긋나긋한 요부처럼 굴지 않는가).

섹슈얼리티와 공포와 유머는 이미지들 안에 있다. 그렇다면, 울음은 왜 그림이 아니라 그림을 보는 사람들의 눈 속에 있다고 말하는가? 우리 갈비뼈를, 혹은 환상을 간지럽게 자극하는 것은 이미지라고 말하면서, 우는 것은 왜 우리 자신의 잘못이라고 하는가? 미술관을 둘러보다가 운이 좋으면 한 점의 그림에 사로잡힐 수도 있고, 나아가 자신이 울고 있음을 깨닫게 된다면, 그것을 단순한 피로나 자신의 과거에 대한 변덕스런 사념 때문이라고 치부하는 것은 한심한 일이라고 나는 생각한다. 책임은 그림 자체에 있을 가능성이 아주 높다.

생각해보면 미술관은 우리를 울릴 만큼 슬프거나 기이하거나 강렬한 그림들로 가득하다. 옛 거장들의 전시관에 가면 성모마리아와 마리아 막달레나가 그리스도의 죽음 앞에 울고 있는 십자가 책형을 그린 그림들을 볼 수 있고, 현대미술 전시관에는 궁핍한 가족들과 앓거나 죽어가는 사람들(나는 지금 피카소의 초기 작품들을 떠올리고 있다)의 그림들이 있다. 또 많은 그림이 덜 명시적이지만 슬픔을 담고 있다. 폐허와 황량한 풍경과 시들어가는 꽃과 썩어가는 과일들, 외로운 사람들을 그린 그림들도 있다. 목록을 뽑아볼 필요도 없다. 어느 미술관이든 찾아가보면 굉장히 많은 그림이 행복 이외의 것들을 이야기하고 있음을 알 수 있을 것이다. 공공연하게 우스꽝스럽거나 외설적이거나 공포를 유발하는 그림들은 지극히 소수에 불과하다. 다른 많은 그림이 우리에게 가능한 한 강한 영향을 미치려고 노력하고 있는 것이다.

눈물의 일기예보

그 영문학 교수는 텅 빈 침대 그림에 대한 자신의 반응을 설명하기 위해 (교수들이 늘 하듯이) 홍미로운 이론을 덧붙였다. 그는 그 그림이 자신에게 갑작스럽게 '충격'을 가해, '적절한 경험으로' 이끌어주었다고 말했다. 아내가 줄곧 자신에게 말하려 했던 것을 대신 보여줌으로써 마침내 제정신을 차리지 않을 수 없게 만들어주었다는 것이다. 나는 그에게 어떻게 자신이 옳게 해석했다고 확신하는지 물었다. 그 '충격'이 그를 경악하게 함으로써 '잘못된 경험'으로 이끌고 그리하여 아내의 의도를 오해하게 했을 수도 있지 않은가? 교수는 자신이 잘못된 방향으로 밀쳐진 것일 수도 있음을 인정했다. 예를 들어 그 그림을 예전의 결혼생활로 다시 돌아가자는 아내의 초대로 해석할 수도 있다는 것이다. 그의 충격이 사태를 명확히 파악하게 해주었을 수도 있고, 아니면 무엇이었든 그가 이해하고 있던 것을 완전히 지워버렸을 수도 있다. 그는 "충격을 받았다고 해서 그것을 올바르게 해석했다는 뜻은 아니지요"라고 말했다.

진실이든 아니든(절대적으로 확실하다고 말할 수 있는 해석이 과연 존재할까?) 그 충격은 내 연구에 홍미로운 계기가 되어주었다. 영문학 교수의 편지는 몇몇 다른 사람들의 편지와 함께, 수년 동안 보아왔던 그림이 별안간 충격을 줄 수도 있음을 알려주었기 때문이다. 그 때문에 더 현명해질 수도 있고 그렇지 않을 수도 있지만, 인생을 달리 보게 될 것임은 분명하다.

갑작스런 충격이라는 개념은 나를 깊은 생각에 잠기게 했다. 생각해보면 교수는 번개에 맞은 것이나 다름없었다. 충격은 갑작스럽게, 난데없이 찾아왔다. 그림을 보고 있는 사람의 정신 속에서 끊임없이 모양을 바꾸는 기분과 생각 들은, 폭풍우의 예측 불가능한 비바람과 매우 닮아 있다. 강렬한

그림은 뇌우가 일 때의 변화무쌍한 바람처럼 격렬한 감정과 예기치 못한 기분을 야기한다. 강렬한 그림을 보고 있노라면, 그림이 우리 생각을 이쪽 저쪽으로 마구 몰아대는 듯 강타당하고 있다는 느낌이 든다.

잔잔한 그림들에도 그것들 나름의 부드러운 감정의 산들바람이 있다. 어떤 그림이든 공기를 움직이고 깃발을 펄럭이게 할 수 있다. 아무도 없는, 정리되지 않은 침대는 도발적인 주제이다. 그것을 평화롭게 느끼지 않는 순간 보는 이의 마음속에는 먹구름이 드리워지기 시작할 것이다. 핏빛 배경을 향해 하얀 말들이 달려가는 모습을 그린 그림은 누구에게든 불확실함과 불안감을 격발시킬 것이다. 좀더 완성도 높은 그림도, 예컨대 렘브란트의 초상화도 외로움과 노년에 대한, 어쩌면 더 나쁜 것들에 대한 어두운 생각을 유발시킬 수 있다. 로스코 예배당에 있는 로스코의 그림들처럼 정말로 황량하고 억압돼 있는 그림들은 새카맣고 위협적이고 어마어마하게 큰 비구름을 몰아올 것이다.

대부분의 관람자에게는 이런 정신적 폭풍우가 지나치게 거세지는 일은 드물 것이고, 마음속에 비가 눈물처럼 내리는 일도 결코 없을 것이다. 이런 사람들은 미술관이나 예배당을 편히 나설 것이고, 그러면 바람은 곧 잦아들고 흩어져 사라질 것이다. 그러나 소수의 어떤 관람자들의 경우 이런 구름들은 그들이 가만히 서서 그림을 보고 있는 동안 계속 부풀어 오르고 세력도 강해져 그들의 생각을 마구 휘둘러댈 것이고, 결국 천둥처럼 그들을 공격해 그림에서 떼어내고 세상 속으로 다시 던져넣을 것이다.

나는 그 '충격'이란 것을 바로 이렇게 이해했다. 갑작스런 충격, 혹은 터져 나오는 눈물은 우리가 그림을 보는 동안 경험하는, 훨씬 더 크고 무시무시할 정도로 복잡한 기상 상태의 일부인 것이다. 이 기후 체계는 보편적인

것으로, 모든 그림에 다양한 강도로 적용된다. 에이미의 경우를 보면, 스며든 빛으로 간신히 얼굴만 밝혀진 렘브란트의 암울한 초상화가 있다. 그런 초상화라면 가볍게 둘러보는 사람일지라도 행복 외의 다른 무언가를 느낄 것이고, 또 그 감정을 완벽하게 해명하지도 못할 것이다. 결코 렘브란트의 그림이 음울하다고 말하려는 것도, 그가 단순히 슬프다고 말하려는 것도 아니다. 그러나 상상력이 잘 발현된 그림이라면 어느 것이나 그 자체의 흐름과 긴장을, 상충하는 힘들의 불안한 휴전을 내포하고 있다. 이 모든 일은 아주 흔한 것이고, 바로 이런 이유로 우리는 다시금 유명한 그림들 앞으로 돌아가게 되고, 흥미를 잃지 않을 수 있는 것이다.

그렇다면 자꾸 변하는 당신의 감정들을, 점점 거세지는 폭풍우 속의 수시로 방향을 바꾸는 바람과 모든 것을 휘저어놓는 돌풍이라고 생각해보자. 해묵은 '감상적 오류'(외부의 폭풍우가 내면의 폭풍을 그대로 내보여주는 것이란 생각)에 지나지 않지만, 그래도 여전히 유명한 그림들에 대한 우리의 예측할 수 없는 복잡한 감정을 보여주는 좋은 모형이다. 그리고 그것은 사람들이 울 때, 또는 갑자기 충격을 받았을 때 일어나는 일을 이해하는 데도 도움이 된다고 나는 생각한다. 그 사람들은 아주 강력한 폭풍우의 한가운데 있어서, 다른 사람들이 맞는 것과 똑같은 바람과 비를 그들은 훨씬 더 빠른 속도로 느끼는 것이다.

아마도 우는 것, 또는 갑작스런 충격을 받는 것 자체가 회화라는 기상 체계의 일부분일지도 모른다. 불안정함을 느끼고 그림이 당신의 생각을 밀거나 잡아당긴다고 느끼는 것은 바람을 느끼는 것과 같은 것이다. 또 당신이 울기 시작한다면 구름들이 마침내 부서지고 비가 쏟아지는 것과 다를 게 없는 것이다. 만약 당신이 극심한 충격을 받았다면, 그것은 벼락을 맞은 것

과 같다. 운다는 것은 누구에게나 일어나는 일은 아니고, 번개를 맞는 것은 더욱더 드문 일이다. 그러나 비와 바람과 천둥과 번개는 회화라는 거대한 기후 체계에서 빼놓을 수 없는 요소들이다. 눈물은 느닷없이, 그림의 의미와 전혀 무관하게 흘러내리는 것이 아니다. 그것은 바로 그 폭풍우의 중심에서 오는 것이다.

이것이 바로 내가, 아무리 무리라고 여겨지고 개인적이고 이해할 수 없고 당혹스럽고 특이하다 해도 거의 모든 반응을 끌어안을 수밖에 없는 이유이다. 나는 아무 의미가 없어 보이는 반응들도 용인하고, 심지어 스스로 볼 수 없거나 보려 하지 않는다는 것 때문에 우는 누알라나 에이미 같은 사람들도 받아들일 수밖에 없다. 나는 이런 이야기들을 흡사 일기예보 아나 운서와 같은 태도로 받아들인다. 그들의 이야기는 드물게 찾아오는 폭풍우와 같지만, 평소 그들과 함께하는 산들바람과 가벼운 구름에 대해 아주 많은 것을 알려줄 수 있는 것이다. 난폭한 뇌우를 이해하기 위해서는 천둥과 번개와 우박과 진눈깨비에 대해, 심지어 토네이도에 대해서도 연구해야 한다. 실제 삶에서 벼락은 주로 언덕 꼭대기나 노출된 고지대를 때린다. 내가 예로 든 감상자들은 혼자 생각에 잠겨 시간을 보내는 경향이 있는데, 바로 벼락이 때릴 만한 황량한 장소에 가 있는 것과 다를 게 없는 것이다. 그들은 자연의 힘에 노출되어 있고, 어떤 폭풍우가 오더라도 고스란히 온몸으로 맞을 수밖에 없다. 우리 대부분은 대피소로 피하는 쪽을 택한다. 나 역시 그림에서 이상한 바람이 불어오는 것을 느낀 적이 여러 번 있지만, 그때마다 해설을 읽거나 다음 그림으로 넘어감으로써 덧문을 닫아걸었다.

이것은 감상적 오류가 상당 부분 낭만주의에서 비롯되었다는 것과 무관하지 않다. 이 책의 뒷부분에서 나는 그림을 보고 우는 것과 낭만주의 사이

의 관계를 살펴볼 것이다. 또한 감상적 오류가 20세기에 특히 낮게 평가된 것도 무관하지 않다. 19세기는 폴 베를렌의 사랑스러운 시구('마을에 비가 내리듯 내 마음속에도 비가 내린다')를 낳았지만, 20세기는 우리에게 베를렌 식의 낭만주의를 신뢰하지 말라고 가르쳤다. 나는 내가 하고 있는 일이 시대에 뒤떨어진 것임을 알고 있다. 내 생각에 그것은, 낭만주의 시인들보다 훨씬 더 옛날에 시작되어 오늘날까지 이어지는 날씨 은유의 계보에 속한다. 그러나 그것은 나중에 이야기하기로 하자. 지금 이 순간 폭풍의 은유는, 처음에는 도저히 인정할 수 없을 것 같던 반응들을 인정하게 해주는 한 가지 방법이다.

보스턴의 폭풍우

나는 아무 경고도 없이 시작되었다가 미처 우산을 펼치기도 전에 사라져버리는 여름 소나기를 좋아한다. 그런 식의 폭풍우를 예보해주는 일기예보관은 없다. 나는 또 비를 불러들이는 듯한 그 매혹적인 장소들도 사랑한다. 이를테면 캘리포니아 해안의 습한 바람막이 언덕이나 아일랜드 서부의 헐벗은 습지 언덕 들 말이다. 마치 나머지 세상에 해가 비치고 있을 때 그 비를 맞기 위해 먼 길을 달려온 것처럼 느껴지기도 한다.

한 남자는 아내와 함께 보스턴에 있는 미술관에 갈 때마다 아내가 존 싱어 사전트가 그린 「에드워드 D. 보이트의 딸들」을 보러 간다는 이야기를 써 보냈다. 그의 아내는 그 그림 앞에 20분 가량 울면서 서 있는다고 한다. 그는 아내가 왜 우는지 설명해준 적이 없다고 말했다. 그 편지를 읽었을 때 나는 미술사학자들이 그 그림에 대해 말하는 것들과 무슨 관계가 있는 건 아닐까 생각했다. 미술사학자 데이비드 루빈의 말에 따르면 그 그림의 진

짜 주제는 보이트 씨의 부재, 즉 커다란 방 안에 덩그맣게 서 있는 네 명의 어린 소녀의 아버지가 그림 속에 없다는 점이라는 것이다. 그 그림에는 확실히 빈 공간이 많다. 그 '남성 화가'에게 그 소녀들은 '호사스런 미적 대상들 (……) 장난감 혹은 꼭두각시 인형들', '짓밟힐' 사물들, '궁극적으로 비어 있거나 공허한' 것들이라고 루빈은 주장한다. 그들은 방이라는 하나의 텅 빈 상자 안에 존재하면서 그들 곁을 떠난 아버지를 기다리고 있다(보이트 씨의 네 딸 메리와 플로렌스, 제인과 줄리아는 아버지를 기려 미술관에 그림을 기증했다).

나는 루빈의 심리 분석이 전적으로 설득력이 있다고 생각하지는 않는다. 그러나 그럼에도 그 그림 속에는 남자의 아내가 제대로 극복하지 못한 어떤 기억들을 교란시키는 뭔가가 숨어 있을 것이다. 나는 사람들이 전적으로 개인적인 방식으로 그림에 반응한다는 것을 기꺼이 인정하지만, 동시에 루빈과 남자의 아내 모두 (그들 각자의 몹시 상이하지만 똑같은 정도의 개인적인 방식으로) 그림 속의 불안한 '텅 비어 있음'에 반응한 것은 사실이다. 남자의 아내는 그것을 통렬하게 느끼고 울지만, 루빈은 역사가로서 자신이 느낀 것을 이론화한 것이다.

루빈과 남자의 아내를 연결해주는 것은 네 명의 '장식적인' 소녀들과 어둡고 휑한 방이 그려진 그 그림이다. 그것은 꽤 큰 그림이며 그 중심에는 사람을 불안하게 만드는 텅 빈 공간이 자리하고 있다. 화면의 상당 부분은 아무 특징 없는 어두운 목재 벽판만을 보여준다. 심지어 이 장면은 틀 밖 어딘가에서 온 빛으로 밝혀지고 있어 조명도 없다. 네 명의 소녀는 그 빛을 받고 있지만 배경은 그림자도 없이 어둡기만 하다. 나는 두 감상자를 불편하게 만든 씨앗이 바로 그 그림 안에 있다고 말하고 싶다. 만약 당신이 그

림의 싸늘하고 보이지 않는 공간들에 저항할 수 있다면, 결국 루빈 같은 결과에 이르러 어떤 이론을 내놓고 만족해버릴 것이다. 반대로 그럴 수 없다면 결국 남자의 아내처럼 그림을 보고 그냥 울어버릴 것이다.

폭풍우 이론은 남자의 아내 같은 사람들의 심정을 더 잘 이해할 수 있게 도와주고, 역사가와 여인이 어떻게 연결되어 있는지 볼 수 있게 해준다. 미술사학자는 미심쩍을 정도로 침착하고, 이는 마치 허리케인의 중심에 자리 잡은 기분 나쁜 고요함 같다. 반대로 여인은 의아할 정도로 평정을 잃고 있고, 마치 다른 사람은 아무도 느끼지 못하는 폭풍우 속에 홀로 서 있는 것 같다.

그림의 세계 속으로 여행하기

사람들이 그림 앞에서 보이는 반응이 얼마나 신비로운지 생각할 때면, 금세 '그녀에게는 팔이 없었지만, 키는 정말 컸어요' 라는 로빈의 말을 떠올리게 된다. 키가 큰 것과 팔이 없다는 두 가지 사실은 함께 간다. 이 두 가지 사실이 처음 루브르의 계단에서 「승리의 여신상」을 마주했을 때 그녀를 놀라게 한 것이다.

나는 프랑스의 미술이론가 베르트랑 루제에게 로빈의 편지를 보여주었는데, 그는 그 편지가 영적인 여행을 떠났다가 돌아온 샤먼들의 경험담을 떠올리게 한다고 말했다. 나는 베르트랑의 생각이 마음에 들었다. 앞에서 언급했듯이 눈물은 먼 나라에서 돌아온 여행자들과 같다. 사람들이 강한 무언가를 느꼈음을 보여주는 증거가 되어주기 때문이다. 감정이 충분히 고조되었을 때 내달리면 어떤 감상자라도, "실제 세계와 모순된다 해도 그 자체의 규칙을 강요하는" 또다른 세계 속으로 옮겨갈 수 있다고 베르트랑은

말했다. 「승리의 여신상」의 기이한 세계에서는 "그녀에게는 팔이 없었지만, 키는 정말 컸어요" 같은 문장도 논리적이고 정상적인 문장일 수 있는 것이다. 우리 세계에서는 "그녀에게는 팔이 없고, 또 그녀는 키가 아주 컸어요"라고 말하지만, 예술작품의 세계에서는 "그녀에게는 팔이 없었지만, 키는 정말 컸어요"라고 말하는 것이다. 우리 세계로 돌아오면서 로빈은 그 기이한 문장이 담고 있는 의미를 일부 상실했지만 완전히 잊어버리지는 않았다. 악몽에서 깨어난 아이처럼 그녀는 반쯤 의미가 통하지 않는 말을 하면서도 자신의 말이 꿈속에서 그랬던 것만큼 충분히 논리적이라고 확신하고 있었다.

베르트랑은 예술작품이 실제 세계를 벗어나 또다른 경험의 세계로 옮아갈 수 있게 해주는 다리라고 생각한다. 어떤 면에선 분명 사실이다. 사람들은 울음에 대한 기억을 마치 꿈 이야기하듯, '수마일이나 떨어진' 다른 어딘가에 있다 오기라도 한 것처럼 이야기한다. 조금 덜 강하게 느낀 사람들은 자신이 그림을 보고 있었다는 사실은 자각하면서도 얼마나 오랫동안 거기 있었는지 모르는 경우도 있다. 내게 그림들은 항상 그런 식이었다. 그림들은 나를 가벼운 무아경에 빠뜨리고 내가 어디에 있는지 잊게 만들었다. 아마도 눈물을 흘리는 사람들은 그보다 더 멀리 여행하고 자신을 더 많이 잃어버린 것일 터이다. 베르트랑이 생각하는 방식에 따르면 그림 앞에서 우는 사람들은 실제로 다른 곳으로 이끌려가는 것이다. 그들의 몸은 그림 앞에 그대로 남아 있지만 그들의 생각은 일시적으로 자리를 옮겨가고 그들 자신조차 그것을 자각하지 못한다. 그들은 예술작품의 세계 속 어딘가로 '사라진' 것이다. 울음 또는 충격이 그곳에 그들을 붙잡아두고 있고, 눈물이 마르고 나면 협곡 위에 높이 걸린 좁다란 다리를 건너온 듯 그들은 불안

정하게 떨면서 되돌아온다.

나는 이 이론을 무아경 이론 또는 여행 이론이라 부를 것이다. 이 역시 오래된, 심지어 감상적 오류보다 더 오래된 이론이다. 그것은 접신 또는 무아경이라는 개념으로 선사시대부터 뿌리내린 것이다. 또한 이전 몇 세기의 서양 미술에도 선례가 있는데, 예컨대 베르니니의 「성녀 테레사의 황홀경」에서 테레사 성녀는 자신의 환영 속 세계에 빠져 있다. 이 책 후반부에서 나는 여행 이론이 울음의 역사 속에 자리매김할 수 있는 길을 찾아볼 것이다. 이런 주제에서는 아무리 모호한 이론이라도 도움이 될 수 있으며, 어쩌면 가장 모호한 이론이 가장 잘 들어맞을지도 모른다. 내가 이렇게 말하는 이유는 그것이 사실이기를 바라기 때문이다. 적어도 나는, 통제할 수 없는 것들에 한해서는 명료하고 정통적인 이론이 아무 소용없다는 것을 알고 있다.

여행도 폭풍우처럼, 우는 사람들이 자기만의 세계에 갇혀 있는 것만은 아님을 알려준다. 비록 그들이 다른 곳으로 이끌려갔다가, 기억상실증 환자 같은 상태로 돌아온다고 하더라도 그들은 꿈을 꾼 것이 아니다. 그들은 줄곧 눈을 뜨고 있었다. 그림을 보고 운 사람들은 샤먼들과는 다르다. 왜냐하면 그들은 시종일관 다른 사람들도 모두 볼 수 있는 대상에 시선을 고정하고 있었기 때문이다. 그리고 그들은 『오즈의 마법사』의 도로시와도 다르다. 도로시는 오즈에서 온갖 경험을 하지만 그들은 문 앞에서 이미 의식을 잃었기 때문이다. 그들은 한 발은 우리 세계에 걸쳐놓고, 다른 한 발은 예술작품의 비논리적이고 비합리적인 영역에 담고 있다. 그들은 로빈이 그랬듯이 기묘한 말을 하기도 한다. 그들은 그 영문학 교수처럼 재빨리, 그리고 난폭하게 되돌아와서는 과도한 깨달음으로 괴로워할 수도 있다. 그런 일이

어떻게 일어나든, 눈물을 흘린 사람들은 그 그림을 경험했고, 그것에 반응했으며, 한순간이든 일 분이든 그 그림 속에서 살았다. 따라서 현실세계로 돌아왔을 때 그들이 하는 말은 충분히 가치 있고 또 진실한 것일 수 있다.

나는 이치에 어긋난다는 바로 그 점 때문에 폭풍우와 무아경을 사랑한다. 그것들은 예측할 수 없고, 분명히 합리적이지도 않다. 마찬가지로 벼락이 사랑스러운 이유는 그것들이 폭력적이고 시끄럽고 무시무시하며 위험하기 때문이다. 언제나 예의 바른 철학이나 역사와는 정반대인 것이다. 벼락을 맞고도 살아남은 사람들이, 마치 '이면'의 논리를 깨치기라도 했다는 듯 이상한 증상들을 보이는 것은 지극히 자연스런 일이다. 어떤 사람들은 심장박동수가 고정되어 절대로 빨라지거나 느려지지 않고, 또 어떤 사람들은 온도에 대한 감각을 잃어버려 겨울에도 셔츠를 벗고 돌아다니며, 적어도 한 명 정도는 후각을 잃어버린 사람도 있다. 벼락을 맞은 사람들이 이상한 증상을 보이는 것은 너무나 당연한 일이다.

이렇게 격렬하고 예측할 수 없으며 진정 가슴으로 느낀 것들이 이 책에서 내가 다루고자 하는 주제이다. 그러나 이런 열정적인 기상변화에도 아랑곳하지 않고 여전히 우리 대부분은 모든 것이 평온하고 맑아서 지평선이 바라다보이는 햇살 투명한 봄날 또는 가을날을 살고자 한다. 하지만 안전하고 희미한 열정만을 지닌 채 살아가는 동안, 침울하고 싸늘한 밤들, 질식할 것만 같은 안개와 우리를 재빨리 낚아채가는 초인적인 바람과 마른하늘에서 갑자기 내리치는 벼락을 만날 수도 있음을 되새겨보는 것도 좋을 것이다.

우리는 계속해서 더 멀리 나아갔네, 삐죽삐죽한
얼음이 사람들을 가두고 있는 곳으로
그들은 아래로 향하지는 않았으되, 모두 뒤집혀 있구나
그곳에서는 울음 자체가 그들을 울게 하지 못하네
눈 속에서 장벽을 발견한 비탄은
내면으로 뻗어가 비통함을 더욱더 키우네
최초의 눈물은 송이를 이룬 모양
그리고 수정으로 된 면갑처럼
눈썹 아래 눈두덩을 잔뜩 부풀려놓았네

—단테, 『신곡-지옥편』

차가운 기운을 발산하는 중심지이자 맨해튼에서 가장 우아한 장소는 이스트 70번가의 프릭 컬렉션이다. 주변에 줄지어 늘어선 갈색 사암 건물들과 비교하면 프릭 컬렉션은 향유를 발라 방부처리를 해놓은, 프랑스 묘지 어딘가에서 가져온 왕실 납골당처럼 보인다. 일단 그 안에 들어가면 도시의 소음은 잠잠해지고 사람들은 부드럽게 속삭인다. 프릭은 이렇게 사랑스런 분위기를 지녔다. 거기서 나는 언제나, 수세기에 걸쳐 조용한 호흡을 통해 정화되고 풍화된 책장들의 미세한 입자 냄새를 맡는다. 젊은 시절에는 별 생각 없이 그 향유 냄새를 좋아했고, 이제는 무덤을 떠올리게 한다는 이유로 더욱더 그 냄새를 좋아하게 되었다.

프릭 컬렉션은 결코 변하지 않는다. 언제나 같은 곳에 같은 그림이 걸려 있다. 십대 시절 나는 얀 페르메이르의 그림들을 보려고 미술관을 빙 둘러서 걸어 다니곤 했는데(한 점은 입구 가까운 복도에, 또 한 점은 뒷방에 있었다), 그것은 좋아하는 그림을 보기 위해 우회하는 나만의 방법이었다. 뉴욕주 북부에 있던 부모님 집에서 맨해튼까지 그 먼 거리를 달려오도록 만든 단 한 점의 그림이 있었으니, 바로 조반니 벨리니의 「성 프란체스코의 무아경」_{원색 도판 5}이었다. 아버지가 어린 나를 처음 프릭에 데려간 그날부터였을

것이다. 나는 벨리니의 푸른 잎사귀들과 밀랍 같은 암석들에 매혹되었다. 아버지는 언젠가 내게, 당신이 젊었을 때 바로 그 「성 프란체스코의 무아경」을 보기 위해 전시장을 찾아갔노라고 말씀하셨지만 그 이유가 정확히 무엇인지는 말씀하시지 않았다.

그 많은 그림 중에서, 눈물 흘리기 직전까지 나를 몰고 간 것은 바로 그 그림이었다. 내가 그 그림 앞에서 실제로 운 적은 없을지 몰라도(그로부터 거의 30년에 달하는 긴 시간이 흘렀다), 목이 콱 멘 채 반쯤 생기다 만 생각들이 머릿속을 마구 휘젓고 다니는 동안 그림 앞을 떠나지 못했던 것만은 기억한다. 내가 열세 살인가 열네 살 때 「성 프란체스코의 무아경」을 처음 보았을 때 그림은 거의 보고 있기 힘들 만큼 너무 많은 것을 담고 있었다. 매번 방문할 때마다 몇 가지 자잘한 것들을 조금씩 소화하면 될 거라고 생각했던 것이 기억난다. 사실 문제는 그림이 아니었다. 그것은 한 점의 그림이 무엇이 될 수 있는가에 관한 한 편의 꿈이었다. 그에 비하면 다른 그림들은 어디에 무엇이 있는지, 베케트의 표현을 빌리면, '잘못 보고 잘못 말한' 어설픈 재현에 지나지 않았다. 「성 프란체스코의 무아경」은 어딘지 모르게 내가 생각하는 방식과 닮아 있었다. 그것은 적합한 질감을 갖고 있었고 가장 적합한 장소에 배치되어 있었다. 그 그림을 보았을 때 내 머릿속에서는 단어들이 모두 빠져나가고 그 자리를 붓 자국과 색깔들이 다 채운 것 같았다. '마술적인'이라는 단어로는 내가 느낀 것을 제대로 설명할 수 없지만, 한편으로는 내가 느낀 것이 정확히 무엇인지 기억해낼 수 없는 것도 사실이다. 나는 회상 능력을 거의 상실해버릴 만큼 아주 이상한 방식으로 그 그림에 애착을 갖게 된 것이다.

기억은 왜 흐려지나

「성 프란체스코의 무아경」이 아주 머나먼 곳에 있었다면 나는 그것을 한 번만 보고 말았을지 모른다. 그랬다면 자연스럽게 스쳐지나가고 잊힌 다른 것들처럼 그림에 대한 기억은 희미해져버렸을 것이다. 그러나 그 그림은 언제나 프릭, 바로 그곳에 있었다. 매번 그곳을 찾을 때마다 그림은 같은 자리에 있었다. 똑같은 크기, 똑같은 색, 똑같은 갈라진 자국. 그 그림을 치워버리지 않는 프릭이, 그리하여 어린 시절 희미한 기억 속에 그림을 묻고 다른 것들처럼 성장하면서 넘어설 수 있도록 허락하지 않는 프릭이 거의 잔인하게 여겨질 정도이다. 그랬다면 아마도 나는 상상 속에서 그곳을 방문하고, 이스트 70번가를 처음 찾아다니기 시작할 무렵의 그 순수한 경이를 다시 기억해낼 수 있었을 것이다.

실제로 과거에는 기억을 되살려 상상하는 것 외엔 달리 방법이 없었고, 기억을 소중히 간직하지 않으면 그림을 완전히 잊어버릴 수밖에 없었다. 비행기와 자동차가 발명되기 전에는 그림을 보는 것이 물리적으로 훨씬 더 어려웠고, 현대식 공공미술관이 출현하기 전까진 그림 대다수가 말 그대로 대부분의 사람에게 접근이 차단되어 있었다. 우리는 조금씩 변화를 거듭하는 문화적 습관들을 잘 알아차리지 못하는 경향이 있지만, 그것은 그림이 우리를 감동시키는 능력에 지대한 영향을 미친다. 서양식 미술관이 들어서기 전인 혁명 이전의 중국에서는 주로 궁정이나 귀족이 대부분의 그림을 소장하고 있었다. 포부가 큰 화가들은 때때로 소유주들을 설득하여 질투가 날 정도로 고이 모셔둔 걸작을 한번 보겠다고 마음먹고 길고도 험난한 여정에 올랐다. 어떤 그림들은 거의 종교적인 숭배의 대상이 되었다. 그림들은 물론 모사되었지만, 아무도 사본을 전적으로 신뢰할 수는 없었다. 화가

들은 진귀한 그림 한 점을 딱 한 번, 그것도 겨우 몇 분 동안만 볼 수 있었고, 그런 다음에는 몇 년 동안, 어쩌면 평생에 걸쳐 그 순간을 머릿속에 그려보는 것으로 만족해야 했다. 옛 거장의 스타일을 배우고 싶어하는 화가들은 평생 여행하면서도 운이 좋아야 두 점이나 세 점 정도 볼 수 있었을 뿐이다.

오늘날에는 모든 것이 달라졌다. 우리는 이 도시에서 저 도시로 순식간에 날아가 그림들을 비교해볼 수도 있고, 조금 기다렸다가 대규모 순회전시에서 폴록이나 세잔이나 피카소의 전 작품을 볼 수도 있다. 오늘날의 복제품들은 원작 대신 전시해둬도 알아채지 못할 만큼 훌륭하게 만들어진다. 휴가여행 중에 좋아하는 그림을 볼 때도, 이제 다시는 볼 수 없으리라는 거의 확실한 예감에 그림을 낱낱이 기억하려 애쓰지 않아도 된다. 최소한 책이나 엽서만 사도 원작을 떠올리며 기억을 생생히 되살릴 수 있게 된 것이다.

우리 대부분은 이런 새로운 상황에 흡족해한다. 한계는 있지만 우리는 우리가 원하는 것을 원하는 때에 볼 수 있는 것이다. 그런데도 나는 옛 중국의 관습이 더 나았을지 모른다는 의혹을 품고 있다. 만약 한 번밖에 볼 수 없다고 생각했다면 나는 벨리니의 그림을 더 열심히 보고 머릿속에 새겨두려고 무척 애를 썼을 것이다. 심지어 그것을 스케치하고 각 부분의 색깔을 기록해두었을지도 모른다. 그리고 나중에 내가 남긴 메모를 보며 기억을 되살리고 다시 떠올려보려고 노력했을 것이다.

기억이 매력적인 이유는 그것이 불안정하기 때문이다. 우리가 무언가를 기억해낼 때마다 그것은, 귓속말이 방 안을 한 바퀴 돌며 점점 엉뚱한 방향으로 곡해되듯 조금씩 변질된다. 만약 내가 「성 프란체스코의 무아경」을 다시는 볼 수 없었다면, 그림에 대한 나의 기억은 내 인생이 변화를 맞는 동

안 그것에 맞춰 서서히 모습을 바꿔갔을 것이다. 또 누가 아는가, 그 그림이 내 어린 시절 상징물이 되었을지. 아마 그림에 대한 기억은 다른 그림들에 대한 기억과 섞이면서 점점 모호해졌을 것이다. 요즘에는 그림을 찍은 고화질 사진을 쉽게 구할 수 있기 때문에 시간과 함께 자연스레 기억이 희미해지기가 오히려 어려워졌다. 사진은 기억을 생생하게 되살리고, 시간과 함께 점점 희미해져 결국엔 사라져버리는 것이 최선인 경우에도 기억을 붙들어놓는다.

기억이란 원래 시간과 함께 희미해지도록 되어 있는 것이 아닌가? 우리가 성장하고 나이를 먹는 동안 삶의 대부분의 것들이 우리와 함께 변해간다. 내 어린 시절의 소유물들, 내가 프릭을 찾아다니던 그 시절에 갖고 있던 물건들은 오래 전에 사라졌다. 아직 남아 있는 얼마 안 되는 물건들도 낡거나 부서지거나 사용할 수 없게 되었다. 내 주변의 사람들은 나와 함께 나이를 먹어가고, 해마다 눈에 띄지 않게 주름살이 는다. 음악과 소설은 그림과 다르다. 그것들은 사람들과 같은 방식으로 나이를 먹는다. 나는 결코 다시 만날 수 없을 것 같은 굉장한 연주회들을 기억한다. 그에 대한 기억은 해마다 조금씩 희미해지고, 그것은 그렇게 될 수밖에 없는 것이다.『죄와 벌』이나 밀턴의『실낙원』을 굳이 시간을 내서 다시 읽게 될지 의아스럽고, 따라서 그 책들에 대한 나의 기억은 계속 모양을 바꾸면서 정확도는 점점 떨어질 것이다. 완전하든 어렴풋한 것이든 책과 음악에 대한 기억은 나라는 존재의 일부분일 텐데, 오래 전에 만났던 것들을 끈질기게 다시 읽고 다시 경험하는 것이 과연 의미 있는 일인지 나는 확신할 수가 없다.

그러나 그림에 관해서는 바로 그런 과정이 끈질기게 반복되고 있다. 한 점의 그림은 아주 빨리 입수되고 너무나 정밀한 복제품들이 만들어지고 있

어 그 그림을 계속해서 되풀이해 보지 않을 수 없는 지경이 되고 말았다. 어느 정도 시간이 지나면 우리는 점점 마비된다. 나는 「성 프란체스코의 무아경」의 원본을 여러 번 보았다. 강의실에서 프로젝터로 비춘 것으로도 보았고, 책에서도, 심지어 엽서로도 보았다. 더 인기 있는 그림들의 경우는 상황이 더 좋지 않다. 뭉크의 「절규」나 다빈치의 「모나리자」 등은 나에게는 말 그대로 망쳐진 그림들이다. 나는 그 그림들을 본 처음 몇 번, 때때로 매우 강렬하기도 했던 그 만남의 순간들을 잊어버렸을 뿐 아니라 그 그림들이 무엇이라도 의미하는 게 있다는 사실조차 거의 잊어버렸다.

몇 년 전 나는 내가 다니던 초등학교가 위치한 동네를 걷고 있었는데, 높이가 족히 6미터는 되어 보이던 그네와 수십 개 파이프들이 복잡하게 얽혀 있어 무시무시하기만 했던 정글짐이 갑자기 떠올랐다. 그 기억은 내 머릿속에 아주 또렷하게 남아 있었다. 심지어 어느 날인가 내가 그네를 너무 높이 띄우려 하다가 가로대보다 더 높이 올라갔던 때도 생각났다(그네가 너무 높이 올라가서 사슬이 느슨해지는 바람에 그네에서 떨어질 뻔했다). 이런저런 생각을 하던 나는 그곳을 다시 찾아가 추억을 되새겨보겠다며 학교 운동장으로 걸어 들어갔다. 그러나 정글짐은 용접한 파이프로 만든 단순한 구조물에 지나지 않았고, 그네는 겨우 내 키를 조금 넘을 뿐이었다. 환상은 깨어졌고, 그보다 더 나쁜 것은 그 작고 서글픈 정글짐이 내가 상상하던 덩치 큰 그네에 대한 추억까지 망가뜨렸다는 점이다. 내 손을 포함해 수세대의 손에 닿아 반질반질해진 그 파이프들을 바라보면서 나는 내 기억 속에 담겨 있던 이미지를 지워버렸다. 일상 속의 사물들은 기억 속의 웅장한 경쟁자들을 격파해버리기 마련이고, 나도 이 글을 쓰기 전까지는 그 운동장에 대해 다시 생각해본 적이 없다. 무언가를 공부하고 복습하여 되새긴다는

일이 언제나 좋은 것만은 아니다. 기억이란 계속 쌓여가는 벽돌이나 자료 정리용 카드와는 다르기 때문이다. 경이롭고 마술 같았던 첫 만남에 대한 기억이 마지못해 감행한 생각 없는 방문 한 번으로 완전히 지워질 수도 있는 것이다.

내가 프릭을 방문할 때마다 「성 프란체스코의 무아경」은 곧바로 내 시야에 들어와 내 기억의 오류를 바로잡아준다. 마치 열에 들뜬 꿈속에서 뒤로 물러나는 것 같으면서도 계속 그 자리에 머물러 있는 사람 형상과 같다. 나는 그것을 볼 수 있지만 그런데도 볼 수가 없다. 마치 내 눈이 계속 초점을 맞추지 못하는 것처럼 말이다. 어떤 사람들은 여러 해 전에 본 어떤 그림을 다시 보러 갈 날을 손꼽아 기다린다. 그리고 그 그림을 보면서 인생의 어떤 것들은 변하지 않는다는 사실을, 그 그림은 언제나 거기 있을 것임을 확인한다. 그러나 나는 매번 방문할 때마다 불편했는데, 바로 그 그림이 언제나 내 기억들을 문질러 닳게 했기 때문이다. 왜 나는 실제보다 기억을 더 좋아하는 걸까?

나는 그 그림에 대한 내 기억들을 일기로 기록했다면 어땠을까 상상해본다. 그 그림을 보러 갈 때마다 일기장을 가져가는 것이다. 일단 그곳에 도착하면 일기 내용 중 어디가 잘못되었는지 확인하고 사실과 일치하지 않는 것은 모조리 지워버리는 것이다. 몇 년이 지나면 그 일기장은 텅 비어버릴 것이다. 내 기억 속에 옳은 것은 아무것도 없었다. 실제 그림과 그림에 대한 나의 기억은 각자 제 갈 길을 간 것이다.

하지만 나는 그런 일기를 쓰고 있지 않고, 또 그러는 편이 좋을 것이다. 작년 겨울, 5년여 만에 다시 본 그 그림은 아주 멀리 있는 것 같았다. 호박琥珀에 갇힌 파랗게 빛나는 딱정벌레마냥 가까이하기 어려운 것처럼 보였다.

줄줄 녹아내리는 바위와 기이한 색채

내가 「성 프란체스코의 무아경」을 처음 본 후 30년이 지나도록 물리적으로는 달라진 게 하나도 없다. 그림은 지금도 예전처럼 벽 중앙에 걸려 있고 양옆으로 영원한 동반자들인 두 점의 초상화가 걸려 있다. 왼편에 걸린 그림은 검은 점이 있는 담비코트 차림의 창백한 젊은이의 초상화로 티치아노가 그렸다. 젊은 남자는 마치 재단실 바닥에 떨어진 조각 천들을 꿰매 붙여 만든 듯 보이는 경쾌한 빨강 펠트 모자를 쓰고 있다. 그에게서는 제법 시적인 분위기가 풍기긴 하지만 표정은 멍해 보이고 손에는 낡은 장갑을 끼고 있다. 오른편에 걸린 그림 역시 티치아노의 것으로 친구인 피에트로 아레티노를 그린 초상화인데, 아레티노는 선정적인 저널리스트이자 한량이고 바람둥이에 간간이 포르노 작가로도 활동한 것으로 알려져 있다. 초상화는 무미건조하고 단조롭게 그려졌으며, 피에트로 역시 방금 프라이팬으로 얼굴을 맞은 듯 멍한 표정을 짓고 있다.

「성 프란체스코의 무아경」 아래에는 장례식장에서나 볼 법한 골동품처럼 가장자리가 녹색 술로 장식된 의자 두 개가 놓여 있다. 의자들 사이에는 먼지 앉은 밧줄이 지친 듯 늘어진 채 걸려 있다. 외팔보에 달린 커다란 등이 그림 위 벽에서 뻗어나와 그림을 비추고 있다. 전구들은 청동 칠이 벗겨진 둥그스름한 금속 갓 속에 감춰져 있다. 그림 위쪽 모서리를 따라 여덟 개의 환한 반사광이 비추고 있는데, 형광 빛과 코발트블루가 교대로 나타나는 것으로 보아 전등 속에 푸른 전구 네 개와 흰 전구 네 개가 줄 지어 있을 것이다(내가 마지막으로 방문했을 때는 흰 전구 하나가 나가서 불빛 한 줄기가 비어 있었고, 그 때문에 색깔 균형이 미세하게 푸른색 쪽으로 기울어 있었다).

그림에는 수도복을 입고 하늘을 올려다보고 있는 성 프란체스코가 그려

져 있다. 그는 맨발이고(그의 샌들과 지팡이는 뒤에 놓인 작은 책상 옆에 있다), 소용돌이치는 바다를 연상케 하는 푸른빛 바위들에 둘러싸여 있다. 마치 최면을 거는 듯한 바위들이다. 어떤 것은 백악질의 메마른 바위처럼 보이고, 다른 것들은 녹아내리는 젤리처럼 줄줄 흘러내리는 듯 보인다. 절벽 표면은 성인의 머리 바로 위에서 갈라져 있고, 마치 성 프렌체스코가 개천의 암석인 것처럼 그의 주위로 흘러내리는 것만 같다(벨리니는 성 프란체스코가 절벽 속으로 녹아들어 사탄을 피했다는 전설을 생각하고 있었는지도 모른다. 이야기에 따르면 바위들이 밀랍처럼 갈라졌다고 하는데, 그림 속의 녹아내리는 듯한 바위와 완벽하게 맞아떨어진다). 그림 제일 위쪽의 누런 바위는 프란체스코 성인의 자세와 닮은 모습이다. 바위의 갈라진 틈에서 뻗어 나온 아이비 덩굴손은 성인의 허리띠 부분의 옷 주름을 빼닮았다.

색깔도 수수께끼 같다. 어떤 바위들은 안전유리처럼 푸른색이고, 또 어떤 것들은 유리병과 같은 푸른색이고, 차갑고 물에 젖은 유리의 푸른색인 것들도 있다. 푸른색은 성 프란체스코의 발치를 향해 아래로 갈수록 더 짙어진다. 머리 위에 있는 절벽들은 노란 오후 햇살을 받은 듯 크림색을 띠고 있다. 크림색은 아래로 갈수록 형광 빛이 도는 베이지색으로 옅어지다가, 그 다음에는 짙고 빛나는 터키옥색으로 어두워진다. 마치 성 프란체스코가 염소 소독을 한 풀장 속 깊숙이 걸어 들어가고 있는 것처럼 보인다.

이상하게도 그 노랑과 파랑 사이에는 녹색이 없다. 화가들이라면 잘 알테지만 파란 물감을 아주 조금만 찍어도 노란색은 나뭇잎 같은 밝은 녹색으로 보이게 되어 있다. 벨리니는 어떻게 했는지 그 함정을 피해갔고, 빛을 발하는 노란색은 녹색의 암시조차 없이 최면을 거는 것 같은 푸른색으로 옮아갔다. 고운 흙이 흩뿌려져 있고 시든 풀들의 덤불이 있는 곳은 푸른색

이 갈색으로 얼룩져 있지만, 정상적이고 건강한 식물의 녹색은 전혀 찾아볼 수 없다. 성인의 오른손 바로 아래에는 무화과나무의 잘린 밑동이 있다. 보통은 나무 안쪽과 수액은 부드러운 암록색을 띠는 것이 정상이지만, 여기서는 잘려 나간 나무의 표면에 흐릿한 노란빛이 드리워져 있다. 심지어 노간주나무와 붓꽃의 뿌리도 기괴하게 거무스름한 색깔이다.

멀리 보면 사물들이 좀더 정상적인 색깔로 보인다. 바짝 짧게 추수한 밭에는 잿빛 당나귀 한 마리가 서 있다. 당나귀가 딛고 선 풀밭은 바짝 마르고 엉겅퀴 때문에 망쳐져 있지만, 전반적으로 밭은 평범한 풀밭 색을 띠고 있다. 더 멀리에는 목동 하나가 부드러운 노란색 풀밭 위를 가로질러 한 무리의 양을 몰고 가고 있다. 멀리 보이는 언덕에는 목화송이처럼 생긴 짙은 청록색 나무들이 점점이 누벼져 있다(나무들은 공교롭게도 그림 앞에 놓인 의자의 술 장식과 닮았다. 벨리니가 쓴 녹색은 경이로운 분위기를 자아내고 특유의 울림을 갖고 있는데, 의자들이 그 색을 서투르게 따라하고 있는 것이다. 심지어 십대 시절에도 나는 이 점이 신경에 거슬렸다).

기적을 그리는 방법

분명히 뭔가 신비로운 일이 벌어지고 있다. 멀리 보면 때는 초여름이고 군청색 하늘에 늦은 오후햇살이 비추고 있다. 대기는 맑고 환하다. 그러나 전경은 신비로운 밤 속에 잠겨 있다. 성인 뒤에 드리워진 강한 그림자와, 그의 나무격자와 지팡이, 탁자의 발받침에 드리워진 희미한 그림자로 보아 태양이 성인을 비추며 빛나고 있는 듯 보인다. 그러나 몇 걸음만 더 가도 그림자는 자취를 감춰버린다. 어린 묘목들과 찔레는 그림자 없이 옅은 안개에 잠겨 있다. 당나귀는 거의 그림자를 드리우지 않고, 그 뒤 큰 나무는

그림자가 전혀 없다.

성인은 태양을 올려다보고 있는 것일까? 그럴 수도 있다. 그가 입은 옷은 황토색 볕을 쪼여 온기가 느껴지고, 눈에는 노란빛이 희미하게 번득이고 있다. 반면 그의 은거지 주변에는 유독성 안개 같은 푸르스름한 빛이 감돌고 있다. 왜 햇빛이 그곳까지 닿지 못하는 걸까? 그리고 성 프란체스코는 정확히 무엇을 바라보고 있는 걸까? 그의 시선은 그림 왼쪽 상단 모퉁이 어딘가에 고정되어 있다. 그 모퉁이에서는 구름들이 갑자기 가장자리가 날카롭고 누렇게 변하고 있고, 마치 그 위로 누군가가 뛰어든 것처럼 월계수 한 그루가 이상한 모양으로 구부러져 있다.

어렸을 때 나는 그 구름들 왼쪽 어딘가, 그림 틀 바깥에서 분명 진짜 기적이 일어난 것이라고 생각했다. 벨리니 스스로 그것을 그릴 수 없다고 생각할 만큼, 성 프란체스코가 어마어마한 무엇을 경험하고 있었던 거라고 말이다. 마치 길바닥에 비친 잔상을 보고 일식을 알아보는 것과 같았다. 나는 푸르스름한 바위들과 성인의 진지하고 놀라움이 서린 얼굴과 초자연적인 빛은 볼 수 있었지만, 성인이 보고 있는 것은 볼 수 없게 되어 있었던 것이다.

그러다가 십대의 어느 무렵 나는 성 프란체스코의 성흔에 관한 이야기를 하나 읽게 되었다. 한 판본에 따르면 그가 밤늦게 명상을 하고 있을 때 눈을 멀게 할 듯한 빛이 덮쳐왔다. 그가 그 빛을 바라보자 성흔이, 즉 그리스도의 못 박힌 손발과 옆구리의 자상을 그대로 닮은 다섯 개의 상처가 그를 꿰뚫었다. 그림 제목이 「성 프란체스코의 무아경」이기 때문에 나는 그 상처를 찾아보았고 성인의 손에서 작은 상처 두 개를 발견했다.

그림은 성흔이 새겨지는 순간을 보여주고자 했지만, 그것을 유난히 미묘

하게 표현하고 있다. 그림의 앞부분만 밤이다(어떤 역사가들은 눈에 빤히 보이는데도 그림 전체가 밤을 그린 것이라고 주장하기도 한다). 하늘이 열리며 천사들을 쏟아내지도 않고, 성 프란체스코의 상처에서 피가 철철 흘러내리지도 않는다. 내가 짐작하기에 프릭을 찾는 방문자 대부분이 「성 프란체스코의 무아경」을 풍경 속에서 한 성인이 기도하는 평범한 그림으로만 볼 것 같다. 여러분도 만약 그 계시가 밤에 일어났고, 노란색의 밝은 빛이 성인을 비추고 있다면, 멀리 떨어진 마을 사람들이 모두 성인이 서 있는 쪽으로 달려왔을 거라고 생각할 것이다. 하지만 그림 속에서 계시가 일어나고 있는 것만은 분명하지만, 그것은 지나칠 정도로 미묘해서 겨우 몇몇 피조물들만이 알아차렸을 뿐이다. 당나귀는 무슨 일이 벌어지고 있음을 어렴풋이 눈치 챈 듯 귀를 뒤로 젖히고 입은 약간 벌리고 있다. 성 프란체스코의 오른손 바로 아래에서는 토끼 한 마리가 굴에서 밖을 내다보고 있는데, 바짝 경계하는 듯한 눈치이지만 사팔뜨기 눈을 하고 있어 토끼가 무엇을 보고 있는지 알아볼 수가 없다. 왼쪽 가장 아랫부분의 어두운 협곡에서는 적갈색 머리를 가진 작은 새 한 마리가 하늘을 올려다보고 있다. 새는 바위에서 똑똑 떨어지는 물방울을 받아 먹기 위해 목을 젖히고 있는지도 모르고, 머리 위에서 벌어지는 기적을 보려 하는 것인지도 모른다. 저 멀리에서는 목동이 고개를 돌려 우리 쪽을 쳐다보고 있다. 그중에서도 가장 미묘한 것은, 양떼 뒷부분에 숫양 한 마리가 아주 세밀하게 그려져 있고 그것이 성 프란체스코를 똑바로 응시하고 있는 장면이다.

아시시와 이타카

「성 프란체스코의 무아경」이 무엇을 그린 그림인지 알게 되었을 때 나는

전적으로 수긍했다. 벨리니는 긴 겉옷을 걸친 사람들이 북적이는 천국이라는 개념이 분명 불편했을 것이고, 그래서 그는 성인의 초자연적인 피 흘림에 대한 표현을 최소한으로 제한했다. 그는 또한 밤하늘이 기적의 탐조등으로 밝혀질 수 있다는 믿음도 거북해했을 것이다. 그림은 모든 것이 최대한으로 자제된 기적의 장면을 보여주고 있다. 그 기적은 거의 평범하다고 할 만한 오후에 일어났고, 겨우 몇 개의 핏자국만을 만들어냈을 뿐이다. 천사도 없고 특수의상이 등장하는 멜로드라마도 없다. 대신 풍경 자체가 기적이다. 왜냐하면 으레 표현되었어야 하는 대로 된 것은 하나도 없고 모든 것이 부분적으로는 신성하기 때문이다. 바위들과 나무들은 거의 초자연적이어서, 외려 하늘과 성인이 평범해 보일 정도이다.

내 기억으로는, 그때 나는 답을 찾아낸 것에 만족했고, 그림이 진짜로 전하려는 말이 무엇인지 깨달았다고 생각했다. 나는 기독교 신자가 아니고, 당시만 해도 미술사를 공부하려는 생각은 없었기 때문에, 크게 집착하지 않았다. 나는 성흔의 교리나 기적이라는 관념에 대해서도 사실상 신경을 쓰지 않았다. 내가 좋아한 것은 널리 퍼져 있는 성스러운 분위기와 작은 것들에 벨리니가 쏟아 부은 극도의 주의력이었다.

내가 자란 뉴욕 주 이타카의 집은 숲과 들을 마주하고 있었다. 나는 종종 식물들을 관찰했고, 벨리니의 그림 속에 등장하는 많은 식물들과 바위들을 알아볼 수 있었다. 우리집 처마에는 그림 속에서처럼 포도덩굴이 무겁게 걸려 있었고, 집 뒤 숲에는 벨리니가 그린 것과 아주 흡사한 아이비와 공작고사리와 찔레가 있었다. 나는 부드러운 가루가 묻어나는 석회암 절벽과, 일 년 내내 물이 흘러나오는 바위 틈새의 어둡고 축축한 느낌을 잘 알고 있었다. 나는 그림 속에 있는 것과 비슷한 바위들에 기어오르곤 했고, 수직으

로 서 있는 바위틈 사이로 비집고 나온 죽은 가지들에 맨살을 긁히곤 했다. 나는 벨리니가 그린 것 같은 바위의 구멍들에 발을 끼워넣었고, 그가 절벽 꼭대기에 그려넣은 것 같은 어린 가지들을 꼭 붙잡았다. 또 나는 석회암 동굴들을 탐험하고 다녔기 때문에 심지어 프란체스코 성인의 은신처마저 익숙하게 느껴졌다. 그 습한 동굴 입구, 그 위에 걸린 자연산 상인방돌, 그리고 제일 위의 잡목 비탈은 내가 소년시절 모험을 통해 익숙해진 것들이다. 벨리니는 그림 속에 이탈리아 풍의 것들도 그려넣었다. 뉴욕 북부에 사는 나 같은 사람들에겐 무화과나무나 월계수나 중세의 성은 없었다. 그러나 우리에게도 당나귀와 왜가리와 토끼와 양이 있었고, 성 프란체스코가 찾아낸 곳과 비슷하게 생긴 숨바꼭질을 하고 뛰어놀 장소도 있었다.

어린 소년이었을 때 나는 울퉁불퉁한 비탈과 갈라진 바위틈과 동굴과 덤불을 보고 넋을 잃곤 했는데, 그것들은 무심코 지나쳐버리기 쉬운 풍경들이었기 때문이다. 가던 길을 멈추고 그런 것들을 보며 경탄하는 사람은 많지 않다. 나는 아무도 뚫고 지날 수 없는 빽빽한 지대와 아무도 찾아가지 않을 법한 미끄러운 비탈길과 복잡하게 엉킨 덩굴과 갈색 잡목 가지들 속에서 붉게 빛을 발하는 찔레를 무척 좋아했다. 공원과 그림엽서 너머엔, 지저분하고 복잡하게 엉켜 있고 평범한 모습의 자연이 있다는 것을 나는 알고 있었다. 나는 벨리니와 나 사이의 깊은 친화력을 감지했다고 생각했는데, 그는 식물들이 대칭으로 생기지 않았고, 바위들은 벽돌이나 공 모양 말고도 다른 형태를 띨 수 있음을 알아차릴 만큼 충분히 오랫동안 자연세계를 관찰한 사람이기 때문이었다. 「성 프란체스코의 무아경」은 울퉁불퉁한 암석들과 이상한 곡선을 그리며 구부러진 나무들, 하늘을 향해 목을 젖히고 있는 새, 누더기 구름 같은, 내가 충분히 잘 알고 있는 것들로 가득 차 있

었다. 그 그림이 정말 아름다운 것은 벨리니가 그곳에서 나와는 달리 단순히 놀거나 몽상을 하며 시간을 보내지 않았다는 데 있다. 그는 기적의 증거를 찾고 있었던 것이다. 만약 내가 푸른 바위와 마주쳤다면 아마 그 바위에 동이 들어 있기 때문에 푸르다고 말했을 것이다. 벨리니가 바위를 푸르게 그린 까닭은 그것들이 계시를 암시한다고 여겼기 때문이다. 성인의 발치에 놓인 바위의 약간 움푹한 부분에는 작은 화초들이 단단히 뿌리박고 있는데, 그것은 단순한 자연물 이상의 의미를 지닌다. 그것들은 성스러운 빛에 잠긴, 계시의 목격자들인 것이다. 「성 프란체스코의 무아경」은 모든 잔가지와 가시 들이 제 나름의 성스러움을 지니는 하나의 세계를 담고 있다. 벨리니와 동시대를 산 한 사람은 "그의 그림들 속에서 배회하기를" 좋아했다고 말했다. 분명 그 말은 나에게도 적용된다. 나는 그 그림 속에 담긴, 사람들이 쉽게 놓칠 법한 자잘한 것들 하나하나를 사랑했고, 놓치기 쉬운 것일수록 더욱 애정을 가졌다.

나는 그림 아래쪽 가장자리를 따라 돋아난 식물들을 특히 오랫동안 바라보았다(그것들은 내 눈높이에 있었기 때문에 보기가 더 쉬웠다). 예를 들어 성인의 발 앞에는 식물 네 포기가 아무렇게나 자라 있다. 대부분의 화가라면 네 개의 줄기에 잎들이 예쁜 동그라미를 그리며 둘러나 있는 꽃다발을 그렸을 것이다. 하지만 벨리니는 그런 상투적인 표현으로 만족할 수 없었다. 왼쪽 묘목은 곧은 줄기 하나로 되어 있고 줄기 아래쪽에 작은 잎 하나가 달려 있으며 꼭대기에는 다시 작은 잎들이 왕관 모양으로 모여 있다. 잎들이 서로 포개져 있어 정확히 몇 장인지는 알아볼 수 없다. 세 번째 작은 나무가 걸작이다. 약간 나부끼듯이 위쪽을 향해 뻗어가다가 두 가지로 나뉘는 모양인데, 갈라진 부분에는 작고 푸르스름한 잎 세 장이 돋아나 있다. 갈라

진 두 가지 모두 빈약하다. 하나는 옆으로 뻗어 있고 다른 하나에서는 덩굴
손이 바람에 흔들리고, 끝부분에는 위쪽을 향해 잎들이 무성하게 자라 있
다. 위로 나부끼는 가지는 월계수 모양을 닮아 있지만, 크기가 너무 작아서
알아채기 어렵다(마치 그 작은 가지가 또 하나의, 자기만의 좀더 작은 기적을 경
험하고 있는 것 같다). 자세히 관찰하면 그림은 이러한 기적들로 가득 차 있
다. 잎사귀마다 검은빛을 발할 정도로 윤이 나고, 모든 돌이 광택이 난다.
오른쪽 제일 위쪽에는 세 개의 작은 덩굴손이 늘어져 있다. 너무 가늘어서
금색 머리칼처럼 보이는 가장 긴 덩굴손에는 종 모양의 줄기에 섬세하게
굴곡진 잎 네 개가 달려 있고, 그 끝에는 너무 작아서 그림 속으로 숨어버
릴 것처럼 보이는 막 돋아난 싹눈이 있다.

쉽게 놓칠 수 있는 것들을 포착해냈다는 바로 그 점이 나를 사로잡았고,
잊고 있었던 작은 것들에 다시금 주의를 기울이게 해주었다. 모든 걸출한
그림들이 그렇듯이 그 그림으로 인해 나는 조금 다른 시각으로 풍경을 바
라보게 된 것은 물론 바위의 색조와 구름의 형태에 더 많은 관심을 기울이
기 시작했다. 나는 눈에 띄지 않을 만큼 작은 잎들도 알아보았고, 가지가
살짝 한쪽으로 밀쳐진 것처럼 구부러진 것도 알아보았다. 나는 빛줄기가
잎들을 거쳐 땅바닥에 닿는 동안 서서히 길을 잃는 모습도 볼 수 있게 되었
다. 이런 식으로 말해본 적은 한 번도 없지만 그 그림은 일종의 글 없는 성
경이었다. 그것은 내게 숲 바닥에 나뒹구는 미물과, 이름 없는 돌에서 새어
나오는 미미한 미광에서도 의미를 찾는 법을 가르쳐주었다.

미술사라는 독약의 샘

그때는 그때이고 지금은 지금이다. 이제 나는 그 그림에 대해 거의 아무

것도 느끼지 못한다. 옛날에 내가 느낀 것들 중 일부를 기억해낼 수는 있지만, 강렬한 느낌은 사라졌고 그와 함께 예전에 갖고 있던 확신도 없어졌다. 한때 나는 평범한 것들이 다소 성스런 빛 속에 잠겨 있는 세계에 경이를 느껴 꼼짝도 할 수 없었다. 이제 나는 그것을 제대로 알아보지도 못한다. 나는 내가 보던 것을 기억해내려 노력했고, 다시 찾아가 관찰해보기도 했지만, 더이상 그 그림은 초월적이지 않았다. 여전히 나는 벨리니가 정성을 다해 식물과 암석을 그렸음을 알고 있고, 30년도 더 지난 그 옛날 오래도록 그림 앞을 떠나지 못하던 한 청년의 모습을 눈에 선하게 떠올리기도 한다. 그러나 이제 기적은 모두 새어나갔다. 분명 아름다운 그림이다. 그러나 아름다움이라는 단어를 쓰는 순간에도, 30년 전의 나라면 그 단어에 얼마나 분개했을지 잘 알고 있다. 그때의 나는 '아름다운'이라는 말은 기적보다는 미술관에 더 잘 어울릴 만한 창백한 단어라고 말했을 것이다.

나는 이를 순전히 미술사의 탓으로 돌려버린다. 지난 여러 해 동안 나는 벨리니와 그 그림에 대해 더 많은 것을 읽었고, 그림의 매력에 이끌려 결국 르네상스 미술을 공부하게 되었다. 그러나 새로운 뭔가를 배울 때마다 나는 이전에 느꼈던 것을 조금씩 잃어갔다.

가장 큰 환멸을 느낀 것은 미술사가 밀러드 메이스가 쓴 『프릭 컬렉션의 조반니 벨리니의 '성 프란체스코'』라는 얇은 책을 읽고 나서였다. 메이스는 바위와 새 들만 보고 싶어했던 나 같은 사람들을 멈춰 세우고 애초 그림이 지니고 있던 역사적 용도를 알리고자 했다. 그는 그 그림이 성흔 출현을 적절하게 재현하고 있고, 성인은 그림 왼쪽 위 가장자리의 구름을 똑바로 바라보고 있으며 또한 그 구름에서 성흔을 받고 있음을 열심히 설명한다. 그의 책에는 그 지점을 접사로 촬영한 사진이 실려 있는데, 구름 한 점에서

작고 날카로운 수십 개의 빛줄기가 성인이 서 있는 방향으로 뻗어 나오고 있음을 보여준다. 그것은 날카로운 빛줄기로 만들어진 길고 노란 바늘 또는 창을 닮았고, 메이스에게는 바로 그것들이 계시의 출처이다. 빛줄기들은 잘 보이지는 않지만 공기를 가로지르고 있고 믿을 수 없을 만큼 가늘고 예리해서 성인의 발과 손과 옆구리를 꿰뚫는다. 그 광선은 그의 손바닥에 작은 핏방울을 듣게 하고, 앞으로 내민 발에 미세한 상처를 남겼다.

물론 메이스의 말이 옳다고 나는 확신한다. 그는 다른 그림들을 증거로 들어, 벨리니가 하늘에 흔히 등장하는 치품천사 없이 「성 프란체스코의 무아경」을 그려 지적 유희를 부렸음을 보여준다. 벨리니가 그보다 몇 년 전에 그린 또 한 점의 「성 프란체스코의 무아경」에서는 거의 알아차릴 수 없지만 모퉁이에 작은 천사와 십자가가 숨겨져 있다. 또 한 점의 그림에는 어슴푸레한 하늘에 일본식 종이 등처럼 투명한 천사를 매달아두었다. 벨리니가 이전 화가들이 했던 것처럼 사람 크기만한 천사들을 하늘에 띄워놓고 그들의 손발을 성 프란체스코의 손발과 연결하는 어설픈 장치들을 폐기하고 싶어했던 것은 분명해 보인다. 심지어 조토도 그 빤한 수법을 따랐다. 그는 자를 꺼내 점들을 이어 연결함으로써 천사와 성인을 만나게 했다. 이전에는 그에 대해 한 번도 생각해보지 않았던 사람들도 조토의 선을 따라가다 보면 어떻게 성흔이 생겨났는지 알아차릴 수 있었다. 천사의 오른손에서 나온 선이 성인의 오른손으로 이어지는 식이었다. 벨리니는 감상자들이 기적 그 자체의 기술적인 면이 아니라 성인의 무아경에 집중하기를 원했고, 그래서 날아다니는 천사를 없애고 선들을 지워버린 것이다. 메이스가 말하려는 것은 요컨대, 이 그림이 르네상스 초기의 전형적인 종교화이며, 따라서 벨리니가 자연 자체가 성스럽다고 말하려 했다고 가정함으로써 그 사실

을 부인하는 것은 잘못이라는 것이다.

처음에 나는 메이스가 내린 결론에서 빠져나가보려고 시도했다. 나는 성인의 발치에 있는 그림자가 노란 구름에서 온 것이 아니라, 우리 시점에서 왼쪽 어디에선가 온 것임을 알아차렸다. 프란체스코 성인은 구름이 아니라 그보다 더 높은 지점을 바라보고 있었다. 그리고 만약 벨리니가 출전을 있는 그대로 따랐다면 배경은 밤이어야 하는데, 멀리 보이는 마을 풍경은 밤이 아니다.

미술사학자들은 이러한 반박들에 대응할 답변도 물론 갖고 있다. 그들은 벨리니가 단지 원근법을 익히고 있는 단계였으며, 따라서 그림자들이 다소 어긋나는 것은 자연스런 일이라고 말한다. 또한 그들의 주장에 따르면 벨리니가 성인의 시선의 방향을 정확히 맞추는 데 심혈을 기울여주길 기대해서도 안 되는데, 그것은 그가 성인의 정신 상태에 더 집중하고 있기 때문이라는 것이다. 심지어 이상할 정도로 주위가 환한 것도 밤 풍경을 그리는 데 경험이 부족해서라고 설명해버린다. 벨리니가 이 그림을 그린 15세기 말에는 밤 장면을 그리려고 시도한 화가가 거의 없었다는 것이다. 아마도 그림 속 마을은 벨리니가 생각하는 자연스런 밤 풍경일지도 모른다. 메이스의 말대로 목동을 제외하고는 아무도 집 밖에 나와 있지 않고, 확실히 고요하고 조용해 보인다. 할리우드 영화감독들도 밤에 촬영한 것처럼 연출하려다가 벨리니보다 더 서투른 장면을 만들기도 하지 않는가.

나는 아직 십대였을 때 메이스의 책을 읽었고, 그의 말대로 그림을 볼 수 있을지 알아보려고 부푼 가슴을 안고 다시 그림을 보러 갔다. 그림을 보는 동안 메이스가 든 예들, 즉 벨리니의 이전 그림들과 다른 화가들이 그린 성 프란체스코 그림이 머릿속에 떠올랐고, 눈앞에 놓인 그림과 그것들을 비교

해 보았다. 나는 정말 그림자가 그럴 듯하게 위쪽 모퉁이를 향하고 있는지 보려고 그림자가 그려진 부분을 꼼꼼히 뜯어보았다. 낮과 밤에 적합한 색깔에 대한 우려는 버리고, 벨리니가 보았을 법한 방식으로 그림을 보려고 노력했다. 나는 메이스의 의견에 동의하기로 마음먹었고, 지금도 그 결심에는 변함이 없다(때로 벨리니가 그림 위쪽 가장자리보다 더 위에 작은 천사를 그려넣지 않았을까 하는 의심이 들기도 한다. 그렇다면 성 프란체스코는 정확히 그 천사를 바라보고 있는 것이 될 터였다. 불행히도 판단을 내리기가 불가능한 것이, 패널 윗부분은 잘려나갔고 어느 정도가 잘렸는지도 알 수 없게 소실되어버렸기 때문이다).

메이스의 이론에 맞장구치는 것은 재미있었지만, 몇 년이 지나고 나서야 나는 그것의 부작용을 알게 되었다. 그것은 내가 풍경에 갖고 있던 관심을 무디게 만들었고, 무엇에 그런 열정을 쏟아 부었는지 모호하게 했다. 메이스는 그림이 성인의 무아경을 묘사한 것이므로 단순한 풍경일 수 없다고 주장했고, 벨리니가 결코 동식물이나 연습 삼아 그린 것이 아님을 자신의 책을 읽은 독자들이 기억해주기를 바랐다. 메이스는 말은 그렇게 했지만, 실제로는 풍경은 무시해버리고 천사들과 성인들을 그린 다른 그림들을 보는 데 시간을 보냈다. 얇은 책 한 권을 쓸 만큼 실제로 그는 벨리니의 그림에 가치가 있다고 여기는 듯하지만, 그가 자신의 감탄을 표현하는 방식은 고작해야 그림의 역사적 가치를 가늠해보는 것일 뿐이다.

역사적 지식은 우리의 젊은 열정을 꺾어놓는다. 역사가나 교사 들이 그런 점을 염려하지 않는 것은 역사적 사실들이 그들의 젊은 열정을 바로잡아준다고 생각하기 때문이다. 하지만 사실은 그렇지가 않다. 내가 메이스와 다른 이들에게서 얻은 지식은 나 자신의 경험을 앗아가고 그 자리에 전

혀 다른 종류의 이해를 남겨두었다. 하나가 다른 하나를 바로잡은 게 아니라 제거해버린 것이다. 내게 역사적 지식은 이미지와의 만남을 둔하게 만들고 다른 것들(증거, 천사들, 텍스트, 잡다한 사실들)에 눈을 돌리게 했고, 마침내 한때 내가 느낀 감정까지도 소멸시켜버렸다. 우리가 너그럽게 생각하는 것처럼 역사는 단순히 나의 환상을 바로잡아준 것이 아니다. 그것은 내 관심사에서 나 자신을 소외시켜버린 것이다.

한때 「성 프란체스코의 무아경」은 '환상적'이었다. 이제 그것은 '환상에 관한 것'이 되어 있다. 한때 그것은 나를 꼼짝 못하게 사로잡았지만, 이제는 사로잡혀 있는 다른 누군가(성 프란체스코)를 그린 그림일 뿐이다. 자신이 사랑하는 어떤 것의 역사를 공부하는 일에는 여러 가지 장점이 있을 수 있다. 역사적 지식은 개인의 감정을 조절해주고, 숙고 끝에 내린 평가로 균형을 잡아준다. 그 그림은 뉴욕 주 이타카가 아니라 이탈리아의 라 베르나 근처의 풍경을 묘사하고 있고, 아마도 절벽을 타거나 땅굴 속에 기어들어 갈 생각은 해본 적이 없는 사람이 그린 그림이다. 그림은 르네상스의 특정 시기에 그려졌고, 벨리니가 실제로 관찰한 것만큼 다른 그림들에서도 많은 영감을 얻어 그려졌을 것이다.

역사는 분명 좋은 교정자가 될 수 있고, 내가 미술사학자가 된 것도 역사를 가치 있고도 즐거운 것으로 여겼기 때문이다. 내가 배운 것들 중에는 실제로 내 경험을 더 풍부하게 만든 것들도 있고, 그것들은 내게 새로운 의미들을 보여주었다. 그러나 이제까지 경험으로 미뤄보아 역사에 대한 이해가 열정을 저해하는 건 분명 사실이다. 그것은 강렬한 감정을 짓누르고 침착한 이해가 그 자리를 대신하게 한다. 경험은 생각하는 것이 아니라 느끼는 것이기에 강렬한데, 거기에 언어를 갖다 붙이면 그 과정에서 경험들은 죽

는다. 그림의 역사에 대해 천천히 배워가는 동안에도 처음 내가 느낀 감정들은 찢겨 없어졌고, 기억들은 해체되었다.

한때 그 그림은 내게 매우 개인적인 것이었다. 그것이 정확히 무엇이라고 말할 수는 없었지만, 그것은 내게 엄청난 의미를 지니고 있었다. 이제 나는 그림을 정확히 설명할 수 있지만, 다시는 그것을 느낄 수 없게 되었다.

역사는 일단 어떤 그림에 대한 당신의 감각을 좀먹기 시작하면 결코 멈추지 않는 잠행성의 파괴자이다. 메이스가 그 과정에 시동을 걸었고 그 후 나는 대학원에 가 더 많은 것을 읽었다. 각각의 텍스트들은 내가 느낀 무언가를 가져가서 내가 알고 있는 무언가로 바꾸어놓았다. 결국 나는 외로운 삼림지에 대한 나의 사랑마저 전혀 나의 것이 아니었음을 깨달을 만큼 많이 읽고 말았다. 삼림지에 대한 나의 사랑은 러스킨을 비롯한 19세기 낭만주의 작가들에게서 물려받은 것이다. 나는 1960년대에 뉴욕 주 이타카에서, 나도 모르는 사이 19세기 영국과 독일에서 전개되던 생각들을 펼쳐내고 있었던 것이다. 가시들과 늪, 겨울날의 비스듬한 햇살 같은, 삼림에서 사랑했던 모든 것은 낭만주의 시와 미술비평의 기본 제재였다. 심지어 '숲forest' 이 아니라 '삼림wood' 이라는 단어, 또는 '동굴cavern' 이 아니라 '땅굴cave' 이라는 단어도 내가 후기 낭만주의적 관념의 무의식적인 후손이라는 증거였고, 벨리니는 그런 관념에 대해 생각조차 해본 일이 없었을 것이다. 나는 함정에 빠졌고, 내가 품고 있던 일종의 자연숭배는, 벨리니가 죽은 후 3세기가 꽉 차게 지날 때까지 존재한 적 없는 관념의 희석된 후예임을 인정할 수밖에 없었다. 이런 사실은 메이스의 책 서두에 분명하게 적혀 있다.

메이스는 사람들이 한때 벨리니의 그림을 단지 영광스럽고 성스러운 풍경화로만 보았고, 그것이 특정 종교 사건을 엄밀하게 묘사한 그림일지도 모른다는 사실은 받아들이려 하지 않았다고 말한다. 간단히 말하면 나도 그들 중 하나였다.

그때 이후 단 한순간이라도 내가 어린 시절의 경험들을 떠올렸다면, 그것은 그 경험들을 재검토하고 내가 자연에 대한 19세기식 감정에서 완전히 벗어났는지 알아보기 위해서였다(나는 벗어나지 못했다. 나는 아직도 어두운 협곡들과 늦가을 햇살과 너무 많아서 다 열거할 수도 없는 상투적인 낭만적인 풍경들에 넋을 잃는다). 러스킨을 읽은 후 나는 어렸을 때 어렴풋이 느꼈던 낭만주의의 분위기를 더 잘 이해하게 되었다. 메이스를 읽고는 벨리니의 그림이 그 무엇보다 먼저 기독교적 계시임을 알 수 있었다. 그러나 애초에 내가 그 그림에 끌린 이유는 거의 잊어버리기 직전까지 갔다.

역사적 지식은 내 머릿속의 몇 가지 환상들을 덜어냈지만 그 대가는 엄청났다. 나는 「성 프란체스코의 무아경」에 대해 긴 강연을 할 수 있는 경지에 올랐지만, 그림에 감동하는 능력은 잃어버리고 말았다. 그 과정은 매우 은밀하게 진행되었다. 나는 내가 감동했다는 것을 기억하고 있고, 지금 이 글을 쓸 수 있을 만큼 충분히 그때를 떠올릴 수 있다. 나는 그 과거의 시간을 마음속에 그려낼 수 있고, 그 그림에 가졌던 집착을 증언할 수도 있다. 심지어 움직이지도 못할 만큼 압도되어 거기 서 있었던 모습까지 기억하고 있다. 아마 눈에는 눈물이 그렁그렁했을 것이다. 나는 이 모든 것을 말할 수 있고, 그래서 내가 아무것도 잃지 않았다고 거의 확신할 수도 있다. 하지만 이것은 역사가의 거짓 위안일 뿐이다. 실제로 나는 어마어마하게 많은 것을 잃었다. 역사는 셰익스피어의 표현을 빌리면 '생각의 창백한 그림

자'이다. 그것은 세계 위로 한 장의 베일을 덮어씌우며, 어느 정도 시간이 지나면 우리 눈은 그 흐릿해진 빛에 익숙해지고 세계는 처음부터 그런 모습이었다고 생각하게 된다.

이 그림뿐 아니라 나는 다른 그림들에 대해서도 비슷한 경험을 했다. 하지만 가장 후회스러운 것은 역시 「성 프란체스코의 무아경」에 대한 학습이다. 그 그림은 지금도 거기, 같은 자리에 걸려 있지만 경이로울 정도로 강렬하고 묘사하기조차 어려운 나의 감정들은 사라진 지 오래이다. 시간을 되돌려, 말로 표현할 수 없는 생각들에 취한 채 그림 앞에 서 있던 그날들을 다시 붙잡을 수 있다면 얼마나 좋을까. 이제 세계는 무뎌졌고, 생기 없는 말들로 가득 차 있다. 예전에 그 잎들은 마술 같은 힘을 지니고 있었다. 움찔하지 않고서는 바라볼 수도 없을 만큼 아름다웠고, 현실이라고 믿을 수 없을 만큼 부드럽고 싸늘한 푸른빛을 띠고 있었다.

줄곧 눈물을 흘리고 있던 아폴로도로스가 큰 소리로 울음을 터뜨린 탓에 우리 모두 겁쟁이가 되어버렸다. 소크라테스만이 평정을 지켰다.

"이 이상한 절규는 무엇인가?" 그가 말했다. "내가 여자들을 보내버린 것은 이런 식으로 우리 기분을 망치지 않도록 하기 위함이었고, 그것은 사람은 평화로운 상태에서 죽어야 한다고 들었기 때문이다. 조용히 하고, 참을성을 가져라."

그 말을 듣고 우리는 부끄러움을 느껴 눈물을 참았다. 그는 그의 말에 따르면 다리가 말을 듣지 않을 때까지 걸었고, 그런 다음에는 지시에 따라 등을 대고 누웠으며, 그에게 독약을 준 남자는 간간이 그의 다리를 살펴보았다. 잠시 후 그 남자가 그의 다리를 누르며 느낌이 있느냐고 묻자 그는 없다고 대답했다. 그런 다음 남자는 그의 다리를 만져보고 위쪽으로 훑으면서 우리에게 그의 몸이 차갑고 뻣뻣하게 굳었음을 확인해주었다.

　_플라톤, 『파이돈』

그러므로 나는 사람이란 웃음이든 눈물이든 지나친 것은 자제해야 하며, 이웃들에게도 그렇게 하도록 권고해야 한다고 말하겠다. 사람이라면 무절제한 슬픔이나 기쁨을 감춰야 하고 적절하게 행동하도록 노력해야 한다.

　_플라톤, 『법률』

나는 이제 「성 프란체스코의 무아경」 앞에서도, 또 그 어떤 그림을 보고도 울지 못한다. 나도 눈물 없는 사람들의 대열에 합류한 것이다. 다른 미술사학자들과 마찬가지로 나는 여전히 내가 연구하는 그림들에 매혹을 느끼지만, 그림이 내 정신의 균형을 뒤엎어놓는 것은 허용하지 않는다. 그림이 도전의식을 부추기는 것은 좋은 일이지만 나는 그림들이 위험하다고는 생각하지 않는다. 내가 어떤 이미지를 마주할 때 그것이 마음의 평정을 파괴하거나 사고방식을 바꿔놓거나 자신에 대한 생각을 변화시킬지도 모른다는 생각은 하지 않는다. 보는 일에는 어떤 위험도 해도 있을 수 없다.

나의 감각은 아주 천천히 무뎌졌다. 나는 얼마간 더 성장했고 어렸을 때 내가 사랑했던 그림들에서 헤어나왔다. 나는 모든 사람이 나이가 들면서 더 냉철해진다고 생각한다. 또한 나는 책 쪽으로 더 가까이 다가갔고 그림들과의 신선한 만남에서는 더 멀어졌다. 중요한 그림을 보러 가기 전에는 미리 준비를 하는 습관도 생겼다. 정상회담을 준비하는 외교관처럼 참고자료를 읽고 몇 가지 기록을 해두는 것이다. 그렇게 함으로써 나는 관념들과 문제의식으로 잘 무장한 채 그림에 다가가는 것이다. 대체로 그것은 효과가 있고, 미리 조사를 하지 않은 때보다 더 풍성한 경험을 얻게 해준다.

그러나 매번 작지만 뼈저린 대가를 치러야 한다. 책에서 얻은 생각들은 작은 신경안정제처럼, 경험의 거친 모서리를 긁어내고 그림을 더 쉽게 볼 수 있게 해준다. 한때는 나와 「성 프란체스코의 무아경」 사이에 있는 것이 30~60센티미터 정도의 허공뿐인 것 같았다. 지금은 마치 도서관에서 책장들 사이로 그림을 훔쳐보는 것만 같은 느낌이다. 빼곡한 책 너머 어딘가에 내가 아직도 보려고 애를 쓰는 그 그림이 자리하고 있다.

미리 공부하는 것은 학자들의 고질적인 버릇이다. 나도 미술사학자이므로 병의 증세가 특히 심한 것인지도 모른다. 하지만 그것은 이미지에 관해 뭔가 배우려는 모든 이에게 똑같이 적용된다. 각각의 사실정보는 직접경험에 대한 방패인 것이다. 미술관에서 설명판을 흘깃 보거나 미술서적을 들춰본 사람은 누구나 그림에서 진정한 영향을 받을 수 있는 능력을 서서히 상실하게 된다. 그렇다고 역사에 관한 지식이 작품에 접근하는 새로운 길을 닦아주고, 작품 자체를 깊고 풍부하게 만들어주며, 익숙하지 않은 그림을 이해하도록 도와줄 수 있다는 사실을 부인하는 것은 아니다. 그러나 그것은 동시에 사람과 그림 사이의 관계를 변화시켜 보는 행위를 하나의 고된 투쟁으로 만든다. 미술관의 설명판이나 안내책자에 적힌 것을 보고도 다른 많은 것을 볼 수 있다면 당신은 운이 좋은 것이다. 일단 온갖 종류의 매혹적인 정보가 머릿속을 가득 채우고 나면, 설명판이나 안내자의 설명이나 전시회 카탈로그를 넘어선 뭔가를 보는 일이 대단히 어려워진다.

대학 강의실에서 미술사학자들은 대체로 학생들에게 그림을 몸소 보도록 노력해야 하고 책에 의지하지 말라고 주의를 준다. 그들의 말대로 그런 위험은 확실히 실재하고, 나는 그것이 더욱 은밀한 문제를 감추고 있다고 생각한다. 정보의 더미는 진정 마음으로 느끼는 우리의 능력을 짓눌러버린

다. 미술사는 감지되지 않을 만큼 미세한 과정을 통해 그림이 지닌, 언어와
는 무관하며 순전히 본능에 의한 힘을 살며시 빼내어가서 그것을 지적인
논쟁거리로 바꿔버린다. 한때 강력한 최면적인 힘으로 경탄을 자아내던 그
림이 어느 순간 퀴즈쇼의 주제와, 파티에서의 짤막한 재담거리, 학자의 근
시안적인 제재 따위로 돌변하는 것이다. 나는 아직도 벨리니의 그림에 상
당한 흥미를 느끼고 있다. 하지만 이제는 그 그림이 꿈에 나타나거나 생각
을 사로잡거나 시골길을 산책할 때 느닷없이 떠오르는 일은 없다. 내 인생
에 어떤 의미였던 그림이 이젠 내 업무에만 의미를 지닐 뿐이다.

배움은 감정을 죽이는가?

그림을 공부하는 사람들은 대부분 책을 읽는 일에 만족하고 자신이 한
독서가 그림을 보는 일에 도움이 될 수 있게 노력한다. 그들에게 배움은 그
림과의 경험을 더욱 깊이 있게 만들어주는 과정이다. 아는 게 많을수록 미
술관에 갔을 때 얻는 것도 많아진다고 그들은 말할 것이다. 지식 없이는 그
저 짐작을 할 수 있을 뿐이고, 그 짐작들은 잘못된 것일 수도, 미술사학자
들이 생각하는 내용보다 훨씬 단순한 것에 그칠 수도 있다는 것이다. 수많
은 역사학자와 사회학자와 철학자가 그런 주장을 펼쳐왔다. 미술사학자 에
르빈 파노프스키는 '문화적 장비'를 갖춰야 할 필요에 관해 말했는데, 그
말을 들으면 나는 고급문화로 가득 차 지나치게 무거운 여행 가방을 끌고
미술관을 돌아다니는 모습을 상상하게 된다. 사회학자 피에르 부르디외는
'문화적 능력'의 필요에 대한 글을 써왔다. '문화적 능력'이 없으면 가치
있고 중요한 예술작품도 이해할 수 없다고 그는 말한다(그 능력이 무엇을 말
하는지 철저히 규명되지는 않았는데, 왜냐하면 부르디외는 학구적인 미술사에 반

대하는 동시에 문자로 표현되지 않은 감상에 대해서는 회의적이기 때문이다). E. D. 허시부터 앨런 블룸까지 여러 문화 감시자들은 눈으로 보기 전에 머리로 알아야 하는 필요성을 열심히 주장해왔다. 문화는 복합적이며 온갖 관념들로 가득 차 있다고 그들은 말한다. 관련 글을 먼저 읽지 않고「모나리자」를 감상하겠다고 덤비느니 차라리 짐작으로 전자電子가 무엇인지 알려고 시도하는 편이 낫다는 것이다.

이 논쟁의 양측은 모두 그럴 듯한 주장들로 뒷받침된다. 수는 더 적지만, 있는 그대로 무지한 상태의 경험을 지지하는 사람들도 있다. 철학자 커트 듀카스는 역사가들이 그들의 '문화적 장비'를 짊어지고 있다면 그들이 진정으로 보고 있는 것이 아니라고 말했다. 이를테면 표현수단이나 크기나 주문자의 이름 등 작품의 부수적이고 우연적인 속성들을 인지하고 있을 뿐이라는 것이다. 듀카스는 화가의 생몰년도 같은 학술적이고 역사적인 정보는, 너무 많이 배워왔기에 중요한 것처럼 보이지만 사실은 중요한 것이 아니라고 말한다. 그의 이러한 주장은 작품에 덧붙은 의미들과 (그가 미의식이라고 부르는) 작품의 진정한 의미를 분리시키기 때문에 썩 마음에 들지는 않지만, 역사에서 눈물을 분리시키는 것은 그보다 더 싫다. 나의 생각은 존 듀이와 R. G. 콜링우드라는 두 철학자의 입장에 더 가까운데, 그들은 어떤 작품이든 완전하게 감상하는 사람은 아무도 없다고 말한다. 생각해보라. 모든 반응은 부분에 불과하고 어떤 감정이든 거기에 수반하는 생각들과 섞이기 마련인데, 어떻게 어떤 사람의 경험은 인정할 수 없고 또 어떤 사람의 경험은 정당하다고 말할 수 있단 말인가.

이런 논쟁은 울음에 관한 철학자들의 이론만큼이나 오래된 것이고, 나의 토론 주제에 그다지 부합하지도 않기 때문에 이쯤에서 한쪽으로 밀어둘 것

이다. 그림에 대해 아무것도 모르는 사람과 아주 많이 아는 사람 사이의 구별은 그림에 감정적으로 반응하는 사람과 그렇지 않은 사람 사이의 구별과는 다른 것이다. 물론 겹치는 부분이 있고, 학자들 거의 대부분이 눈물을 흘리지 않는 진영에 속해 있다. 나의 경우 배움이 감정을 죽인 것이 분명하다고 믿지만, 내게 편지를 보내온 사람들 중에는 그림에 대해 많이 알고 있으면서도 여전히 그림 앞에서 운 이도 여럿 있었다.

또한 나는 부르디외와 허시와 블룸 등이 제기한 질문들도 피해갈 것인데, 왜냐하면 그들의 논쟁에 참여한 수많은 사람의 주된 관심사는 문화를 옹호하고 장려하는 것이었기 때문이다. 그들은 교육을 받은 감상자들을 원했고, 그럼으로써 다음 세대가 그들이 생각하는 의미에 따라 문화와 역사를 경험하기를 원했다. 그들의 관점에 따르면, 사람들이 걸작이라는 정전正典에서 끊임없이 가치를 발견하는 한 문화는 건강한 상태를 유지하게 되어 있다. 그들의 논의에서 역사가 중요한 까닭은, 만약 모든 사람이 그냥 보기만 하고 아무도 공부를 하지 않는다면 예술에 관한 논의가 중단될 것이기 때문이다. 다소 직설적인 표현이 되었지만, 내가 관심을 갖고 있는 것들과 문화처럼 공적인 혹은 공식적인 것들 사이에 선을 그어놓고 싶었다. 그림 앞에 조용히 서 있는 사람들이, 강단에 서서 그림에 대해 이야기하는 사람들에게 뭔가 말할거리를 발견해주길 나 역시 바라고 있지만, 그들이 선택한 그림이 무엇이든, 다음 세대가 어떤 교육을 받든, 또 미술관들이 계속 인기를 유지하든 말든 나에게는 득 될 것이 아무것도 없다.

그 논쟁의 양측에 서 있는 사람들이 과연 대화를 나눌 수 있을까? 예컨대 미술사학자 데이비드 루빈은 사전트의 「에드워드 D. 보이트의 딸들」 앞에서 눈물을 흘린 여성에게 뭔가 할 말이 있을지도 모른다. 최소한 그들은

일종의 공허함을 다루고 있는 똑같은 그림에 관심을 갖고 있다. 그러나 그 여성의 이야기가(그녀가 이야깃거리를 갖고 있다고 가정하고), 루빈이 다음 논문에 추가하고 싶은 내용을 제공할 수 있으리라고 생각하기는 어렵다. 「성 프란체스코의 무아경」에 관한 논문을 쓴 메이스는 내가 프릭 컬렉션을 드나들기 시작한 무렵 그 부근에 있었는데도 불구하고 우리는 서로 만난 적이 없다. 그를 만나지 못한 것이 잘된 일이라고 내가 들려주었을 법한 어떤 이야기에, 메이스가 놀라거나 진정한 흥미를 느꼈으리라고는 상상도 할 수 없기 때문이다.

방금 「모나리자」 앞에서 울었던 사람이, 평생 그 그림을 연구한 미술사학자에게 무슨 말을 해줄 수 있겠는가? 아마도 그 반대의 경우만이 일어날 수 있을 것이다. 눈물을 흘린 사람이 미술사학자의 강연을 들으러 가고, 결국 잘 우는 사람이 냉철한 사람에게서 뭔가를 배우게 되는 것이다. 두 사람이 서로 이해하는 일이 일어날 수 있다면, 바로 그런 경우에나 가능하다. 내 경험상 그림에 강렬한 감정을 느끼는 사람들은 사학자들이 하는 말에 신경을 쓰지 않고, 사학자들도 마찬가지이다. 사학자들이 쓴 글과 내게 편지를 보내온 사람들의 이야기 사이의 간극은 결코 메울 수 없어 보인다.

내가 이 책을 쓰지 말았어야 하는 이유

나는 이 연구의 일환으로 미국 전역에, 그리고 세계에 널리 알려진 여러 미술사학자에게 전화를 걸거나 편지를 써서 보냈다. 내가 신문과 온라인을 통해 받은 편지들에, 그림을 가장 잘 안다는 사람들의 의견을 더하고 싶었기 때문이다. 나는 그들에게 미술작품 한 점 때문에 울어본 적이 있는지, 또 울어서 얻은 '지식' 과 연구를 통해 얻은 지식(따옴표가 없음을 주목하자)

사이에 어떤 관계가 있을 수 있는지 물었다. 대부분 모호한 데가 없고 요점을 벗어나지 않은 답변들이 돌아왔다. 울음은 미술사학의 일부가 아니고 미술사학에 기여할 것이 전혀 없다는 것이 요점이었다. 더 유명한 미술사학자일수록 울어본 경험이 있을 확률은 적었다. 다소 무작위적인 나의 조사를 바탕으로 보면, 눈물이 없다는 것이 좋은 학자의 기준이라고 말해야 할 것만 같았다.

미술사학자들은 대부분 울음의 문제를 논의의 장에서 완전히 배제해버렸다. 예를 들면 그들은 나에게 우는 것은 구식이고 낭만적이며 20세기 미술에는 부적합한 것이라고 말했다. 진지한 감상자라면 마땅히 울지 않아야 하고, 어떤 경우든 울음은 예술가가 대중에게 원하는 것이 아니라는 말도 들었다. 울음에 관한 책은 미술사학에서 차지할 자리가 없다는 말도 해주었다. "그 때문에 당신은 영원히 하버드의 문 안으로 들어갈 수 없을 겁니다." 한 미술사학자는 그렇게 말하고는 이렇게 덧붙였다. "물론 그게 그렇게 중요한 건 아니겠지요." 내가 이야기를 나눈 미술사학자들은 내가 서두에서 열심히 토론한 쟁점 대부분을 제기했다. 그들은 울음은 개인적이며, 학문적 연관성이 없고, 소통이 불가능하며, 착오에 의한 것이며, 무지한 것이라고 말했다(물론 그것을 아주 많은 단어를 동원해 설명해놓았다. 편지를 보내온 사람들 대부분이 매우 정중했다). 심지어 어떤 사람들은 내가 애초 이 책을 쓰지 말았어야 할 이유도 설명해주었다. 그들은 우는 행위가 그림을 이해하는 데 아무런 도움도 되지 않는다고 말했다. 울음이 어떤 식으로든 그림과 연관성을 가진다 해도, 스스로 그림 때문에 울어본 적이 없다면 그것에 대해 책을 써서는 안 된다고 지적해준 사람들도 있었다.

내게 이 프로젝트를 중단하라고 친절히 충고해준 미술사학자들로 인해

불쾌했던 것은 사실이지만, 그들은 동시에 포기하지 않을 수 있도록 자극을 주기도 했다. 나는, 다소 삐딱한 마음도 없지 않았지만, 책으로 써내기에 완벽한 주제를 찾아낸 게 분명하다는 판단을 내렸다. 거의 모든 사람이 그에 관해 이야기하기를 원치 않았다. 더구나 명확히 정의되지도 않았고 널리 기록되지도 않은 주제였다. 그리고 나는 그것을 쓸 자격이 없을지도 모른다. 이 주제는 비전문적이고, 당혹스러우며, '여성적'이며, 신뢰할 수 없고, 일관성이 없으며, 개인적이고, 논리에 맞게 설명할 수 없는 것이 더 많다. 철학적으로는 모호하고 역사적으로는 시대에 뒤떨어졌다. 이보다 더 흥미로운 주제도 없을 것이다! 우리가 그림에서 기대하는 것이 뭔가 잘못된 게 분명하다고 나는 생각했다.

모든 반론 가운데 어떻게 답해야 할지 가장 난감했던 것은 나 자신이 울어본 적이 없다는(혹은 적어도, 내가 운 적이 있는지 기억하지 못한다는) 비난이었다. 결국 한 번도 배를 타본 적이 없는 사람이 쓴 항해모험에 관한 책처럼 보일지도 모르는 일이었다. 정확하지만 여전히 메말라 있는. 하지만 내가 눈물을 흘리지 않는다는 바로 그 점 때문에 나는 더 큰 호기심을 갖게 되었다. 또한 내게 편지를 보내온 눈물을 흘린 사람들에게 감정적으로 동조하는 데도 도움이 되었다. 나는 그림들이 어떤 능력을 지니고 있는지 알수 있을 만큼 울음에 가까이 다가갔지만, 실제 일상에서 내가 굉장히 무디다는 사실에 마음이 불편했다. 그러나 또한 만약 내가 운 적이 있거나, 내가 자주 우는 부류의 사람이었다면, 이 책은 아마도 개인 회고록의 성격이 강해졌으리라는 생각도 들었다. 덧붙여 수십 년에 걸친 벨리니의 그림과의 혼란스런 만남은 나를 몽상적이기 그지없는 편지들과 무뚝뚝하고 냉담하기 그지없는 회의론자들 사이 어딘가에 자리할 수 있게 도와주었다.

자신이 한 번도 느껴본 적 없는 감정을 이해하는 정도에는 한계가 있겠지만, 적어도 나는 매우 가까운 지점까지는 도달해 있었다. 내가 어떤 그림에도 압도되어본 경험이 없었다면, 이 책을 쓰려는 시도도 하지 못했을 것이다. 독자들에 대해서도 마찬가지이다. 만약 여러분이 그림에서 감동을 받은 적이 있다면, 여기서 그 감동에 더 가까이 다가갈 수 있는 이야기들을 발견하길 바란다. 그러나 내게 이 책을 쓰지 말라고 설득하려 한 사람들처럼 여러분도 감성보다는 지성에 더 큰 관심이 있다면, 여기까지 읽은 것도 이미 많이 읽었다고 할 수 있을 것이다. 도저히 가르칠 수 없는 것도 세상에는 존재하는 법이다.

냉철한 학자들의 편지

눈물의 결여에도 여러 종류가 있다. 미술사학자들은 감정의 부재가 그다지 큰 손실이 아니라고 굳게 믿고 있고, 그런 자신감이 명분이 되는 경우가 많다. 내가 오랫동안 존경해온 한 학자는 자신의 경험을 나누기를 거절하는 편지를 정중히 써 보냈다. "친애하는 엘킨스 씨에게. 니오베 신드롬(미술사학자가 자신이 보고 있는 작품에 감동하여 눈물을 흘리는 일)에 관한 당신의 프로젝트는 무엇보다 흥미진진하게 들리는군요. (중략) 나로 말하자면, 냉정하고 무감각한 본성을 폭로하는 위험을 감수하더라도 참여하지 않는 것이 좋겠습니다." 그리고 그는 그 편지에 다소 냉담하게, "따뜻한 배려를 담아서"라고 서명했다.

이것은 내가 동료들과 주고받은 몇몇 편지와 대화와 통화에서 볼 수 있었던 전형적인 태도이다. 그의 편지는 특히 신중을 기하고 있지만(정확히 자신이 운 적이 없다고는 말하지 않은 점을 눈여겨보자), 여전히 전형을 벗

어나지 못한다. 역사가들은 대개 그 자신과 주제 사이에 거리를 두고 있었고 짧막하게 회한을 표현했다. 사실 이 미술사학자의 사과는 너무 건성으로 느껴져서 자신의 "냉정하고 무감각한 본성"을 거의 자랑스러워하는 것처럼 보인다. 그만큼 잘 알려진 또다른 미술사학자는 자신의 대답을 괄호 속에 써넣었다. "(답은 아니오입니다.)" 또 한 사람은 이전에는 그 주제에 대해 생각해본 적이 없지만 그림 때문에 울어본 미술사학자들도 분명 있을 거라고 말했다. 그녀는 그중 한 사람의 이름을 기억하고 있기도 했다. 우리가 이야기를 나누는 동안 나는 그녀가 언급한 '미술사학자들'에서 자신을 배제하고 있다는 것을 분명히 느끼게 되었다. 그녀는 내가 분명 자신이 아니라 다른 사람들에 관해 질문하고 있다고 생각한 것이다.

몇몇 대화와 편지들은 나를 섬뜩하게 만들었다. 사람들은 대단히 자신만만한 태도로, 그리고 상당한 감정적인 거리를 두고 대답했기 때문에 마치 내가 그들에게 시간이나 내일 날씨를 물어본 것 같은 생각이 들 정도였다. 사람들이 왜 자기가 운 적이 없는지 궁금해하는 것과, 자신이 운.적이 있을 수도 있다는 생각 자체가 너무나 낯설고 용납할 수 없는 것이어서 자동적으로 내가 다른 사람들에 관해 묻고 있다고 생각해버리는 것은 완전히 별개의 문제이다. 내가 염려되는 것은 그런 자기만족이다. 당신 자신이 강렬하게 느끼지 못한다면, 생각의 창백한 그림자 너머 저 밖에 무엇이 있는지 어떻게 알 수 있단 말인가?

20세기 후반의 가장 유명한 미술사학자인 에른스트 곰브리치 경은 자신을 제외한 다른 사람들이 어떻게 울었는지에 관해 긴 편지를 써 보냈다(축약한 편지 내용을 부록에 실었다). 그 자신은 운 적이 없었다. 그는 "선생은 다빈치의 『파라고네』에 나오는 구절을 논박하려 하고 있군요"라고 지적하

며 다빈치의 말을 인용했다. "화가는 감동으로 웃게 하지만 눈물을 흘리게 하지는 않는다. 눈물은 웃음보다 감정을 훨씬 더 교란시키기 때문이다." 곰브리치는 그림 앞에서 울어보기는커녕 웃어본 적도 없다고 덧붙이고는 그의 친구인 화가 오스카 코코슈카에 관한 짧은 이야기를 하나 들려주었다. 언젠가 코코슈카는 물에 담근 맨발을 그린 한스 멤링의 그림을 보다가 운 적이 있었다(코코슈카의 이야기가 경탄할 만한 것은, 그가 손발이 크고 덩치도 산만한 사람이기 때문이고, 그의 후기 그림에 등장하는 인물들의 손발도 유난히 크기 때문이다. 그가 멤링의 그림을 향해 몸을 기울인 채로 물에 잠긴 성 크리스토포루스의 가냘픈 맨발을 보며 우는 모습은 생각만 해도 사랑스럽다).

곰브리치의 편지를 받았을 때 나는 이 책을 쓰는 일을 거의 포기하려고 했다. 세상에서 가장 유명한 미술사학자가 자신은 한 번도 울어본 적이 없다고 말하고, 그림이 사람을 울게 하는 것은 불가능하다는, 세계에서 가장 유명한 화가 다빈치의 말을 인용해놓았으니까. 그러고도 무슨 말을 더 할 수 있단 말인가? 머리가 좀 잘못되지 않고서 어찌 울 수 있겠는가?

다행히도 곰브리치가 쓴 편지의 나머지 부분은 어떻게 그것이 가능한지 보여준다. 다빈치의 예가 말해주는 것은 특히 분명하다. 다빈치는 우는 행위에 큰 가치를 두고 있지 않았고, 그와 같은 시대와 지역에 살았던 많은 화가가 그랬다. 나는 곰브리치가 (나와 마찬가지로) 이탈리아 르네상스 미술을 전공한 것도 결코 우연이 아니었다고 생각한다. 모든 역사학자는 자신이 연구하는 시기의 가치관을 받아들이게 마련이고, 많은 사람이 자신이 공감하는 특정 시대에 매력을 느낀다. 그 이전과 이후 시기와 관련해서 볼 때 이탈리아 르네상스는 건조한 지성의 장이었다. 상대적으로 말하면, 다른 시대와 지역에서는 울음에 가치를 둔 것은 물론 눈물은 감상자에게 마

땅히 기대되는 것이었다(이것은 무책임한 일반화이지만, 거기에도 나름의 진실은 있다). 곰브리치의 친구 코코슈카도 적어도 한 번은 울었다. 그러므로 아무리 다빈치가 서양에서 가장 저명한 화가라 해도 후세까지 대표할 수는 없다. 또한 곰브리치가 현존하는 가장 유명한 미술사학자라고 하더라도 그가 받은 교육이 그의 판단에 영향을 미치지 않았다고는 할 수 없는 것이다.

곰브리치는 그가 캐리커처에 관한 책을 한 권 썼지만 웃는 것은 고사하고 미소를 지은 적도 없다고 말했다. 캐리커처에 관한 책을 쓰면서 웃지 않는 것이 가능하다는 데는 나도 충분히 동의할 수 있고, 울음에 관한 책을 쓰면서 울지 않는 것에 대해서도 마찬가지이다. 결국 내가 지금 하고 있는 일이 그런 것 아닌가. 그러나 곰브리치의 주장을 듣다보면 그런 책에는 뭔가 빠져 있지 않을까 하는 의심을 갖게 된다. 나에게만큼은 아주 중요한 의문이다. 만약 곰브리치가 캐리커처에 관한 책을 쓰는 동안 단 한 번이라도 웃었다면 그가 쓴 글은 어떻게 달라졌을까? 다른 미술사학자들이 한 번이라도 울었다면 그들의 글은 또 어떻게 달라졌을까?

말할 필요도 없이 내가 하고 있는 일의 경우 감정을 완벽히 배제할 수는 없다. 거의 눈물을 흘리지 않는다고 하더라도 말이다. 일부 미술사학자들은 자신이 연구하는 그림에 대해 습관적으로 강한 애착을 품는다. 현대의 감정적 기후를 고려하면, 강렬한 감정을 느끼되 눈물은 흘리지 않는 것이 눈물을 흘리는 반응보다 받아들이기가 더 쉽다. 또 나에게 그림 때문에 거의 눈물을 흘릴 정도로 감동을 받은 적이 있다고 말한 사람도 많았다. '실제로 흘린 눈물'이란 기준을 지키고 싶기 때문에 그런 편지들에 대해선 너무 많이 이야기하고 싶지 않다(이미 말했듯이 내가 그런 것까지 허용한다면 그림을 사랑하는 사람들이 몰려와 자신들이 받은 깊은 감동에 대해 이야기하려 할

것이다). 물론 눈물을 흘리지 않더라도 극도로 강렬하고 개인적인 만남을 갖는 경우는 얼마든지 있다. 예컨대 벼락을 맞는 것 같은 느낌이 그렇고, 나중에 언급할 다른 이야기들도 여기에 해당한다. 철학자 하르트 볼하임은 내게 미술작품을 보고 덜덜 떨었던 적은 있지만 운 적은 없다고 말했다. 여러 해 동안 나는 여러 미술사학자들과 평론가들이 미술작품을 보고 흥분해서, 마구 쿵쾅거리며 돌아다니거나, 요란한 몸짓을 하거나, 행복이나 매혹감에 압도되는 모습을 보아왔다. 나의 스승 바버라 스태포드는 무엇을 보든 자신이 느낀 경이로운 열정을 주위에 전염시킬 줄 안다. 그녀와 같은 미술사가들(소수의 행복한 부류)은 분명 미술작품에서 환희를 느끼는 이들이다. 그림 속의 무언가가 그들을 사로잡고, (플라톤 식으로 말하면) 그들에게 불을 붙이는 것이다. 나는 그림에 대해 깊은 애착을 느끼는, 대단히 열정적이고 헌신적이며 열성적인 미술사학자들을 많이 알고 있고, 그런 식의 다소 야성적인 반응을 결코 못마땅해하지 않는다. 그런데도 나는 여전히, 애착이 대단히 강하고 대단히 열정적이지만 운 적은 없다고 말하는 것이 과연 무엇을 의미하는지 알고 싶다.

나는 통틀어 거의 30명에 달하는 미술사학자와 대화를 나누거나 편지를 주고받았다. 그들의 편지가 모두 도착했을 때 그림 앞에서 운 적이 있다고 말한 사람은 모두 7명이었고, 그중 이름을 밝혀도 좋다고 한 사람은 2명뿐이었다. 30명 중 11명은 울지는 않았어도 미술작품에 매우 강렬한 감정을 종종 느낀다고 말했다(그들은 모두 매우 소극적이었다. 한 사람은 자신은 운 적이 없고, 감정적인 반응이 좋은 것이라고 생각하지도 않는다고 말하면서도, 자신의 이름을 밝히지 말아달라고 했다).

대략 추산해보면 나와 같은 직업을 가진 사람들 중 1퍼센트만이 미술작

품에 감동해 눈물을 흘린 적이 있고, 또 10퍼센트는 자신의 감정이 격해지는 것을 허용한다고 말할 수 있을 것이다. 나머지는, 그 단어의 경멸적인 의미에서 '전문가'들이다.

절제가들

나는 미술사학자들과 다른 학자들을 예로 들어왔지만, 내가 하고 있는 이야기는 지적인 면에서만 그림에 애착을 갖는 모든 사람에게 적용될 수 있다. 각기 다른 신분의 사람들을 대상으로 한 나의 비과학적인 조사를 바탕으로 과감하게 또 하나의 추측을 해보자면, 그런 사람의 대다수가 깊은 감정을 느끼지 않는다는 데 만족하고 있고, 실제로 많은 이가 강렬한 감정 자체를 불신한다고 말할 수 있을 것이다. 그들은 자신이 조종당하지 않도록 노력할 뿐 아니라, 감동으로 넋을 잃는 사람들을 미심쩍은 눈으로 바라본다. 그들에게 눈은 세계를 면밀히 검토하기 위한 지적인 기관이며, 정신이 할 일은 열정을 통제하는 것이다. 니체는 그런 종류의 사람들을 '절제가들'이라고 부르며 그들에 관한 뛰어난 글을 남겼다. 그들에게 예술을 감상하는 목적은 실제로 무언가를 느끼기 위함이지만, 감정이 통제를 벗어나지 않도록 그들은 자신의 감정을 다스린다. 절제에도 장점이 있다. 그것은 거리를 만들어 비평을 가능케 하고, 평가에 꼭 필요한 깊은 고찰과 냉철함을 제공한다. 그러나 절제가들은 우리의 눈이 뭔가를 보는 것 외에 눈물을 흘리는 기관이기도 하다는 사실을, 정신은 사고만 하는 것이 아니라 혼돈의 늪에 빠져들기도 하고 이해할 수 없는 열정의 폭풍에 휩싸이기도 하는 기관임을 간과하곤 한다.

절제가들은 열정에 대해 근본주의자들이다. 그들은 느끼기를 원치 않고,

감정이 그들에게 왜 해로운지에 대한 분명한 이유를 갖고 있다. 마크 트웨인도 그중 한 사람인데, 적어도 그가 밀라노에 갔을 때는 그랬다. 절제가들은 더 흥미로운 다른 무리와 연관되어 있다. 나는 그들을 '동경하는 절제가들'이라고 부르려 한다. 그들은 운 적이 없지만 운다는 생각에 매력을 느끼거나 심지어 울고 싶어하는 사람들이다.

미술사학자인 로버트 로젠블럼은 자신이 그림 앞에서 느낀 감정들을 단도직입적으로 열거한 편지를 보내왔다. "내 마음속을 깊이 들여다본 후, 결국 디드로와는 달리 나의 눈물샘은 한 번도 예술작품에 반응한 적이 없음을 털어놓을 수밖에 없습니다"(그에게 보낸 편지에서 나는 그 시대의 주류로 자리 잡은 열정적인 예술비평을 한 18세기의 평론가 드니 디드로에 대해 언급했다). "그러나 한편으로는, 당신이 생리학에도 관심이 있다면, 내 생각에 아직 아름다움이라 부를 수 있는 것에서, 또는 예술이 가진 일종의 마력에서 얻은 느낌 때문에 실제로 숨을 헐떡거린(입을 벌리게 되거나 숨을 멈추게 되는 등) 적은 있습니다." 그는 자신을 경악하게 했던 몇몇 예술작품의 제목을 열거하고, 그런 다음 그 작품을 두 번째나 세 번째로 보게 되었을 때는 결코 똑같은 느낌을 받지 못했음을 (조금은 슬퍼하며, 그러나 지나치게 슬퍼하지는 않으면서) 지적했다. "어느 경우든 그런 반응은 그 작품들을 처음으로 보았을 때만 일어났습니다. 두 번째로 볼 때는 이미 무방비 상태가 아니기 때문이죠. 나는 특히 우리 미술사학자들이 갑옷을 너무 많이 껴입고 있는 게 아닌지 의심스럽습니다. 그리고 우리가 그중 일부를 벗어버려야 할지도 모른다는 제안을 해준 당신에게 감사드립니다."

"나는 이미 무방비 상태가 아니었다." 이 얼마나 핵심을 찌르는 문장인가. 확실히 그것이야말로 역사를 알고 나서 내가 「성 프란체스코의 무아경」

에 갖게 된 태도였다. 마치 미술사학이 내게 안전하고 편안하게 그림을 볼 수 있도록 지적인 갑옷을 제공해준 것 같았다. 학자들이 무거운 갑옷을 입고 미술관을 누비고 다니면서, 눈물과 전투를 치러야 한다는 생각에 전전 긍긍하고 있는 모습. 확실히 이 이미지에는 뭔가 우스꽝스럽고도 비감한 데가 있다.

　로젠블럼은 우는 것을 두려워하지 않았고 그것을 멸시하지도 않았다. 그 지점에서 한 걸음만 더 나아가면, 로스코 예배당 방명록에 "나도 울 수 있으면 좋겠다"라고 쓴 이름 모를 방문객처럼 동경에 찬 절제가 될 수도 있을 것이다. 내게 편지를 써 보낸 미술사학자들 중 몇 명은 실제로 그들이 운 적이 없다는 사실에 불편한 감정을 드러냈다. 한 사람은 그림에 대해 거리낌없이 반응할 수 있는 사람들을 향한 부러움을 숨기지 않았다. 또 한 사람은 그림 앞에서 우는 것은 "사람이 할 수 있는 가장 좋은 일 중 하나"일지도 모른다고 썼는데, "그럴 수만 있다면 정신과 의사나 상담의를 찾아가지 않아도 될" 것이기 때문이라고 했다. 그 편지를 보낸 이는 또 "사람들은 그림을 볼 때 영혼과 정신을 열어"야 하며 자신을 억제하는 일을 그만둬야 한다고도 말했다. "사람들이 그림을 볼 때 말하는 걸 들어보면 대부분 '와, 정말 멋진걸!' 따위의 말을 하거나, 아니면 그냥 그림의 세세한 부분을 토론하고 그것들이 무엇을 상징하는지, 또는 기술적인 요소들은 어떤지 알아내려 하죠. 그러나 자신을 억제하지 않고 그림을 있는 그대로 볼 수 있다면, 저항하는 모든 것을 무너뜨리는 아름다움에 압도되고, 감상자와 그림 사이에 놓인 모든 벽을, 심지어 '내면의 벽'까지 허물어버릴 수 있을 거예요. 그렇게 되면…… 화가와 감상자는 비로소 하나가 되는 것이지요. 삼쌍둥이처럼요."

서글프게도 그녀 자신은 울 수 없었다. 그녀는 이렇게 결론 내렸다. "제 자신에게 바라는 것이 하나 있다면, 어떤 특별한 그림을 보면서 단 한 번이라도 울어보는 겁니다. 그냥 눈물이 안 나와요. 갤러리나 미술관을 방문할 때면 주위 사람들에게 방해받는 느낌이 듭니다. 그 모든 아름다운 그림을 다른 사람들과 나눠야만 한다는 사실이 싫어요. 주위에 사람이 많으면 그림과 내밀하고 친밀한 교감을 나누기 어렵죠." 언젠가 한 번 그녀는 페르메이르의 「우유를 따르는 하녀」를 보면서 '마른 눈물'을 흘렸다고 한다. '마른 눈물'이라니 재미있는 표현이지만 정확히 무슨 뜻인지는 나도 알 수가 없다. 내가 벨리니의 그림 앞에서 느꼈던 것과도, 로젠블럼이 기억하는 그 숨 막힘과도 다른 것 같다. 하지만 벨리니의 작품에서 느낀 나의 강렬하고도 혼란스런 감정, 로젠블럼의 숨 막힘, 그리고 이 여성의 마른 눈물은 모두 한 가지 특성을 공유하고 있다. 세 가지 모두 어쩌면 눈물로 이어질 수도 있었던 반응들이며, 완전한 울음으로 향하는 길에 놓인, 쉬어가는 장소 같은 것이라는 점이다. 이 여성의 편지가 특히 슬픈 이유는 그녀가 울기를 너무도 간절히 바라기 때문이다. 그녀는 그림을 사랑하고 우는 행위에 대한 믿음을 갖고 있으며, 일출과 일몰을 보고 운 적도 있다. 다만 그녀는 그림이 스스로 자신들의 힘을 발휘할 수 있도록 정신을 집중하는 방법을 찾지 못한 것이다.

어느 날 그녀에게서 마침내 그림 때문에 울었다는 편지를 받게 되더라도 나는 놀라지 않을 것이다. 그녀에게 필요한 것은 오로지 울 수 있는 적당한 장소이기 때문이다. 나에게도 그렇고 로젠블럼도 그러리라 생각되는데, 우리가 낮춰야 할 것은 소리가 아니라 바로 지식일 것이다. 「성 프란체스코의 무아경」을 보고 울기 위해 나는 내가 배운 것을 모두 잊어야 한다. 물론 그

것이 어떻게 가능할 수 있을지는 나로서도 알 수 없다. 어쩌면 노령의 흐릿한 안개 속에 들어가 내가 배운 것들이 더이상 아무 의미도 없어질 때면, 한때 내가 그렇게 깊이 감동했던 이유를 기억해낼 수 있을지도 모르겠다. 그러나 그때가 되면 나는 지금과는 다른 사람이 되어 있을 것이고, 역사에 관한 이야기들 역시 나에게서 한참 멀어져 있을 것이다.

미술사학의 냉소적 이론

'마른 눈물'을 흘렸다는 그 여성은 아직도 희망을 버리지 않고 있었지만, 내가 이야기를 나눈 사람들은 대부분 그렇지 못했다. 오히려 그들의 문제는 (내가 그렇듯이) 눈물과 그렇게 멀리 떨어져 있다는 것이 무엇을 의미하는지 모른다는 것이었다. 나는 또 한 명의 미술사학자와 몇 차례 편지를 교환했는데, 그녀는 나와 마찬가지로 실제로 그림을 보고 울어볼 수 있다면 그야말로 행운일 거라고 생각하고 있었다. "미술사학자들은 자기가 그림 앞에서 울었다는 사실을 인정하는 것을 당혹스러워합니다." 그녀가 말했다. "오래전 저의 논문 지도교수는 빈에서 처음 브뤼헐의 그림들을 보았을 때 울었노라고 털어놓았는데, 그것은 그가 폭격으로 파괴된 미술관에서 그 그림들을 보았기 때문이었어요. 그 모든 광경이 그를 정말로 압도해버린 겁니다. 그가 제게 이 이야기를 들려준 것은, 미술사학자들이 '질'에 관한 자기 취향을 결코 '공개하지' 않는 이유에 대해 토론하고 있을 때였어요. 자, 왜 우리는 그러지 않는 걸까요? 미술사학자들은 대부분 남성이면서 미심쩍게도 '여성적인' 분야에 종사하죠. 그래서 그렇게 해서라도 강하게 보여야만 하는 걸까요? 지극히 '부드러운' 연구 분야인 미술사학을 더욱 '객관적으로', 따라서 더욱 과학적으로 보이게 하려고 애쓰는 걸까요?

'나는 이 작품이 눈물이 나도록 좋다'라고 말한다면 너무 평론가들처럼 보일까봐 그러는지도 모르죠. 그럼 우린 단순히 학자입네 점잔을 빼고 있는 걸까요?'

특히 미국 문화에서 사람들은 우는 행위를 인정하고 싶어하지 않아서, 학자들은 그만큼 더 조심스러울 수밖에 없고 개인적인 이야기를 털어놓을 가능성은 그보다 더 작다. 미술사학은 모든 면에서 확실히 '여성적'이다. 자연과학도 아니고, 여학생들이 관심을 갖는 경우가 훨씬 많다. 분명 남성 미술사학자들은 미술사에 남성적인 합리성을 부여하기 위해 애를 쓸 때가 있다. 하지만 더 중요한 것은 그들이 평론가들과 혼동되는 것을 원하지 않는다는 것이다(더 부드럽고, 더욱 학문적 기강이 없어 보이게 할 것이므로). 눈물은 너무 주관적이고 믿음도 가지 않는다는 면에서 미술평론을 빼닮았다.

미국에서 미술사학은 전통적으로 '부드러운' 학문분과로, 아마도 학문 분야 가운데 가장 쉬운 것으로 여겨져왔을 것이다. 그 점만으로도 내게 편지를 보낸 이들이 묘사한 것을 충분히 해명할 수 있을 것이다. 이보다 더 인정하기 어려운 요인들도 있다. 예를 들어 나는 이 세상 모든 미술사학자가 깊은 감정을 느끼며 살리라고는 생각하지 않는다. 그들의 가장 큰 관심사는 보통 텍스트와 언어이며, 예컨대 학회에 가거나 교육을 하거나 더 나은 일자리를 구하는 등 직업과 관련한 자질구레한 것들인 경우가 많다. 말할 필요도 없이 미술사학자 신분으로 그런 이야기를 대놓고 이야기하기란 어려울 것이다. 그러나 증거는 그 분야 자체에 있다. 미술사학자들은 냉정해지도록 그리고 작품의 질에 대해 평가하는 일을 피하도록 교육받는다. 바로 그래서 비교적 감정이 무딘 사람들이 이 분야에 더 끌리는 것이다.

내가 이야기를 나눈 30명의 미술사학자 가운데 7명이 그림 앞에서 울었

다고 털어놓았지만, 수천 명은 내 설문에 응답조차 하지 않았다. 사회학자들의 표현을 빌리자면, 학자들 사이의 응답률은 현저하게 낮았다. 압도적인 다수가 원래 잘 울지 않거나, 한 번도 운 적이 없거나, 울기를 바라지 않는 것이다. 많은 사람이 학자가 되면 그 무엇도 강렬하게 느끼지 못한다는 말 외에 달리 뭐라고 설명할 수 있겠는가. 학계에는 감정이입 반응, 울음과 카타르시스 이론, 그리고 (유난히 진지했던 한 응답자의 표현대로) '최루성 경험' 같은 것에 대해 잘 알 만한 철학자들이 충분히 포진해 있다. 강렬한 감정의 부재가 정상이 되어버렸고, 많은 학자가 결국 감정 없이도 잘 살아가게 된 것이라고 나는 생각한다.

당연히 미술사학자들은 자신들이 그런 것처럼 우는 것이 재고의 가치도 없고, 당황스럽고 무의미한 일이며, 풋내기들이나 하는 짓이고, 예절에 어긋나는 일, 미성숙의 증거라고 생각하는 제자들을 양산해낸다. 그런 점에서 미술사학자들은 니체가 말하는 의미의 절제가들이다. 그들은 스스로 느끼는 게 많지 않고, 그 때문에 많이 느끼는 사람들을 의심하게 되는 것이다. 이것이 바로 미술사학계에 대한 나의 냉소적인 이론이다.

관목울타리를 이해하는 방법

나는 모든 역사적 지식이 독이라고 말하는 것은 아니다. 그러나 어떤 상황에서는 역사적 사실이 한 방울만 들어가도, 심지어 그 한 방울이 눈물의 바다에 섞여버린다고 해도 위험할 수 있다('토리노의 수의'에 묻은 피가 붉은 물감임이 밝혀졌을 때 이제 모든 것이 망쳐졌다고 생각한 사람들도 있었을 것이다). 다른 경우에는 읽기와 보기가 서로 보완할 수도 있다. 정해진 공식은 없다. 예전에 나는 벨리니의 그림에 넋을 잃었고, 그 후 역사가 내 기억 속

에 자리 잡은 그 그림을 파괴해버렸다. 그림에 대해 미리 읽어두었어도 실제로 그림을 볼 때는 배운 것의 일부를 기억 밖으로 밀어낼 수 있었던 적도 있다. 역사는 만병통치약이 될 수도, 독이 될 수도, 위약이 될 수도 있다. 그리고 치명적인 독으로 드러나는 경우가 가장 많다.

어느 경우에서건 뭔가 개인적인 감정을, 그 누구도 이해할 수 없는 뭔가를 느끼는 것을 두려워하지 않는 것은 도움이 된다. 두려움을 버리는 것은 감상자와 이미지 사이의 모든 만남에서 갖춰야 할 가장 기본적인 태도이다. 내게 편지를 보낸 또 한 명의 미술사학자 마르틴 헤셀바인은 이 문제에 대해 단호한 입장을 취했다. 그는 미술과 '내밀한 만남'을 가져야 한다면서, 새로운 작품을 만나면 그것이 자신에게 충분히 강한 효과를 발휘하는지 시험해본 후에야 연구에 착수할지를 결정한다고 했다. 그는 이렇게 썼다. "이런 관점에는 불가피하게 따라붙는 결과들이 있습니다. 저는 그 관점을 한 점의 예술작품을 알기 위해, 작품과 제가 맺은 관계를 따져보기 우해 양식과 시기에 상관없이 모든 작품에 적용합니다. 그렇게 해서 관계를 맺을 수 없다고 여겨지는 경우엔 그냥 연습이었다고 생각해버리지요." 그는 매사추세츠 주에 있는 우스터 미술관 지하실에서 페르시아 작가의 수채화를 보았을 때의 이야기를 들려주었다. "울고 있는 남자를 단순한 선으로 묘사한 그림이었어요. 그림에 곁들여진 파시어 텍스트는 읽을 수 없었지만, 내게 그 그림은 사랑, 특히 나이를 먹어 현명해질 즈음에 찾아오는 사랑에 관한 그림이었습니다. 수염과 배를 보아 남자는 쉰 살이 넘은 게 분명했고, 꼿꼿한 자세로 서 있지를 못했지요. 누군가가 그를 떠밀고 있는 것 같았습니다. 당시 저의 심리상태와 너무나 잘 맞아떨어지는 장면이었고, 얼마 전의 기억을 되살려놓았습니다."

마르틴은 자신이 주로 개인적인 이유로 그림들에 반응해왔음을 인정했다(그는 특히 외로움이 느껴지는 장면에 반응하는 경향이 있다고 말했다). 물론 마르틴과 같은 태도는 학문 연구에 결코 유익하지 못하다. 하지만 여전히 마르틴은 아랑곳하지 않고 자신의 감정을 예술작품을 평가하는 척도로 삼는다. 우리는 각자 나름의 특정한 상상의 틀을, 우리로 하여금 예술작품에 반응하게 하는 온갖 관념과 기억 들을 갖고 있다. 나는 내가 왜 삼림과 벼랑에 끌리는지 알 만큼 내 이른 유년기를 생생히 기억하고 있고, 또 내가 일정 부분 그 기억의 틀을 벨리니의 그림에 투사하고 있다는 것도 알고 있다. 그러나 부분적으로만 그렇다. 그중 일부는 이미 그 그림 속에(혹은 여러분이 이렇게 말하는 편이 더 낫다고 생각한다면, 전통적인 이해 방식을 따를 때의 그 그림 속에) 들어 있었다. 따라서 나도 마르틴과 같은 생각이다. 강렬한 반응은, 감상자가 개인적인 것과 그렇지 않은 것을 구분할 줄만 안다면 그저 하찮은 '연습들'과 의미 있는 예술을 구별하는 기준이 될 수 있다.

많은 세월이 흘렀지만 나는 여전히 고립되어 있거나 찾는 사람이 드물어 보이는 장소들, 못 보고 지나치기 쉬운 대상들, 그리고 보통은 못 보고 지나치는 형태와 색깔 들에 이끌린다. 벨리니가 그린 프란체스코 성인은 낭떠러지 앞에 홀로 서서 인적이 거의 없는 풍경을 바라보고 있는 모습으로 여전히 내 시선을 사로잡는다. 나는 그림 속의 낭떠러지가 지금도 이탈리아에 실제로 존재한다는 것을 알고, 이타카의 낭떠러지들도 여전히 거기 있다는 걸 안다. 나는 그 두 곳의 차이점들도, 유사점들도 알고 있다. 바로 그런 앎이 나를 즉각적인 반응에서 벗어나 역사로 되돌아가게 한다.

뉴욕 주에서의 그 오래된 기억들은 또한 나에게, 주로 인디언들을 그린 기묘한 그림들로 알려진 19세기 화가 랠프 에드워드 블레이크록의 몇몇 그

림들을 특별히 친밀하게 느끼게 한다. 그가 그린 기이하고도 작은 관목울타리 그림들이 특히 그랬다. 그는 농부들의 경작지 사이에 가느다란 선을 따라 제멋대로 자라난 덤불과 앙상한 나무들을 그렸다. 미국에서는 땅에 여유가 없는 농부들의 경우 경작지들 사이의 거리를 최소한으로 유지한다. 바람막이가 될 만한 약간의 덤불과 어릴 적 우리가 '옥수수 길'이라고 불렀던 좁은 길 정도의 공간이다. 길게 이어지는 이런 작은 덤불숲은 미국 어디서나 볼 수 있고, 어떤 길이든 차를 타고 시골길을 달리면 몇 마일이고 계속 이어지는 이 덤불숲을 보면서도 아무렇지도 않게 지나치게 된다. 덤불숲 따위는 아무도 눈여겨보지 않는다. 유럽의 경작지들을 나누는 두꺼운 산울타리나 벽과는 달리, 농부들은 블레이크록이 그린 것과 같은 길게 늘어선 덤불을 돌보지도 않는다. 어린아이들이 숨기 좋은 장소도 될 수 없고, 짐승들의 은신처로도 적당하지 않으며, 등산객의 관심을 끌 만큼 보기가 좋은 것도 아니다. 그냥 가만히 서서 그것들을 보는 사람은 아무도 없으며, 날이 가고 한 해가 저물어도 아무에게도, 아무런 의미가 될 수 없다는 사실조차 알아주는 사람이 없다. 아무도, 블레이크록을 제외하고는, 아무도 없는 것이다. 블레이크록은 그림을 특별하게 보이게 하기 위해 어떤 시도도 하지 않는다. 황혼 풍경도 없고, 낮게 드리운 구름도 없고 노래하는 새도, 지나가는 농부도 없다. 그의 그림들은 크기도 작고, 세심히 관찰해서 그린 것이다. 물감은 그가 풍경을 관찰하는 동안 조금씩 두께를 더해가고, 메마른 가지들과 반쯤 자란 덤불을 모조리 기록하고 나면 광택 나는 돋을새김이 된다.

철저히 잊힌 것들에 대한 블레이크록의 끈기 있고 애정어린 관심에는 굉장히 감동적인 뭔가가 있다. 내 눈에 그의 그림들은 우수로 얼룩져 있고,

나도 모르는 새 나를 일종의 무아경에 빠뜨린다. 블레이크록의 동료이며 역시 버려진 땅과 덤불들과 늪지와 오지를 사랑하는 풍경화가 조지 이네스의 그림을 볼 때도 좀 미약하기는 하지만 같은 종류의 감정을 갖게 된다. 나만 그런 생각을 하리란 법은 없기에, 세기 전환기의 미국 회화를 사랑하는 또다른 사람들이 편지를 보내왔다고 놀랄 일은 아니다. 뉴욕시립대학 대학원에서 영어와 불어와 비교문학을 가르치는 메리 앤 코스 교수는 마틴 존슨 헤드가 그린 습지의 그림이 자신을 울게 만들고, 이네스가 그린 이른 아침의 풍경도 그랬다고 말했다. 습지와 인적 없는 공간과 관목울타리. 이것들은 모두 버려져 있다가 익숙하지 않은 관심을 듬뿍 받게 된 장소들이며, 강한 힘으로 나의 시선을 잡아끈다.

나는 이네스와 블레이크록이 왜 내게 이런 힘을 발휘하는지 생각해보았고, 그들이 내 유년기와, 그리고 3세기 전에 그려진 벨리니의 그림과 관련되어 있다고 믿는 것이 얼마나 얼토당토않은 생각인지도 안다. 풍경에 대한 나의 이런 감상이 19세기에, 특히 러스킨과 아널드 같은 영국 작가들과 피히테와 셸링과 노발리스 같은 독일 낭만주의자들에게서 비롯된 것이라는 사실도 알고 있다. 덤불울타리에 대한 나의 애착은 세기전환기의 유미주의와 초기 유대신비주의의 특징들, 풍경에 관한 17세기의 관념, 더 나아가 2세기까지 거슬러 올라가는 영지주의에도 끈이 닿아 있다. 책 한 권을 더 쓸 수 있을 만큼의 자료가 있지만 쓸 만한 가치가 있는 책인지는 의심스럽다.

나는 내가 지닌 관념들의 모호한 계보를 낱낱이 알고 있고, 유년기 나의 상상을 지배했던 낡은 개념들을 모조리 열거해볼 수도 있다. 열쇠는 아는 것이다. 무엇이 나의 상상 속에 자리 잡고 있는지 알고 있는 한, 그것이 역

사적 관념들 속에 어떻게 섞여드는지, 그러면서 역사의 사실들에 어떻게 배어들고, 스스로 역사적 사실인 것처럼 위장하는지 감시할 수 있는 것이다. 우리는 누구나 이렇게 발견되기를 기다리는 각자의 지적인 계보를 지니고 있고, 그것들은 우리로 하여금 어떤 특정한 이미지를 좋아하게 하고 또 어떤 이미지들은 거부하게 만든다.

여기서 얻을 수 있는 교훈은, '자신을 이끄는 것을 신뢰하라' 는 것이다. 자신의 직감을 의심하면서 안내서나 전시장 벽에 붙은 설명을 참조해야 할 이유가 없다. 학자들은 너무 많은 글을 읽어서 그림과 접촉할 능력을 거의 상실했고, 학습에 의한 것이 아닌 자기 자신의 반응은 신뢰할 수 없으며 무의미한 것이라고 배워왔다. 그러나 그것은 사실이 아니다. 오히려 정반대이다. 검증되지 않은 생각과 감정이야말로 그림을 벽 장식물 이상의 뭔가로 경험할 수 있게 해주는 요소들이다.

대부분의 경우 역사는 치명적이다. 다행히 그 치명성은 아주 천천히, 오랜 세월에 걸쳐 발휘된다. 독이 처음 흐르는 순간부터 모든 감정이 죽어버리기까지 긴 시간이 흐르는 동안, 역사는 상당한 즐거움을 줄 수도 있다. 흡연자들이 담배를 사랑하는 것과 똑같이, 나는 역사적인 사실들과 발견들을 사랑한다. 나는 앞 장에서 「성 프란체스코의 무아경」에 관해 이야기하며 역사를 순전히 재앙의 원천으로만 묘사했다. 그것이 전적으로 진실이라고 할 수 없는 이유는, 역사적인 사실들은 분명 이야기를 더 풍부하고 더 인간적인 것으로 만들어주기 때문이다. 메이스의 책과 성흔에 관한 이야기와 벨리니의 다른 그림들, 그리고 이탈리아의 풍경, 이 모든 것이 더해져 그림에 관한 나의 이해를 헤아릴 수 없을 만큼 넓혀주었다. 나는 물론 그 그림

과의 첫 만남을 그리워하지만, 만약 그것을 되찾기 위해 역사를 포기해야만 한다면 어쩌면 역사에 대해 지금보다 더 지독한 그리움을 느끼게 될 것이다. 미술사는 이미지들에 대한 나의 경험을 계속 심화해주는 동시에 풍부한 감정과 열린 마음으로 그림에 접근하는 나의 능력을 서서히 갉아먹고 있다는 것을 알고는 있지만 그래도 나는 변함없이 미술사에 관한 책을 사고 읽고 쓸 것이다.

마약처럼 역사는 내게서 나를 빼앗아가고, 또 나를 구원해준다. 예술작품과의 예기치 못한, 날것의 부딪힘으로부터 나를 보호해준다. 역사는 안전하고, 평온하고, 재미있다. 그리고 상당히 유쾌하기까지 하다. 치명적인 약물의 모든 특징을 갖고 있는 셈이다.

역사는 중독이고, 치료법은 없다.

울어줄 사람도 없이, 뜨거운 바람을 향해 넘실거리며,
아름다운 선율을 가진 눈물이라는 보상도 없이,
그가 물의 관에 얹혀 떠내려가게 할 수는 없다
 _밀턴, 「리시다스」*

아니 이런! 이 눈물들은 보기가 좋구나! 슬픔이 유행하고 있구나,
그리고 궁정에선 이제 누구나 그걸 걸치고 있는걸.
나도 진심을 다해, 유행에 뒤처지지 말아야겠구나.
 _콜리 시버, 「리처드 3세」 (1700)

* 존 밀턴이 1637년 8월에 웨일즈 해안에서 배가 침몰하여 사망한 케임브리지 동창생 에드워드 킹의 죽음을 애도
하여 쓴 긴 시.

여기, 그 누구도 눈물을 흘리지 않을 그림이 한 점 있다. 아니면 적어도 그렇게 생각되는 그림이.원색 도판 4

흰 카나리아의 죽음에 슬퍼하는 어린 소녀를 그린 그림이다. 겉으로 보기에 소녀는 울고 있었던 것 같다. 뺨이 번들거리고, 눈은 빨갛게 부어 있다. 이제 소녀는 울음을 그쳤고 눈물은 말랐다.

어느 정도 익숙한 장면이다. 아끼던 애완동물을 잃는 아이들은 많다. 집에서 키우던 잉꼬가 새장 안에 죽어 있는 것을 발견한 그날 아침을 나는 아직도 기억한다. 잠시 죽은 새를 바라보던 나는 그것이 갑자기 되살아나 날아다닐지도 모른다는 상상을 했고, 그런 다음 새장 문을 열고 조심스럽게 새를 꺼내 손바닥 위에 올려놓았다. 이 소녀도 아마 그렇게 했을 것이고, 나는 소녀가 그 작은 새를 손바닥 위에 올려놓고 울기 시작하는 장면도 상상할 수 있다.

충분히 익숙한 장면이지만, 이 그림은 정도가 지나치다. 소녀는 자신의 새가 관대 위에 누운 고대의 영웅이라도 되는 것 같은 태도를 취하고 있다. 호메로스나 라신의 작품에 나오는, 병사가 죽어 있는 고전적인 장면을 '동물판'으로 연출해내고 있는 것이다. 소녀는 대단히 시적이게도 담쟁이덩굴

로 새장을 덮고, 죽은 새가 가련해 보이도록 일부러 머리를 모서리 너머로 처지게 놓아두었다(그 때문에 새는 막 칼에 찔린 오페라 가수처럼 보인다). 소녀의 몸짓도 연극적인데, 부모에게서 배웠을 법한 신파조의 자세이다.

소녀는 실제로 괴로운 것처럼 보이긴 하지만, 그것은 어디까지나 멜로드라마를 원형으로 삼은 슬픔이다. 소녀는 낭만적인 시를 너무 많이 읽었는지도 모른다(오늘날로 치면, 언니의 밀스앤드분 페이퍼백이나 할리퀸 로맨스 정도를 읽었을 것이다). 우리는 곧 이어질 엄숙한 의식도 쉽게 그려볼 수 있다. 소녀는 상복을 제대로 차려입고, 흐느끼듯 바람에 흐느적대는 버드나무 아래 같은, 어느 시적이고 인적 드문 장소로 죽은 새를 데려갈 것이다. 그리고 엄숙하고 화려한 동작으로 새를 묻을 것이고, 달이 떠오를 때까지 그곳에 남아서 떠나가는 새의 가여운 영혼을 위해 구슬픈 노래를 부를 것이다.

그렇게 이 그림은 우스꽝스럽다. 어설픈 시인이 그린 괴로워하는 아이들의 모습이나, 되바라진 아이들이 생각하는 진정한 슬픔의 표상처럼 말이다. 둘 중 어느 것도 썩 그럴싸하지 않다. 만약 정말로 이 소녀처럼 행동하는 아이가 있다면 우리는 그 아이가 자신의 행동이 어떻게 비쳐질지 잘 알고 연기를 하고 있는 거라고 말할 것이다. 또한 이 그림은 기이하고도 부적절한 방식으로 관능적이다. 소녀는 십대 패션모델이나 『TV가이드』 같은 잡지를 통해 판매되는 입술을 빨갛게 칠한 도자기 인형처럼, 나이에 비해 지나치게 요염하다. 드레스는 가슴이 깊게 파였고 노련하게 흐트러져 있다. 뺨과 관자놀이는 소녀를 실제보다 더 나이 들어 보이게 하지만, 팔은 십대 소녀처럼 통통하다. 이 소녀는 여섯 살인가, 열여섯 살인가?

이 모든 것이 나를 다소 메스껍게 만든다. 너무 감상적이고 너무 문학적이며 음흉하게 관능적이다. 억지스럽고, 신물 나고, 지나치게 감상적이며,

기괴할 정도로 인위적이다. 푸르스름한 은매화며 가슴팍에 꽂힌 분홍색 꽃하며, 소녀의 탐스러운 딸기빛 뺨까지, 색깔도 유치하고 지나치게 달착지근하다. 단순히 슬픔에 관한 그림 이상이다. 뭔가 잘못되었다.

이 그림을 그린 화가 장 바티스트 그뢰즈는 어린 소녀와 죽은 새가 등장하는 유사한 그림 여러 점과 작별이나 화해의 장면을 담은 최루성 그림을 많이 그렸다. 살아남은 사람들이 통곡하는 임종의 드라마와, 옆에서 지켜보는 사람들까지 모두 눈물을 흘리는 감동적인 재회의 장면도 그렸다. 그의 그림에 표현된 감정은 언제나 강렬하고 순수하며, 너무 단순해서 빤한 도덕적 교훈을 담고 있다. 이 그림은 그의 가장 인기 있는 그림 중 하나였다. 널리 사랑받았고 몇 차례 모사되기도 했다(원본은 스코틀랜드에 있지만, 코네티컷 주의 워즈워스 아테네움 미술관과 콜럼비아 주 미주리 대학에도 복제본이 있다). 이후 2세기 동안 그뢰즈의 그다지 순수하지 않은 어린 소녀는 조악한 후예들과 함께 하나의 상품군을 형성했다. 소녀는 인형뿐 아니라, 몽파르나스에서 팔리고 있는 눈물 머금은 매춘부들의 어머니이자, 반짝이는 수정 구슬을 눈이라고 달고 있는 일본 애니메이션 캐릭터들의 어머니이기도 하다. 그뿐 아니라 어린 여자아이들을 성인 패션모델처럼 입히는 미국인들의 습성도, 간접적이기는 하지만 명백하게 이 소녀의 책임이다.

이 그림을 보고 운 사람이 한 명이라도 있는지는 모르겠지만, 사람들이 도자기 인형이나 패션모델처럼 꾸민 자기 딸을 보고 눈물을 흘린다는 것은 의심하지 않는다. 그러나 이 그림이 그려진 18세기 당시 사람들은 깊이 감동했다. 당시에는 이 그림이 놀랍도록 순수하며, 어린아이의 마음을 진실하게 표현했다고 여겨졌다. 진짜 순수함을 지닌 그림이었던 것이다. 사람들은 이 그림이 진짜 감정을 불러일으키는 힘과 진실한 정감을 지니고 있

다고 말했다. 오늘날의 우리라면 '감정'이라는 단어를 사용하지 않았을 것이다. 대신 우리는 가장이라고 말할 것이고, 그들이 정감이라고 말한 것을 우리는 감상이라고 말할 것이다. 그들이 감미롭다고 생각한 것을 우리는 사카린처럼 역겨울 정도로 들척지근하다고 말할 것이다. 그들은 이 그림에 순수한 사랑스러움이 담겨 있다고 말할 테지만, (내가 생각하기에) 우리는 불쾌한 도착적 배음이 깔려 있다고 말할 것이다.

그뢰즈의 아첨꾼 팬클럽

미술사학자이자 소설가인 애니타 브루크너는 그뢰즈에 관한 탁월한 책을 썼는데, 그는 그뢰즈가 "지금은 멸종하고 없는 부류의 감정"을 갖고 있었다고 처음부터 속 시원히 말해버렸다. 그녀는 서문 첫 페이지에서 "그뢰즈를 좋아하거나 존경하는 사람은 거의 없다"라고 썼고, 그를 "별로 사랑스럽지 않은 화가"라고 불렀다. 결론에서 그녀는 (1972년의 학자로서는 대담하게도) 그뢰즈의 소녀들은 항상 '오르가즘 직전'의 상태에 있다고 말했다.

브루크너의 냉철하고 페미니즘적인 평가는 19세기 말경에 그뢰즈가 받기 시작한, 유난히 멀미 날 것 같은 숭배에 정면으로 배치된다. 1912년에 출간된 『그뢰즈와 그의 모델들』이라는 책이 좋은 예이다. 이 책은 바로 앞에서 이야기한 소녀를 찬미하는 것으로 시작된다. 제목은 '그뢰즈의 소녀'이다.

온 세상이 그 소녀를 알고 있고, 또 그녀를 한 번이라도 본 사람은 그 아름다움의 톡 쏘는 달콤함을 결코 잊지 못한다. 그녀의 눈은 '헤스본의 연못' 같고, 많은 남자들이 그 소녀의 것과 같은 입술에 입을 맞출 수 있다면 죽음도 행복하게 맞이할 수

있으리라고 생각했다. 한낮의 햇빛이 그녀의 머리카락 속에 엉켜든 것 같고, 젊은 남자들은 그녀의 따뜻한 목이 고동치는 밤을 꿈꾼다. 만약 그녀가 아무것도 모르는 순수함에서 대담하게도, 말랑말랑한 팔과 탄탄하고 섬세한 손과 그 동글동글한 체형의 신선한 우아함을 보여주는 데서 기쁨을 느끼고 있다면, 그것은 소녀의 어린아이다운 마음이 (그 커다랗고 혼란에 빠진 눈이 말해주듯이) 뭔가를 사랑하고 싶은 영원하고 매혹적이고 어리석은 갈망 때문에 갑자기 흥분되었거나 조금은 겁에 질렸기 때문이다. 그리하여 소녀는 애완용 새끼 양을 품에 안거나, 비둘기들을 가슴에 꼭 안고서 마음속의 보물을 한껏 즐기는 것이다. 그 순간 소녀는 기적처럼 갑자기 어린아이에서 여성으로 피어나고, 사랑에 대해 아무것도 모르면서 하루 종일 오직 사랑에 관한 꿈만 꾸게 된다.

그뢰즈는 이 매혹적인 소녀들을 마치 사랑에 빠진 듯이 그려냈고, 진실을 말하자면 설령 그가 그랬다고 해서 그를 폄하할 수는 없다. 우리는 모델의 매력에 감격하여 환성을 질러대고, 그림 그리기를 끝내고 문가에 서 그 소녀의 손에 겸허하게 입을 맞추며 '안녕, 내 아름다운 아이야!' 라고 말하는 그의 모습을 상상할 수 있다.

아동 포르노를 감시하는 사람들이 좀더 기민했다면 이런 책들도 분명 금서가 되었을 것이다. 1912년에 구할 수 있었던 것 중에서 이보다 더 아동성 도착에 근접한 것은 없다. 이어서 이 책의 지은이는, 다 알면서 화가 앞에서 포즈를 취하는 그뢰즈의 소녀들이 '뻔뻔스럽게 교태를 부린다' 고 생각하는 사람들에게 비난을 퍼붓고, 그런 가능성들(어쩌면 그 소녀는 경험이 있을지도 모르지만, 순수한 마음만 잃지 않는다면 뭐가 문제란 말인가?)을 눈감아 버릴 줄 아는 프랑스인들의 재능을 칭송했다. 따지고 보면 프랑스인들이 그렇게 나쁜 건 아니다. 우리 미국인들은 '그들의 퇴폐적인 책들을 의심의

눈초리로' 보지 말고, 유혹적인 순수함이라는 게 대체 어떤 것인지 우리에게 알려줄 수 있다면 오히려 그들을 따르는 것이 좋을지도 모른다고 지은이는 말하는 것이다.

『그뢰즈와 그의 모델들』은 다소 극단적이지만, 그래도 사람들이 그뢰즈에 대해 느끼던 달콤쌉쓸한 감정을 잘 포착해냈다. 그것은 '오르가즘 직전의' 소녀들을 냉정하게 내치는 부르크너의 감정이거나, 아니면 사춘기 이전에 느끼던 기쁨들에 관한 역겨운 백일몽과 같은 『그뢰즈와 그의 모델들』에 담긴 감정이다. 20세기에 그뢰즈는 몰락했다고 할 수 있으며, 그는 달콤하지만 불미스럽게 보인다. 브루크너를 포함하여 소수의 역사가들이 최선을 다해 몰락의 파편들을 건져내는 일을 했지만, 그것도 쉬운 일은 아니다.

디드로의 눈물 짜내는 음탕한 이야기

그림이 그려진 초기에는 사정이 달랐다. 당시 그 그림에는 온갖 부류의 관객들이 몰렸다. 울기 좋아하거나 유들거리거나 미심쩍은 사람들만이 아니었다. 심지어 18세기 전체를 통틀어 가장 존경받는 인물 중 한 사람의 눈까지 사로잡았다. 바로 철학자이자 과학자, 소설가이자 시인, 편집자이자 미술평론가였던 드니 디드로이다. 디드로는 18세기 미술에 아주 중요한 영향을 미친 인물이기에, 그리고 그가 이 그림을 상당히 좋아했기에, 그뢰즈의 「죽은 새를 애도하여 우는 소녀」는, 사람들이 그림 앞에서 감정을 분출하는 경향이 특히 강했던 시대의 핵심적인 예이자 정점이 되었다.

열정적인 미술평론가였던 디드로는 자신이 비평한 몇몇 그림들 앞에서 위험할 정도로 울기 직전까지 갔다(그가 실제로 울었는지 울지 않았는지는 흥

미롭지만 풀 수 없는 문제이다. 그가 정확히 말하지 않았기 때문이다). 그렇다고 그가 순진한 평론가는 아니었다. 아니, '순진함'과는 거리가 멀었다. 그는 그 그림이 과장되었음을 알고 있었고, 당시에 '사카린 같다'는 표현이 있었다면 그도 그렇게 말했을 것이다. 그는 그 모델이 미성년일지 모른다는 것도 알고 있었는데, 그는 그런 사실이 그림을 살짝 짜릿하게 만든다고 생각했다. 그림에 대한 열광적인 평가의 첫머리에서 그는 소녀의 나이를 궁금해 하는 척한다. 그녀의 머리를 보면 열다섯이나 열여섯 살짜리 같지만, 팔과 손은 열여덟이나 열아홉 살짜리의 것이라고 말한다. 그녀는 열두 살 정도로 설정되었을지도 모르므로 미성년일 수도 있고, 혹은 성년을 한참 넘겼을 수도 있다. 어느 쪽으로도 단언하기는 어렵다.

디드로는 거의 착란 상태에 빠진 듯한 어투로 말문을 연다. "이 얼마나 예쁜 만가輓歌인가! 이 얼마나 예쁜 시인가!"라고 그는 썼다. 그림 앞에서 팔짝팔짝 뛰는 그의 모습을 상상할 수 있을 정도이다. "아, 얼마나 아름다운 손인가! 얼마나 아름다운 팔인가!" 그는 그 그림이 너무 경이로워서 말을 걸고 싶을 정도라고 말한다.

이 그림을 처음 본 사람들은 말한다. 매혹적이다! 그 앞에서 걸음을 멈추거나, 다시 보러 간다면 이렇게 고함칠 것이다. 매혹적이다, 매혹적이야! 곧 사람들은 자신이 그림 속 아이와 대화를 나누며 그녀를 위로하고 있음을 깨닫게 된다. 이것은 정말로 사실인데, 그림을 보러 갈 때마다 내가 아이에게 했던 말들을 다시 이야기하고자 한다.

그는 이렇게 계속 이어가며 완벽한 하나의 시나리오를 꾸며낸다. 그림

속 소녀는 어머니가 항상 곁에 있기 때문에 남자친구를 만나지 못하는 상황이다. 어느 날 아침 어머니가 집을 나서자 소녀는 즉각 남자친구를 불러들인다(디드로는 소녀가 남자친구에게 이야기를 들려주는 시점에서 울기 시작했다고 말한다). 남자친구는 그녀 앞에 무릎을 꿇고 앉아 흐느껴 울기 시작하고, 그래서 (디드로가 소녀에게 말한 대로) 소녀는 "그의 눈에서 떨어지는 눈물의 따뜻함을 느끼고, 눈물이 팔을 따라 흘러내리는 것을 느꼈다." 남자친구는 그녀에게 충실하겠다고 약속하고 새를 선물한다. 그런 다음 그는 소녀의 어머니가 돌아오기 전에 떠난다.

다음 며칠 동안 소녀는 쉬지 않고 울었고, 그 때문에 선물에 대해 완전히 잊어버리고 말았다. 새는 굶어 죽은 것이다. 디드로는 소녀가 자신에게 "새의 죽음이 불길한 징조이면 어떻게 하지요? 내 사랑이 다시는 내게 돌아오지 않으면 어쩌죠?" 하고 묻는다고 상상하고 그녀를 위로하며 이렇게 말한다. "무슨 그런 생각을 하느냐! 두려워할 것 없다. 그렇지 않단다. 결코 그럴 리 없다……."

디드로는 훌륭한 작가이며, 아무리 참을성 있는 독자라도 앞뒤도 안 맞는 이야기에 짜증스럽게 발로 바닥을 구르리라는 것도 잘 알고 있다. 그래서 그는 이 깜찍한 픽션을 중단하고, 우리가 그의 친구인 것처럼, 그리고 우리가 낄낄거리고 있음을 막 알아차린 것처럼 행동한다(명백히 우리는 그가 그림에 말을 걸고 있는 내내 그의 곁에 서 있었다). 디드로는 우리 중 한 사람에게 말한다. "친구, 자네는 왜 나를 비웃고 있나? 자네는 자기 새를 잃어버린, 혹은 자네가 원하는 것을 잃어버린 아이를 위로하면서 흡족해하는 이 진지한 사람을 놀리는 건가?"

뭐, 아무래도 괜찮다고, 우리는 말할지도 모른다. 어린아이에게는 애완

동물을 잃는다는 것이 정말 심각한 일일 수 있고, 어느 정도 동정심을 표현하려 노력하는 디드로가 옳은지도 모른다. 소녀에 관해 꾸며낸 이야기와 그 소녀와 나눈 가상의 대화, 그리고 우리와 나눈 가상의 대화를 재료 삼아 그림 자체를 불분명하게 만들어버린 디드로의 글은 논쟁의 여지없이 탁월하다. 그게 모두 재미를 위한 것이라면 물론 우리는 눈감아줄 수 있다. 그런데 잠깐. 마지막에 "자네가 원하는 것을 잃어버린"이라는 말은 무슨 뜻일까? 소녀는 새를 잃었고, 어쩌면 남자친구도 잃었을지 모른다. 그런데 그것 말고 소녀가 잃어버린 게 또 있단 말인가? 하기야 그가 힌트를 주었으니 꼭 물어볼 필요는 없다. 하지만 여러분이 눈치 채지 못하니 알려주자면 그건 바로 소녀의 처녀성이다.

디드로의 열광에는 전염성이 있고, 장난스럽게 딴청을 부리고는 있지만 그는 자기가 상상해낸 '그림 속 아이'에게 깊은 동정을 느끼고 있다. 그가 꾸며낸 짤막한 남자친구 이야기는, 사소하고 무해한 희롱이라는 외관 아래 숨겨진, 가장 외설적이고 또 감동적인 비밀을 끄집어내는 디드로의 노련한 수법이다. 그것은 모두 경쾌한 분위기와 약간의 자기비하적인 유머를 곁들여 훌륭하게 처리되었다. 그는 그 그림이 죽은 새에 관한 것일 리 없다고 주장한다. "내 장담하건대, 이 아이는 다른 뭔가 때문에 울고 있는 거라오." 그뢰즈가 의도한 것이 소녀가 처음으로 죽음을 인식한 순간에 관한 그림일지도 모른다는 점에는 신경 쓸 필요가 없다(그는 죽음에 관한 카툴루스*의 시에 바탕을 두고 이 그림을 그렸다). 디드로의 평이 유포되기 시작한 순간부

* 가이우스 발레리우스 카툴루스(Gaius Valerius Catullus, 기원전 84~54): 기원전 1세기 로마의 시인 중 가장 영향력 있는 인물.

터 이 그림은 사랑, 상실, 꺾인 꽃 따위의 주제를 숨기고 있는 그림이 되어 버렸으니 말이다.

 디드로처럼 글을 쓴 사람은 아무도 없다. 대체 어떻게 해서 그는 그림 속의 소녀와 대화를 나누는 척하고, 소녀의 상실된 처녀성에 관한 드라마를 지어내고도 무사히 넘어갈 수 있었던 걸까? 과연 그게 진지한 철학자가 할 만한 행동인가? 일단 논쟁을 진행시키기 위해 우리가 그의 이야기를 믿는다고 치자. 즉, 그뢰즈가 소녀에게 남자친구가 있는 상황을 전제했고, 우리가 소녀의 처녀성 상실을 추측하도록 의도했다고 믿는 것이다. 그럴 경우 이 그림은 상당히 어리석어 보이는 외관 뒤에 슬픈 비밀을 감춘 열정적이고 비감하게 아름다운 그림이 된다. 눈물을 흘릴 가치가 충분한 그림인 것이다. 우리는 동정심 때문에 울고, 또한 연모의 정에서, 심지어 화가의 대담한 창의적 고안에 대해 순수하게 경탄하며 눈물을 흘릴 것이다. 그러나 우리가 디드로의 이야기를 믿기로 작정한다 하더라도, 과연 거기에 얼마나 마음을 쓸 수 있을까? 그리고 우리는 어느 정도까지 느낄 수 있을까? 애니타 브루크너라면 아마, 우리가 마음을 쓸 수는 있지만, 아무것도 느낄 수는 없을 거라고 말할 것이다. 이런 종류의 감정은 멸종했다는 그녀의 말은 확실히 옳았다. 현대의 감상자가 보기에 디드로가 지어낸 엉뚱한 이야기는 위대한 철학자의 사소한 기분전환이자 글로 부려보는 기벽에 불과할 뿐이다. 그뢰즈의 그림은 눈물을 흘리게 하고 우리를 감상적으로 만드는 그림일 뿐이다. 우리가 몰입하고 무아경에 빠지도록 의도한 초상화로서 모든 것이 상정되어 있다는 것을 쉽게 알아차릴 수 있다. 하지만 우리는 정말 몰입할 수 있을까? 나는 그렇게 생각하지 않는다. 그림은 더이상 효력이 없는 것이다.

우리는 어떻게 18세기를 잃어버렸나

더이상 그뢰즈를 진지하게 받아들일 수 없다는 사실은 첫눈에는 커다란 상실로 보이지 않는다. 질리도록 달착지근한 감상을 원한다면, 낭만적인 싸구려 미술품이나 홀마크 카드를 사서 보면 되니까. 그러나 이것은 생각보다 심각한 문제인데, 왜냐하면 그뢰즈는 그가 속한 시대를 나타내는 징후에 불과하기 때문이다. 그뢰즈를 포기한다는 것은, 눈물이 고귀하고 세련되고 적절한 것이라고, 또 위대한 예술은 사람을 감동케 할 수 있어야 한다고 믿었던 다른 많은 화가까지 포기해야 함을 의미한다. 18세기 말은 회화에서 유난히 정서가 강조된 시기였고, 그뢰즈는 촉촉한 눈망울의 에스파냐 화가 무리요*(그뢰즈처럼 그도 비범한 재능을 지닌 예술가였다), 모호하고 경건한 구이도 레니**, 황홀경에 빠진 관능주의자 코레조*** 등을 포함한 초창기 감상적인 회화의 부흥을 대표하는 화가들 중 한 명일 뿐이다. 우리가 「죽은 새를 애도하여 우는 소녀」 같은 그림을 내버린다면, 우리는 18세기와 그 전 시기의 상당부분뿐 아니라 디드로를 비롯하여 그 시대의 가장 흥미로운 몇몇 작가들까지 내버려야 할 것이다.

18세기 화가들 중에서 자랑스럽게도 미술사에 이름을 남긴 이들은 사람들의 감정을 휘저어놓는 일을 거부했던 사람들이다. 오늘날 사람들은 샤르

* 바르톨로메 에스테반 페레스 무리요(Bartolomé Estéban Perez Murillo, 1617~82): 17세기 에스파냐 바로크 회화의 황금시대를 대표하는 화가. 풍속화와 초상화에서 재능을 발휘했고, 가벼운 구름, 꽃, 물, 늘어진 휘장을 잘 표현했으며 색채 사용이 뛰어났다.
** Guido Reni, 1575~1642: 이탈리아의 화가. 풍부한 색채감각과 부드러운 정조가 특색이다. 또한 정열적인 종교화와 세속적인 회화를 그려 리듬감 있는 색채 구성과 세련된 지성주의를 보여주었다.
*** 안토니오 다 코레조(Antonio da Corregio, 1494~1534): 본명은 안토니오 알레그리이지만 그가 태어난 곳의 이름을 따서 코레조라고 불렀다. 이탈리아 르네상스 전성기에 파르마파를 대표하는 화가. 명암법, 빛, 채색 등에서 이탈리아 르네상스 회화의 최고 단계에 도달했다.

그림 5. 자크 루이 다비드, 「호라티우스 형제의 맹세」, 1784, 루브르 미술관. 사진: Lauros-Giraudon

댕*의 적절하게 절제된 표현을 존경하고, 부셰**와 프라고나르***의 관능적인 장식성도 좋아한다. 그뢰즈는 그들과 다르다. 그는 다소 불쾌하고, 절제라고는 조금도 찾아볼 수 없다. 디드로는 그런 문제를 파악했지만, 그것도 좀더 부드럽게 표현했다. 그는 그뢰즈와 샤르댕 둘 다 "자신들의 예술세계를 잘 표현하지만, 샤르댕은 신중함과 객관성으로, 그뢰즈는 따뜻함과 열정으로" 표현했다고 말했다. 디드로는 두 화가에게 모두 존경을 표할 수 있었지만, 우리는 결코 그렇게 할 수가 없다. 어떤 식으로든 18세기는 우리와 단절되었고, 그 시대는 덩어리째로 소실되어버렸다.

더 오래 생각할수록 문제는 더 악화된다. 우리가 그뢰즈를 내버린다면, 프랑스혁명의 영웅 화가인 자크 루이 다비드도 내버릴 것을 고려해야 한다고 나는 생각한다. 루브르 미술관에 있는 그의 「호라티우스 형제의 맹세」^{그림5}는 18세기 미술의 가장 중대한 작품 중 하나이지만, 내 생각에는 현재의 우리로서는 수용할 수 없을 법한 깊은 감정을 느낄 것을 요구하는 그림이다.

이 그림은 나라를 위한 싸움에서 죽음을 맹세하는 삼형제를 보여준다. 그들은 결단의 표시로 검을 향해 팔을 뻗고 있다. 오른쪽에는 그들의 어머니와 두 누이가 절망감에 무너져 내리고 있다. 한 사람은 흐느끼고 또 한 사람은 정신을 잃은 상태이다. 처음 보면 눈물샘을 자극하려는 의도가 분명한 장면처럼 보일 수도 있지만, 그림 속 상황들은 더 많은 것이 담겨 있

* 장 바티스트 시메옹 샤르댕(Jean-Baptiste-Siméon Chardin, 1699~1779): 18세기 프랑스의 정물화가이자 풍속화가. 단순한 구도의 정물과 서민가정의 견실한 일상, 어린이들이 있는 정경 등을 따뜻하고 평화로운 분위기로 그렸다.
** 프랑수아 부셰(François Boucher, 1703~70): 프랑스의 화가. 그리스 신화에 나오는 요염한 여신의 모습, 귀족이나 상류계급의 우아한 풍속과 애정 장면을 즐겨 그려 프랑스 로코코의 발전에 기여했다. 장식성에도 뛰어났으며 삽화나 만화로도 다양한 활동을 펼쳤다.
*** 장 오노레 프라고나르(Jean-Honoré Fragonard, 1732~1806): 프랑스의 풍속화가. 샤르댕과 부셰에게 그림을 배웠다. 섬세하고 관능적인 후기 로코코 스타일로 아이와 여인 등을 소재로 한 풍속화를 주로 그렸다.

음을 암시한다. 이 그림은 루이 16세의 예술장관이 대중의 윤리의식을 향상시키기 위해 주문한 것이며, 애국심의 중요성을 엄숙하게 되새기려는 의도를 갖고 있었다. 18세기의 감상자들이 세 남자가 죽기를 맹세하고 가족을 떠나야 한다는 사실에 울었다면 그들은 그림을 잘못 본 것이다. 「호라티우스 형제의 맹세」는 조국에 대한 충성이 다른 무엇보다 앞선다는, 국민윤리의 엄격한 교훈을 가르치는 그림이기 때문이다. 로마의 역사가 리비우스가 쓴 원전은, 세 명의 적과 싸우는 중에 형제 중 둘이 죽었고, 살아남은 남자가 집으로 돌아가 적의 죽음을 알렸을 때 누이가 그중 한 사람을 애도하자 자기 손으로 누이를 살해한 이야기를 들려준다. 이런 사실을 안다면 관람자들도 자기 감정에 겨워 눈물을 흘린 것임을 깨닫게 될 것이다. 실제로 이 그림은 애국심이라는 관념에 대한 그림이며, 가족을 둘러싼 드라마는 국민은 나라에 충성해야 한다는 것을 전달하기 위한 장치일 뿐이다. 나는 처음 이 그림을 본 사람들이 대단히 강렬한 감명을 받았을 거라고 생각한다. 처음에 병사들이 죽으러 떠난다는 생각에 운 사람들도, 결국 다비드(와 리비우스)가 그보다 더 중요한 교훈을 염두에 두고 있었음을 깨닫게 될 것이다. 그러면 그들은 동정의 눈물을 닦아내고 자신을 강철처럼 굳게 다지며 국가주의의 숭고한 관념을 마음에 새길 것이다. 이 그림은, 전쟁은 끔찍한 것이며 가족을 파괴하는 것이라고 말하지 않는다. 대신 그림은 어떤 개인보다도 국가가 더 큰 가치를 지닌다고 말한다.

사람들은 아직도 다비드가 무엇을 그렸는가를 두고 씨름한다. 전쟁에서 친구나 친척을 잃었거나, 거의 잃을 뻔했던 사람이라면 다비드가 제안하는 바로 그 쟁점들을 신중히 따져볼 것이다. 그들이야말로 다비드의 그림에 적합한 감상자들이다. 참전용사들이나 그들의 가족 중에 「호라티우스 형제

의 맹세」를 보면서 운 사람이 있을지도 모른다. 그랬다 하더라도 아직 내가 그런 이야기를 들어본 적은 없다. 여기서 제기되는 문제는 소녀들에 대한 그뢰즈의 판타지에서 생기는 것과 똑같은 문제이다. 그 그림들은 보는 사람이 감동을 받도록 의도된 것이지만, 오늘날의 사람들은 거기서 감동을 받지 않는 것이다. 내가 짐작하기에 직업상 「호라티우스 형제의 맹세」와 관련을 맺은 사람들(그러니까 화가나 역사가, 큐레이터나 박물관 관재인 등) 중에서 그 그림에 깊은 감동을 느껴본 사람은 아무도 없을 것이다. 우리에게 그 그림은 애국심에 관한 이야기를 들려줄 뿐, 애국심을 일깨우는 교훈을 주지는 않는 것이다. 게다가 이야기는 건조하기까지 하다. 우리는 정부라면 진저리가 나고, 교훈을 가슴에 새기기에는 고대 역사와 너무 멀리 떨어져 있다. 그래서 우리는 이 그림을, 사인을 밝히기 위해 시체를 검시하는 의사처럼 지극히 냉담한 시선으로 바라볼 수밖에 없다. 미술사학자들은 그 그림이 공개되었을 때 어떤 일이 일어났는지, 사람들이 어떤 평가를 내렸는지에 관한 글을 쓴다. 역사가들은 그 그림이 시대의 징후이며, 다른 그림들에 영향을 받았다는 점에 관심을 갖는다. 「호라티우스 형제의 맹세」는 교과서에도 실려 있고, 교사들이 꼽은 역사상 가장 중요한 그림 목록에도 포함되어 있을 것이다. 누구나 그 그림을 이해하지만 아무도 그것이 품은 의도대로 받아들이지는 않는다. 그들의 무시무시한 맹세에 호흡을 멈추거나 움찔하는 이도 없다. 그림은 이제 그것이 지닌 정서적인 힘을 거의 전부 상실한 셈이다. 그것은 준엄하지만 보는 이를 압도할 수 없고, 열정적이지만 연극적으로 표현된 열정이어서 설득력이 없다. 간단히 말해 그 그림은 「죽은 새를 애도하여 우는 소녀」만큼이나 생명력을 잃은 것이다.

서글프기는 하지만 여기서 그치지 않고 다비드의 세대와 그 직후 세대

에 그려진 상당수의 그림들에 대해서도 똑같이 말할 수 있다. 파리에 간다면 루브르 미술관에 가서 「호라티우스 형제의 맹세」를 보라. 그림은 대화랑Grand Galerie의 커다란 방에 다비드와 그의 화파, 그리고 추종자들이 그린 다른 그림 수십 점과 함께 걸려 있다. 홀을 쭉 따라가면 비슷한 크기의 또다른 방이 있는데, 거기에는 다비드 이후 세대의 화가들이 그린 낭만주의 회화들만 모아놓았다. 가이드북이 있다면 그림들이 담고 있는 이야기를 모두 읽을 수 있고, 극적인 면들도 결코 모자람이 없다. 오싹한 달빛에 몸을 담근 나신의 남자를 그린 그림이 있다. 그는 달의 유혹에 이끌렸고 달은 촉촉한 녹색 빛으로 그를 황홀경에 빠뜨리고 있다. 거기에는 노아의 대홍수 같은 홍수 장면을 그린 거대한 그림도 있다. 한 남자가 자기 가족을 구하려고 애쓰고 있고, 그들은 모두 부러지기 일보 직전인 가지를 붙든 그에게 필사적으로 매달려 있다. 더 큰 화폭에 그려진 전투 장면에서는 아기들이 죽은 엄마의 젖을 빨고 있다. 또 어떤 그림은 이집트의 병원에서 처절하지만 고상하게 죽어가는 역병의 희생자들을 보여준다. 또다른 그림은 자신의 노예들에게 서로 죽이라고, 자신의 왕국을 완전히 파괴하라고 명령하는 한 폭군 황제를 묘사한다. 그는 자기 주변의 모든 사람이 죽어가는 모습을 멍하니 바라보고 있다. 한 남자는 말을, 또 한 남자는 벌거벗은 여자를 칼로 찌른다. 다른 그림들 속에서 남자들은 서로를 잡아먹고, 물에 빠져 죽은 여자는 강을 따라 떠내려간다. 한 남자는 자신의 아들들이 시신이 되어 실려 들어오는 동안 비통함에 빠져 앉아 있다. 사람들은 가족들이 울고 있는 동안 임종의 침상에서 기운을 잃어간다. 어떤 작은 그림에서는 어린 두 소년이 복도에서 울려오는 발소리를 듣고 있다. 바로 그들을 데려가 죽일 처형자의 발소리이다.

물론 이 그림들을 지금 내가 하듯이 묘사하는 것은 그림들을 희화화하는 짓에 지나지 않는다. 이 중에는 서양 전통 전체를 통틀어 가장 강렬한 상상력과 표현력이 발휘된 작품들도 있다. 많은 그림이 우리를 사로잡고 몇몇 그림은 압도적이다. 그 그림들이 중요하고 매혹적인 이유는 얼마든지 댈 수 있고, 그림에 관심이 있는 사람이라면 그 그림들을 무시할 수 없을 것이다. 그러나 동시에 그 그림들에 전율을 느끼거나 눈물을 흘리거나 그 그림들이 담고 있는 이야기들을 정말 믿는 사람도 없다.

18세기의 유행, 울음

"나를 감동케 하라, 나를 놀라게 하라, 나를 초조하게 만들라, 내가 덜덜 떨게 하고 울게 하고 몸서리치고 격분하게 하라. 그런 다음 그럴 용의가 있다면 내 눈을 즐겁게 하라." 이것이 바로 디드로가 선동하는 표어이다.

그의 시대에는 온갖 종류의 극단적인 반응들을 일으키리라고 기대되는 작품들이 성공적인 예술작품으로 여겨졌다. 18세기 중반, 취향의 권위자였던 뒤보스*는 이렇게 주장했다. "시와 회화의 근본 목표는 감정을 움직이는 것이다. 시와 그림은 우리를 감동케 하고 우리를 끌어들일 때에만 신이 된다." 그에게 작품이 지닌 유일하게 본질적인 성격은 그것이 정서적인 힘을 갖고 있다는 것이었다. "우리에게 상당한 감동을 주는 작품은 모든 관점에서 볼 때 훌륭한 것이 분명하다."

오늘날의 우리는 달리 생각한다. 모더니즘 회화의 상당수는 그림 그리는

* 장 바티스트 뒤보스(Jean-Baptiste Dubos, 1670~1742): 프랑스의 역사가, 미학자, 외교관. 대표 저서로 『시와 회화에 관한 비판적 고찰(Réflexione critique sur lapoésie et la peinture)』(1719)이 있고, 예술에서의 감정의 역할을 강조했다.

행위 자체와, 그림과 화가의 관계에 더 큰 의미를 둔다. 모더니즘과 포스트모더니즘 회화는 무엇보다 우선 그림 자체에 관한 그림이기에, 눈물을 이끌어내기 위한 계산 따위는 있을 리 없다. 20세기 말의 회화는 반어적이거나 용의주도하거나 복잡하게 얽혀 있고, 난해할 정도로 지적이거나, 의도적으로 불분명하게 표현될 수도, 심지어 교활하거나 비열할 수도 있다. 피카소의 「게르니카」에서 로스코의 작품들에 이르기까지 '우리에게 상당한 감동을 주는 작품'을 그린 몇몇 그림과 화가들이 분명 있지만, 대개의 경우 뒤보스는 우리와 거의 반대편 극단에 서 있다.

디드로와 뒤보스가 대단히 감정적인 사람이었던 것은 사실이며, 나는 그로부터 2세기가 흐른 지금 우리가 그림이 발휘할 수 있는 효력에 대해 훨씬 더 균형 잡힌 관념을 갖게 되었다고 믿고 싶다. 언젠가 내가 이 책의 주제로 강연을 할 때 누군가가 나에게, 18세기 뒤보스의 시대착오적인 주정주의emotionalism를 되살리려는 의도냐고 물었다. 사람들이 내 책을 읽고 탁상공론의 습성을 버리고 뒤보스의 감상적인 습관으로 돌아가길 바라는 것 아니냐는 것이었다. 나는 그녀에게 20세기 회화의 대다수가 바로 그 감정과 감상성이라는 개념에 저항하는 의미로 그려졌기 때문에 그건 헛된 바람일 거라고 말했다. 뒤보스 같은 사람들은 몬드리안이나 워홀 같은 이들에 대해서는 정말로 속수무책일 것이다. 마찬가지로, 내가 좋아하는 옛날 그림들은 상당수가 무미건조한 것들이다. 예컨대 피에로 델라 프란체스카의 그림도 그렇다. 뒤보스와 디드로에게는 그들의 전성기가 있었지만(나의 의혹이, 그리고 나의 관심이 스멀스멀 되살아나는 것도 바로 이 지점이다) 그들도 그뢰즈나 다비드의 그림 앞에서 무언가를 느낀다는 것이 어떤 일이라는 것쯤은 알고 있었다. 나는 우리가 그것을 잃었다고 생각하고, 그래서 걱정해야

한다고 생각한다. 나는 그 여성에게, 만약 우리가 그뢰즈와의 접촉을 회복할 수만 있다면 기꺼이 뒤보스를 되살리려 하겠지만, 18세기의 이론을 권장하는 것이 모든 그림에 대한 만병통치약이라고 생각하지는 않는다고 대답했다.

계몽주의는 예술작품에 대한 감정적인 반응을 부활시켰다. 르네상스 시대에 울음은 서서히 사라졌다가 17세기 말 어느 즈음엔가 프랑스에서 다시 나타났다. 최초의 보고는 소설을 읽으면서 우는 여자들에 관한 것이다. 마침내 우는 행위는 서유럽 전체에 전염병처럼 퍼져나가 잉글랜드에서 이탈리아에 이르는 모든 독자를 감염시켰다. 1728년 10월, 마드무아젤 아이세*는 한 친구에게 『은퇴한 신사의 회고록』이라는 상당히 어설픈 소설을 읽은 경험에 관해 써 보냈다. "그건 그다지 가치 있는 책은 아니에요"라고 그녀도 인정했다. "그렇기는 해도 180쪽을 읽는 동안 눈물 속에 푹 잠겨 있을 수 있지요." 마드무아젤 아이세가 자신이 한 번이나 두 번 울었다고 말하지 않고, 거의 끊임없이 울었다고 말한 점에 주의하자. 계몽주의의 일부 작가들은 끝없이 억지스러운 감상을 늘어놓는 데 대가였다. 바퀼라르 다르노**는 기묘한 이야기들을 써서 독자들을 사로잡았고, 그들이 '눈물을 홍수처럼' 흘리게 만들었다. 더 잘 쓰인 소설들도 빨간색 분노에서 보라색 열정까지 총망라한 눈물의 무지개를 이끌어냈다. 한 독자는 루소의 『신新 엘로이즈』를 읽고 '존경과 후회와 욕망의' 눈물을 흘렸다고 했다.

나는 이런 복합적인 울음을 거의 이해할 수가 없다. 어떤 소설을 동경하

* 마드무아젤 샤를로트 아이세(Mademoiselle Charlotte Aïssél, 1694~1733): 프랑스의 서간문 작가.
** 프랑수아 토마 마리 드 바퀼라르 다르노(François-Thomas-Marie de Baculard d'Arnaud, 1718~1805): 프랑스의 시인이자 극작가.

기 때문에 운다는 것이 무엇을 의미하는지 나는 궁금하다. 정말로 소설 속 인물의 선택에 후회를 느껴 울 수도 있는 걸까? 프랑스인의 울음을 연구한 실라 베인이라는 학자는 17세기와 18세기의 사람들은 미덕이나 철학, 평등, 관대함, 고마움 같은 것들에 대한 '지적인 눈물'을 흘렸다고 말한다. 나는 철학이라는 추상적인 관념에 대해 운다는 것이 무엇을 의미할 수 있는지 상상해보려고 노력했다. 나는 감조차 잡을 수 없다. 현대 철학자 자크 데리다가 말했듯이, 느낌표와 함께 표현해야 할 철학적 진실 같은 것은 존재하지 않는다. 현대 철학은 눈물을 짜내는 철학이 아닌 것이다.

18세기 사람들의 생각은 달랐고, 그들은 오늘날 우리가 다 잊어버린 온갖 이유들 때문에 울었다. 20세기의 우리에게 남겨진 것은 나무토막처럼 어색하고 단순한 울음뿐이다. 우리는 뭔가 슬플 때 운다. 마치 울음은 슬픔에서만 나올 수 있다는 것처럼. 18세기 독자들은 루소의 등장인물이 단순하다고, 그들이 순수하다고, 그들이 행복해한다고 울었다. 그들은 기쁨의 눈물과 환희의 눈물을, 온화한 눈물과 열광적인 눈물을 흘렸다. 어떤 독자들은 울음이 너무 격해져서 『신 엘로이즈』를 끝까지 읽지 못했다. 눈물은 비로 흘러내렸고, 자잘한 물방울처럼 흩뿌려졌고, 폭우처럼 퍼부었다. 눈물은 강물로, 격류로 흘렀고, 장대비처럼 줄줄 쏟아졌다. 사람들은 눈물 때문에 숨이 막히는 것을 느꼈다. 그들은 뜨거운 눈물에 시달리다가 '지쳐 떨어져서' 결국 책 읽기를 멈춰야 했다.

얼마 지나지 않아 울음은 소설에서 극장으로 번져갔고, 극장에서 일상생활로 퍼져갔다. 방금 내가 인용한 예들 대부분을 기록한 역사가 안 뱅상 뷔포는 울음이 감정을 표현하는 흔한 수단이라고 말한다. 연인들은 눈물로 편지를 적신다. 그녀는 "친구들은 울면서 포옹하고, 관객들은 기쁨에 겨워

가슴을 연다"라고 썼다. 문학 살롱에서는 감동적인 이야기로 청중들을 울렸다. 위대한 철학자 볼테르마저 슬픈 이야기를 들으면 울었다.

이들은 다분히 감상적이고 감정이 넘쳐흘렀지만, 그렇다고 비판력이 없는 것은 아니었다. 어떤 저녁 모임에서는 참석자들이 함께 울기도 했지만, 그 때문에 그들이 평가를 내리는 일에 소홀한 적은 결코 없었다. 어떤 작품이 눈물(특히 아름다운 젊은 여인이나 볼테르처럼 위대하고 나이 지긋한 남자의 눈물)을 흘리게 만든다고 해도, 결점은 있을 수 있었다. 울음은 결코 승인을 의미하지 않았고, 구매할 만한 또는 다시 읽을 만한 가치가 있는 작품을 의미하는 것도 아니었다. 눈물은 감수성이 예민한 사람이라면 누구나 가질 수 있는 벅찬 감정 반응의 일부일 뿐이었다. 친구들과 연인들은 눈물을 교환했고, 뱅상 뷔포는 눈물들이 어떻게 서로 섞이고 혼합되었는지, 어떻게 주어지고 공유되고 유도되며 지불되고 구매되었는지 말해준다. '눈물의 조공'이 있고, '눈물의 빚'이 있으며, 사랑과 우정의 액체 경제라는 총체적인 체계가 있는 것이다. 이와 똑같은 관념이 예술작품의 경험에도 스며들었다. 예술작품은 우리가 다소 냉담하게 표현하듯이 '대상'이 아니며, 새로운 '우정'이자 새로운 '애정'인 것이다. 2세기가 지나고 우리는 여전히 그것을 알고는 있지만 대상들과 내밀하게 관계 맺는 방법을 잊어버렸다. 물론 계몽주의 시대에는 지혜가 있었다. 결국 사람과 소설, 또는 사람과 그림 사이의 친밀함을 나타내는 데 행복이나 인정의 눈물보다 더 좋은 게 어디 있겠는가?

18세기의 독자들은 눈물이 경험의 모양을 바꾸어 실제보다 더 강렬한 것으로 만들어준다고 생각했다. 디드로는 언젠가 한 친구가 리처드슨의 소설을 읽고 있는 것을 지켜보았다.

이 시점에서 그는 공책들을 집어 들고 구석으로 물러나 읽었다. 나는 그를 보고 있었다. 눈물이 그의 얼굴을 타고 흘러내리고 있었지만, 그는 억지로 눈물을 참으며 흐느꼈다. 갑자기 그는 자리에서 일어서더니 마구 서성였고, 절망에 빠진 것처럼 고함을 지르고는 할로 집안을 가장 지독한 방식으로 비난했다.

디드로 자신도 이런 기분을 잘 알고 있었다. 이런 발작에 가까운 감정 속에서 독자는 자신과 작품을 갈라놓는 거리를 지워버린다. 반어와 냉소는 말끔히 쓸려가고 눈물의 세례가 그를 깨끗하고 순수하게 만든다. 아름다운 이야기를 읽고도 감동하여 눈물을 흘리지 않는 것은 큰 불행일 터인데, 왜냐하면 그것은 구제할 수 없는 둔감함과 조야함을 스스로 폭로하는 셈이될 것이기 때문이다. 이런 관점에서 과도한 감정 반응이란 것은 있을 수 없다. 전기 작가이자 역사가인 프레드 캐플런의 말처럼 "감정에 이르는 통로access가 감정의 과잉excess이 될 수는 없다."

눈물 길들이는 법
그러나 많은 사람의 경우 눈물의 홍수는 잘 통제되어 있었다. 감상적인 대중이 원한 것은 특정한 종류의 눈물, 이를테면 당의정 같은 슬픔이었다. 디드로는 그들의 줏대 없는 취향을 나무랐고, 그리스인들처럼 진정한 고통과 절망을 맛보길 원해야 한다고 말했다. 그러나 18세기의 취향은 그보다는 무해한 쾌락을 원했다. 극장에서 보내는 하룻저녁이나 책 한 권과 함께 보내는 하룻밤이면 몇 티스푼, 또는 축축한 상태와 흠뻑 젖은 상태 사이 중간쯤의 손수건으로 측정한 눈물에 몸을 맡겼다. 극작가와 소설가 들이 알

고 있었다시피, 대중이 원하는 방식으로 눈물의 양을 측정하는 것은 간단한 일이 아니었다. 최소한 모든 소품을 섬세하게 신경 써서 준비해야 했고, 무대 장치는 장엄해야 했지만 압도적이거나 주의를 분산시켜서는 안 되었다. 등장인물들은 살짝 비애를 자아내야 했고, 악역은 독해야 하지만 가혹해서는 안 되었다. 대사도 꼭 알맞은 때 나와야 했다. 아주 짧은 대사가 예기치 못한 효과를 낼 수도 있었다. 거의 아무것도 못 들은 사람이 있는가 하면, 심상하게 던진 말 한 마디에 갑자기 울음을 터뜨리는 사람도 있었다. 긴 대사는 정반대의 문제를 일으킬 수 있었다. 대사의 서정성이 과도한 말에 휩쓸려 구석으로 밀려날 수 있었던 것이다. 독자들과 관객들이 원하는, 바로 그 얼마간의 눈물을 이끌어내려면 대사는 최적의 효과를 낼 수 있는 중간 길이를 유지해야 했다.

오늘날 가장 적당한 양의 눈물을 유발하는 계몽주의 시대의 법칙을 잘 알고 있는 작가는 슈퍼마켓의 페이퍼백 판매대에서나 팔리는 통속물을 쓴다. 몇몇 출판사들은 자기네 출판사에서 처음으로 책을 내는 작가들에게 눈물의 산출량을 최적화하는 데 필요한 비법을 알려준다. 사랑의 장면들 사이에는 30쪽을 끼워넣어야 하고, 정열적인 만남을 최소한 네 번 포함하되 여섯 번을 넘겨서는 안 된다는 식이다. 목표로 삼은 대중이 어떤 사람인지 알면 간지러운 자극과 두려움을 아주 정확하고 신중하게 조절할 수 있다.

감정을 조종하는 이러한 능력을 감안하면 18세기에 연기 이론이 처음 생겨난 것도 우연은 아니다. 디드로와 볼테르 두 사람 모두, 여배우가 실제로 울어야 하는지 아니면 감정을 꾸며야 하는지에 관해 깊이 생각했다. 어떤 울음은 연민을 유발할 수도 있고, 반대의 경우 심지어 혐오를 유발할 수도

있다. 울음은 **투사되어야**, 즉 관객들에게 전달되어야지 단순히 방출되기만 해서는 안 된다. '눈물의 재능'이라는 말은 연극 용어로, 표준 프랑스어 사전인 『리트레』에 따르면 "다른 사람의 울음을 유도할 수 있게 우는 것"을 뜻했다.

우는 행위를 좋아하는 사람에게는 냉소적으로 들릴지 모르겠지만, 18세기를 통해 우리는 눈물이 길들여질 수 있음을 알게 되었다. 적합한 기술을 지닌 예술가의 손에, 관객의 공모가 곁들여지면 눈물은 설탕과 소금처럼 미리 정한 정확한 양대로 흘려질 수 있는 것이다(존 배리모어가 정확히 세 방울의 눈물을 흘렸을 때처럼). 곧잘 울었던 스탕달은 연극적 울음의 권위자였다. 그가 쓴 편지들과 『사랑에 관하여』라는 책에서 그는 재미삼아, 자신의 다양한 연인들이 흘린 눈물에 대해 이야기했다. 그는 '눈물 펌프'를 불신했고, 여자들이 자신의 눈을 이용할 때는 거의 대부분 어떤 효과를 노린 것이라고 주장했다. 그가 원한 것은 눈물 세계의 소중한 푸른 장미, 즉 원치 않는데도 흐르는 눈물, 참아보려는 모든 노력에도 불구하고 떨어지고 마는 눈물이었다. 그런 눈물을 통해서만 그는 자신이 진정으로 사랑받고 있음을 느꼈다.

이렇게 18세기 말의 몇 십 년 동안은 감정에 도취된 시절이었다. 그들은 눈물을 소중히 여겼고, 눈물의 중요성을 옹호하는 이론들에 관해 썼다. 그들은 마술처럼 눈물을 뽑아냈고, 눈물을 기대했으며, 눈물을 측정하고, 눈물을 불신하고 추구하고 사랑하고 연출했다. 그뢰즈는 그런 세계에 속해 있었다. 그의 「죽은 새를 애도하여 우는 소녀」는 진심어린 것일 뿐 아니라(그가 자기 자신의 창조물을 비웃을 수 있었으리라는 증거는 눈 씻고 찾아봐도 없다), 동시에 완벽에 이르도록 연출된 것이기도 하다. 1780년대 파리에 살

고, 멜로드라마와 오페라에 관해 속속들이 알며 갖가지 감정들을 불러내는 데 능숙한 아주 조숙한 어린 소녀라면, 정말 그뢰즈 그림 속의 소녀처럼 행동했을 것이다. 그러나 근본적으로 그림 속의 소녀는 허구에 불과하고, 순수한 사람이 느끼는 상실이야말로 가장 서글픈 고통이라고 믿는 한 화가가 창조해낸 인물이다. 그것은 철저하게 진지한 그림이며, 동시에 우리 마음의 현을 건드리고자 의도된 극도로 억지스러운 그림이다. 이런 그림의 이상적인 관객은 분명 화가의 솜씨에 찬탄하고(그뢰즈는 동시대 다른 화가들 대부분을 능가하는 최고의 솜씨를 지니고 있었다), 그림이 비극과 연극과 초상화법과 오페라에 대한 암시들을 가지고 어떻게 구성되었는지를 알아볼 줄 아는 사람일 것이다. 그러나 그 이상적인 관객은 그런 기교들 때문에 진정한 감상을 방해받지는 않을 것이다. 그런 관객은 분명 날카로운 비통함을 느낄 것이며, 더 이상적으로는 눈물까지 흘릴 것이다.

얼음처럼 차가운 눈물의 수사학

오늘날 우리는 그뢰즈 식의 강제성에 저항한다. 조종당한다는 느낌을 우리는 원치 않고, 어린 소녀의 가짜 눈물에 놀아나는 것을 불쾌해한다. 이제 그뢰즈의 18세기는 우리에게서 아주 멀리 떨어진 것처럼 보인다. 우리는 우리 자신의 모습을, 그들보다 더 솔직하고 냉철하며 어리석을 만큼 순진한 그들과는 다른 모습으로 상상한다. 우리는 그뢰즈가 감상적이라고 말하고 다비드는 신파조라고 말한다. 우리는 루브르의 대화랑에 있는 그림들은 멜로드라마틱하고 연극적이며 정도를 넘어섰다고 말한다. 이런 표현을 통해 우리가 말하고자 하는 것은, 우리가 그들의 기교를 잘 알고 있고 거기에 넘어가지 않겠다는 의지이다.

내가 보기에 이것은 절망적인 상황이다. 각 문화가 출현했다가 사라지면서 사람들의 반응도 변화하고, 따라서 어떤 그림이든 끝이 어딘지 모를 미래까지 힘을 이어갈 수 있으리라는 희망은 별로 없다. 그러나 사실 그뢰즈와 다비드는 우리에게서 그다지 멀리 떨어져 있지 않고(겨우 200년이다), 그런데도 벌써 그들의 그림은 한때 그것들의 실체였던 것의 너무나도 연약한 껍질로만 남아 있는 것이다. 우리는 학자들처럼 온갖 겸양을 떨며 그 그림들을 보고 이야기한다. 신파나 멜로드라마에 감동하기에 우리가 너무 성숙해졌기 때문이 아니라(영화의 경우를 보면 정반대임을 알 수 있다!), 우리에게 영향을 미치는 힘에 그림의 가치가 달려 있다고 더이상 생각하지 않기 때문이다. 나는 그것이 대단히 슬프고 거의 불가해한 일이라고 생각한다. 우리는 어쩌다가 그렇게 무감각해지고, 공허한 지적 교양과 허위적인 고상함으로 무장하게 된 걸까? 어쩌다가 우리는 드러내놓고 울고 싶은 욕망을 잃어버린 걸까?

이쯤에서 나는 왜 내가 그뢰즈에게 감동하지 않는지 정확한 이유를 알고 있다고 말하고 싶은 유혹을 느낀다. 그는 노골적이고 곧바로 급소를 치는 연극적인 감각을 갖고 있으며, 나는 20세기의 다른 관객들과 마찬가지로 누군가가 내게 언제 어떤 감정을 느껴야 하는지 말해준다는 것에 맹렬한 저항감을 느낀다. 극도로 순진한 그뢰즈는 어떤 사람들은 본성적으로 선하고 어떤 사람들은 악하다고 믿었고, 그 두 부류가 이기심과 자비심, 또는 조신함과 충동성이 그렇듯이 대립한다고 믿었다. 그는 고매함과 이기심, 넉넉함과 방탕함, 냉담함과 동정심을 기준으로 사람들을 분류했다. 그의 그림 속에는 인간성이라는 엔진으로 가동되는, 인간 부류에 관한 하나의 큰 체계가 작동하고 있다. 나는 이 모든 것을 믿지 않는다. 19세기 중반 이

후의 사람들이 대부분 그렇듯이, 나도 인간성이 그런 식으로 작동한다고는 생각하지 않는다. 사람들은 그보다 더 복잡하고, 어떤 순간에 이기적으로 보이던 사람도 다음 순간 고매해질 수 있다. 나에게 순수한 선^善은 순수한 환상에 지나지 않는다. 나는 윤리철학자가 아니라서 이에 대해 깊이 생각해보지는 않았지만, 선하게 보이기를 원하는 이유의 수만큼이나 다양한 종류의 선함이 존재하리라고 믿는다. 나는 뼛속까지 선한 사람도 전혀 다른 마음을 품는 상황을 충분히 상상할 수 있다. 선함은 그렇게 칼로 자른 듯 명확하고 건조한 것이 아니다. 내가 보기에 그뢰즈가 그려낸 인물들은 일종의 캐리커처이다.

그뢰즈는 또한 좋은 가족이 어떤 것인지 스스로 잘 알고 있다고 절대적으로 확신하고 있다. 그는 아버지와 아내, 아들과 딸 들이 어떻게 행동해야 하는지 알고 있고, 그림으로 묘사할 수 있을 만큼 단순한 것이라고 생각한다. 그러나 아버지나 어머니가 된다는 것은 꽤 오랜 시간이 필요한 일이 아니던가. 한두 점의 이미지가 정말로 우리에게 올바른 길을 찾아주고, 너무 많아서 분류가 불가능한 인생의 문제들을 헤쳐 나가게 해줄 수 있을까? 이렇게 낙관적인 단순성을 지니고 있기에 그뢰즈는 처녀성의 상실(또는 새의 죽음)에 직면한 사춘기 소녀의 느낌을 우리에게 말할 뻔뻔함을 발휘할 수 있었던 것이다. 그림은 우리에게 소녀가 자신의 추락을 놓고 어떻게 우는지, 그리고 아직 남아 있는 섬세한 순수성으로 어떻게 자신을 추스르는지 말한다. 어쨌든 그뢰즈와 디드로는 모두 소녀의 이런 상황에도 불구하고 명백히 그녀에게 매력을 느꼈다.

얼마든지 더 나아갈 수도 있다. 그뢰즈가 어리석고 감상적으로 여겨지는 이유는 얼마든지 있고, 그중 아무거나 하나만 말해도 충분할 정도이다. 하

지만 내가 울지 않는 것이 그런 이유들 때문인지는 잘 모르겠다. 그 이유들이란 대부분 미심쩍은 합리화처럼 들린다. 어쩌면 내가 그뢰즈에게 감동하지 않았다고 말하는 것이 가장 솔직할지도 모르고, 그렇게 하면 그의 윤리와 나의 윤리를 비교하면서 나 자신을 설명할 수 있을 것이다.

아니다. 그뢰즈가 최면적인 힘을 상실한 이유는 윤리 때문이 아니다. 만약 내가 미성년 소녀들을 그와 똑같은 시선으로 보았다 하더라도 그림에 감동했을 것 같지는 않다. 뇌에서 윤리적 관념들이 처리되는 장소는 울음을 관장하는 신비로운 부분과는 분명 상당히 멀리 떨어져 있을 것이다(울어야 한다고 생각하기 때문에 울 수는 없는 법이고, 마찬가지로 울지 않기를 원한다 해도 눈물이 흐르는 경우도 있지 않은가). 게다가 감상적인 것에 누군들 눈물을 흘리지 않겠는가? 사람들은 『딕과 제인』*이나 월트 디즈니 영화를 보고도 눈물을 흘려왔고, 이는 아무리 도가 지나친 감상성이라도 솟는 눈물을 막을 수는 없음을 증명해준다. 그뢰즈가 우리를 감동케 하지 못하는 데는 분명 다른 이유가 있을 것이다. 내가 생각하기에 그 답은 우는 것에 대한 우리의 두려움에 있는 것 같다.

겨우 두 세기 만에 사람들이 얼마나 얼음처럼 냉정해졌는지, 놀라울 정도이다. 계몽주의 시대의 주정주의를 좋아하는 뱅상 뷔포조차 18세기 소설이 왜 자신을 울리지 않고 미소 짓게 하는지 설명할 때는 다소 냉정해진다. 당시에 엄청난 감정을 분출시켰던 비유들이 이제는 폐기되어버린 구식 '눈물의 수사법'이라고 그녀는 말한다. 한때 그 '수사법'은 '읽을 만했을' 테지만, 이제는 상형문자만큼도 우리를 감동케 하지 못한다는 것이다.

* *Dick and Jane*: 1930년대부터 1970년대까지 미국 전역에서 읽힌 아동서.

그뢰즈의 소녀들은 슬픔의 상징들을 쌓아놓은 더미 같다. 붉게 물든 뺨, 담쟁이덩굴 화관, 머리를 뒤로 젖힌 작은 새, 흐트러진 드레스. 뱅상 뷔포는 슬픔과 과도한 기쁨을 나타내는 이런 상징들은 "감정 전달의 기호들이 18세기 문학의 일부였음을 암시"한다고 말한다. 나 역시 여주인공의 꽉 쥔 손가락 사이로 눈물에 젖은 손수건이 얼핏 보이는 부분이나, 장밋빛 뺨을 타고 흘러내리는 눈물 한 방울의 순수함에 관해 이야기하는 부분을 읽을 때면 미소를 짓게 된다. 그러나 그것은 행복한 미소는 아니다. 내가 18세기 소설에 넋 놓고 몰두하게 되리라고 기대하지는 않지만, 18세기 독자들의 포용력 있는 반응이 부럽기는 하다. 대화랑에 걸린 18, 19세기 회화를 연구하는 미술사학자들은 그 화가들이 어떻게 감정을 유도했으며 초창기의 관객들이 어떻게 반응했는지 잘 알고 있다. 뱅상 뷔포처럼 그들도 '감정 전달의 기호들'에 정통해 있다. 그들이 화가들의 목표와 성취에 깊이 공감하고 있을 수는 있다. 그러나 그러한 지식은 감정에 휩쓸리지 않는 잘 통제된 것이며, 사막과 늪지가 다른 만큼이나 진실하고 감상적인 회화와도 다르다.

'감정 전달의 기호들'과 '눈물의 수사법'이라는 뱅상 뷔포의 표현들은 감정적이지 않으며 초연하다. 나는 우리가 디드로나 그뢰즈보다 더 많이 알고 있고 더 현명하다는 데 대해서는 그녀만큼 확신할 수 없다. 정말로 우리는 18세기 작가들과 화가들의 예민하고 다면적인 눈물을 과거에만 남겨두는 것이 최선이라고 말하고 싶은 걸까? 우리는 정말로 감정의 격렬한 분출이 순진한 것이며 그러기에는 우리가 너무 현명하다고 믿는 걸까? 그런 감정적 분출에도 전성기가 있었다는 점은 의심의 여지가 없다. 그러나 그들의 행동과 그들의 예술작품들을 보고서도, 우리가 궁핍해진 세상에 살고

있지 않다고 확신할 수 있을까? 우리 반응의 감정적인 온도는 절대 0도를 향해 급강하하고 있다. 그렇게 냉정하게 보면서도 여전히 보고 있다고 주장할 수 있을까?

18세기에 울지 못한다는 것은 사회적 결함보다 나쁜 것이었다. 그것은 건강하지 못하다는 신호였다. 우울증 같은 병에 걸렸거나, 심지어 백치일지도 모른다고 여겨졌다. 1784년에 루이 세바스티앙 메르시에는 "음침한 우울증은 심장을 시들게 한다"라고 썼다. 우울증에 걸린 사람에게는 "더이상 눈물도 웃음도 감정도 없으므로 인생이 느리고 잔인하게 흘러가"기 때문이라고 그는 말했다. 그런 사람은 "살 수도 없고 죽을 수도 없다". 그런 기준에서 보면 오늘날의 역사학자와 학자 들은 환자들이다. 그들에게는 온갖 종류의 열정들이 주어지지만, 그것들 대부분을 우월한 지적 고지와 맞바꿔버린다. 그뢰즈 같은 사람들이 열정을 '느낀' 곳에서 오늘날의 역사가 들은 열정을 '인식' 한다. 그들은 감정 전문 해부학자이자, 몰두에 관한 고고학자이다.

미술관을 찾는 보통 사람들 역시 같은 처지에 놓여 있다. 만약 여러분이 다비드의 「호라티우스 형제의 맹세」 같은 그림을 보면서 시민의 충성심이라는 주제가 노련하게 표현된 것을 읽었다면, 여러분은 옳게 본 것이다. 미술사 시험은 무난히 통과할 것이다. 또한 그 그림이 당시 새로이 대두되고 있던 신고전주의라는 관념의 정점이라고 말해도 옳다. 그리고 프랑스와 프랑스의 애국주의에 관한 다비드의 사상이 싹을 틔우기 시작한 그림이라고 설명해도 옳을 것이다. 심지어 그 그림에서 남성은 강하고 아름다우며 여성은 부수적이고 나약하게 묘사되는, 일종의 동성애 옹호를 보았다고 말해도 옳을 것이다.

그러나 다른 면에서 여러분의 생각은, 화가가 관객에게 기대한 충만한 반응을 그림에 대한 지식과 혼동할 위험에 처해 있기 때문에 잘못일 수 있다. 다비드의 그림은 여전히 교과서에 실리는 걸작일 수 있지만, 사실은 교과서 안에서만 걸작인 것이다. 그것은 언제나 회화의 역사에 세워진 하나의 이정표일 것이고, 화가들과 미술사학자들이 반드시 봐야 할 그림으로 남을 것이다. 그러나 그 점을 제외하면 그 그림은 무엇인가? 그것은 발톱과 이빨이 뽑히고 사슬에 묶인 채, 낡은 수사학과 이제는 쓰이지 않는 감정 전달의 기호들 속에 갇혀 있다. 한때 가장 중요한 것은 우리 자신의 반응이었는데, 이제는 다른 사람들의 생각만이 중요해졌다.

울음은 그 일상적인 흥취를 잃어버렸다. 사람들은 자기 탐닉적이고 여성스러우며 나약하게 보인다는 이유로 눈물을 피한다. 적어도 여성들에게는 우는 행위가 허용된다. 만에 하나 남성이 운다면, 끔찍한 비극이나 감춰진, 극복할 수 없는 절망 때문일 거라고 가정한다. 우리는 이제 온건한 눈물을 흘리는 방법조차 알지 못하는 것이다. 계몽주의 시대의 표현을 빌리면 감수성sensibilité의 요점은 경험에 대한 분별력을 갖춘다는 것이지, 야성적이고 광기의 위험까지 무릅쓰는 것은 아니며, 또한 야수적이거나 기계적인 것도 아니다. 눈물을 흘리는 데는 판단과 예절과 절제된 열정이 함께했다.

2세기가 지나는 동안 우리의 일부는 오그라들어버렸다. 우리는 아이러니를 과식했고 명석함을 비축해두었지만, 불꽃은 완전히 꺼져버렸다. 마치 문화 자체가 나이를 먹어버린 것 같다. 디드로가 말했듯이 사람은 나이가 들수록 더 건조하고 냉정해진다. 나는 18세기 이후에 일어난 일이 바로 그런 것이 아닐까 싶다. 어쩌면 우리는 그냥 성장한 것인지도 모른다. 또 어

쩌면 우리의 감정은 노년기에 접어들면 관절이 뻣뻣해지듯이 젊었을 때의 유연성을 상실한 것인지도 모른다. 디드로가 글을 썼을 때는 근대 문화가 젊었던 시절이고, 지금 우리는 모두 감정적 관절염으로 고생하고 있는 것인지도 모른다.

18세기의 관객은 울음이 작품에 대한 통찰의 한 형태일 수 있다거나, 또는 억제되지 않는 눈물이 소설에 대한 합리적인 반응일 수 있다고 말한다. 그것은 그들이 유치해서일까? 나는 그런 식의 추론이 우리 마음에 위로는 되겠지만 분별력 있다고는 생각하지 않는다. 18세기의 작가와 철학자와 화가 들은 모두 지적인 사람들이었고, 진심에 대한 그들의 진지한 포용에 유치한 면은 전혀 없었다고 나는 생각한다. 정말 유치한 것은 냉철함을 얻기 위한 현대의 처방이다. 우리는 반어적인 초연함의 비법을 엄격하게 지키고 있다. 우리는 우리 자신에게 빈약한 할당량의 쾌락만 허용하고, 진정한 황홀은 엄격하게 금지한다.

우리가 더이상 그뢰즈를 볼 수 없다는 것도 전혀 놀랄 일이 아니다. 그는 우리가 경계를 풀고 보기를 원한다. 또 우리에게 그림 속 소녀에 관해 생각해보고 그녀가 상실한 순결함에 한숨짓기를 요구한다. 그러나 우리는 성인이다. 우리는 이미 진지함의 의상을 차려입었고, 그런 요구에는 넘어가지 않을 것이다.

연극 역시 저를 사로잡습니다. 저는 제 자신의 불행을 각 장면에 대입하여 감정을 타오르게 합니다. 그렇다면 사람들은 왜 서글프고 비극적인 장면들을 보면서 슬픔을 자초하길 좋아하는 걸까요? …… 이 비참한 광기는 무엇이란 말입니까? …… 아이네이아스를 향한 사랑 때문에 죽은 디도를 위해서는 눈물을 흘리면서, 오, 신이시여, 내 불의 빛이시며, 내 영혼을 위한 빵이시며, 제 정신을 제 가장 내밀한 생각과 연결해주는 힘이신 당신을 사랑하지 않음으로써 스스로 초래한 이 죽음에 대해서는 눈물을 흘리지 않으니, 자신을 전혀 불쌍하게 여길 줄 모르는 비참한 자보다 더 비참한 것이 무엇이리요? …… 저 자신과 당신을 버리고 당신의 피조물들 가운데 가장 낮은 자리를 찾고 있는 동안, '검의 끝을 찾아다닌' 디도를 위해서는 울면서도 제가 처한 상황에 대해서는 한 방울의 눈물도 흘리지 않았습니다. 그리고 만약 이 시들을 읽는 것이 허락되지 않았더라면, 저는 자신을 슬프게 하는 것들을 읽지 못하는 사실에 대해 슬퍼했을 것입니다. 이런 종류의 광기는 제가 읽고 쓰는 것을 배웠던 초심자의 배움의 과정보다 더욱더 명예롭고 유익한 배움으로 여겨집니다.

 _성 아우구스티누스, 『고백록』

타잔은 고개를 끄덕였다. 무슈 플로베르가 신호를 보냈다. 그와 다르노는 사내들이 천천히 걸으며 서로 멀어지는 동안 몇 걸음 뒤로 물러나 사정거리에서 벗어났다. 여섯! 일곱! 여덟! 다르노의 눈에 눈물이 고였다. 그는 타잔을 무척 사랑했다. 아홉! 한 걸음 더, 그리고 그 가련한 중위는 그렇게도 내리기 싫었던 신호를 보내고 말았다. 가장 친한 친구의 파멸을 알리는 소리였다.

 _에드거 라이스 버로우스, 『돌아온 타잔』

그뢰즈의 끔찍한 그림에서 구해낼 수 있는 것이 있을까? 그 그림에서 그가 시도한 것에 대해 내가 조금이라도 공감할 수 있게 도와줄 만한 사실적인 보고의 아주 작은 파편이라도, 혹은 믿을 만한 감정의 찌꺼기라도 찾을 수 있을까?

하나가 있기는 하지만, 그것을 붙잡기 위해서는 그 그림 안에서 일어나고 있는 일 대부분을 못 본 체해야만 한다. 그것은 우리가 죽고 난 후에도 계속될, 단순한 시간의 경과이다. 그 슬픔은 애완동물을 잃어버린 어린 소녀의 슬픔보다 훨씬 깊고 훨씬 일반적이며, 그뢰즈의 그림은 그 슬픔을 포착해냈다. 소녀는 슬픔에 빠져 있지만 여전히 숨을 쉬고 움직이면서 거기에 앉아 있다. 그 작디작은 비극은 그 그림을 구원하지 못하지만(결국 한 마리의 카나리아일 뿐이다), 내가 찬탄할 수 있는 것은 그것이 남긴 잔재이다. 열심히 노력하면 나는 그뢰즈의 잔뜩 부풀려진 사랑과 순수의 관념을 걷어내고, 심지어 얼마 전 처녀성을 잃은 어린 소녀들에 대한 그의 매혹까지도 걷어낼 수 있다. 그리고 나면, 우리가 원하든 원하지 않든 가차 없이 우리의 등을 떠미는 시간의 흐름과 상실에 관한 그림만 남게 된다.

내가 연구한 것에 따르면, 시간은 사람들이 그림을 보고 우는 주된 이유

중 하나이다. 어떤 사람들은 몇 년 동안 가보지 못한 미술관을 다시 찾아가 똑같은 벽에 똑같은 그림들이 걸려 있는 것을 보고 충격을 받는다. 내게 편지를 보내온 사람들 중 몇몇도 그 과정을 통해 자신의 삶을 되돌아보고 자신들이 쇠퇴하고 있음을 확인했다. 어떤 사람은 자신이 보고 있는 그림이 자기가 죽고 오랜 세월이 흐른 뒤에도 여전히 거기에 있으리라는 사실을 깨닫게 되었다고 말했다. 이제 의기소침하게 만드는 생각, 또는 이렇게 말하는 게 낫다면, 정말로 슬픈 생각이 끼어든 것이다.

또 어떤 사람은 그림을 보며 인생이 얼마나 아름답고 평화롭고 조화로울 수 있는지 알게 되어 울었다고 내게 말했다. 그는 스스로 자기 인생을 얼마나 엉망으로 만들었는지 생각했고, 그렇게 망가진 자기 인생과 달리 그 그림은 유리병에 든 배처럼 불가능에 가까울 만큼 완벽하게 유지되었고, 영원히 그러리라는 것을 깨달았다고 했다. 그 대조가 견딜 수 없을 정도로 가혹했다고 그는 말했다.

몇 사람은 어떤 그림을 대단히 좋아하게 되어 계속 다시 찾아가 보면서 그 그림에 대해 간간이 또는 몇 년 동안 계속 생각하며 거기에 자신의 생각을 덧입혔는데, 그러다가 갑자기 사실 그 그림은 줄곧 자신에게 아무 말도 하고 있지 않았음을 깨닫게 되었다고 말했다. 그림은 처음부터 죽어 있었고 침묵하고 있었는데, 자신이 본인의 생각을 그림에 투사하고 있었을 뿐이라는 것이다. 그림을 사랑하고 싶어하는 사람들에게 그것은 몹시 쓰라린 깨달음이 될 수 있다.

또 한 사람은 낙천적인 순간을 포착한 그림을 바라보며 울었다. 그 다음 순간에 비극적인 일이 벌어졌음을 알았기 때문이었다. 젊은 화가들은 자신감에 차서 미래를 바라보는 경우가 많다. 반대로 나이 든 화가들이 그린 그

림에서는 무명인 채로 절망적으로 생을 마감해야 하는 데 대한 쓸쓸함이 드러나기도 한다. 미술관에 걸린 그림 대부분은 이미 세상을 떠난 화가들의 작품일 가능성이 크며, 따라서 우리는 그들 인생의 한 단면을, 그 화가가 특정한 희망들을 품고 있지만 그것이 어떻게 펼쳐질지는 아직 모르는 멈춰진 순간을 보고 있는 셈이다. 그림들은 누구에게나 찾아들 수 있는 그런 종류의 실망을 매정할 정도로 엄밀하게 포착해낸다.

또 자신이 잃어버린 것들을 그림 속에서 다시 보고서 운 사람들도 있었다. 이 책에서 내가 다루는 제재는 아니지만 사진은 특히 가차없다. 사진은 우리에게 죽은 사람들을 보여줄 수 있고, 우리가 참고 볼 수 있을 때까지 그들의 모습을 우리 눈앞에 들이민다(내가 사진에 관해 쓰지 않은 이유는 사람들이 사진을 보며 우는 이유가 거의 한 가지밖에 없었기 때문이다. 바로 사진 속의 사람이나 장소를 알고 있는 경우였다. 사진은 우리가 살고 있는 세계에 맞닿아 있다는 점에서 벌거벗은 진실을 담고 있고, 매우 좁은 범위의 지극히 개인적인 반응을 야기한다). 그림은 사진보다는 조금 더 거리를 두고 있는 듯 보이며, 이제는 살아 있지 않은 사람이 그린 그림을 보면서 다소 의기소침해지거나 쓸쓸함을 느낄 수는 있지만 그래도 경이로운 일이 될 수 있다. 그림의 역사는 상실(사라져버린 문화와 변해버린 장소 들, 오래 전에 죽은 사람들)에 관한 그림들로 가득하다. 사소한 소재를 다룬 예도 수없이 많다. 농익은 과일, 시든 꽃, 마른 빵 껍질, 상을 찌푸린 두개골, 끝으로 갈수록 가늘어지는 긴 촛불, 오래되고 낡은 책 등. 그런 예는 너무 많아서 서양 미술의 역사 전체가 시간의 흐름에 집착하고 있는 것처럼 보일 정도이다.

1984년에서 1985년으로 이어지는 겨울에, 샌프란시스코에 있는 리전 오브 어너The Legion of Honor 미술관은 〈베네치아: 미국의 시선, 1860~1920〉이

라는 전시회를 열었다. 출품작에는 존 마린과 맥스필드 패리시, 모리스 프렌더개스트 그리고 존 싱어 사전트가 그린 베네치아의 풍경이 포함되어 있었다. 이 전시의 큐레이터이자 전시회 카탈로그를 쓴 역사학자 마거레타 러벌은 내게, 한 여성이 세 번이나 전시를 보러 왔고 매번 눈물을 흘리며 전시장을 떠났다는 내용이 담긴 편지를 보내왔다고 했다. "나는 그게 적절한 반응이라고 생각해요"라고 러벌은 말했다. "그 전시는 온통 상실에 관한 것이었으니까요." 각 전시관마다 헨리 제임스*와 에드먼드 고스** 같은 작가들이 베네치아와 그 도시가 만들어내는 거의 참을 수 없을 정도의 환희를 찬양한 글귀가 적힌 현수막들이 걸려 있었다. 관객들은 사전트가 그린 우아하고 흐르는 듯한 수채화를 바라보고, 현수막의 그 환희에 찬 증언들을 읽다보면 쉽사리 상실에 관한 생각으로 이끌려갈 수 있었다. 러벌은 이렇게 말했다. "물론 내가 사람들을 울리려고 그 전시를 기획한 건 아니에요. 하지만 베네치아가 사라져가고 있음을 사람들이 알아차린 그 순간을 포착하고 싶었던 건 분명 사실이랍니다." 실제로 베네치아는 19세기 말과 20세기 초의 관광객들에게는 꿈결 같은 유토피아였고, 러벌이 보여준 그림들이 우리를 감동케 하는 어떤 힘을 지니고 있다면, 그것은 그 그림들이 재빨리 사라져버리는 짧은 기쁨에 관해 이야기하고 있기 때문이다. 러벌의 전시회에서 울었던 그 여성은 그녀 자신 또는 베네치아의, 혹은 둘이 하나

* Henry James, 1843~1916: 미국의 소설가 겸 비평가. 심리학자이자 철학자인 윌리엄 제임스의 동생. 1876년에 첫 장편소설 『로데릭 허드슨』을 발표했다. 계속해서 장편 『미국인』, 중편 『데이지 밀러』, 『워싱턴 스퀘어』와 '영어로 쓰인 가장 뛰어난 소설' 중 하나로 평가받은 장편 『어떤 부인의 초상』, 『나사못 회전』, 『비둘기의 날개』, 『사자(使者)들』 등 많은 작품을 발표했다. 또 자기 작품의 해설을 모은 『소설의 기교』는 소설 이론의 명저로 알려졌다.
** Edmund William Gosse, 1849~1928: 영국의 비평가, 시인, 문학사가. 대영박물관의 사서와 상원의 사서관으로 일했으나, 문필 활동을 계속하여 『18세기 영문학』(1889)의 문학사, T.그레이와 J.던의 평전, 입센 극의 번역을 내놓았다. 17,18세기 영문학뿐만 아니라 스칸디나비아 문학과 프랑스 문학에 대해서도 선구적인 저서를 남겼다.

로 결합된 무언가의 잃어버린 시간을 기억하고 있었던 것이다.

그림들이 우리의 시간감각 속을 뚫고 들어와 시간의 평탄한 움직임을 무너뜨리고는 거칠게 흘러가게 만들거나 거칠게 멈춰 세우는 방식에는 뭔가 기묘한 면이 있다. 앞으로 나아가는 일상의 시간, 우리 삶의 끝을 향해 천천히 쌓여가는 시간의 걸음은 참을 수 없이 가벼운 짐이다. 우리는 그것을 거의 알아차리지도 못한다. 시간은 조용히 흐르고 우리에게 어떤 고통도 일으키지 않는다. 우리는 오늘을 살며 또 하루를 빼앗겼다는 것을 어렴풋이 알고 있다. 그러나 대부분의 사람들은 완벽하게 평범한 그 사실을 잘 받아들이고 있다고 나는 생각한다. 고통스러운 것은 예컨대 우리가 아는 누군가가 죽거나, 생각보다 훨씬 늙어버렸다는 사실을 불현듯 깨닫는 순간처럼, 시간이 갑자기 앞으로 훌쩍 뛰어넘어버리는 때이다. 그리고 이를테면 몇 년 동안 만나지 못한 누군가를 우연히 만날 때처럼 시간이 갑자기 멈춰버리는 경우에도 고통이 따른다. 내 생각에 시각예술은 그런 순간들을 짚어내는 특별한 능력을 갖고 있는 것 같다. 시간을 주제로 한 그림은 팔을 쭉 뻗어서 갑자기 시계를 멈추거나, 시침을 앞으로 당겨버리거나 시계바늘을 반대 방향으로 돌리는 손과 같은 것이 될 수 있다.

시간의 마디가 어긋날 때

또한 그림은 항상 13시 정각을 가리키는 고장 난 시계 같은 것일 수도 있다. 그림의 시간은 결코 우리의 것이 아니며, 우리는 그림 속의 시간을 결코 읽어낼 수 없다.

나는 워런 키스 라이트라는 이름의 소설가에게서 편지 몇 통을 받았는데, 그는 언젠가 어떤 그림에 감동했고 그 후 거의 15년 동안 계속 그 그림

을 찾아가 보면서도 왜 자신이 그 그림에 그토록 감동했는지 이유를 알 수 없다고 했다. 그 그림은 미네아폴리스 인스티튜트 오브 아트에 있는 반 고흐의 「올리브 나무」였다.^{그림 6} 언젠가 그는 한동안 그 그림을 보러 오지 못하리라는 생각이 들어서 특별히 긴 시간을 내어 그 그림을 들여다보았다고 한다. 거기 서 있는 동안 그는 당시 반 고흐가 겪었던 고통에 대해 생각했고, "그 그림에 관해 함께 토론했던 몇몇 친구들을 생각했고…… 비록 그때는 「올리브 나무」를 다시 볼 수 없게 되리라고는 생각하지 못했지만, 얼굴에서 눈물을 닦아내고 있는 자신을 발견"했다. 그는 그 그림이 왜 그렇게 자신을 뒤흔드는지 여전히 모르는 채로 미술관을 떠났다.

결국 워런은 오랜 세월에 걸쳐 효과가 증명된 작가들의 수법을 사용해 그 수수께끼를 풀었다. 그는 자기 소설의 등장인물로 하여금 그 문제를 풀게 한 것이다. 그러고 나서야 그는 자신이 운 이유가 그 그림이 시간을 모순되게 제시하고 있어서임을 깨달았다. 그 그림은 존재할 수 없는 시간을 배경으로 삼음으로써 그림 속에서의 동시성조차 획득하지 못한 것이다.

워런은 자신의 소설 속에 그 그림에 집착하게 되는 한 여성을 등장시켰다. 어느 날 그녀는 미네소타의 세인트 크로이 강에서 카누를 타다가, 그 그림에서 무엇이 잘못된 것인지 불현듯 깨닫는다. 그녀의 표현에 따르면 "그 그림은 한 화면에 전혀 다른 두 시점을 그리면서, 자신의 미래를 예언하는 동시에 과거로 되돌아가고 있다. 차가운 연보라색 산 위로 높이 떠 이글거리는 늦은 오후의 태양은 서쪽에 제대로 자리 잡고 있지만, 나무 그림자를 드리운 실제 빛의 원천은 캔버스 바깥 왼쪽 옆으로 비껴난 남서쪽에서 들어오는 가을의 빛이다. …… 그것은 다른 각도, 다른 원천에서 비치는, 머릿속에서 떠올린 빛이다. 시간이 더 흘러 손에 잡힐 듯 구체적인 이

그림 6. 빈센트 반 고흐, 「올리브 나무」, 1889, 미네아폴리스 인스티튜트 오브 아트

계절이 과거지사가 되어버렸을 때 내리쬘 한낮의 햇빛인 것이다."

워런은 열대여섯 번이나 보러 갔을 만큼 그 그림을 좋아했음에도, 소설 속 인물이 그것에 대해 깊이 생각해볼 때까지는 무엇이 자신을 그토록 끌어당기는지 깨닫지 못했다. 그리고 그가 옳았다. 「올리브 나무」 속의 시간은 확실히 마디가 어긋나 있다. 나도 그 그림을 보면 기묘한 기분이 들고, 미처 모순을 발견하지 못한 사람들이 왜 그 그림에 대해 계속 생각할 수밖에 없는지도 잘 알고 있다(그 미술관 도록에는 이 모든 것이 반 고흐의 '실수'일 뿐이라고 적혀 있다). 글쓰기는 참으로 기이한 작업이고, 워런이 답을 찾기 위해 소설 속 인물(카누를 타고 미네소타의 풍광 속을 지나가며 프랑스의 풍경에 대해 생각하는 한 여인)을 필요로 했다는 사실이 마음에 든다. 이제 그가 그 문제를 '풀었다'는 사실이 그의 그림에 대한 기억을 망쳐놓지 않기만을 바랄 뿐이다.

결빙된 시간

로스코 예배당의 방명록에 적힌 수수께끼 같은 글 하나를 고스란히 옮겨본다. "이곳은 그것이 멈추는 곳이다. 깊이 없는. 시간 퇴장." 글씨체에서 나는 글을 쓴 사람이 남자라고 짐작하지만 그(혹은 그녀)에 관해 구체적으로 알아낼 방법은 없다. 나는 그가 무엇을 이야기하고자 한 것인지 상상조차 해볼 수가 없다. 그 텅 빈 캔버스가 그를 돌연 멈춰 서게 했고, 어떤 식으로든 시간까지 멈추게 했다. 그의 사랑스러운 표현을 빌리자면 시간은 '깊이 없는' 것이 되었다.

나는 마르딘 아벌링이라는 네덜란드 여성에게서도 편지 한 통을 받았는데, 그녀의 편지는 그 '깊이 없는' 시간에 관해 너무나도 잘 표현하고 있다.

그녀는 1967년에 피렌체를 방문하여 미켈란젤로의 메디치 예배당을 보았다고 했다. 17년 후 다시 가보았을 때 그녀는 그곳이 전혀 달라지지 않은 것을 발견하고, 몇 세기 전 미켈란젤로가 그곳을 떠났을 때도 분명 똑같았으리라고 생각했다. 갑자기 시간이 움직이기를 멈춘 것 같았다. 그 느낌은 기이할 정도로 친근했다. "그 안에 있을 때의 고요함을 기억"한다고 그녀는 썼다. "집에 있는 것처럼 무척 편안한 느낌이었다고 기억합니다." 그녀는 울었는데, 남편이 이유를 물었을 때 "너무 아름다워서"라는 말밖에 할 수 없었다고 했다. 그러나 그 편지에 적힌 설명에 따르면 그녀가 의미한 것은 "실상 삶이 과연 어떤 것인지"를, "시간은 가만히 멈춰 있거나, 존재하지도 않음"을 체험했다는 것이었다. 그녀는 "어떤 고요함"을 느꼈고, 동시에 "뭔가 나를 감동케 했다는 것과 커다란 행복"을 느꼈고 "내 집처럼 편안한 느낌을" 받았다.

전혀 변하지 않은, 전혀 변하지도 않을 예술품이 어떤 식으로든 그녀에게 변하고 있는 자신의 인생에 대해 생각하게 만든 것이다. "내게는 이것이야말로 예술의 진정한 목적이라고 여겨집니다. 어떤 조화를 통해 장벽들을 무너뜨리고 우리를 자신에게로 이끌어주는 것 말입니다(운다는 것은 바로 마음의 녹아내림이 아닐까요?). 나를 진정한 나와 결합해주는 것이지요."

처음에 마르딘은 미켈란젤로의 예배당이 시간의 밖, 즉 마법에 걸려 아무것도 변하지 않는 영역에 존재한다고 느꼈다. 많은 사람이 비슷한 생각을 하는데, 마르딘은 자신의 경험을 다른 사람들보다 훨씬 더 신중하게 묘사해놓았다. 그녀는 시간 자체가 거의 지워졌다고 생각했다. 아무것도 변하지 않는 때, 심지어 시간마저 "가만히 멈춰" 있거나 혹은 더이상 의미를 갖지 않는 때인 것이다. 그런 다음 그녀는 어떤 식으로든지 이 시간의 부재

가 바로 자신에게 보내진 메시지라고 느꼈다. 그것은 그렇게 흔한 생각이 아닐뿐더러 오히려 위험한 생각이다. 그녀는 그 텅 빈 공간 속에서 '편안함'을 느꼈고 자신의 '자아 자체'와 조화를 이루고 있다고 느꼈다. 나는 마르딘과 같은 경험은 한 번도 한 적이 없고, 그녀가 의미하는 것을 내가 완전히 이해했는지도 확신할 수 없다. 그러나 유예된 시간이 어떻게 그녀의 생각을 자기 자신에게로 이끌어갔는지는 잘 알 수 있다.

마르딘은 이렇게 결론 내렸다. "예술은 **가슴**의 문제이지 머리의 문제가 아닙니다. 그것을 가슴으로 받아들일 때만, 그 속에 완전히 개입했을 때만 그것을 안다고 말할 수 있는 겁니다. 아무것도 진정으로 알지 못하면서, 또는 말하지 않으면서 수많은 페이지를 계속 메워갈 수도 있습니다. 미켈란젤로나 모차르트나 베크만 같은 진정한 예술가들은 압니다."

마르딘에게 예술은 마치 변속장치에 던져진 렌치처럼, 시간의 움직임을 멈추는 것이었다. 그 결과는 감동적인 고요함과 조화이다. 다른 사람들에게 예술은 관객의 삶과 그림의 '삶' 사이의 날카로운 대조를 일깨우는 것이다. 전국적으로 유명한 한 정신분석학자는 내게 그러한 만남에 관한 글을 써 보냈다(그는 익명으로 남기를 원했는데 왜인지는 나도 알 수 없다. 결국 그것은 개인의 중요한 경험이고, 정신분석자는 그런 일을 터놓고 말하는 사람들이 아니던가!). 그는 1971년 "상당한 스트레스를 받고 슬퍼하던 시기에" 어떤 미술관에 갔다가 보나르의 그림 앞에 멈춰 섰다고 한다. "그것은 그가 자주 그리던, 창밖을 내다보는 사람을 그린 장면이었습니다. 별안간 나는 내가 울고 있다는 걸 알아차렸는데, 어떤 강렬한 슬픔에 압도되었다고 할 수 있겠습니다. 나중에 정신을 차리고 그 경험에 대해 다시 생각해보았습니다. 정신분석자임에도 내가 찾을 수 있었던 최선의 답은(나는 내가 내린 해석을

편안하게 받아들이고 있습니다) 그 그림의 철저한 평정과 조화가 나 자신의 내적인 혼란과 충격적일 정도의 대비를 이루면서 파괴적인 감흥을 불러일으켰다는 것입니다."

이 편지에서 그 그림은 마치 전혀 다른 우주에 속해 있는 것 같고, 그 정신분석학자가 운 이유는 그 우주로 건너가는 것이 불가능한 일임을 깨달았기 때문으로 보인다. 보나르는 오색찬란하게 아름다운 정원을 향해 열린 주방이나 거실을 그렸다. 그 정원들은 꿈꿔볼 수는 있지만 실제로 볼 수는 없을 법한 그런 종류의 정원 같다. 그 정신분석학자가 그 그림이 분노를 부추긴다고 느낀 것은 전혀 놀라운 일이 아니다. 나는 때때로 보나르 본인도, 자신의 비현실적으로 사랑스러운 화폭에서 눈을 들어 자기 눈에 보이는 실제 정원과 그가 살고 있는 진짜 거실을 바라보는 일을 어떻게 견딜 수 있었는지 궁금해한다.

나는 그 정신분석학자의 경험이 마르딘의 경험과 거울을 마주보는 것처럼 상반된 모습이라고 말하고 싶다. 그의 편지는 차단된 것에 관한 것이며, 그녀의 편지는 저편으로 넘어가는 일에 관한 것이다. 전자에게는 삶과 인생 사이의 장벽이 절망적으로 높고, 후자에게는 그 장벽이 예기치 못하게 녹아 사라졌다. 두 사람의 이야기를 듣고 나는 베르트랑 루제의 다리에 관한 '여행 이론'을 다시 떠올렸다. 루제는 그림이 다른 세계에 존재하며 우리는 그 세계 안으로 갑자기 옮겨가 있는 자신을 발견할 수 있다고 말했다. 울음은, 우리가 다리를 건너 돌아온 후 거기서 발견한 것에 놀라고 감탄할 때, 아니면 아직 미술관 안에 있으면서 그 다리를 건너지 못하고 있는 자신을 발견할 때, 언제든 터져 나올 수 있는 것이다.

그림의 고장 난 시계태엽장치

나는 단순한 예에서 더 복잡한 예로 옮겨가면서, 그림 속에서 시간이 얼마나 미묘하게 움직일 수 있는지, 또 얼마나 쉽게 그 시간의 마디에서 빠져나올 수 있는지를 보여주려고 했다. 브리스톨 대학에서 교편을 잡고 있는 미술사학자 스티븐 반은 툴루즈에 있는 오귀스탱 미술관에서 경험한 것에 관한 이야기를 내게 들려주었다. 그의 이야기는 마르댕의 것보다, 워런의 것보다, 그리고 익명의 정신분석학자의 것보다 훨씬 더 복잡하다.

스티븐은 작은 전시실에서 화가 앙투안 장 그로의 초상화를 감탄하며 바라보고 있었다. 그 그림 속에서 그로는 젊고 자신감에 가득 차 있고, 스티븐의 표현에 따르면 '의기양양해 보이는 모자'를 쓰고 있다. 그림은 그로가 곧 명성을 얻게 될 즈음에 그려졌다. 그 초상화가 걸린 전시실은 작은 방이었는데, 증축된 미술관 별관에 자리하고 있었다. 훨씬 더 크고 오래된 옆 전시실에는 그로가 그로부터 45년 후에 〈살롱〉에 출품하려고 그린 「헤라클레스와 디오메데스」가 걸려 있었다. 스티븐은 그 그림을 "거대하고 의기소침하게 만드는 그림"이라고 묘사했다. 당시 한 평론가는 "그로는 죽었다"라고 말했다. 그로의 이전 작품들은 성스러웠으나(그 그림들은 고전이었다) 이제 그는 살아 있을지언정 전성기는 지나버렸다는 것이었다. 그리고 "그 〈살롱〉이 시작되고 몇 주 후 뫼동 근처 센 강에서 그의 시체가 떠다니는 것이 발견되었다".

스티븐은 거대한 「헤라클레스와 디오메데스」 앞에서 운 것이 아니라 작은 방에서 젊은 그로의 초상화를 보면서 울었다. 그는 이렇게 썼다. "그 작은 초상화 앞에서 흘린 나의 눈물은, 작은 그림과 큰 그림 사이, 초기의 밝은 전망과 암울한 결말 사이, 새로 지은 전시실의 낮고 제한된 공간과 살롱

처럼 커다란 전시실 사이 갑작스럽게 깨진 균형으로 설명할 수 있을 것입니다."

어떤 면에서 초기의 초상화는 죽은 사람의 초상화였고(그의 작품들은 죽어갈 것이고 그런 다음 그도 그럴 것이다) 스티븐의 반응은 깨져버린 균형과, 작은 초상화에 다 담아내기에는 너무 큰 삶에서 커다란 캔버스를 채우기에는 너무 작은 삶으로 옮아가는 사이 경험하게 되는 급격한 압력 저하와 관련되어 있다.

우리는 모두 시간에 관한 특별한 이야기들에 이끌리는지도 모른다. 비록 그것이 그림의 고요함 주위를 에워싸고 있을지라도. 어떤 사람들은 해가 바뀌고 자신들의 삶이 점점 쇠퇴해가는 동안에도 예술작품이 그대로 유지되고 있다는 사실을 참을 수 없어한다. 마르딘의 경우에는 자기 삶의 평범한 흐름을 탈피해 예술작품의 돌 같은 고요함 속으로 빨려들어가며 무너졌다. 반 고흐의 그림은 워런이 그 역설적인 시간의 문제를 풀 때까지 거의 20년 동안 계속해서 그를 일상적인 시간에서 잡아당겨 빼냈다. 익명의 정신분석학자는 그림을 통해 자신의 시간이 얼마나 큰 격랑 속을 지나고 있고, 반대로 그림 속의 시간은 얼마나 고요하고 차분한지를 발견하고는 충격을 받았다. 그뢰즈의 그림은 새가 죽고 소녀가 새를 묻기 전까지 금세 지나가버릴, 모든 것이 조용하고 아무것도 움직이지 않는 순간을 펼쳐 보였다. 소녀의 고요함은 새의 고요함에 필적한다. 그 균등성은 분명 그뢰즈를 감동케 했을 것이다.

스티븐의 이야기는 역사학자의 글이 그렇듯이 상세한데, 이것은 어쩌면 그 이야기가 그에게만 특별한 시간을 담고 있기 때문인지도 모른다. 그는 툴루즈의 그 미술관에서 열린 어느 전시의 도록에 글을 썼는데, 전시의 중

그림 7. 장 오귀스트 도미니크 앵그르, 「아우구스투스에게 아이네이스를 읽어주는 베르길리우스」, 1819년경. 왕립 미술과 역사박물관. 벨기에, 브뤼셀. 사진 Giraudon / Art Resource, NY

심작품은 앵그르의 「아우구스투스에게 아이네이스를 읽어주는 베르길리우스」그림7였다. 그 그림 역시 유사한 방식으로 시간 속의 주름에 관해 이야기하고 있다. 아우구스투스 황제는 사위인 마르켈루스를 후계자로 선택했지만 마르켈루스는 죽어버렸다. 시인 베르길리우스는 황제에게 사위의 죽음에 관해 읽어주는데, 시는 먼 과거의 지하세계를 배경으로 하고 있다. 망령의 무리가 모여든다. 한 영혼이 다가오다가 "너는 마르켈루스가 될 것이다"라는 말을 듣는다. 그 말은 "너는 황제가 후계자로 선택한 마르켈루스가 될 이름 없는 영혼이다"라는 뜻이며, "그러나 너는 왕좌를 차지하기 전에 죽을 것이다"라는 추이까지 암시하는 것이다. 앵그르의 그림을 볼 때마다 언제나 "너는 마르켈루스가 될 것이다"라는 말이 역사를 관통하며 앞뒤로 메아리친다. 그 말은 태어나기를 기다리고는 있지만 이미 죽을 운명이 결정된 그 영혼에게 하는 말이며, 시를 읽는 시인이 사건 발생 후에 죽음을 선언하는 말이고, 그 그림을 보는 관객이 그 순간을 되살리며 읽는 말이다. 앵그르의 그림은 툴루즈 미술관에서 있었던 그 이야기와 유사한 시간의 형태를 지니고 있다. 두 이야기 모두 머나먼 과거에서 비극적이고 암울한 미래로 이어질 것이지만, 기대를 품고 있던 짧고 즐거운 순간을 바탕으로 하고 있다. 그 정지해 있는 시점은 붙잡을 수도 되살릴 수도 없는 것이다.

이 이야기들은 계속 이어지고 부풀려져 백과사전의 한 페이지를 장식할 수도 있을 것이다. 그러나 그림 속에서 그 이야기들은 단일한 시점을 갖지 못하는데, 각 이야기가 각자 독특한 방식으로 우리의 시간감각에 딴죽을 걸기 때문이다. 한 가지 공통되는 요소가 있다면, 그 그림들이 비록 수세기 동안 불변한 채 남아 있기는 하지만 우리에게 단 하나의 순간만을 보여준다는 점이다. 덧없는 순간과 끝없는 지속이 서로 매우 가까이 끌어당겨져

있고, 그것이 바로 그림의 특별한 강점 중 하나이며, 다른 예술과 구별되는 속성이기도 하다. 변화 그 자체를 의미하는 순간은 수집가의 책장 속 마른 나뭇잎처럼 납작하게 눌려 있고, 언제까지고 그 자리에 머물 운명인 것이다.

소설과 영화에 울다

내가 이 책의 주제로 강연을 할 때 사람들은 내게 영화와 소설에 관해서도 반드시 써야 한다고 종종 말했다. 그들의 말로는 사람들이 우는 것은 대부분 소설과 영화를 볼 때라는 것이다(여기에 오페라와 교향악을 덧붙이는 사람들도 있었다). 이런 제안을 한 사람들은 또 영화와 음악회와 오페라와 소설이 우리를 울게 하는 것은 감상하는 데 시간의 경과가 필수적이기 때문이라는 말도 자주 덧붙였다. 그림은 눈 깜짝할 사이에도 파악할 수 있다. 그러나 영화와 음악이 제 할 일을 하려면 시간이 필요하고, 바로 그 점이 보는 사람을 조마조마하게 하고, 긴장감을 부풀리며, 감정의 고조를 유발한다는 것이다. 만약 울고 싶다면 다음에는 어떤 일이 일어날지 궁금해하고 지나간 일들을 되새겨볼 기회가 필요하다고 그들은 말했다. 우리를 함께 데려가고 마침내 우리에게 눈물을 흘리게 하는 것은 바로 줄거리라는 것이다. 오케스트라 음악에는 또다른 종류의 이야기가, 그 작품의 음들로 이뤄진 구조 속에서 전달되는 추상적인 줄거리가 있다. 오페라는 시간이 지나면서 벌어지는 멜로드라마 같은 이야기도 있고 거기에 음들의 구조물까지(적어도 쇤베르크 이전에는) 있기 때문에 감동은 배가 된다. 매체가 무엇이든 작품이 진정한 감동을 줄 수 있으려면 시간이 지나는 동안 따라갈 줄기가 있어야 한다고 그들은 말했다. 그렇지 않으면 모든 것은 한순간에 벌어지고, 그 매력을 느껴볼 기회도 갖기 전에 끝나버리고 만다는 것이다.

나는 여러 가지 다른 형태로 이런 이론에 대해 들어왔지만, 썩 신뢰하지는 않는다. 어쨌든 이런 이야기들이 그림도 시간의 경과와 함께 경험하는 것임을 보여주었길 바란다. 내가 벨리니의 「성 프란체스코의 무아경」을 서서히 시야에서 떨쳐내는 데는 10여 년이 걸렸고, 워런이 반 고흐의 「올리브 나무」를 제대로 보는 데는 거의 20년이 걸렸다. 만약 당신이 어떤 그림을 눈 깜짝할 사이에 보았다면, 당신은 그 그림을 보지 못한 것이나 다름없다. 「성 프란체스코의 무아경」에 어떤 동식물이 그려져 있는지 파악하는 데만도 10분에서 15분이 걸린다. 다비드의 「호라티우스 형제의 맹세」도 마찬가지이다. 모두 한순간에 만들어진 이야기들이 아니다. 여인들은 이미 뭔가를 보고 듣고서는 충격에 휩싸여 무너져 있고, 가장 중요한 사건들은 아직 일어나지도 않았다. 그뢰즈의 그림은 더 단순하지만 그래도 그전에 무슨 일이 일어났는지, 이후에 무슨 일이 일어날지 알아내기 위한 추론의 여지는 있다. 나는 로스코 예배당의 그림들이 그 모든 감정의 힘을 그러모아 효과를 발휘하려면 최소한 30분은 필요하다고 생각한다. 영화와 소설이 '시간을 바탕으로 한' 예술이라고 말하는 사람들은 그림 앞에서는 비교적 적은 시간을 보낸다는 것을 스스로 폭로하고 있는 것인지도 모른다. 그림들은 하나의 순간인 것처럼 보이지만, 내가 아는 그림 중에 그런 그림은 없다.

어떤 예술작품이든 그 의미에는 시간이 개입되어 있고, 나는 그림에서는 특히 통렬할 정도로 그렇다고 생각한다. 그러므로 만약 사람들이 우는 경우가 대부분 소설과 영화를 볼 때라면(나도 그 사실을 부인하지는 않는다) 거기에는 분명 다른 이유가 있을 것이다.

곧바로 떠오르는 이유 하나는 우리가 극장이나 오페라에서는 침묵의 보호를 받는다는 점이다. 소란한 미술관에서 집중하기는 지독히 어려운 일이

다. 게다가 다른 사람들 때문에도 주의가 분산된다. 미술관이 조금만 붐벼도 사람들은 당신 옆에 다가서서 당신이 보고 있는 그림을 보기 시작한다. 나라에 따라서는 사람들이 서로 '개인의 공간'을 제대로 보장해주지 않는 곳도 있으며, 팔꿈치로 밀치고 가거나 앞을 막아서기도 한다. 유럽의 어떤 나라들에서는 사람들이 조금씩 슬며시 몸을 기울이다가 결국은 다른 사람의 시야를 완전히 막아버리는 일을 흔히 볼 수 있다. 진지하게 집중하는 데 치명적인 방해라 하지 않을 수 없다. 미술관들은 조명도 아주 밝다. 전시실이 어둡다면 경비원이나 다른 관람객들이 있더라도 그림에 집중하기가 훨씬 쉬워질 것이다.

소음, 군중, 밝은 조명. 이것이 바로 눈물을 방해하는 적들이다. 미술관들이 한 전시실에 그림을 한 점씩만 전시한다면, 그리고 한 번에 두어 명만 들어가게 허용한다면, 그렇다면 우는 사람도 많아질 것이라고 나는 장담한다. 런던 내셔널 갤러리에서는 그림 한 점만큼은 이렇게 걸어두고 있다. 바로 다빈치의 거대한 스케치이다. 그 스케치를 보는 것은 아름답고도 혼란스러운 경험이다. 당신은 앉거나 서서 어두운 조명에 눈이 적응하기를 기다린다. 그러면 그 그림이 어둠속에서 부드럽게 빛을 발하기 시작한다. 어둠속에서는 아무도 말을 하려고 시도하지 않기 때문에 조용하고, 보거나 생각할 것은 그 그림뿐이다. 그런 환경에서 누가 감동하지 않겠는가? 그런 전시실에 걸릴 수만 있다면 어떤 그림인들 강렬하고 감정적인 힘을 얻지 못하겠는가? 나는 약간 어둑해진 작은 전시실에서 다른 사람들의 방해를 받지 않을 때면, 사소한 그림이더라도 못 박힌 듯 그것들을 바라보곤 했다. 내셔널 갤러리의 그 전시실은 작은 예배당을 떠올리게 하고, 거기 있는 그림들은 대부분 걸작이라는 이점도 갖고 있다. 내셔널 갤러리의 그 어두운

방에 놓여 있다면 「미국식 고딕」처럼 진부한 그림에도 사람들은 분명 깊은 감동을 받을 것이다.

사람들이 시간의 경과와 함께 일어나는 일에 대해 운다는 것은 일리가 있는 말이지만, 논리 정연한 이론은 아니다. 나는 3장에서 이미 순간적으로 눈물이 흘러나오는 경우들에 관해 이야기했고(영문학 교수의 '번개'), 나중에 좀더 소개할 것이다. 또한 눈물이 나지 않는 이야기도 많기 때문에 어떤 종류의 서사가 눈물을 유발하는가 하는 문제도 있다. 아레나 예배당에 그려진 조토의 프레스코 그림에 담긴 복잡한 이야기를 모두 해석한 다음에 운 사람이 정말 있는지는 모르겠지만, 그런 경우를 들어본 적은 없다(나는 그 예배당의 분위기가 주는 느낌 때문에 우는 것은 상상할 수 있지만, 수십 개의 에피소드들이 남긴 누적된 효과 때문에 우는 것은 상상할 수 없다). 시스티나 천장화도, 피에로 델라 프란체스카가 아레초에서 그린 연작 벽화도, 심지어 생트 샤펠의 스테인드글라스도 마찬가지이다.

또한 만약 시간의 흐름에 따른 전개만이 중요하다면 필시 그래야 할 테지만, 사실 사람들이 아무 음악이나 듣고 우는 것은 아니다. 그들은 주로 낭만주의 음악을 듣고 운다. 사람들은 말러와 차이코프스키, 라흐마니노프와 브람스의 음악에, 때로는 베토벤이나 슈만, 슈베르트와 쇼팽의 음악에 감동을 받는다. 대체로 너무 많이 되풀이되어 이젠 진부한 곡들이고, 고전주의나 르네상스 음악, 또는 현대 음악인 경우는 드물다. 그와 유사하게 낭만주의 오페라(마스네와 베르디, 푸치니, 바그너, 구노 같은 이들의 작품)도 사람들을 울리지만, 바로크나 현대의 오페라는 그렇지 않다. 나는 몬테베르디나 헨델, 조스캥 데 프레의 작품에 울었던 사람은 몇 명 알고 있지만, 대체 누가 쇤베르크나 베베른이나 넌캐로나 카터 혹은 슈톡하우젠의 음악을

듣고 울까? 그리고 누가 중세와 르네상스 시대의 음악을 듣고 울겠는가? 훌륭한 예외들도 있다. 한 음악학자는 「성 마태 수난곡」을 속속들이 알고 있으면서도 그 곡을 들으며 울었다고 내게 말해주었다. 그러나 그것은 앞에서 말한 법칙을 더 돋보이게 하는 예외일 뿐이다. 눈물을 유도하는 음악은 처음부터 주로 낭만주의 음악이었다.

낭만주의 소설도, 그것이 18세기 말에 씌어졌든 20세기에 씌어졌든, 마찬가지이다. 사람들은 명백히 모더니스트나 포스트모더니스트(조이스, 카프카, 보르헤스, 칼비노, 페소아)의 소설을 읽고 울지는 않으며, 모더니즘 영화나 포스트모더니즘 영화(강스, 로브그리예, 브레송, 부뉴엘, 데런)를 보고 울지 않는다. 사람들은 특히 그다지 잘 쓰인 문학작품이 아닌 경우에도 낭만적인 소설일 경우 쉽게 눈물을 흘린다. 할리퀸 로맨스는 사랑에 관한 이야기를 담고 있다는 의미에서도, 그리고 낭만주의로 거슬러 올라가는 계보에 속해 있다는 의미에서도 낭만적이다.

어떤 작품을 모더니즘이나 포스트모더니즘에 속하게 만드는 것이 무엇인지에 관해 끝없이 이야기할 수도 있지만, 대량소비시장에서 성공하는 영화와 소설은 애초 19세기 초의 낭만주의자들이 창안한 관념과 상징과 서사 형식, 의도, 심지어 정서와 심리에 관한 개념들까지도 끌어다 쓰고 있다. 소설과 영화는 20세기의 미술작품 대다수에 비해 낭만주의에서 훨씬 밀접하게 영향을 받았다고 할 수 있다. 그러니 아마도(이는 유난히 광범위한 일반화이므로, 그냥 '아마도'라고 쓴다) 소설과 영화와 오케스트라 음악에 비해 그림을 보고 우는 사람이 더 적은 또 하나의 이유는, 대부분의 대중적인 소설과 영화와 오케스트라 음악이 아직도 낭만주의에 뿌리를 두고 있기 때문일지도 모른다. 20세기 회화는 브람스보다는 현대 고전음악에, 브론테 자

매들보다는 조이스에게 더 가까이 다가서 있다. 감상적인 소설을 읽을 때, 오페라나 교향곡을 들으러 갔을 때, 그리고 특히 할리우드 영화를 보고 있을 때 우리를 울게 만드는 것은 낭만적인 사고이다.

영화가 시간의 예술이어서가 아니라, 낭만적인 시간 예술이기 때문이라는 것이다. 우리의 문화는 상당 부분 영화가 지배하고 있고, 할리우드의 경영자들이 알고 있듯이 우리는 「다크 빅토리」부터 「애정의 조건」까지, 「34번가의 기적」부터 「프라이드 그린 토마토」까지 어떤 종류의 영화를 보면서도 울 수 있다. 심지어 우리는 그 영화가 어리석다는 걸 알면서도 운다. 여기서는 나 자신의 이야기를 해보겠다. 내가 「애정의 조건」을 보면서 울었을 때 나는 놀라고 당황했다(지금 이 얘기를 하고 있다는 것도 부끄럽다). 따지고 보면 미술사학자들은, 괴물을 보고도 절대 겁먹지 않는 할리우드의 특수효과 전문가들과 비슷하다. 우리는 시각예술이 어떻게 작동하는지 알고 있고 미술이 그 효과를 내는 방식을 분석하는 데 익숙하다. 나는 대체로 기술의 관점에서, 예컨대 긴장감을 높이기 위해 어떻게 장면들을 편집해놓았는지 등을 살펴본다. 카메라가 어떻게 천천히 다가가며 접사를 잡고, 그러면서 관객의 주의를 강력히 잡아끄는지를 눈여겨보는 것이다. 촬영이 끝난 후 더빙된 모든 음향을(할리우드 영화에서는 가짜 거리의 소음부터 가짜 발소리까지 거의 모든 것이 더빙된다) 구별해서 듣고, 할리우드가 우리에게 평범한 밤으로 인식하도록 가르친 그 기이한 푸른 조명에도 주의를 기울인다. 나는 아주 자주, 짜증스러워질 정도로 프레임 오른쪽 위 귀퉁이에 나타나는 검은 타원형의 자국을 알아본다. 영사기사에게 릴을 교환할 것을 알리는 신호인데, 때로 그것들은 너무 눈에 띄어서 몇 번째 릴인지 알아볼 수 있을 정도이다. 극장에서 너무 앞쪽에 앉아 있을 때는 영사막을 고정하기 위한

구멍들까지도 알아보고, 간혹 그 구멍들을 통해 영사막 뒤 벽에 투사된 화면의 일부를 알아볼 때도 있다. 영화 자체에 몰입하거나 넋을 빼앗기는 일은 거의 드물고, 극장 안에 있는 시간에는 대부분 그 영화가 어떻게 만들어졌는지를 생각하며 보내는 것이다.

이 모든 기술에 대한 관심들도 내가 「애정의 조건」을 보면서 우는 것을 막지는 못했다. 죽어가는 어머니가 자식들에게 작별인사를 하는 영화의 마지막 몇 분 동안 나는 오케스트라 사운드트랙에 귀를 기울이고 카메라가 임종의 침상을 향해 조금씩 다가가는 것도 눈여겨보았다. 나는 결코 영화가 보여주는 드라마에 빠져 있지 않았고, 내가 앉은 의자가 조금 망가져 좌석이 불편하게 한쪽으로 기울어져 있다는 것도 다 느끼고 있었다. 심지어나는 그 영화가 약간 초점이 빗나갔으며, 필름이 돌아가면서 흔히 생기는 긁힌 자국이 있다는 것도 알아차렸고, 낭만주의 소설들과, 심지어 낭만주의 회화에서 빌려온 많은 장치들도 알아보았다. 바로 그뢰즈도 부모 임종의 침상에서 아이들이 울고 있는 장면을 그렸고, 또 「애정의 조건」의 딸이그렇듯이 심한 동요를 속에 감춘 채 울지 않으려고 버티는 자제력 강한 아이들도 그렸다. 그런데 그 모든 지루하고 조잡한 낭만적 서사의 도구들이결국 나를 꺾었고, 나는 울기 시작했다. 우리를 무너뜨리는 것은 바로 그낭만적인 장치들인 것이다.

아주 예리한 문화비평가들도 영화에 대해서는, 갤러리나 미술관에서는 절대 허용하지 않을 방식으로, 넋을 잃고 이끌려가도록 자신을 방치한다. 피츠버그 소재 카네기 멜론 대학의 철학자 데이비드 캐리어는 내게, 자신이 그림을 보고 운 적은 없을지 몰라도(곰브리치가 그랬고, 우리 대부분이 그렇듯이), 영화를 보고 운 적은 있다고 말했다. "나는 지독히 감상적입니다"

라고 그는 덧붙였다. "게다가 우스꽝스런 영화를 보면서 울기도 했어요. 예를 들면 자메이카의 봅슬레이 팀에 관한 영화를 보다가 울어서 우리 딸애가 깜짝 놀란 적도 있지요." 심지어 절망적일 정도로 상투적이고 연기는 형편없고 과장된 데다 저예산으로 만들어진 「쿨 러닝」 같은 영화도 사람들을 울릴 수 있다니, 놀랄 만한 일이다. 할리우드 영화는 낭만적이고, 우리는 파블로프의 개처럼 원치 않을 때조차도 그런 영화들에 반응하는 것이다.

울음을 시간의 경과와 연관시키는 이론은 이런 모든 예외와 난처한 상황들을 볼 때 그만 매듭지어야 할 것 같다. 눈물과 시간, 예술 사이의 등식은 문제가 너무 많기 때문에 일단 나는 옆으로 비껴갈 작정이다. 지금으로서는 그림이 시간의 예술이며, 시간을 포착하는 방식이 매우 특수하다고 말하는 것으로 만족하고자 한다.

천사의 눈물

오페라와 연극과 소설, 시, 영화, 오케스트라 음악과 달리 그림이 우리에게 제시하는 것은 시간 속의 한순간인 것처럼 보이지만, 그 순간은 한평생보다 더 길게 지속되고 그러는 동안 희석되고 고정된다. 그림 앞에서 흘리는 눈물에 독특한 것이 있다면 바로 이렇게 특이한 '시간의 왜곡'과 관련되어 있을 것이다. 안타깝게도 이와 관련해 찾아볼 만한 문헌자료는 별로 없다. 울음과 미술에 관해 서술한 책들은 몇 권 되지 않고, 그들마저 모든 종류의 매체를 한꺼번에 다루고 있다. 아서 케스틀러*의 『창조의 행위』라는

* Arthur Koestler, 1905~83: 헝가리 출생의 영국 소설가, 저널리스트, 철학자, 과학사가. 공산주의자였으나 1938년 스탈린의 숙청에 환멸을 느끼고 탈당했고, 그 사건을 바탕으로 『정오의 태양』이라는 소설을 썼다.

두꺼운 책에는 울음 전반을 다룬 「촉촉한 눈의 논리」라는 짧은 장이 있다. 그는 사람들이 과연 영화를 보고 우는지, 쏟아져버린 우유 때문에 우는지 도통 관심이 없는 듯하다. 마가니타 래스키*가 쓴 『무아경, 세속적·종교적 경험에 관한 연구』라는 이상한 책은, 6백 명 정도를 대상으로 실시한 무아경의 경험에 관한 설문을 바탕으로 쓴 연구서이다. 그녀는 무엇이 무아경을 야기했는가에 따라 눈물과, 다른 무아경의 경험을 분류할 수 있을지 궁금해했고, '가장 명료한 명명법'은 무아경의 경험들을 '그 경험의 성격에 따라', 언어 무아경, 아담의 무아경과 시간 무아경, 황폐함의 무아경, 마약 무아경 등으로 분류하는 것이라고 결론을 내렸다. 래스키는 그림 앞에서 경험하는 무아경이, 음악회나 출산 중에, 또는 종교적 계시에서 느끼는 무아경과 다른지를 알아내는 데는 관심이 없었다. 영문과 교수인 톰 러츠도 울음에 관한 책을 썼지만, 그 역시 예술과 인생의 차이, 또는 다양한 예술 장르 사이의 차이에 관해서는 신경 쓰지 않았다.

내가 알기로 각각의 예술 장르를 집중적으로 다룬 유일한 책은 미셸 푸아자Michel Poizat의 『천사의 울음』으로, 파리 오페라 극장에서 우는 사람들에 관해 쓴 멋진 연구서이다. 푸아자는 오페라를 사랑하는 사람들이 우는 이유는 노래를 하는 행위가 언어로부터 달아나려는 시도임을 그들이 어렴풋이 감지하기 때문이라고 말한다. 또한 언어는 감옥과 같은 것이고 노래하는 목소리는 그 감옥에 갇힌 비둘기와 같다고 말했다. 그리고 그 목소리는 아무런 의미도 갖지 않은 채 자유롭게 떠다니기를 원한다는 것이다. 푸아자는, 모든 탁월한 아리아에는 목소리(특히 여성의 목소리, 그중에서도 소프

* Marghanita Laski, 1915~88: 영국의 저널리스트이자 소설가, 전기 작가, 극작가.

라노)가 떨리며 지저귀고 불가능해 보일 정도로 높은 음으로 올라가며, 아르페지오와 장식음을 쉴 새 없이 쏟아내는 놀라운 기교를 부리는 순간이 있다는 것에 주목했다. 가사는 믿을 수 없을 정도의 긴장 상태에 놓이고, 하나의 음절은 영원히 계속될 것처럼 길게 당겨지고 늘여진다. 어느 시점에선가 감상자는 가사의 연속성을 완전히 놓쳐버리는데, 바로 그때(특히 하나의 음이 엄청나게 길게 유지되고, 마침내 끝나기 직전에 가수가 조용히 숨을 몰아쉬는 휴지기가 찾아올 때)가 사람들이 울기 시작하는 때라는 것이다. 감상자들은 가수의 목소리가 언어를 뚫고 거의 자유롭다고 할 만큼 벗어났음을 감지하지만, 동시에 그 목소리가 결코 언어에서 벗어날 수 없다는 것 또한 알고 있다. 소프라노 가수가 숨을 가다듬고 주음을 다시 부르기 시작하면, 오페라는 다시 평범한 인간의 언어로 이어진다. 푸아자는 아무런 의미도 없이 노래를 부를 수 있는 것은 천사뿐이라고 말했다. 인간인 가수가 정말로 언어를 넘어설 수 있다면, 그것은 노래가 아니라 야성의 비명일 것이고, 위험할 만큼 광기에 가까운 무엇이리라는 것이다. 푸아자에 따르면 오페라를 진정으로 사랑하는 사람이라면 누구나, 비록 무의식적으로라도 이것을 느끼며, 오페라를 진정으로 사랑하는 사람은 누구나 운다고 한다. 무표정한, 평범한 오페라 팬들은 콜로라투라* 가수가 노래할 때 그들이 듣는 것이 인간의 목소리가 아니라 '천사의 울음'임을 이해하지 못한다.

푸아자의 이론이 맞는지는 알 수 없지만(나는 사람들이 오페라의 다른 부분에서도, 다른 이유로도 울지 않을까 싶다), 매혹적인 생각이라는 건 분명하다.

* Coloratura: 18,19세기 아리아에서 자주 쓰인 현란한 장식적인 선율 또는 그렇게 부르는 가수. 빠른 템포와 자잘한 음표로 이뤄졌으며 꾸밈음이나 스릴 넘치는 화려한 악구가 마치 악기로 연주하는 것처럼 들린다.

내게 가장 유리한 부분은, 만약 그게 사실이라면 그것은 오페라에 대해서만 사실이라는 점이다. 결코 소설이나 영화나 그림에는 적용되지 않는다는 뜻이다. 내가 그림을 두고 하고 있는 연구를 푸아자는 오페라를 대상으로 해낸 것이다. 나는 그림이 영화나 음악과는 다른 방식으로 관객을 감동시키는지 여부가 알고 싶다. 어쩌면 그것은 그림의 고요함, 그 '깊이 없음', 한눈에 우리에게 모든 것을 보여주고, 그런 다음에는 우리 앞에 영원히 붙들어두는 그 초자연적인 능력과 관련되어 있을 것이다. 어쩌면 말이다. 어쨌든 마디가 어긋난 그림 속 시간 감각이 관객에게 경이롭고도 미묘한 징후들을 만들어내는 것만은 분명하다.

다른 예술 장르 속의 '그림들'

그림과 시간성에 관한 나의 이론은 이 정도에서 멈추려고 한다. 예외가 너무 많기 때문이다. 프루스트와 조이스, 그리고 그 밖의 소설가들은 결빙된 순간들과 찰나의 계시들을 다루었고, 서양의 시에서는 정지된 시각이미지를 중점 목표로 삼는 이미지즘이라 불리는 운동도 있었다. 사진은 우리에게 그림보다 더 순간적인 순간들을 선사했다. 따지고 보면 그림은 사실상 그 그림을 그리는 데 소요된 꽤 긴 시간을 담고 있는 셈이다. 시간 속의 찰나들을 제시하는 영화들도 있다. 예를 들면 프랑스 영화「방파제」는 단 한순간의 일을 그리고 있다. 엘리엇 카터*의 현악4중주 제1번 같은 일부 악곡들도 그림에서 흔히 표현되는 붕괴된 시간을 모방하고 있다.

* Elliott Carter, 1908. 12. 11~ : 뉴욕 출생의 미국 작곡가. 독특한 리듬과 특징적인 음악어법으로 미국의 가장 위대한 작곡가이자 '20세기 음악의 혁신자'로 불린다. 1960년에 현악 4중주 제2번으로, 1973년에는 현악 4중주곡 제3번으로 퓰리처상을 두 차례 수상했다.

회화적 효과를 보여주는 글 중에서 내가 가장 좋아하는 것은, 내가 아는 가장 감동적인 시인 중 한 명인 중국 작가 메이야오천*의 작품에서 찾아볼 수 있다. 그는 비극적인 삶을 살았다. 그는 갓 태어난 자식을 잃었고, 뒤따라 아내도 죽었으며, 결국 아들까지 세상을 떠났다. 그의 시에는 잇따른 죽음의 그림자가 드리워 있다. 그는 자식을 잃은 슬픔을 노래하는 비통한 시들도 썼지만 나이가 들수록 점점 더 아내에 대한 기억이 그의 머릿속 깊숙이 뚫고 들어갔다.

> 우리 처음 혼인하고
> 열일곱 해 지났을 때
> 별안간 고개 드니 아내 가고 없었네
> 내 곁을 절대 떠나지 않겠노라 말했는데.
> 내 관자놀이 하얗게 변해간다.
> 이제 나는 무엇을 위해 늙어가야 하나?
> 죽음에 이르면 우리 무덤 속에서 다시 만나겠지
> 아직은 나 살아 있으니,
> 내 눈물 끝없이 흐른다.

내가 메이야오천의 작품을 읽은 지 벌써 10년이 넘었고, 그의 시집은 내 부모님 집 선반에 옆으로 뉘인 채 먼지를 뒤집어쓰고 있었다. 이 책을 쓰기 위해 다시 읽었을 때 나는 전혀 기대치 않게 또다시 깊은 감명을 받았다.

* 梅堯臣, 1002~60: 북송시대의 시인.

일상을 그린 그의 시들은 특히 좋다. 그중 내가 생각하기에 가장 강렬한
것은, 바로 이 시이다.

환한 대낮에 나 꿈을 꾸네

그녀와 함께 있는 꿈. 밤에도 나 꿈을 꾸네

그녀 아직 내 곁에 있는. 그녀는

오색실 든 반짇고리를 가져왔지

비단이 든 보따리 위로 몸을

숙이고 있는 그녀의 상像이 보이네. 그녀는

내 옷을 꿰매고 수선하고 있다네

내가 남루하고 초라해 보일까

염려하는 게지. 죽어서도, 그녀는

지켜보네 나의 삶을. 끊임없는 그녀의

기억이 나를 죽음으로 이끄네.

나는 아직도 메이야오천의 시를 읽을 때면 찌르는 듯한 아픔을 느낀다.
어떤 결과가 따를지 얼마간 알고 있기 때문일 것이다.

그 그림, 조금의 움직임도 없이 항상 시야에 머무르는 그 대상이 바로 이
시를 이끌어가는 힘이다. "비단이 든 보따리 위로 몸을 / 숙이고 있는 그녀
의 상이 보이네." 나는 이 행들을 읽으면 눈앞에 그 상이 떠오르고, 당시 시
인이 그것을 어떻게 바라보았을지 알 것만 같다. 그것은 그림처럼 정지되
어(매일 아침, 혹은 내가 그 시를 읽을 때마다 '나는 그녀의 모습을' 본다) 있다.
그림의 뭔가가 그렇게 만드는 것이다.

호라티우스의 "우트 픽투라 포에시스ut pictura poesis('시는 회화처럼')"라는 옛 문구는 거의 2천 년 동안 인용되고 논의되어왔으니, 이미 해도가 잘 그려진 그 해역으로 다시 배를 몰고 들어갈 생각은 없다. 나는 단지 다른 예술 장르에서도 불가능한 종류의 눈물은 그림도 만들어낼 수 없다는 것을 인정하고 싶을 뿐이다. 많은 예술 장르가 회화의 개념을 사용하기 때문에 겹쳐지는 부분도 있다(그것은 내가 이 책에서 조각과 비디오와 사진을 다루지 않는 이유이기도 하다. 여러 예술 장르 사이에 경계선을 그리지 않으면서, 그림에만 특유한 것이 무엇인지 알아내려는 노력만으로 충분하다).

그림 속에 등장하는 시간에 관한 이상한 표현은 분명히 사람들을 울게 만들 수 있다. 그것은 바로 내가 사람들에게 설명해달라고 요구했을 때 그들이 나에게 들려준 주된 이유였다. 그 경우들은 혼란스럽고 복잡하게 얽혀 있으며, 나는 그것들을 대충 얼버무리고 넘어가지 않으려고 최선을 다했다. 울음을 설명하고 체계화할 '린네의 분류법'은 존재하지 않으며, 깔끔하게 정리할 수 있으리라는 희망도 없다. 그럴 수밖에 없는 것이다. 울음이 깔끔하게 분류될 수 있는 것이라면, 그것은 극단적인 경험이 아니라 길들여진 경험일 것이다.

시간 외에도 많은 사람이 눈물의 원인으로 언급한 것이 두 가지 더 있는데, 역사적인 출전들도 그것을 뒷받침해준다. 두 가지 원인 모두 로스코를 이야기한 1장에서 재빨리 수면 위로 떠올랐고, 나는 장을 거듭하며 그 이유들을 절반쯤 설명해왔다. 내가 이 이야기를 천천히 꺼내는 이유는, 이 책의 성격상 지나치게 탐닉적인 것으로 보일 수 있는 주제와 관련되어 있기 때문이다. 그것은 바로 종교와 관련한 것들이다.

이 책이 절반이나 지날 때까지 내가 종교 이야기를 미뤄온 데는 몇 가지 이유가 있다. 첫째, 그림을 보며 우는 것에 대해 쓴다는 것 자체가 충분히 몽환적이며, 만약 독자들이 첫 장에서부터 '종교'라는 단어를 봤다면 책을 덮어버렸으리라고 생각했기 때문이다(나라도 그랬을 것이다). 둘째, 나는 예술에 종사하는 많은 사람이 종교라면 질색한다는 사실을 알고 있다. 실제로 종교는 20세기 미술사에서 가장 극렬하게 배제된 주제 중 하나이다. 그리고 셋째, 강렬한 그림은 기본적으로 종교적이라고 말하는 것처럼 들릴까봐 두려웠다. 사실은 그렇지 않고, 그렇지 않다는 것은 우리에게 다행스런 일인데, 왜냐하면 그림을 깊이 경험하는 것과 종교를 깊이 경험하는 것 사이의 관계는, 많은 20세기 작가들의 기대만큼 억지로 이어붙인 것도 아니고 사소한 것도 아니며 신비로운 것도 아니기 때문이다. 다음 장에서 나는 그림과의 가장 강렬한 만남은, 심지어 종교와 거리가 먼 관객의 경우에도, 본질적으로 종교와 관련되어 있음을 보여주려고 시도할 것이다.

눈물은 …… 단순히 슬픔의 산물이 아니라 헌신의 표시이다. 그리스도는 그분 자신 때문이 아니라 우리에게 영향을 미치는 일 때문에 우셨으니, 신은 눈물을 흘리지 않기 때문이다. 그리스도는 벌어진 일의 성격 때문에 우셨다. 그분은 그분이 십자가에 못 박히셨을 때 우셨고, 그분은 그분이 사망했을 때 우셨다. 그리고 그분은 땅에 묻혔을 때 다시 우셨다.

— 암브로시우스*, 『형 사티루스(379년 10월 17일 사망)의 죽음에 대한 두 권의 책』

감옥에 있을 때 성 바울로가 흘린 눈물을 생각해보십시오. 3년 동안, 밤이나 낮이나 그는 울음을 그치지 않았습니다.

어떤 샘을 그 눈물과 비교할 수 있겠습니까? 천국에 있는 샘, 지상 전체를 적시는 그 샘에 말입니다. 그러나 이 눈물의 샘은 땅이 아니라 영혼에 물을 줍니다. 어떤 화가가 우리에게 눈물에 젖어 신음하는 성 바울로를 보여주려 한다면, 모두가 화려한 관을 쓰고 있는 성가대를 보는 것보다 그 그림을 보는 게 훨씬 낫지 않을까요? ……

이 눈물이 교회에도 물을 주었습니다. 이 눈물이 영혼을 심었습니다. 이 눈물은, 아무리 맹렬히 타는 불이라도 꺼뜨리고 맙니다. …… 그리스도는 말씀하셨습니다. "애도하는 이들은 축복받으리라. 우는 이들은 축복받으리라. 결국 그들은 웃게 되느니." 이 눈물보다 더 달콤한 것은 없으며, 그것은 어떤 웃음보다도 더 달콤합니다. ……

그러니 눈물은 고통스러운 것이 아닙니다. 사실 경건한 슬픔에서 흘러나오는 눈물은 세속의 쾌락과 재앙에서 나오는 눈물보다 낫습니다. …… 경건한 눈물이 소용 닿지 않을 곳이 어디겠습니까? 기도에요? 훈계에서요? 우리는 눈물에 잘못된 이름을 붙였습니다. 우리에게 허락된 눈물의 용도로 눈물을 사용하지 않음으로써 말입니다.

—요하네스 크리소스토무스**, 『성 바울로가 골로사이 사람들에게 보낸 편지에 관한 설교』

* Ambrosius, 340~97: 초대 가톨릭교회의 교부이자 교회학자. 독일 트리어에서 출생하여 로마로 가서 문학과 법학과 수사학을 공부하고, 368년에 변호사가 되었으며, 370년에는 밀라노의 집정관이 되었다. 밀라노 성당의 주교 후계자 논쟁을 수습한 일을 계기로 주교로 추대되었고 이후 교회의 권위와 자유를 수호하는 데 노력하여 큰 공을 남겼다. 『성직에 관하여』, 『6일간의 천지창조론』 등을 썼다. A. 오리게네스와 알렉산드리아의 필론이 행한 성서의 우의적 해석을 도입하고, 동방신학을 서유럽에 이식했으며, 마리아의 무원죄(無原罪)를 주장하여 중세 마리아 숭배의 시조가 되었다. 또 『암브로시오 성가』라고 불리는 찬미가집을 만들어 '암브로시오 선법'이라는 4가지 선법을 제정하여 '찬미가의 아버지'로 불린다. 성 아우구스티누스는 그의 설교를 듣고 그리스도교로 개종했다고 한다. 밀라노에는 386년에 그가 창건한 성당이 현존하고 있으며, 그는 이 성당과 밀라노 시의 수호성인이다.
** Johannes Chrisostomus, 349~407: 가톨릭 성인, 설교가. 안티오키아에서 설교자로 활동했고 훗날 콘스탄티노플의 총주교가 되었다. 특히 교회의 도덕 개혁에 주력했다. 그의 이름은 '황금의 입'을 뜻하는데, 그가 얼마나 웅변에 뛰어난 설교자였는지 나타내준다.

우리는 너무나도 메마른 시대를 살고 있기에, 우선 그림이 세상에 처음 등장했을 때부터 사람들이 그림 앞에서 울어왔다는 사실을 상기하는 것이 좋을 것이다. 문서 기록이 부족한 시대조차도 증거는 명백하다. 고대 그리스에서 사람들은 비극을 보면 아리스토텔레스가 간명하게 표현했듯이 '연민과 공포'를 느꼈다. 무대 위의 배우들은 우는 시늉을 했지만 관객은 진짜 눈물로 답했다. 기원전 500년경에 사람들이, 묘비에 새겨진 부조나 꽃병에 그려진 것까지 포함하여 그림을 보면서 울기 시작했을 가능성도 충분하다. 그리스의 울음에 관해 특별한 연구를 한 헤드윅 케너는 비극이 공연되고 대규모 벽화가 제작되던 시기, 바로 기원전 500년경에 꽃병과 묘석에 절망과 슬픔을 나타내는 새로운 양식이 출현하기 시작했다고 말한다. 그때가 바로 그리스 비극에서처럼 집단으로 우는 것이 아니라 혼자 우는 사람들을 그린 그림이 발견되기 시작한 시기이다. 극장에서는 방진을 구축하고 우는 여인들이 비탄을 제의적으로 실연하지만, 홀로 남은 새로운 인물들은 자기 내면을 향한 채 비탄에 잠겨 있다.

양식은 각기 다르다. 모두 자기 나름의 고통을 겪고 있기 때문이다. 어떤 여인은 눈을 아래로 향하고 있고, 또 어떤 여인은 옷으로 얼굴을 가리고 있

다. 어떤 꽃병에서는 한 여인이 팔을 뻣뻣하게 올린 채 자기 덧옷을 붙들고 있다. 또 어떤 여인은 손을 둥글게 하고는 자기 턱을 단단히 괴고 다른 손으로는 팔꿈치를 꽉 붙잡고 있다. 분명 이 몸짓들은 슬픔을 짓누르고 떨림을 멈추기 위한 시도들이다.

어떤 부조에는 묘지 양쪽에 달랠 길 없는 슬픔에 빠진 애도객들이 서 있다. 한 사람은 돌처럼 굳은 표정을 하고 손에는 아무것도 들고 있지 않다. 그녀는 공중을 응시하고 있다. 또 어떤 이는 울면서 떨리는 몸을 진정시키려고 자기 몸을 꼭 끌어안고 있다. 다른 것은 아무것도 보이지 않는다. 묘지와 두 가지 다른 모습의 슬픔뿐이다. 강렬한 감정이 실린 그 모습들은 분명 몇몇 사람들을 눈물 흘리게 만들었을 것이다.

지금까지 이야기한 것들은 그림에 눈물을 담는 문화가 꽤 훌륭하게 출발했음을 보여준다. 그러나 안타깝게도 그리스의 그림은 너무 많이 소실되어 이야기는 대개 여기서 끝나고 만다.

회개의 눈물

기독교가 뿌리를 내리면서 울음은 다반사가 되었다. 사실상 눈물의 홍수는 성경에서 시작되었다. 한 시편 작가는 다음과 같이 선언한다. "밤마다 눈물로 침상을 띄우며 내 요를 적시나이다"(이 구절은 자주 인용되는데, 성 암브로시우스도 이 장을 연 바로 그 구절에서 언급했다). 또 어떤 시편 작가는 이렇게 말한다. "내 눈물이 주야로 내 음식이 되었도다." 마치 눈물 속의 소금기만 먹고도 살 수 있다는 것처럼. 예언자들은 그들의 나라를 위해 울었고("내가 산들을 위하여 곡하며 부르짖으며"), 그러면 나라도 그 보답으로 울었다("땅이 슬퍼할 것이며 위의 하늘이 흑암할 것이라").

4세기의 대수도원장 안토니우스* 때부터 울음은 예배의 형식으로 공식 인정되었다. 사람들은 신의 기쁨과 슬픔에 함께 울고 싶은 충동을 느꼈다. 어쨌든 안토니우스는 성인들이 천국에서 신을 마주하고 있으면서도 우리를 위해 울고 한숨 짓는다고 썼으니, 우리 자신의 구원을 위해 우리는 얼마나 더 많이 울어야 하겠는가? 이는 회개의 교리라고 불리게 되었고 기도의 핵심 부분이 되었다. 회개의 눈물은 이기적인 눈물이 아니며, 개인적인 원천에서 생겨나는 것도 아니었다. 그것은 신이 주신 선물로 여겨졌다.

그레고리오 대교황**은 회개가 "팽창한 정신을 참회의 벌로 꿰뚫는다"라고 말했다. 이 멋진 문장은, 하느님이 헌신적인 노예를 찔러 그분의 기쁨이 밖으로 나올 수 있게 한다는 뜻을 지닌 듯하다. 회개하는 예배자의 눈물은 그의 것이 아니다. 그 눈물은 언제나 하느님에게 속한 것이며, 당신이 그분을 사랑한다는 것을 그분에게 보여줄 유일한 방법은 그분의 눈물을 방출하여 그 눈물이 다시 그분에게 돌아갈 수 있게 하는 것이다. 하느님은 눈물을 알아보기 때문에 눈물의 소리를 듣는다. 6세기에 누르시아의 성 베네딕토는 "하느님은 우리 마음의 깨끗함과 회개의 눈물만 보시지, 우리가 내뱉는 많은 말을 보시지 않는다는 것을 알아야 한다"라고 썼다.

이런 글귀를 읽고 있자니 이런저런 눈물들의 홍수에 떠내려가는 것 같은 느낌이 든다. 회개의 눈물은 기쁨과 슬픔, 욕망과 후회, 참회와 헌신과 사

* Antonius, 251~356: 이집트의 가톨릭 사제이자 성인이다. 은둔수사 안토니우스라고도 불린다. 311년 박해시대에 알렉산드리아로 가서 신도를 격려하고 많은 기적을 보여 '황야의 별'이라는 말을 들었다. 민간에서 아궁이 불의 보호신, 나쁜 병을 막아주는 보호신, 가축의 보호신 등 구난성인으로 추앙받고 있다.
** Gregorius I, 540~604: 서방 4대 교부의 한 사람으로 교회박사이기도 하다. 로마 시장을 거쳐 수도사로서 로마, 시칠리아 등 일곱 군데에 사제로 수도원을 건립하고 스스로 수도사가 되었다. 590년에는 수도사 출신으로는 최초로 교황이 되었다. 성직 매매를 금하고 복음화사업, 사회사업을 장려했으며, 로마, 시칠리아 등의 교황령을 확보하여 교황권을 확장했다. 『욥기』와 복음서를 비롯하여 많은 성서해설과 서간문, 사목규칙 등의 저술을 통해 종교 문학에도 많은 영향을 미쳤다. 『그레고리오 성가』를 편찬하여 교회음악 발전에도 이바지했다.

랑과 희망이 뒤섞인 씁쓸하고도 달콤한 홍수이다. 예배자는 기도를 하면서도 자신이 저지른 어떤 죄에 대한 가책에 사로잡혀 있을 수도 있다. 그는 용서를 빌며 울기 시작할 것이다. 그러다가 자신을 위해 울어서는 안 된다는 것을 기억해내면 그의 눈물은 달콤한 맛으로 변할 것이고, 그는 자신이 전인류를 위해 울고 있다고 생각할 것이다. 그러다가 조금 더 지나 여전히 울면서 그는 그레고리오 대교황을 떠올리고, 하느님이 그 자신에게서 눈물을 이끌어내주시도록 노력할 것이다. 그것은 마치 십자가에서 눈물이 흘러나와 예배자의 몸속으로 흘러들어갔다가 다시 그의 눈을 통해 나와 신께 되돌아가는 것과 같은 과정이다. 중세의 텍스트 속에 담긴 많은 종류의 눈물은 마치 알프스 산의 맑은 개울물들이 모여 탁한 개천으로 흘러들어가듯이, 나의 머릿속에서 뒤섞여 거대하게 불어난 눈물의 강 속으로 흘러드는 것 같다. 중세 초기의 텍스트들에는 사람들이 그 눈물의 바다를 알고 있었고, 계속해서 자신의 눈물을 증류하여 가장 깨끗한 회개의 눈물로 만들기 위해 노력했다는 증거가 풍부하다.

'회개compunction'라는 단어는 라틴어에서 온 것으로 '찌르다, 쑤시다, 깨물다, 몹시 슬프게 하다, 괴롭히다' 등을 뜻하는 'pungo'와 '작은 점, 작은 얼룩, 찌르다, 쑤시다' 등을 뜻하는 'punctum'과 연관된다. 바로 이것이 회개의 눈물이 예배자들을 찌르는 이유이며, 우리의 몸을 눈물을 담는 저수지로 상상하는 이유이다. 이런 꿰뚫음과 찌름의 이미지를 생각하면 회개의 예배에서 십자가에 못 박힌 그리스도의 그림이 초점이 되는 이유를 충분히 납득할 수 있다. 중세의 십자가상에서는 못에 손과 발이 꿰뚫리고, 옆구리를 베이고, 머리에는 피가 흐르며, 살갗에는 찔린 상처가 가득한 그리스도가 무한한 용서가 담긴 눈으로 예배자를 내려다보고 있다.

성 프란체스코 같은 사람도 눈물로 이런 이미지에 답했다. 14세기에 성 프란체스코의 추종자였던 첼라노의 토마소는 십자가에 못 박힌 그리스도의 그림이 프란체스코 성자의 마음을 어떻게 움직였는지 전하며, 그 순간부터 "그는 결코 울음을 그치지 못했다"라고 말했다.

정말 굉장한 이야기이다. 이 순간만은 그리스도의 기적을 믿을지 말지, 혹은 당신이 기독교인인지 아닌지도 생각하지 말자. 여기서 분명한 것은 토마소가, 그 그림이 성 프란체스코의 인생을 바꿔놓았다는 사실을 전적으로 합리적인 일로 여겼다는 것이다.

내밀한 헌신의 이미지들

중세 말과 르네상스 초기의 회화에는 예배자들을 회개로 이끄는 눈물 흘리는 인물들이 자주 등장한다. 특히 13세기 회화는 울음으로 가득하다. 그리스도도 울고 그의 제자들(특히 신이 겪은 비극을 가장 가슴 깊이 느낀 복음서의 저자 요한)도 울고, 그리스도가 십자가에 못 박히거나 십자가에서 내려져 땅에 누이는 모습을 보는 천사들도 운다. 그리고 십자가의 발치에 엎드려 '눈물이 얼굴에 흘러넘치는' 전형적인 모습의 마리아가 있고, 십자가를 붙들고 못 박힌 그리스도를 올려다보며 울부짖는 막달라 마리아가 있다. 동정녀 마리아는 그리스 화가들이 처음 그리기 시작한 자세인, 한 손으로 반대쪽 팔꿈치를 붙잡고 다른 손으로는 머리를 받치고 있는 자세를 하고 있다. 중세 말에는 묘지에 '우는 사람들', 즉 서서 눈을 뜬 채로 우는 사람이나 눈을 감고 억눌린 슬픔 때문에 자기 손을 비틀고 있는 사람들의 모습을 조각하여 장식하는 것이 유행이었다.

중세가 끝나갈 무렵인 14세기에는 강렬한 감정을 이끌어내려는 의도가

분명한 새로운 종류의 그림이 출현했다. 그리스도나 성모마리아를 전신으로 담아내는 대신, 이 새로운 그림은 그들을 앞으로 끌어당겨 허리 위 반신만 묘사했다. 그렇게 하여 성인들은 자신들을 바라보는 사람들에게 더 가까이 다가갈 수 있었다. 한 미술사학자의 말대로 그들은 '조용한 대화의 직접성'으로 강렬한 느낌을 자아냈다.

화가들은 그림 소재로 흔히 사용되던 이야기들을 가지고 '클로즈업'을 실험했다. 예컨대 태형 장면에 말뚝에 묶인 그리스도와 채찍질 하는 로마 병사들과 옆에서 지켜보는 빌라도를 모두 그려넣지 않고, 상처에서 피를 흘리면서 그림 밖에 있는 우리를 정면으로 바라보는 그리스도의 모습만을 담아냈다. 또 골고다로 가는 노정은 로마병사 행렬과 구경꾼까지 모두 그리지 않고, 십자가에 매달리기 직전 바닥에 앉은 그리스도의 모습을 그렸다. 최후의 만찬 장면에는 그리스도와 12명의 제자를 모두 그리는 대신, 그리스도와 그의 가장 헌신적인 제자인 복음서의 저자 요한 두 사람만 그리는 식이었다. 화가들은 보는 사람이 가장 내밀하고 진심어린 감정에 집중할 수 있는 순간을 선택한 것이다.

또한 이들은 초상화 두 점을 경첩으로 연결하기도 했다. 한쪽에는 채찍과 가시면류관과 함께 그려진 슬픈 인간 그리스도를 그리고, 다른 편에는 눈물 흘리는 성모를 그렸다. 이 두 점의 그림은 책처럼 펼쳐 탁자나 집안의 제단에 세워놓을 수 있었다. 마리아는 경첩 건너편의 그리스도를 건너다보고 있는 것처럼 그려졌다. 내 앞에 그런 이중 초상화가 펼쳐져 있는 장면을 상상해본다. 마치 조용히 슬퍼하는 사람들과 함께 작은 원을 만들고 앉아 있는 것 같은 느낌이 들 것이다. 만약 말을 건넨다면, 그들의 귀에 대고 속삭일 것이다. 그리고 수난을 당하는 구세주와 비탄에 잠긴 성모에게 에워

싸인 채 그 내밀한 대화에 동참하게 될 것이다.

심지어 그리스도의 상처들만 따로 떼어 그린 그림들도 있었다. 기도서의 한 페이지 전체를 가득 채우며 선홍색 타원형이 그려져 있는데, 그것은 그리스도의 옆구리 상처 또는 손이나 발의 구멍을 나타낸다. 이런 그림들은 어떤 면에서 기이하게 성적이다. 부드럽고 붉은빛을 띤 이 그림들은 상처라기보다 여성의 성기를 더 닮았기 때문이다. 현대의 학자들은 이런 이미지들에 담긴 무의식적인 섹슈얼리티에 관해 논하지만, 근본적으로 이런 이미지들은 보는 이의 주의를 집중시켜 예배를 더욱 내밀하게 하고, 오직 가슴으로만 이해할 수 있는 것을 내면의 눈으로 볼 수 있게 하기 위한 의도를 지니고 있었다.

'기도용 성상' (독일어로는 안다흐츠빌트Andachtsbild)이라고도 불리는, 반신만 클로즈업해 담은 이 초상화들은 분명 많은 사람의 마음을 움직여 눈물을 흘리게 했을 것이다. 당시 예배자들 사이에서는 단순히 그리스도나 마리아를 동정하기만 해서는 안 된다는 새로운 교리가 퍼져나가고 있었다. 이들은 신체적으로 그들과 자신을 동일시하고, 자기 자신을 그리스도로, 혹은 신의 어머니로 생각하는 것을 기도의 새로운 목표로 삼았다. 이런 그림들을 끊임없이 바라보고, 때로는 몇 시간 또는 며칠 동안 계속 바라보면서 구세주와 성모의 마음속으로 점점 더 깊이 파고 들어가는 것이다. 그러면 마침내 그들이 느꼈던 것을 느끼게 되고, 비록 작은 부분에 지나지 않더라도 그들의 눈을 통해 세계를 볼 수 있게 된다. 이런 경지에 오르면 그들의 눈물까지도 자신의 눈물이 되는 것이다. 회개의 교리가 언제나 말한 대로 말이다.

시카고의 기도용 성상

디리크 바우츠의 「울고 있는 마돈나」^{원색 도판6}도 그런 그림들 중 하나이다. 다른 안다흐츠빌트들처럼 이 그림도 인기가 높았고, 바우츠는 자기 작업장의 화가들에게 그림을 약간씩 변형하여 여러 점을 그리게 했다. 그중 내가 아는 최고 작품은 내 사무실 바로 길 건너에 있는 시카고 아트 인스티튜트에 있다. 뉴욕의 메트로폴리탄 미술관에는 그로부터 얼마 후에 그려진 또다른 그림이 있다. 선반에 올려놓으면 딱 맞을 만한 크기의 아주 작은 그림들이다. 두 그림 모두 한때는 경첩으로 연결되어 그리스도의 초상과 짝을 이루고 있었다.

시카고에 있는 바우츠의 그림은 매혹적이며, 그런 종류의 그림 중 가장 아름다운 작품에 속한다. 성모 마리아가 방에 홀로 앉아 있다. 그녀의 덧옷은 한쪽으로 치우친 채 머리 위로 부주의하게 끌어올려져 있다. 다른 그림들과 달리 이 그림에서 그녀는 울부짖지도, 몸을 떨고 있지도 않다. 그저 조용히 기도하고 있을 뿐이다. 그녀는 그리스도 쪽으로 몸을 향하고 있지만 그를 보고 있지는 않다. 그녀는 두 손을 서로 부드럽게 그러나 확고하게 맞대고 있고, 한쪽 손의 손가락들을 다른 손 손가락들 사이의 골에 기대고 있다. 새끼손가락들은 다른 손가락들과 떨어진 채 약간 굽어 있다. 손가락 살이 서로를 반대편으로 살짝 밀고 있다. 흥미로운 손이다. 아무렇게나 놓여 있으면서도 긴장감이 감돌고, 자유로우면서도 한 자리에 고정되어 있다.

성모의 얼굴에도 그와 똑같이 격식에 매이지 않은 찬찬함이 서려 있다. 입술은 다물어져 있지만, 이빨은 앙다물지 않았다. 입 가장자리는 약간 움푹 들어가 있어 긴장을 여지없이 드러낸다. 비탄으로 입이 벌어질 때 생기는 그 깊은 공간을 아주 작은 형태로 표현한 것이다. 그녀의 입 모양은 고

정되어 있지만 지나치게 굳어 있지 않다. 입과 손의 미세하지만 놓칠 수 없는 모양에서 화가의 탁월한 솜씨를 엿볼 수 있다. 그것은 그녀의 깨어지기 쉬운 평정과 결단을 상징한다.

성모의 손과 입만도 충분한 이야깃거리가 되지만, 이 그림은 사실상 그 눈에서 가장 많은 것을 보여주고 있다. 그 눈들은 조절된 표정을 보여주는 걸작이다. 그녀의 왼쪽 눈(우리에게서 멀리 있는 쪽)에는 극도의 슬픔이 담겨 있다. 그 눈은 우리에게 시선을 주지 않고, 그리스도에게도 시선을 주지 않으며 베일의 어두운 주름 속을 향하고 있다. 더 가까운 쪽의 눈은 그것만 따로 떼어 보면 그 불안한 눈동자로 우리를 정면으로 응시하는 것 같다. 두 눈을 함께 보면 바라보는 대상에 거의 초점을 맞추고 있지 않은 표정이다. 우리는 그리스도가 죽었고, 성모의 생각이 내면으로 향하고 있음을 알고 있다. 그녀의 눈은 보이는 대상에 대한 파악력을 거의 상실했다. 그 눈이 초점을 유지할 수 있다면 그것은 오로지 그녀의 부단한 노력 덕분이다. 그림으로 그려지기 직전에 그녀는 격정적인 눈빛으로 격렬하게 울고 있었을 것이다. 이제 처음의 격정은 잦아들었고, 그녀의 눈물은 계속 꼬리를 물고 돋아나는 눈물방울들로 줄어들었다. 그녀의 눈꺼풀은 너무 울어 부어올랐고, 두 눈은 충혈되어 있다. 각막의 모세혈관들이 부풀어 그녀의 눈알을 짙은 분홍색으로 물들였다.

눈물은 천천히 그녀의 뺨을 타고 흘러내린다. 왼쪽 눈에 두 방울이 있고, 뺨 아래쪽에 세 번째 눈물방울이 있다. 가까운 쪽 눈에서는 눈물이 넘치고 있다. 아래 눈꺼풀에 그렁그렁하게 매달린 눈물방울이 빛을 발하고 있다. 뒤쪽에 눈물 한 방울이 맺혀 있고 앞쪽에서는 또 한 방울이 막 떨어지고 있다. 그에 앞서 이미 두 방울이 흘러내렸다. 한 방울은 뺨 위에, 그리고 또

한 방울은 막 방향을 틀어 입 쪽으로 흘러내리고 있다.

비탄이 지극히 절제된 모습이다. 그녀는 그리스도가 십자가에 매달렸을 때, 그런 다음 내려져서 매장되었을 때에만 큰 소리로 울었다. 그러나 바우츠의 그림에서 그녀는 살아 있는 한 결코 울음을 그치지 않을 것처럼 그려졌다. 몇 년 동안 그녀는 저렇게 반쯤 얼이 빠진 눈빛과 팽팽하게 긴장된 표정으로 지낼 것이다. 지금 우리가 보고 있는 눈물은 그녀가 날마다 흘리는 눈물이다. 정확히 알 수는 없지만, 십자가 책형이 있고 나서 몇 년이 지난 후의 일인지도 모른다. 이것은 어떤 심리 상태에 관한 그림, 약식으로 영원히 계속되는 애도에 관한 그림이다. 그녀가 느끼는 것은 다른 르네상스 그림에서 그려진 대로 선지先知의 교리와 조화를 이룬다. 성모는 그리스도가 성장하기 전부터 어떤 일이 일어날지 알고 있었고, 지금도 알고 있다. 그것은 시간이 지나도 무뎌지지 않는 일종의 영원한 슬픔이다. 그녀는 자기 방에 남아 울고 있다. 희미하게 초점을 잃은 그녀의 눈은 언제나 아들의 죽음을 지켜보고 있을 것이다.

이런 관념들에 접근하는 일은 지극히 어렵다. 나는 학자들이 '다양한 형태의 안다흐츠빌트에 나타나는 핵심 요소는 감정이입을 부추기기 위한 시각적 재현의 중요성이다'라는 식으로밖에 말할 수 없다는 것도 충분히 이해한다. 이 말은 다소 분석적으로 들리지만 달리 할 말이 뭐가 있겠는가? 그것은 분명 건조한 학문적 방법을 넘어서고, 20세기 대부분의 관객의 범위도 넘어서며, 심지어 언어로 닿을 수 있는 영역까지 벗어날지도 모르는 사적인 문제들인 것이다. 내가 바우츠의 그림을 사랑하게 된 유일한 이유는, 내가 가르치던 라사라는 학생이 언젠가 그 그림을 모사했기 때문이다. 그녀는 그 그림 바로 앞에 이젤을 세워둔 채 그림을 그렸고, 군중의 방해에도

아랑곳하지 않고 몇 주에 걸쳐 계속 찾아가 서서히 모작을 완성해갔다. 그녀의 그림을 보면서 나는 원작의 아주 세세한 부분들까지 볼 수 있게 되었다.

우리는 중년에 이른 성모의 고르지 않은 피부 질감과 손질하지 않은 손톱의 희미한 광택을 자세히 관찰했고, 심지어 그 손톱 아래 낀 때도 들여다보았다. 우리는 바우츠가 첫 세 손가락의 길이를 잡을 때 저지른 실수에 대해서도 이야기했다(처음에 충분히 길게 그리지 않아서 다시 더 길게 고치는 바람에 손톱이 두 겹으로 보인다). 라사는 15주 동안 매주 한두 번씩 미술관을 찾아가 그림을 그렸고, 그림이 완성될 무렵에는 우리 두 사람 모두 그림 속 인물을 잘 알고 있다는 느낌마저 갖게 되었다. 처음에 라사의 모작은 밝은 금박 배경에 원본을 흐릿하게 그려놓은 것처럼 보였다. 여러 주가 흐르면서 그녀는 피부에 색깔과 깊이를 주고, 벌거벗었던 머리에 그 무거운 암청색 머릿수건과 풀 먹인 흰 베일을 입혔다. 끝을 향해 가면서 그녀는 성모의 손등과 눈가에 잔주름들을 그려넣고, 옷에 잡힌 작은 주름도 그려넣었다. 그녀는 5세기 동안의 변색이 남긴 효과를 내기 위해 금박 바탕에 그을음 색깔의 물감을 옅게 덧칠했다. 그리고 마침내, 마지막 붓질로 (그 그림이 생명을 갖게 된 그 중요한 순간) 눈물을 그려넣었다. 그것은 둥글고 가득 찬, 조심스럽게 절제된 눈물이었고, 각 방울마다 작은 창에서 들어오는 빛이 반사되어 있었다.

그동안 성모의 슬픔은 우리 두 사람에게 현실이 되어갔고, 종국에는 미술사학자들이 말한 '감정이입을 부추기기' 따위는 아무런 상관이 없게 느껴졌다. 우리는 말 그대로 성모의 감정을 느꼈기 때문에 감정이입 같은 건 알 필요도 없었던 것이다. 적어도 내게는, 마치 내가 성모의 슬픔이라는 소금물에 푹 절어 있는 것 같은 시리고 짜고 무거운 감정이었다.

기도용 성상은 기도를 요구한다. 그것이 기본이다. 그런 그림을 보는 것을 견디며 살아낼 인내심이 없다면 그 그림은 침묵한 채로 있을 것이다. 그리고 이런 관점에서 볼 때 미술사가 전형적으로 인내심 없는 학술 추구가 아니라면 무엇이겠는가? 미술사학에 몸 담고 있는 사람들은 지적인 양식을 얻으려는 열망에 쉴 새 없이 한 이미지에서 다른 이미지로 퍼덕이며 날아다닌다. 14세기와 15세기에 중앙유럽과 서유럽 회화를 휩쓸었던 눈물의 홍수는, 너무 빨리 옮겨 다니는 사람들에게는 언제까지나 사막으로 남게 될지도 모른다. 그들에게는 무디고 천천히 움직이는 열정으로 가득 찬 느린 그림들로 여겨질 것이다.

라사는 몇 년 전에 그 그림을 완성했는데, 나는 아직도 미술관 부근을 지날 때면 언제나 원작을 보러 들른다. 그 얼굴과 슬픔에는 구체적인 나이가 없고, 마치 나와 함께 늙어가는 것 같은 생각이 들기도 한다. 내가 볼 때마다 그 그림은 점점 더 단호해져가는 것 같다. 그 그림이 내가 생각하는 방식 속으로 충분히 깊이 가라앉게 될 어느 날, 나도 울 것만 같다.

냉철한 르네상스에 관한 주석

바우츠는 중세 말 눈물의 지배기가 끝날 무렵에 「울고 있는 마돈나」를 그렸다. 안다흐츠빌트를 그리던 관습도 사라져가고 있을 때였다. 차츰 다른 종류의 성상들, 그리고 새로운 종류의 세속 회화가 그 자리를 대신하고 있었다.

르네상스의 화가들은 그림과 울음에 관해 우리와 상당히 다른 생각을 갖고 있었다. 15세기 초의 거물 인문주의자이자 박식한 학자였던 레온 바티스타 알베르티는 어떻게 하면 그림 속 사람들이 울어야 할 상황에서 웃고

있는 것처럼 보이지 않게 할 수 있을지 고민했다. 알베르티는 자신이 비판한 그림들에 공감할 수 없었던 것이다. 그는 동정녀가 죽은 아들을 안고 있는 14세기에 그려진 그림에서 성모의 표정이 수상쩍게 킬킬거리며 웃고 있는 것처럼 보인다고 생각했다. 알베르티가 지적한 이런 '웃음'은 울지 않으려고 너무 심하게 애쓸 때 얼굴에 퍼지는, 그 보기 괴로운 미소를 표현하려던 중에 나타난 것인지도 모른다. 14세기의 화가들이 전적으로 순진했던 것은 아니다. 물론 그들도 위쪽으로 말려 올라가고 벌어진 입이 행복한 미소와 아주 비슷하게 보인다는 것을 알고 있었다. 요점은 그들은 그 점에 크게 신경 쓰지 않았다는 것이다. 그들은 끔찍한 고통을 겪고 있는 사람들에게서 때때로 우스꽝스런 표정이 엿보인다는 사실을 알고 있었다. 르네상스의 인문주의자나 현학적인 학자를 제외하고는 아무도 그런 표정이 때로 웃음처럼 보이기도 한다는 점을 지적하지 않는다.

그가 한 모든 일에서 그랬듯이 알베르티는 자신의 시대와 긴밀하게 연결되어 있었다. 확실하고 모호한 데가 없는 표정에 관한 그의 관심사는 화가를 교육하는 일에서도 중심 사안이 되었다. 17세기 말에는 이미 그에 관한 책들이 쓰였고, 18세기에는 골상학이라는 '과학'으로 성립되었다. 화가들은 특정한 감정을 정확히 그려내는 방법을 책을 참조해 배울 수 있었다. 고통은, 심지어 성모 마리아의 비탄까지도, 알파벳 순서에 따라 '독실한 체하는sanctimonious'과 '거만한superCilious' 사이에 '고통suffering'이라는 표제어를 달고 열거되어 있었다. 성모의 애처로운 '미소'를 포착하기 위해 골몰했던 중세의 화가에게 그것은 얼마나 냉혹하고 또 불경하게 보였겠는가?

이전과 달리 전성기 르네상스 미술은 대부분 눈물이 말라 있다. 알베르티에서 청년기 미켈란젤로에 이르는 시기(즉 1430년에서 1510년 사이)에 중

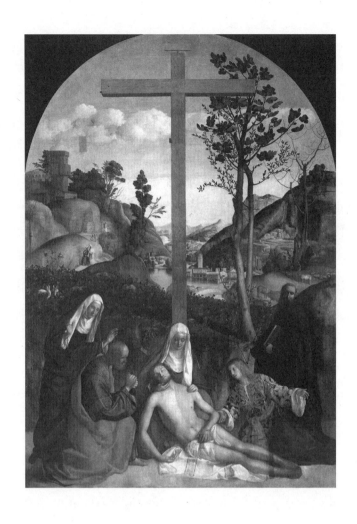

그림 8. 조반니 벨리니, 「예수에 대한 애도」, 캔버스에 유채, 444×312cm, 1515~20, 아카데미아 미술관, 베네치아

부 이탈리아의 화가들은 거창한 관념들에 사로잡혀 있었다. 시각예술 이론, 다른 예술 장르에 비해 그림이 차지하는 지위, 가시세계의 기하학, 스케치의 개념 등. 그것은 머리를 써야 하는 문제들이었고, 화가들이 감상자들을 감동케 하는 일만큼이나 자신의 기량이나 지적인 총명함을 과시하는 데도 관심이 있었음을 의미한다.

르네상스 시대 후반에는 반종교개혁이 인문주의적 결의의 일부를 무너뜨렸고, 감정에 영합하는 예술을 경멸하며 성장한 미켈란젤로 같은 예술가들은 일종의 위기에 봉착했다. 세월이 더 흐른 후 그는 비토리아 콜로나라는 친구와 함께 앉아 이야기를 나누다가 그림 때문에 우는 플랑드르 사람들에 대해 가차 없는 비판을 늘어놓았다. 르네상스 시대 텍스트로서는, 그림 앞에서 우는 일을 언급한 드문 예이다.

그리고 미소를 지으며 [비토리아가] 말했다. "이야기가 나왔으니 말인데, 플랑드르 회화는 어떤 그림인지 또 어떤 사람들을 기쁘게 하려는 것인지 알고 싶군요. 제가 보기엔 이탈리아의 양식보다는 더 경건해 보이니 말입니다."

"플랑드르 회화는, 부인," 화가가 느릿느릿 대답했다. "대개 이탈리아의 어떤 그림보다 독실한 사람들을 기쁘게 할 것입니다. 이탈리아의 회화는 결코 눈물 한 방울 흘리게 하는 일이 없지만, 플랑드르 회화는 눈물을 많이 흘리게 하지요. 그것도 그림의 강건함이나 훌륭함 때문이 아니라, 그 신실한 사람들의 선함에 의해서 말입니다. 그 그림은 여성에게, 특히 나이가 지긋하거나 아주 젊은 여성에게, 그리고 수도사와 수녀, 또 진정한 조화의 감각을 지니지 못한 몇몇 귀족들에게 호소력을 발휘할 것입니다."

이어서 그는 이탈리아 회화의 우월성에 관해 장황하게 이야기한다. 미술 사학자들은 이 구절을 플랑드르 회화에 대한 혹평으로 인용하는데, 물론 그들이 옳다. 그러나 동시에 그보다는 더 복잡하기도 하다. 어쨌든 미켈란젤로는 경건한 신앙심으로 유명한 여성에게 그 이야기를 하고 있었고, 곧바로 플랑드르 미술이 독실한 사람들을 기쁘게 한다고 솔직히 말했기 때문이다. 비토리아 콜로나는 이 시기 미켈란젤로의 인생에서 특별한 위치를 차지한다. 그녀는 종교 문제에서 그와 매우 깊이 마음을 터놓고 지내는 사이였다. 그들은 상당한 개인적인 헌신을 수반하는 신앙심을 공유하고 있었다. 그들은 예배자들에게 십자가 위의 '무시무시한 인물'에 관해서만 생각하며 시간을 보낼 것을 요구하는 교회의 예배에 관한 이야기는 거의 없는 텍스트들을 읽었다. 미켈란젤로는 비토리아에게 십자가 책형 장면 그림들을 묵상의 소재로 사용하도록, 즉 **안다흐츠빌트**로 사용하도록 그려주었다. 그녀는 각각의 그림을 몇 시간씩 바라보고 있었다고 말했다. 그녀에게 주지 않은 미켈란젤로의 몇몇 스케치들에는 기묘한 얼룩이 있는데, 한 미술 사학자는 그것들이 미켈란젤로 자신이 흘린 눈물 자국일 거라고 넌지시 암시했다. 그것은 사실일 수도, 아닐 수도 있지만(언젠가 화학적 분석이 그 문제를 풀어줄 수 있을 것이다) 스케치들의 영적인 분위기와는 잘 맞아떨어지는 이야기이다.

그러므로 미켈란젤로의 대답은 심한 비난일 수도, 또 비난이 아닐 수도 있다. 그는 분명 "이탈리아 왕국 외에 사람들이 그림을 잘 그릴 수 있도록 해와 달이 빛을 밝혀주는 지방이나 나라는 없다"라고 말하지만, 또한 귀의와 기도가 삶의 중심인 사람들(이 시기 그와 비토리아 둘 다 그랬던 것처럼)은 플랑드르 회화에 감동하여 눈물을 흘릴 가능성이 더 높다는 것도 알고 있

었다. 그는 이러지도 저러지도 못할 입장이었고, 그 자신도 그 점을 잘 알고 있었다. 그는 정말로 경건한 작품을 만들고 싶은 강렬한 열망을 갖고 있었고, 동시에 위대한 예술을 창조하고 싶다는 똑같이 강렬한 야망도 품고 있었는데, 그 두 가지가 양립할 수 없는 것으로 보이기 시작했음을 그도 모르지 않았다.

미켈란젤로를 포함하여 16세기의 독실한 사람들은 종교적인 그림들을 보며 울었을 테지만, 사람들은 '진정한 그림'을 보고는 울지 않는다는 미켈란젤로의 말은 진심에서 나온 말이었다. 그가 종국에 어느 쪽으로 기울어졌는지 우리가 분명히 알 수 있을 만큼 충분히 오래 살지는 않았지만, 그의 후기 작품들이 젊은 시절 인문주의적 성취에서 멀어져 경건하고 회개적인 눈물의 영역으로 되돌아가는 경향을 보였음은 분명하다.

많은 것의 출발점이 되었던 이탈리아 르네상스는 다시금 눈물이 사라진 시대로도 정의할 수 있을 것이다. 지금은 먼 옛날 일처럼 보이지만, 르네상스는 역사상 최초로 그림이 하나의 예술로 규정된 시대였다. 르네상스 이전에 그림들은 종교적 용도를 지닌 대상이었다. 바우츠의 작품을 포함한 초기 르네상스 그림들도 무엇보다 기도를 돕기 위한 수단이었고, 그 그림들이 유명한 대가인 디리크 바우츠의 작품이라는 것은 부차적인 사실일 뿐이었다. 르네상스가 뿌리를 내리고서야 그림을 예술작품으로 여기는 일이 가능해졌다. 즉, 적어도 부분적으로는 화가의 영광과 회화 예술의 증진을 위해 그려진 것으로 여겨질 수 있었던 것이다.

르네상스 시대에도 많은 사람이 그림을 보고 울었으리라는 것은 말할 필요도 없는 일이고, 중세의 경건성과 르네상스의 기예 사이에 도저히 넘을 수 없는 경계선을 그으려는 것도 아니다. 다만 우리가 그림을 사용하고 이

해하는 방식에 생긴 가장 크고 근본적인 변화를 따져볼 때, 르네상스 시대에 예술가의 기량과 생애와 경력이 다시 중요하게 부각된 점이 결정적이었다는 사실을 말하고 있을 뿐이다. 거기에는 이 책으로는 다 담아낼 수 없을 만큼 수많은 세부사항이 존재한다. 르네상스는 눈물의 역사에 관해서는 단한 가지 결정적인 영향을 미쳤다. 그림의 기술을 너무 강조하다보면 감동을 줄 가능성도 어느 정도 상실될 수밖에 없다는 점이다. 화가의 천재성에만 집중하면, 자신의 감정적 반응에 대한 초점은 놓치게 된다. 미술은 그 발전 과정 속에서, 예컨대 바우츠의 것과 같은 그림들이 야기할 수 있는, 무매개적이고 내밀해 보이는 반응에서 미세하지만 계속해서 멀어져왔다. 역사학자들은 이런 식의 일반화를 거부하고, 또 그러는 데는 정당한 이유가 있다. 그런데도 내가 이 일반화를 다소 고집스럽게 밀어붙이는 이유는, 너무나 깊이 묻혀 있어서 우리가 걸어다니는 풍경 자체가 되어버린 것 같은, 가장 뿌리 깊은 문화 형태를 상기하는 것이 유익할 때도 있다고 여기기 때문이다. 조이스의 『피네건의 경야』 첫 부분에 나오는 반쯤 묻혀 있는 거인처럼, 또는 윌리엄 카를로스 윌리엄스의 『패터슨』에서 풍경을 이루는 그 거인처럼, 회화를 예술로 받아들이게 된 시초에 대한 질문이 바로 우리의 발목을 붙잡고 있는 것이다.

그러므로 내가 르네상스가 다시금 눈물이 사라진 시대라고 말할 때, 그것은 수많은 예외를 인정하는 가장 폭넓은 범위에서 말하는 것이다. 그러나 또한 매우 진지하게 하는 말이기도 하다. 대부분의 미술관에 걸려 있는 르네상스 시대의 그림들은 여전히 우리의 눈물보다는 찬탄과 경외감을 자아내기 때문이다. 그 어떤 시대보다 화가들의 기량이 가장 두드러졌던 시기이고 또 그것은 피할 수 없는 일이다. 물론 어떤 그림이든 어느 정도는

창조자의 천재성을 선언하고, 그가 숙지한 이론들을 세련되게 보여준다. 비록 여러분이 바우츠의 것과 같은 중세나 르네상스 초기의 그림에 감동받지 않는다고 하더라도, 중요한 것은 오직 경건함과 감정이라는 사실은 불편할 정도로 명백하다.

울음의 간략한 역사

우리는 르네상스에 우리가 인정하는 것보다 훨씬 더 많은 것을 빚졌다. 르네상스는 우리에게 회화예술을 선사했을 뿐 아니라, 회화가 예술이 될 수 있다는 관념 자체를 선사했다. 르네상스는 그림에 관한 모든 종류의 새로운 관심을, 때로는 중세의 가치관을 희생시키면서까지 받아들였다. 기도와 신앙심은 억제되었거나 다가갈 수 없는 것이 되었고, 우리는 그 자리를 미술 이론과 회화학파와 회화의 역사, 심지어 교과서와 강좌 등으로 채웠다. 복수형의 그림들은 철저하게 더욱 저항할 수 없는 힘을 갖게 되었고, 단수형의 그림은 변화하여 한때 그것이 지녔던 일부를 상실했다.

바우츠의 그림과 같은 15세기의 **안다흐츠빌트**에서 16세기의 기술 과시용 그림들로의 전환은, 회화와 감정에 관한 서양의 사유에서 일어난 최초의 대규모 변화였다(그리스의 회화는 충분한 양이 남아 있지 않기 때문에 제외한다). 두 번째 변화는 그뢰즈의 그림에서 볼 수 있듯이 17세기와 18세기에 일어난 감정의 귀환이다. 세 번째 변화는 내가 11장에서 다루게 될 것으로, 19세기 낭만주의이다. 그리고 네 번째는 지금 우리가 살고 있는 20세기의 금욕적 주지주의로의 후퇴이다. 최대한 광범위한 관점에서 볼 때, 이것은 서양 문명에 나타난 그림과 눈물 사이를 진동하는 역사이다.

이는 또한 오늘날 우리의 환멸의 이야기이기도 하다. 거대한 문화 변화

가 마치 해일처럼 우리를 이 감정적 중립의 공간으로 이끌어 여기에 버려 두고 가버렸다. 우리는 이 메마른 무인도에서 의심에 찬 눈초리로 대양을 내다본다. 내가 냉정함의 시대의 한가운데서(아니면 그 끝에 가까울까?) 이 책을 쓰고 있다는 사실이 이 일을 근본적으로 괴벽스러운 짓으로 만든다는 것을 나도 알고 있다. 감정이라곤 흔적도 찾아볼 수 없는 20세기의 분위기 가 전적으로 자연스럽게 보이는 단계까지 왔다. 우리는 그 대기 속에서 그 공기를 호흡하고 있고 그것을 정상적인 삶의 조건으로 받아들이고 있다. 15세기나 18세기 또는 19세기를 되돌아보는 것이 도움이 되는 것은 바로 그 때문이다. 우리의 상상력이 그 시대로 되돌아가는 길을 발견하지 못할 지도 모르지만(이 문제는 이 책이 끝나기 직전까지 답하지 않고 남겨둘 것이다) 최소한 그런 시대가 존재했음을 아는 것은 도움이 된다. 우리는 1250년 아 시시에서, 혹은 1450년 브뤼주에서, 1550년 피렌체에서 예배를 보던 사람 들의 마음속에서 어떤 일이 일어나고 있었는지는 알 수 없다(이 예들은 대략 성 프란체스코와 바우츠와 미켈란젤로에 각각 대응한다). 그러나 우리는 그 당 시에, 그림을 바라보면서 아무것도 느끼지 않는 것을 근본적으로 별스럽고 순진하거나 뭔가 잘못 알고 있기 때문이라고 생각한 사람들이 있었음은 확 신할 수 있다.

학구적 문화의 초상

20세기는 메마름의 위대한 선조인 16세기에 비교된다. 큐비즘에서 신표 현주의까지, 포비즘에서 미니멀리즘까지, 20세기의 미술운동들은 내가 살 펴봐온 극단적인 종류의 반응을 요구하지 않았다. 대신 20세기 회화는 예 술로서의 회화 자체에 훨씬 더 골몰해 있었다. 또한 20세기 회화는 적나라

한 감정들과는 무관한, 갖가지 쟁점들을 제기하려는 의도를 지니고 있었다는 점에서 지적이다. 시각예술가들은 자신이 하고 있는 일에 초점을 맞췄고, 자신들의 그림을 철학과 역사와 비평, 정치, 젠더 연구와 정신분석에 연결하는 수많은 가닥의 실을 꼬아 천을 짰다. 최근 훌륭하다고 하는 작품들은 자기 인식과 자기 해석에 깊이 파고드는 것들이다. 간단히 말해서 20세기 회화는 그 자신과 자신의 프로젝트와 잠재력과 한계를 모두 알고 있다. 그 모든 것을 더 잘 파악할수록 내가 여기서 상술하고 있는 감정의 힘에서는 더욱 멀어진다.

최소한 이것은 20세기 미술을 표현하는 한 가지 방식이다. 또한 20세기가 회화의 역사에 대한 자기 반성의 인식과 더불어, 강렬한 감정을 경험하는 방법 또한 찾아냈다는 증거도 수없이 많다. 「게르니카」를 보면서 운 사람들 중에서 그 작품이 고도로 양식화된 그림이라는 사실을 몰랐던 사람은 없을 것이다. 이는 최소한 울음과 '큐비즘'이라는 단어가 전적으로 양립할 수 없는 것은 아님을 보여준다. 로스코 예배당에서 반응을 보인 많은 사람은 자신이 갖는 느낌에 대해 깊이 생각하는 사람들이었다. 나는 말레비치*나 엘 리시츠키**의 맹렬한 이데올로기나, 미래파 예술가들의 맹렬한 수사에 감동하여 눈물을 흘린 이들도 있을 수 있다는 가능성을 배제하지 않을

* 카지미르 세베리노비치 말레비치(Kazimir Severinovich Malevich, 1878~1935): 러시아의 화가이자 미술이론가. 기하추상미술절대주의(Suprematism)의 선구자이며 러시아 아방가르드 운동의 대표적인 인물이다. 1926년에 바이마르의 바우하우스를 방문했을 때 칸딘스키를 만나 자신의 이론을 『비구상의 세계』라는 책으로 출판했다. 말레비치는 추상적인 기하학적 요소로 이뤄진 그림을 발표한 최초의 화가였고 미술에서 모든 관능과 묘사를 배제하고, 순수하며 지적인 구성 작품을 만들려고 노력했다.
** El Lissitzky, 1878~1935: 본명은 라자르 말코비치 리시츠키(Lazar Markovich Lissitzky). 러시아의 화가, 디자이너, 사진작가, 타이포그래퍼, 건축가. 러시아 아방가르드 운동의 주요 멤버였으며 그의 친구이자 스승인 말레비치와 함께 절대주의를 확립했다. 바우하우스 운동과 구성주의, 네덜란드의 데 스틸(De Stijl), 20세기의 그래픽디자인에 큰 영향을 미쳤다.

것이다(물론 그런 증거들은 앞으로 찾아봐야겠지만). 요컨대 눈물은 다양한 종류의 냉정한 지적 관심사와 섞일 수도 있다는 것이다.

20세기가 냉정하고 초연하다는 것은 아니다. 보는 이에게 충격을 줄 목적을 지닌 작품도 있고, 낙담케 하거나 모욕하거나 분노나 역겨움을 유발하거나 혼란에 빠뜨리려는 목적을 지닌 작품도 많다. 어떤 그림들은 불쾌함을 주려는 집요한 의도를 지니고 있는데(워홀의 일부 작품들이 그렇다), 집요한 불쾌감이 집요한 애정만큼 강력하지 않다고 누가 주장할 수 있겠는가? 20세기 회화가 강렬한 감정으로 가득 차 있다고 주장하는 것도 어려운 일은 아닐 것이다. 사람들은 그림을 보며 웃고, 조롱하고, 그림 때문에 역겨움을 느끼기도 한다. 나치 독일에서는 그림을 불태웠다. 시위자들과 정신질환자들은 그림을 칼로 난도질하고, 산을 끼얹고, 망가뜨리고, 심지어 그림에 총을 쏘기도 했다. 이 모든 점을 놓고 볼 때도 여전히 20세기가 무미건조하다고 말할 수 있을까?

그 모든 것에도 불구하고 나는 그렇다고 생각한다. 학생과 학자를 위한 20세기 회화를 다룬 교과서가 그 쉽고도 좋은 증거이다. 이런 책들은 거의 예외 없이, 냉철하고 절제된 어조를 취하고 있다. 이들은 화가의 감정을 기록하는 일에는 관심이 없고, 독자를 지나치게 흥분케 하는 것은 부적절한 일이라고 여긴다(사이먼 샤마의 『렘브란트의 눈』 같은 베스트셀러들은 예외이다).

20세기의 교과서들은 지적인 문제들에 관심을 쏟는다. 그림과 젠더의 관계, 화가의 후원자들, 화가들의 이론, 당대의 정치에 관한 화가들의 반응에 관해 연구하고 분석한다. 20세기 회화를 다루는 많은 책을 이끌어가는 것은 특정한 이론들, 예컨대 정신분석학 · 기호학 · 페미니즘 · 해체주의 등이

다. 학부생들을 위한 책들도 그만큼 건조하다. 이런 책들은 20세기 미술을, 다양한 양식과 선언들의 연속으로, 혹은 가십들의 행렬로 제시하는 경향이 있다. 당연히 종류도 엄청나게 다양하지만, 내가 아는 20세기의 책 중에서 그뢰즈의 그림을 보고 디드로가 지어낸 도취적이고 어리석으며 우스꽝스러운 픽션에 근접한 것은 한 권도 없다. 비교해 보면 우리는 자신의 감정에 대해 지독히도 인색하고, 조심스럽고 지적이며 소심하다는 것을 알 수 있다. 디드로(그리고 더 많은 옛 화가들의 이름을 이 자리에 넣을 수 있다)의 눈에 우리는 허약하고 깐깐해 보일 것이다.

매일 수백 명이 디리크 바우츠의 그림을 보러 온다. 내가 그 미술관을 자주 찾던 때와 매일 거기서 일한 몇 달 동안, 그 그림 앞에 멈춰 서서 가만히 그림을 바라보고 있던 사람들은 겨우 한 손에 꼽을 정도였다. 그들이 그 그림에 끌린 것은 플렉시 유리 상자에 담겨 합판 받침대에 올려져 있어 특별한 가치를 지닌 대상임이 분명해서(또는 복제본이 미술관 엽서와 지도에 자주 사용되어서)였다. 그들은 설명판을 스윽 보고는 그림을 재빨리 살펴본다. 잘 그려진 그림이 분명하고 때로는 평을 할 만도 하다. 그러나 내 경험상 관람객 대부분은 그 그림 앞에서 30초 이상을 머무르지 않는다. 그 그림은 상당 부분이 궁금한 것 투성이인, 잊힌 세기의 사랑스럽고 작은 그림이다(그 그림이 걸려 있는 방은 모네와 고갱과 반 고흐의 그림들이 있는 더 큰 방과 대각선으로 마주하고 있다). 그 그림은 바우츠의 작품 중 가장 중요한 것이 아니기 때문에 미술사학자들도 대충 훑고 지나간다. 그것은 앞에서 얘기한 종류의 그림, 즉 안다흐츠빌트의 탁월한 예이지만, 독특한 그림은 아니다. 오히려 그 시대의 자취인, '감정이입을 부추' 길 의도를 지닌 작품인 것이다.

그 그림은 우리의 손이 닿을 수 없게 봉인되어, 동물학 박물관에서 멸종 동물을 넣어 보관하는 것 같은 플렉시 유리 상자에 담겨 있다. 그것은 그것 본래의 삶과 우리의 상상력으로부터 분리된 하나의 유물인 것이다. 우리와 「울고 있는 마돈나」 사이에는 두 개의 거대한 사막이 펼쳐져 있다. 르네상스라는 원조 사하라 사막과, 모더니즘과 포스트모더니즘이라는 우리 자신의 사막이 그것이다. 그림은 거기 바로 우리 앞에 있으면서도, 상상할 수 없이 멀리 있는 것이다.

제10장
신을 향해 울다

불길을 마주하고도 대범했던 성 바울로를, 신에 대한 두려움에 단단히 사로잡혀 단호하고 견고하며 흔들림 없이, 절대적으로 확고부동했던 성 바울로를 생각해봅시다. 그는 물었습니다. "누가 우리를 그리스도의 사랑에서 떼어놓을 것인가? 시련과 고통과 박해가, 또는 굶주림과 헐벗음이, 또는 위험이나 칼이 우리를 떼어놓겠습니까?"

그러나 그 모든 것 앞에서도 용감했던 그 사람, 매몰찬 죽음의 문조차 조롱하며 웃어버리던 그 사람, 자신을 막는 모든 것을 부숴버린 그 사람. 바로 이 사람이, 그가 사랑하는 사람이 눈물 흘리는 것을 보자 무너지고 말았습니다. 그는 자신의 감정을 숨기지도 않고 곧바로 말해버렸습니다. "그대는 무엇 때문에 울면서 내 가슴을 으스러뜨리는가?"

이것을 어떻게 생각하십니까? 눈물은 그처럼 강인한 영혼조차 깨뜨릴 힘을 지니고 있을까요? "그렇다" 라고 바울로는 말합니다. "왜냐하면 나는 사랑만 제외하면 모든 것을 다 버텨낼 수 있기 때문이다. 사랑은 나를 압도하고, 나를 굴복시킨다."

그것은 신의 마음입니다. 물의 심연도 바울로를 익사시키지 못했지만, 눈물 몇 방울이 그를 무너뜨린 것입니다.

_성 요하네스 크리소스토무스

그러니 주님께 겸허하게 기도하라. 그분께서 너에게 뉘우침의 정신을 주시도록. 그리고 예언서와 더불어, 말하라. "주님, 저에게 비탄의 빵을 먹이시고 마실 눈물을 넉넉히 주십시오." 네가 어디 있든, 네가 어디로 가든, 신께 의지하지 않는다면 너는 불행할 것이다.

_토마스 켐피스, 시편 79장 인용

1380년 사순절의 세 번째 일요일에 성 카타리나는 로마의 옛 성 베드로 성당 밖 마당에 서 있었다. 그녀는 수도원 높은 벽의, 폭풍우가 치는 바다에 떠 있는 배 한 척을 그린 거대한 모자이크를 바라보고 있었다. 조토의 유명한 그림이었는데, 숨을 멎게 할 정도의 뛰어난 사실성으로 화가들 사이에서 잘 알려진 작품이었다. 그 그림은 너무 유명해서 나비첼라, 즉 작은 배라는 별명까지 붙어 있었다.

그림 속의 배는 당장이라도 가라앉을 것처럼 보인다. 돛은 바람에 찢어질 듯 팽팽해져 있다. 배에 탄 예수의 제자들은 두려움에 떨며 허둥대고 있다. 그림 오른쪽에는 예수가 물을 가로질러 배 쪽으로 걸어가는 모습이 보인다. 제자들은 막 그를 발견했고, 예수는 베드로에게 바다로 들어와 자신을 맞이하라고 말했다. 마태복음에 따르면, 베드로는 세차게 몰아치는 바람에 겁을 먹고는 물에 가라앉기 시작했다. 그는 예수를 외쳐 불렀다.

"저를 구해주십시오!"

예수가 손을 뻗어 그를 잡으며 말했다. "오, 믿음이 약한 자여, 어찌하여 너는 의심하였던고?"

그들은 함께 격랑을 가로질러 배까지 갔고, 그들이 배에 오르자 바람이

잦아들었다.

조토는 베드로가 물에 막 빠지는 순간을 포착했다. 무릎까지 물에 잠긴 베드로가 예수를 향해 손을 뻗치며 살려달라고 애원하고 있다. 하늘에는 천사들이 울며 노래하고 있다. 다른 제자들도 두려움에 몸을 움츠린 채, 가라앉는 베드로와 넘실대는 파도 위에 떠 있는 예수를 바라보고 있다. 한 제자는 손을 쥐어짜고 있고, 몇몇은 감히 똑바로 보지도 못한다.

성 카타리나에게 그 의미는 분명했다. 예수를 구원자로 받아들이지 않으면 물에 가라앉게 된다는 것이었다. 그러나 폭풍우가 몰아치는 바다에서 누가 배 밖으로 뛰어내릴 수 있겠는가? 사람이 품을 수 있는 믿음은 어느 정도인가? 모자이크를 보던 성 카타리나는 갑자기 배 전체의 무게가 자신의 어깨를 내리누르는 것을 느꼈고, 그러고는 바닥에 쓰러졌다. 그 순간부터 생을 마감할 때까지 그녀는 허리 아래가 마비된 채 살았다.

사람들을 피 흘리게 하는 그림들

이 이야기는 십자가 책형 그림을 본 후 몇 년 동안 울었다는 성 프란체스코의 이야기와 비슷하다. 학자들은 이런 증언들을 의심하는 경향이 있지만, 그렇다고 하더라도 우리는 이미 성 카타리나와 같은 종류의 신앙에서는 멀리 떠나와 있다. 나는 그녀가 그림 때문에 마비되었다는 것을 의심하고 싶지는 않다. 적어도 그 이야기는 경탄스러울 정도로 적절하며, 신앙심과 숭배에 관한 진실을 잘 드러내준다. 성 프란체스코의 눈물 이야기와 마찬가지로 이 이야기도 한때 그림이 지니고 있었던 강력한 힘을 보여준다.

성 카타리나가 보았던 그 그림은 아직도 현존하지만, 너무 많이 복원되었기 때문에 1380년에 그녀가 본 것을 아주 조금 닮아 있을 뿐이다. 성 카

타리나는 아마도 조토가 특별하고 신화적인 존재라는 것을 잘 알고 있었을 것이다. 그의 작품들은 다른 어떤 화가의 것보다 훨씬 더 경탄스럽고 더 직접적으로 사실적이라고 여겨졌으며, 만약 성 카타리나의 육체를 망가뜨릴 만한 힘을 지닌 그림이 있다면 그것은 조토의 그림이라는 것이 전적으로 합당해 보인다. 그 그림은 순전히 무게에 관한 것이다. 가라앉는 성 베드로와 떠 있는 예수, 그리고 성 카타리나의 머리 위로 높이 솟아오른 육중한 돌들과 유리 모자이크까지. 그러나 그녀를 무너뜨린 것은 그 그림의 무게감만은 아니며, 어떤 화가와도 견줄 수 없는 조토의 뛰어난 기술도 아니었다. 그녀가 무너진 것은 바로 조토가 가시화한 믿음의 힘 때문이었다.

성 카타리나는 자주 울었고, 그녀의 편지들은 눈물로 가득하다. 그중 많은 눈물이 그림을 보고, 또는 예전에 본 그림을 상기하며 흘린 것이었다. 또한 그로부터 5년 전에 성흔의 신성한 고통을 느낀 1375년 4월 1일에도 그녀는 그림을 보고 있었다. 성 카타리나가 그 그림 앞에 무릎을 꿇고 있을 때 그녀의 손과 발과 옆구리에 상처가 생겨났다. 그때 그녀가 보고 있던 그림은 지금도 원작의 상태에 가깝게 잘 보존되어 있다. 그것은 시에나의 카사 델라 산타에 있는 십자가 책형 그림이었다. 지금도 그 그림을 보면서 그것이 한때 보는 사람의 마음을 꿰뚫을 정도의, 심지어 피를 흘리게 할 정도의 힘을 갖고 있었다는 생각을 하면 놀랍다. 그림은 그리스도를 평면적으로 형식화해 그린 14세기의 고풍스런 십자가상을 담고 있다. 그의 팔은 전신주에 걸린 전선들처럼 힘없이 늘어져 있다. 그러나 성 카타리나에게 그것은 신이 보낸 계시이자 기적의 도구였다.

성 카타리나는 그림을 보는 동안 성흔을 얻었다고 기록된 최초의 사람인 듯하다. 그녀는 1224년 성 프란체스코에게 성흔이 나타난 사건을 기억하

고 있었을 것이다. 그리고 성 카타리나의 시대 이후 독실한 예배자들은 그림 앞에서 저절로 피가 흘러나오는 일을 경험했다. 『피 흘리는 정신』이라는 선정주의적인 책은 이런 사건들을 의심하는 이들에게 사람의 성흔을 찍은 사진을 제공하고 있다. 그 증거는 분명하지 않으며, 초기의 성자들도 성흔이 나타날 때는 항상 손과 발에서 피가 나왔다고 주장하지는 않았다(그 후에 피를 흘렸다고 말한 이들도 있었다). 순전히 믿음의 힘만으로 손바닥에서 저절로 피가 난다는 것은 의학적으로 불가능한 일일지도 모르지만, 눈에서 피가 난다는 이야기는 전혀 금시초문은 아니다. 때때로 히스테리성 출혈이라고도 불리는 이런 현상은 구세주가 울고 있는 그림을 본 사람들에게서 관찰되었다. 분명 대부분의 사람은 그냥 울기만 한다. 그러나 많지는 않지만 피를 흘린 일에 대한 증거 문서들도 있다. 카사 델라 산타에 있는 그림이 성 카타리나를 피 흘리게 했다는 것은 전적으로 가능한 일이며, 조토의 모자이크가 그녀를 마비시킨 것도 역시 가능한 일이다. 두 가지 사건이 실제로 일어났든 그렇지 않든, 그 이야기들이 당시의 믿음에 관해 들려주는 이야기는 진지하게 받아들일 필요가 있다.

우리는 어떻게 하면 성 카타리나의 독실함으로 돌아가는 길을 찾을 수 있을까? 어떻게 하면 그림을 향한 그 열렬한 집중에 아주 조금이라도 가까운 뭔가를 경험할 수 있을까? 최소한 우리는 경건해져야 할 것이다. 그런 다음에는 그림의 질에 대한 집착을 버리고, 그림의 완고함과 기술에 대한 생각을 그만두고, 얼마나 비쌀지 또는 마지막 소유자가 누구인지도 궁금해하지 말아야 한다. 그림을 예술작품으로 바라보는 일도 반드시 그만둬야 한다. 내가 생각하기에 이 모든 것을 바꾸기에는 너무 늦어버렸다. 우리는 이미 엄청난 양의 세부 정보들로 이뤄진 역사의 무게에 짓눌려 있고, 성 카

타리나가 품었던 것과 같은 경건한 마음도 이미 사라져버렸다. 만약 내가 카사 델라 산타의 십자가 그림을 연구한다면, 나는 그 그림을 존경하고 심지어 사랑하게 될지도 모른다. 그러나 감정이 나를 찔러대는 것을 느낄 가능성에서는 영원히 차단되어 있다. 그 그림이 내 살갗에 소름을 돋게 하거나 보이지 않는 바늘을 들어 내 살갗을 찌르는 일은 결코 일어나지 않을 것이다. 그것은 생각만으로도 우스꽝스런 일이다. 지금 그 그림을 볼 때 내가 느끼는 것은 대부분 오래된 물건을 볼 때 누구나 느낄 법한 막연한 경외감일 뿐이다.

그림에 주먹질을 당하다

옛날 옛적 중세 말기의 이탈리아에서는 그림들이 사람들을 울릴 수 있었다. 그것도 한 번이 아니라 몇 년 동안 울게 할 수 있었다. 그림은 사람들에게 상처를 입힐 수 있었고, 피를 흘리게 할 수도 있었다. 그림은 치료와 축복의 능력을 갖고 있었고, 심지어 그것을 보는 사람들의 몸을 변모시킬 수도 있었다. 그림을 본 이들은 상처를 입고 심지어 마비되었다. 그들은 말 그대로 그림의 공격을 받은 것이다. 우리가 성 카타리나의 숨김없는 독실함에서 멀리 떠나왔을지는 몰라도, 나는 그 길이 완전히 차갑게 식었다고는 생각하지 않는다. 그뢰즈의 바보 같은 그림이 그런 것처럼, 성 카타리나의 경험도 아직 우리에게 유효한 것이다.

앞에서도 그랬던 것처럼 내가 받은 편지들에서도 그런 신호를 읽을 수 있었다. 어떤 사람들은 말 그대로 그림에 의해 바닥에 내동댕이쳐졌다. 그들은 의자에 주저앉거나 바닥에 쓰러졌다. 그림에 의해 자기 몸에서 공기가 한꺼번에 다 빠져나가버리는 것 같은 느낌은, 기나긴 세월에 의해 몇 갑

절 줄어들고, 변화하는 문화에 의해 둔화되기는 했지만, 성 카타리나가 나비첼라를 보면서 겪은 압도적인 경험을 어렴풋이 상기시킬 수는 있을 것이다.

4장에서 나는, 그림에서 받은 '충격'에 대해 써 보낸 영문학 교수의 이야기를 했다. 그것은 마치 쇼크나 번개, 거의 물리적인 성격을 띠는 무엇 같았다. 물리적인 밀쳐짐이나 요동을 실제로 느낀 사람들이 써 보낸 편지들도 있다. 그들은 어떤 그림들에 의해 얻어맞거나, 밀쳐지거나, 주먹질을 당한 것 같았다고 말했다. 한 여성은 "주먹질을 당한 듯한 느낌을 받았던 때를 정확히 기억합니다"라고 썼다. 그런 느낌은 그녀가 현대미술관MoMA에서 처음으로 "거대한 폴록 그림"을 보았을 때 특히 강렬했다. "나는 뒷문이라고 짐작되는 문을 통해 그 큰 방에 걸어 들어갔는데, 그림이 관람자와 정면으로 마주보도록 걸려 있었기 때문에 나는 방을 가로질러 들어갈 때까지 그 그림을 보지 못했습니다. 그러다가 돌아서자 퍽! 나는 바닥에 퍽, 하고 주저앉을 수밖에 없었어요. 그때껏 내가 쓴 글, 내가 배운 모든 것이 틀렸다는 생각이 들었고, 그 그림은 바로 그 점을 보여주는 절대적인 증거였습니다. 내가 해야 할 일은 그 그림을 보면서 그 사실을 알아차리는 것뿐이었습니다. 나는 압도당한 겁니다."

엘리시아라는 이름의 그 여성이 마지막 문장을 덧붙인 이유는 자신이 울지 않았음을 밝히는 것이 중요하다고 여겼기 때문이다. 그것은 나중에 그녀가 반 고흐의 「별이 빛나는 밤」을 보았을 때에 대해서도 말한 것처럼, "그 자리에 주저앉게 하는 그런 압도"였다. 처음에 그녀는 폴록의 그림을 알아보지도 못했는데("작품을 알아보지 못했다는 데 나는 큰 충격을 받았습니다") 그러다가 그 그림이 순식간에 그녀를 후려친 것이었다. 엘리시아는

'압도당하다' 라는 단어를 사용했지만, 압도당한 사람들이 누구나 그 자리에 주저앉아버리지는 않는다. 나는 차라리 그녀가 얻어맞았다고 표현하는 게 낫다고 생각하는데, '퍽!' 이라는 말과 더 잘 어울리기 때문이다. 아니면 번개와 눈물의 홍수와도 썩 잘 어울리는 표현이므로, 그녀가 벼락을 맞았다고 말하는 것도 좋겠다.

19세기의 비평가 존 러스킨 역시, 처음으로 부모와 동반하지 않고 혼자 이탈리아에 갔을 때 벼락을 맞은 것 같은 경험을 했다. 그는 자신이 가장 좋아하는 베네치아의 화가 틴토레토에 의해 말 그대로 바닥에 내동댕이쳐졌다. 그는 아버지에게 보낸 편지에서 한 친구는 "완전히 으스러졌지만"(그 친구가 원래 눈물을 잘 흘리고 나약하다는 뜻으로 쓴 말이었다), 자신은 순전히 그림의 힘에 의해 바닥에 내던져진 후에도 기분은 들떠 있었다고 말했다. 때때로 러스킨은 그림이 자신을 취하게 만든다고도 말했다. 그는 티치아노의 「성모 승천」이 자신을 "휘청거리게 만들기에 충분하다"라고 썼고, 1845년 9월 24일에는 다음과 같은 편지를 썼다. "사랑하는 아버지, 오늘 본 그림들은 저를 흠뻑 취하게 만들기에 충분했습니다. 저는 오늘 틴토레토 앞에서 그랬던 것만큼, 인간의 지성 앞에서 이렇게 철저히 바닥에 내동댕이쳐진 적은 없었습니다. …… 그가 오늘 제 정신을 완전히 **빼놓아** 저는 벤치에 누워 웃는 것 말고는 아무것도 할 수가 없었답니다."

이런 종류의 만남은 무척 관능적인 것이기도 했다. 성적이고, 도취적이며, 희극적이다. 러스킨은 틴토레토를 '마셨고' 그런 다음 쓰러졌으며, 결국 자신이 그렇게 나약하다는 것이 우스꽝스럽다고 생각했다. 번개를 맞는다는 것에도 분명히 성적인 뭔가가 있다. 그 그림은 당신을 가득 채우거나, 당신의 알맹이를 완전히 **빼내간다**. 그것들은 당신을 때려눕히고, 매복했다

가 공격하며, 당신을 압도해버린다. 성 카타리나의 글들이 성적인 희망과 두려움으로 가득 차 있다고 하면 전혀 쓸모없는 얘기가 될까? 그녀는, 저를 당신 것이 되게 하소서, 또는 저를 저 자신에게서 멀리 데려가주소서, 또는 저 자신을 당신께 바칠 수 있게 하소서, 라고 썼다. 네바다 대학에서 카운슬링을 가르치는 교수이자 울음에 관한 책을 쓴 제프리 코틀러에 따르면 "사람들은 발기상태에서는 울지 않지만, 사정 중에는 운다"라고 했다. 미셸 푸아자도 오페라에 관한 책에서 똑같은 말을 했다. 사람들은 해방을 감지할 때(즉 소프라노가 숨이 끝까지 차서 하나의 음절을 일 초도 더 늘일 수 없게 되는 바로 그 순간) 운다는 것이다. '당장 주저앉게 만드는 압도'에는 성적인 무엇이 있고, 희극적인 무엇이 있기도 하다.

성 카타리나의 무너짐과 엘리시아의 무너짐은 분명 사촌지간일 것이다. 물론 그들 사이에는 여러 세계가 놓여 있지만, 그 둘 모두 몸에 가해진 습격의 결과이다. 러스킨도 마찬가지이다. 그가 취한 것처럼 마구 휘젓고 다니고 웃고 비틀거린 것은 틴토레토가 그를 습격했기 때문이다. 성 카타리나의 마비는 경악스럽고도 비극적인 경험이며, 엘리시아와 러스킨의 경험은 좀더 나약하고 희극적인 형태로 성 카타리나의 경험과 닮아 있다. 그러나 그 모두가 무너짐이며, 그런 의미에서 하나이다.

벼락 맞음의 역사

이 모든 벼락 맞은 사람들의 시조는 고대의 어떤 예술비평가가 아니라, 창세기 17장 3절에서 하느님과 이야기를 나눌 때 "얼굴을 땅에 대고 엎드렸고", 다시 17장 17절에서는 러스킨이 그랬듯이 웃었던 아브라함이다. "그러자 아브라함이 얼굴을 땅에 대고 엎드려 웃으며 마음속으로 이르되

백 살인 자에게 어떻게 아이가 태어날 수 있으리오?" 구약에는 이런 종류의 엎드림이 많이 등장한다. 욥과 모세도 바닥에 엎드렸다. 레위기에서는 군중 전체가 엎드리고, 민수기에서는 심지어 동물까지 머리를 땅에 대고 엎드린다. 그 이야기 속에서 고집 세고 불경한 발람이 당나귀를 타고 지나갈 때 천사가 그의 길을 막는다. 당나귀는 깨끗하고 소박한 영혼을 지니고 있어 천사를 알아보고 엎드리지만 발람은 아무것도 알아차리지 못하고 당나귀에게 채찍질을 하기 시작한다. 마침내 하느님이 발람의 눈을 뜨게 하고서야 발람은 길에 서 있는 천사를 본다. 발람은 고개를 숙이고 "얼굴을 땅에 대고 엎드렸다".

중세의 작가들은 성상을 표현할 때 이 에피소드들을 참조했다. 14세기의 주교였던 에우세비우스*가 콘스탄티누스 대제의 누이에게 보낸 편지가 있다. 그녀가 그에게 예수의 초상화를 부탁하자, 그는 부활한 그리스도는 인간을 넘어선 존재였기 때문에("그분의 얼굴은 태양처럼 빛났고 그분의 의복은 빛과 같았습니다") 초상화는 그릴 수 없을 거라고 말했다. "죽은 색깔과 생명 없는 그림이" 어떻게 그분의 모습을 보여줄 수 있단 말인가? 심지어 "초인적인 사도들"도 감히 그분을 볼 수 없어 "땅에 얼굴을 묻고 엎드림으로써 그분의 모습을 바라보는 일을 차마 버틸 수 없었음을 인정"했던 것이다. 에우세비우스는 그녀를 설득해 그렇게 강한 효과를 지닌 그림을 가지려는 것을 포기하도록 했다.

그림에 얻어맞는다는 것은 갑작스럽고 예기치 못한 나약함에 굴복한다

* Eusebius, 263~339: 초기 그리스도교 교부. 성서학 · 호교학 · 교회사 · 교의신학 등 당시 신학의 전 영역에 걸쳐 많은 저작을 남겼다. 주요 저서로 『교회사』가 있다.

는 것을 의미한다. 팔다리의 힘이 빠지고 몸은 주저앉는다. 거기에 눈물은 없으며, 러스킨 같은 사람도 『오즈의 마법사』에 나오는 속이 텅 빈 허수아비처럼 속수무책으로 흐느적거리는 자신이 우습다고 생각했을지도 모른다. 거기에는 또한 느리고 나른한 추락이 있다. 로스코의 전기 작가인 제임스 브레슬린은 로스코의 그림들 앞에서는 몸이 피곤하지 않았는데도 앉고 싶다는, 심지어 자고 싶다는 욕구를 느꼈다고 말했다. 구약은 얼굴을 땅에 대고 엎드릴 때의 생리학적인 구체 사항까지 다루는 수고는 하지 않는다. 사람들이 쓰러지는 내용이 담긴 문장이 십여 번 넘게 나오는데 그들의 다리가 꺾인 건지 아니면 그냥 땅위에 풀썩 주저앉은 건지 한 번도 들려주지 않는다.

내가 보기에는 성경의 무미건조한 엎드림부터, 성 카타리나의 마비를 거쳐, 러스킨과 브레슬린과 엘리시아의 무해한 무너짐에 이르기까지 긴 하강의 선이 존재하는 것 같다. 그 선을 계속 잡아 늘이면 모든 종류의 나약함을 한눈에 볼 수도 있을 것이다. 언젠가 나는 런던의 내셔널 갤러리에서 얀 반에이크의 「아르놀피니 부부의 결혼」을 들여다보며 오후 시간을 보낸 적이 있다. 그것은 알아보기 힘든 사물들과 좀체 머릿속에 그려지지 않는 공간들을 그린, 무척이나 까다로운 그림이다.^{그림 9}

한 시간 동안 그림을 본 후 나는 갑자기 심한 피곤을 느꼈고 다른 방으로 가서 앉아 있어야만 했다. 그림을 보면서 시간을 보내본 사람들은 그게 어떤 것인지 잘 알 것이다. 골똘히 들여다본다는 것은 실제로 무척이나 힘을 소모시키는 일이다. 그 갑작스런 탈진은 내게 때때로 콘서트 피아니스트들이 피아노에 앉은 지 몇 분 되지도 않아 땀을 흘리는 경우를 떠올리게 했다. 그것은 그들이 불안해해서도 아니고 콘서트홀 안이 더워서도 아니다.

그림 9. 얀 반에이크, 「아르놀피니 부부의 결혼」, 오크에 유채, 1434, 내셔널 갤러리, 런던

규모가 아주 큰 몇몇 작품들을 제외하면 피아노 연주는 몸을 그다지 혹사시키지 않는다. 피아니스트들이 땀을 흘리는 것은(나도 몸소 경험해보았다) 그들이 하고 있는 행위에 쏟아 부어야 하는 집중력 때문이다. 「아르놀피니 부부의 결혼」을 보러 간 날 나는 피곤하지도 배가 고프지도 않았다. 내가 지친 것은 보는 행위 자체로도 어려운 그림이었기 때문이다.

또 내가 첫 장에서 묘사한, 로스코의 그림 앞에서 느꼈던 약간의 밀실공포증 느낌 같은, 좀더 가벼운 예들을 덧붙이는 것도 나는 마다하지 않겠다(그것은 거의 아무것도 아니었다. 나는 약간 머리가 어지러웠고 몸이 휘청했을 뿐이다).

이 모든 가벼운 경험은 성 카타리나가 조토의 나비첼라 앞에서 겪은 압도적인 경험의, 현기증 날 정도로 먼 사촌들이다. 그것들은 놀람과 무게감과 압박감, 말로 표현할 수 없는 힘의 갑작스런 습격, 가쁜 숨, 그리고 쓰러짐을 공유한다. 그것들은 같은 종이고, 하나의 기상체계에서 연유한다. 나는 그 폭풍우의 마지막 미풍을 느꼈고, 성 카타리나는 벼락이 내리치는 한가운데에 있었던 것이다.

신을 언급하지 않으려는 노력

8장에서 나는 이 책의 후반부에서 종교적 관념들을 다루겠다고 약속했다. 이제 그 약속을 지킬 시간이다. 지금까지 나는 강력한 종교적 예들로 시작하여 성 카타리나의 저울로는 달 수도 없을 만큼 미미한 반응들로 끝나는, 하나의 역사를 그려왔다. 그 반응들은 타격과 무너짐 같은 몇 가지 생리학적 유사성을 공유한다. 그것들 자체로는 엘리시아의 '픽!'이나 러스킨의 킬킬거림이 어떤 식으로든 근본적으로 종교와 연관돼 있다고 주장하

기에 충분한 근거가 되지 못한다.

그런데도 나는 이런 경험들을 아우르는 한 가지 기이한 특징에 이끌린다. 바로 그림의 전혀 예상하지 못했던 압도적인 존재감에 대한 반응이다. 모든 경우 그림들은 갑자기 거기 있게 되면서, 보는 이에게 실질적인 힘을 행사하고 그의 몸에서 기운을 다 빼버리거나 바닥에 밀쳐버린다.

성 카타리나와 성 프란체스코, 첼라노의 토마소와 에우세비우스에게 그 존재는 바로 신이다. 신은 비토리아 콜로나가 미켈란젤로의 십자가 책형 소묘들에서 찾던 것이기도 하다. 바우츠의 「울고 있는 마돈나」 앞에서 울었던 15세기의 예배자들은 신을 향해 울었던 것이다. 이제 신은 뒤로 물러났고, 사람들은 순수미술에 관해 이야기할 때 종교적인 의미를 터놓고 이야기하지 않는다. 다행히도 아직 우리에게는, 한때 '신'이라고 불렸던 그 충만함과 직접성과 순수한 실존과 절박한 신비에 이름을 붙이려고 할 때 사용할 '존재감'이라는 멋진 단어가 남아 있다. 난데없고, 예상하지 못했고, 통제를 벗어난 존재감은 사람들이 그림 앞에서 우는 주된 이유 중 하나이며, 내가 그 단어를 가장 완전하게 설명할 수 있고, 거기에 부여하기에 가장 적절한 의미는, 그것이 바로 종교적인 감정이라고 말하는 것이다. 반에이크와 로스코의 그림들에 대한 나의 희미한 반응들조차, 갑작스런 충만함과 예기치 못한 짙은 밀도에 대한 반응이었다.

내가 나의 경험이나, 엘리시아나 러스킨의 것과 같은 경험에 대해 이야기할 때 신이라는 이름을 거론하는 것을 피할 수 있게 해주는 것이 바로 '존재감'이다. 2장에서 나는 "그녀에게는 팔이 없었지만, 키는 정말 컸어요"라고 쓴 로빈 파크스의 편지를 인용했다. 로빈은 이어서 바흐의 첼로 독주곡 연주회에 갔던 이야기를 들려주었는데, 그때 그녀는 울음이 "너무 격

해져서 그곳을 떠나야' 했다고 한다. "그곳은 아주 이상한 작은 감리교회였고 청중은 열다섯 명밖에 안 되었으며, 첼리스트 혼자 무대 위에 있었어요. 때는 정오였고요. 내가 운 것은 (짐작하건대) 사랑이 나를 덮쳐버렸기 때문입니다. 내게는 J. S. 바흐가 나와 함께 그 방에 있다는 (정신적이고 또 육체적인) 감각을 떨쳐버리는 게 불가능했고, 나는 그를 사랑하고 있었거든요." 그녀는 자신이 눈물을 흘릴 때는 언제나 "외로움과 관련한 무엇 …… 곁에 아름다운 것이 있기를 바라는 일종의 갈망이" 있었다고 말했다. "다른 사람들이라면 신이라는 단어를 썼으리라는 생각이 드는군요. 하지만 그렇게 말하면 너무 단순한 반응처럼 느껴집니다."

철학과 대학원생인 엘리시아는 처음에는, 폴록과 반 고흐의 그림 앞에서 자신을 바닥에 내던진 무엇을 칭하기에 '신'은 적절하지 않은 단어라고 생각했다. 그러나 그녀는 "전체적인 나의 반응은 '신이라는 범주' 아래에 분류할 수 있을 거라고 생각"한다고 썼다. "내가 그 작품들에서 초자연적인 무엇이 구현되어 있다고 느꼈다는 말은 아니지만요. 그보다는 그 작품들이 일종의 시뮬라크르*였다는 말입니다."

이 편지들은 상당히 솔직했고 학술적이지 않았으며 문제의 핵심을 명쾌하게 요약하고 있었다. '신'이 '너무 단순해' 보이고 '아름다움'이 아무 데도 이를 수 없을 때, 종종 '존재감'이 가장 적절한 단어가 되는 것이다. 심지어 '존재감'이 너무 장중하게 들려서 훨씬 모호한 단어를 찾아내야 할

* Simulacrum: 복수형은 simulacra. '닮은 것을 만든다, (어떤) 외양을 갖게 한다'라는 의미를 지니며 라틴어 'simu-lare'에서 온 말로, 원래는 뭔가를 재현하는 물질적 대상(신상이나 정물화 등)을 의미했고, 19세기에 이르면 영혼이 결여된 공허하고 단순한 이미지(像)를 뜻하게 되었다. 시뮬라크룸에 해당하는 그리스어는 'phantasma'인데, 플라톤은 그 말을 기만적이거나 환영적인 이미지나 사상(事象)을 가리키는 데 썼다. 그는 세계가 원형인 이데아와, 이데아의 복제물인 현실, 현실의 복제인 시뮬라크르로 이뤄져 있다고 보았다.

때도 있다. 로스코는 명백한 종교성에서 존재감으로, 나아가 추상적 관념들로 이어지는 가능성들의 추락을 보여주는 가장 손쉬운 예이다. 로스코의 그림이 발하는 광채는 신의 징조이거나 심지어 신이 보내는 징조일 수도 있다. 그러나 또한 그것은 단지 신을 상기시키는 것일 수도 있다. 또는 '신'이라는 단어가 없다면 그 광채는 많은 미술평론가가 말하고 싶어하듯이, 그 그림의 존재감일 수도 있다. '직접성'은 뭔가가 실제로 존재한다는 것을 함축하지 않는다는 점만 빼면, 존재감과 거의 동일한 의미를 나타내는 또 하나의 흔한 단어이다. 더욱 온건하게 말하자면, 그 광채는 그림에 관한 뭔가가 종말을 맞이했으며 지금부터는 모든 것이 더 어려워지고 덜 직접적일 것이라는 '통렬한' 의미를 지닌다고 말할 수도 있을 것이다. 나는 비록 그의 그림들이 그렇게 보이지 않더라도, 자신의 그림이 종교적인 경험을 준다고 한 로스코의 말이 옳다고 생각한다. 그런 얘기를 언급할 만한 때와, 추상이라는 망토를 덮어씌워두는 게 더 나은 때를 판단하는 것은 각자의 몫이다.

이것은 매우 신중하게 천천히 생각해봐야 할 주제이다. 당신이 어떤 그림을 사랑하고 그 그림에 (어쩌면 눈물을 흘릴 정도로) 압도된다면 그것은 당신이 어떤 존재감을, 직접성을, 심지어 이름 없는 어떤 밀침을 인식했기 때문일 것이다. 이 단어들은 '신'이라는 단어처럼, 언어로는 도달할 수 없는 곳에서 온 것이다. 대개의 경우 그것은 어떤 이름으로도 불릴 수 있지만, 똑바로 이름을 붙여줘야만 하는 경우도 있다.

교회에서 울다

그림 앞에서 운 적이 있는 모든 사람을 대상으로 설문조사를 실시할 수

있다면, 나는 그들 대다수가 미술계와는 그다지 접촉이 없는 사람들일 것이라고 확신한다. 그들이 우는 곳은 미술관이 아니라 교회이다. 그들은 유명한 옛 그림을 보고는 울지 않으면서 잘 알려지지 않은 그림 앞에서는 운다.

눈물을 아주 많이 이끌어내는 종류의 그림들은 대개 성모나 예수를 그린 이류 또는 삼류 그림들인 경우가 많다. 대다수가 성인들이 눈물을 흘리는 기적적인 그림에 끌리는데, 때때로 그 눈물이 글리세린이나 소금물을 몰래 발라놓은 것임이 나중에 교회당국에 의해 밝혀지는 일도 있다. 간혹 사람들은 낡은 벽에 생긴 자국을 보고 울기도 한다. 몇 년 전 시카고에서는 사람들이 금속 지붕에 생긴 녹을 보려고 어떤 교회 마당에 몰려 있었던 일이 있었다. 사람들은 그 녹 얼룩에서 온갖 형체를 찾아냈고, 텔레비전 기자가 인터뷰를 시도하려 할 때까지 많은 사람이 울고 있었다.

이와 비슷한 종류의 사건들은 르네상스 시대에도 일어났는데, 때로는 기적을 행하는 성상들을 보유하고 있는 지방 마을의 작은 예배당 주변에 큰 교회들이 들어서는 일도 있었다. 내가 보기에 두 경우의 본질적인 차이는, 르네상스의 경건한 성상들이 최고 수준의 실력을 갖춘 예술가들에 의해 만들어졌다는 점뿐이다. 오늘날 최고의 예술가로 불리는 이들은 종교적 성상들을 비꼬는 반어적인 작품만을 만들고, 텔레비전에 방영될 만한 '기적의' 종교 성상이라면 기를 쓰고 달아나려 할 것이다. 아무리 워홀이 가톨릭 전통을 따른 작품이라고 주장해도 다빈치의 「최후의 만찬」[그림 10]을 '카무플라주'로 위장한 작품들을 보며 기도를 하거나 우는 사람은 없을 것이다(그는 실제로 가톨릭 신자였고, 자신의 「최후의 만찬」 그림들을 밀라노의 원본이 있는 길 건너편에 전시했다).

그림 10. 레오나르도 다빈치, 「최후의 만찬」, 캔버스에 유채, 418×794cm, 16세기, 다빈치 미술관

내 경험에 따르면, 기적을 행하는 성상들을 보려고 몰려드는 사람들 대부분은 미술관을 자주 방문하지 않으며, 반대로 미술관을 자주 찾는 이들은 성상들을 보러 다니지 않는다. 이를 부인하고 싶어하는 사람들도 있겠지만 나는 그 간극이 깊고도 넓다고 생각한다. 언젠가 내가 한 미술관에서 홍해를 가르는 모세 그림을 모사하는 학생을 도와주고 있을 때 미술관 경비가 다가왔다. 나는 그 학생에게 그 그림을 그린 화가에 대해, 또 그 그림이 어떻게 그려졌는지에 대해 이야기하고 있었다. 경비원은 마치 전혀 다른 세계에서 온 사람 같은 질문을 했다. 그는 "정말로 그런 일이 일어났다고 생각하십니까?"라고 물었다. 그것은 내 머리를 스쳐간 적도 없는 생각이었지만, 우리는 잠시 거기 서서 그 그림을 바라보며 그것이 경건한 그림인지 아니면 불경한 그림인지, 그림에 담긴 내용이 사실인지 허위인지에 대해 생각했다. 이번에는 내가 경비원에게 그 그림을 그린 화가가 모세가 홍해를 갈랐다고 믿었을 거라고 생각하는지 물었다. 그는 아마 아닐 거라고 대답했는데, 만약 그랬다면 색깔과 구성에 대해 그토록 까다롭게 구는 대신 폭풍우 구름과 번개를 더 많이 그렸을 거라고 했다.

사람들이 그림 앞에서 가장 자주 우는 장소는 의심할 것 없이 교회이다. 만약 내가 그림 때문에 마비된 사람을 찾으려 한다면, 나는 미술관이 아니라 교회에 물으러 가야 할 것이다. 그럼에도, 나는 이 책에서 대중적인 종교적 성상 혹은 '기적을 행하는' 우는 성상들에 관해 더이상 할 말이 없다. 미술사학자 데이비드 모건은 미국의 대중적 예배에 관한 탁월한 연구서들을 썼는데, 그 문제에 관해서는 그에게 맡기겠다. 내가 더 관심이 있는 것은 회화로서 가치를 지니는 그림들이다. 동시에 이러한 현상들을 염두에 두는 것도 중요한 일이다. 순수미술과 종교회화가 각자 다른 길을 가기 전

까지, 존재감은 그 누구도 아닌 신에게서 비롯된 것이었기 때문이다.

기적적인 나치 폭포

이따금 '신'이 가장 적절한 단어처럼 보이는 경우도 있다. 내 파일에 담긴 편지들 중 가장 특이한 것은, 적어도 몇몇 소수의 사람들에게는 신이었던 것이 분명한, 일본에 있는 한 그림에 관한 것이다. 내게 편지를 보낸 앤젤라 C.는 워홀 전시를 기획하러 도쿄에 간 일이 있었는데, 그때 한 친구에게서 다른 미술관에서 전시하기로 되어 있던 매우 놀라운 폭포 그림^{원색 도판 7}에 관한 이야기를 들었다. 앤젤라의 친구는 그 그림이 "신인 것으로 여겨지고 있다"고 말했다. 앤젤라는 그 말이 정확히 무슨 뜻인지는 알 수 없었지만 어쨌든 그 그림을 보러 친구를 따라 갔다.

앤젤라는 편지에 이렇게 썼다. "마침내 그 유명한 폭포 그림을 발견했는데, 주위에 사람이 너무 많이 몰려 있어서 도저히 가까이 갈 수가 없었습니다. 가까이서 볼 수 없었음에도 상당히 아름다운 그림이라는 느낌이 들더군요. 바랜 금색 풍경을 뚫고 희미하게 빛을 발하는 하얀 폭포수가 떨어지는 그림이었죠. 그러나 더 놀라운 건 그 그림을 보는 사람들의 행동이었습니다. 네댓 명이 그 그림 앞에 놓인 유리벽에 찰싹 달라붙어서, 자기들끼리 몸을 밀착한 채 침묵 속에서 그림만 응시하고 있었고 거의 모두가 울고 있었습니다. 아무도 움직이지 않았어요. 갤러리에서 흔히 볼 수 있는 자연스런 움직임들은 간데없고 모든 것이 그 그림 앞에서 완전히 멈춰 있었고, 대신 압도적인 종교적 경험 혹은 영적인 경험이 자리를 대신하고 있었지요."

앤젤라가 또 의아해한 점은 그 사람들이 모두 "매우 지적이고 부유해" 보였고, "일요일 뉴욕의 메트로폴리탄 미술관에서 볼 수 있는 부류처럼 대학

교수나 그 비슷한 직업의 사람들 같았"다는 점이다. 앤젤라는 일본어를 모르고, 무슨 일이 벌어지고 있는 건지 물어보려는 시도도 하지 않았다. 그 경험 전체가 하나의 수수께끼로 남은 것이다. 그녀는 내게 더 자세히 알아봐달라는 당부로 편지를 맺었다.

알고 보니 그녀가 본 그 그림은 매우 유명한 작품으로, 일본 미술에 관한 많은 책에서 다뤄지고 있었다. 그러나 그녀가 목격한 행동은 여전히 수수께끼였다. 몇몇 일본미술 전문가들에게 물어보았더니, 그들은 「나치 폭포」에는 신도神道의 종교적 뉘앙스가 덧칠되어 있지만, 그것을 '신'이라고 부르는 것은 고사하고 사람들을 울게 만들 만한 것도 없다고 말해주었다. 네주미술관의 관장도 이렇다 할 해답을 주지 못했지만, 대신 프랑스의 지식인 앙드레 말로가 예전에 그 미술관을 방문했을 때 울었던 일을 들려주었다.

「나치 폭포」는 눈으로 볼 수 있는 신을 찾는 사람들에게 하나의 숭배 대상이 되어가고 있는지도 모른다. 오늘날에는 한 점의 그림을 어떤 식으로든 신이라고 생각한다는 것이 기이하게 여겨지지만, 중세에는 이것이 대대적인 논쟁으로 이어졌다. 그때 해결해야 했던 난제는 신을 묘사한 성상들과 제단을 숭배하도록 사람들을 부추기면서, 동시에 그들이 그림 속 이미지 자체를 신으로 생각하지 않도록 막는 일이었다. 우리에게는 이런 혼동이 우스꽝스러워 보이지만 사실 이것은 미묘한 문제이다. 신을 형상화한 그림 앞에서 올리는 기도는 일정 부분 그 그림 자체를 향한 것이기도 하다. 이제는 기독교인들이 그림 속에 신이 들어 있지 않음을 잊어버릴 위험은 없지만, 눈을 감고 올리는 기도와 그림 앞에서 하는 기도 사이에는 여전히 큰 차이가 있다. 신을 그린 그림들은 어느 정도는 신성하다. 그 그림들이

미술관에 걸리는 순간 의미가 사라져버리기는 하지만 말이다.

내가 받은 편지들 속에는 신이 얼마나 가까이 있을 수 있는지를 보여주는 글귀들이 곳곳에 포진하고 있다. 나는 누이를 잃은 한 젊은 남자에게서 편지를 받았다. 그 일이 있은 지 일 년 후, 그는 유럽에 갔다가 그 지역의 미술작품들을 보고 깜짝 놀랐다. 그는 내게 이렇게 써 보냈다. "이곳은 천국입니다. 나의 누이가 여기에 있습니다." 또 한 사람은 마드리드의 프라도 미술관을 배회하다가 벨라스케스의 「시녀들」그림 11과 대면하고 있는 자신을 발견했다. "그 그림을 만져보고 싶었습니다"라고 그는 말했다. "나는 교회에 다니는 사람들이 예수의 손이나 발가락을 만졌을 때 느끼는 것과 똑같은 종교적인 감정을 느꼈습니다." 그 수수께끼 같은 나치 폭포(나는 그 수수께끼를 아직도 풀지 못했다)는 이러한 문제들이 얼마나 심오해질 수 있는지 보여준다.

은총

또 한 명의 미술사학자인 메리 뮬러는 때로 울 때가 있지만 그럴 때는 아무도 모르게 하려고 노력한다고 말했다. 그녀의 말에 따르면 울음은, 이전에 한 번도 그림을 본 적이 없는 사람에게라도 자리 잡을 수 있는 '알아봄의 감각'에서 나오는 것이었다. 그녀는 시간과 종교적 감정에 대해 이야기하면서 내가 생각한 두 가지 주제를 한꺼번에 말해버린 것이다. 그녀는 계속 썼다. "시간을 멈추게 하고, 도시의 소음을 가라앉히고, 그 사람을 그 그림 속에 살게 만드는(최소한 다른 관람객이나 경비원의 주의를 끌지 않을 정도로), 갑작스럽게 이뤄지는 총체적인 동일시가 존재합니다. 그것은 유사한 무언가를 알아보는 인식이며, 그 일부가 되는 경험이며, 어쩌면 은총의, 잊

그림 11. 디에고 로드리게스 데 실바 이 벨라스케스, 「시녀들」, 캔버스에 유채, 318×276cm, 1656, 프라도 미술관, 마드리드

을 수 없는 행복의 순간에 대한 느낌일지도 모릅니다."

뮐러가 사용한 그 은총이라는 단어는 미술사에서 적어도 한 번(어쩌면 딱 그 한 번뿐인지도 모르지만) 등장하는데, 바로 미술사학자이자 평론가인 마이클 프리드가 쓴 「미술과 사물성」이라는 글에서였다. 그 글은 '존재감 Presence' *과 '현시성presentness' 사이의 차이에 관한 고찰을 담고 있다. 프리드가 사용하는 용어에서 존재감은 사물의 적나라한 물리적 근접성(물감의 촉감, 받침대의 무게)을 나타낸다. 한편 '현시성'은 어떤 예술품이 바로 인접하여 거기에 있으면서, 경험의 영역을 채우고, 보는 이의 시선과 생각을 흡수함으로써 갖게 되는 특질들을 의미한다(그것은 사람들이 '존재감'이라는 단어에서 일반적으로 받아들이는 의미이며, 프리드가 사용한 "현시성"은 이 책에서 내가 '존재감'이라고 쓰는 것과 같은 의미를 갖고 있다). 그의 글은 많은 논의의 대상이 된 "현시성은 은총이다"라는 문장으로 끝난다. 그 짧은 문장 안에서 두 개의 세계가 충돌한다.

'현시성'(그러니까 내가 사용하는 단어로는 '존재감')은 미술비평에서 흔히 쓰이는 개념이다. 프리드의 글에 등장하는 그 한 문장을 제외하고 '은총'이란 단어는 미술계에는 거의 존재하지 않는다고 할 수 있다. 그러나 신학에서는 어디에서나 볼 수 있다. 프리드의 마지막 문장이 유명해진 것은 그것이 너무나 철저히 예상 밖의 문장이었기 때문이다. 마치 그가 미술비평의 언어를 사용하여 갈 수 있는 한계까지 가보려고 했고, 그러다가 그 한계를 뚫고 금지된 영역으로 들어가버린 느낌이었다. 그 에세이는 그 마지막 단어에 어마어마한 무게를 두었다. '은총'은 세속의 세계를 통과하고 신성한

* 이 책에서 '존재감'으로 번역한 presence는 학술용어로는 보통 '현전성'으로 옮겨진다.

세계를 꿰뚫을 만큼 날카로운 촉을 지닌 화살이다. 그것은 표현 방식치고
는 너무 멜로드라마스럽지만, 나는 그것이 화가들과 역사가들과 비평가들
이, 쓰인 지 거의 30년이 지난 후에도 여전히 「미술과 사물성」을 읽고 있는
이유를 설명하는 데 도움이 된다고 생각한다. 그 화살은 돌에 박혀 있다.
촉만 빼고 화살 전체가 보이지만, 촉은 미술에 관한 세속적 담론이 닿을 수
없는 신성의 영역에 영원히 묻혀 있다.

은총은 온화한 존재감이다. 제인 딜렌버거는 로스코의 작업실에서 울기
직전에 갑자기 집에 온 것 같은 편안함을 느꼈다는데, 어떤 이는 방명록에
그것을 아주 단순하게 표현해놓았다. "우리가 집이라고 부를 수 있는 장소
는 얼마나 될까?" 그 수수께끼에 더욱 민감했던 또 한 사람은 이렇게 썼다.
"돌아오니 좋구나. 하지만 내가 있는 여기는 어디지?" 기쁨의 눈물은 '집
에 있다'는 소박한 느낌에서 솟아나는 건지도 모른다. 베르트랑 루제는 내
게 '종교'라는 단어의 어원적 의미가 '연결'(라틴어 'religere'에서 온 것)이
라는 사실을 지적해주었는데, 그러니 만약 어떤 그림이 내게 집에 있는 것
처럼 편안한 느낌을 준다면, 또는 내가 그 그림의 일부인 것처럼 느껴진다
면, 그 확신은 그 단어의 본래 의미에서 종교적인 확신인 셈이다.

더욱 기이한 단어들

'은총'은 '존재감'에 비해 시적인 면을 더 많이 지닌 고결한 단어이다.
두 단어는 유의어이거나, 아니면 종교적 경험을 완곡하게 표현하는 단어들
이다. 20세기 미술비평에는 다른 대체어들이 가득하다. 여기서 간단한 정
의와 함께 몇 가지를 살펴보자.

감정이입: 원하지 않는데도 통제할 수 없이 흘러나와 보는 이와 보이는 대상을 융합하는 감정.

영감靈感*: 신성한 것의 무시무시하고 내밀하고 압도적인 존재감.

아우라: 우리가 사진과 복제물에 질려버리기 전, 독특한 대상들이 지녔던 광채.

섬뜩함: 프로이트의 개념으로, 뭔가가 상당히 친숙하면서도 동시에 무시무시하게 낯설 때 생기는 오싹한 느낌.

에니그마: 조르조 데 키리코가 느낀, 한 장소의 파악할 수 없는 향기.

내던져진 것**: 쓸모없는 동시에 우리의 일부여서, 세상에서 적합한 장소를 갖지 못한 대상.

더 열거할 수도 있지만 이 책은 학문으로서 철학을 다루는 책은 아니기 때문에 이쯤 해두려 한다. 이러한 단어 목록과 그 영광스런 사촌인 학술논문들은 신에서 출발하여 대학원 철학 세미나에서 끝이 난다. 그 단어 목록들 뒤에는 아직 언어가 파악하지 못한 수많은 이름 없는 정신의 상태들이 놓여 있다. 마구 비틀거리면서 질주하며 자신에게 무슨 일이 일어나는지 알지 못하는 정신은 '에니그마'나 '내던져진 것' 같은 냉정한 것들에게는 쓸모가 없다. 성 카타리나는 고통스러운 계시들이 그녀를 후려쳤을 때도

* Numinous/numinos(독): 독일의 신학자 루돌프 오토가 『성스러운 것의 의미』(1917)라는 책에서 처음 사용한 단어로, 무엇과도 비교할 수 없는 전적으로 다른 것(wholly other)을 의미한다. 어원은 '고개를 끄덕임'을 의미하는 라틴어 'numen'이며, '명령'이나 '신성한 위엄'과 관련한 의미를 지닌다. 'Numinous'란 신성(神性)과 초자연적인 것, 성스러운 것, 신성한 것, 초월적인 것에 대한 믿음을 이끌어내는 압도적이고 매혹적인 신비(mysterium tremendum et fascinans)이다.

** The abject: '버려진, 내던져진 상태'와 그렇게 버려진 '비천한, 비참한' 것을 의미한다. 줄리아 크리스테바는 'Abject'라는 개념을 주체(Subject)와 대상(Object) 사이에 위치한 것으로 규정하여 주체가 주체성을 확립하기 위해 배제해온 비천하고 더럽고 무질서한 것으로 보며, 여성이나 동성애자 등 주변화한 집단을 묘사하는 데 사용했다.

말하지 않았고, 그 후에도 그 계시들을 말로는 거의 묘사해내지 못했다. 중요한 것은 이 단어들이 구체적으로 신이라는 이름을 거론하지 않으려는 전략이라는 것이다.

　내가 이 장과 앞 장에서 이야기한 사건들은 그림이 충만한 데 대한 반응들이었다. 그것은 그림의 압력에, 그 끈질긴 존재감에 몸을 움츠리는 반응들이다. 우리는 더이상 그림에서 그렇게 강렬하고 충격적인 경험을 얻지 못한다. 우리는 불구가 될 수도 없고 성흔을 받을 수도 없다. 그러나 우리는 호흡이 가빠질 수 있고 심지어 쓰러지기도 한다. 우리는 아무도 볼 수 없다 하더라도 논쟁의 여지없이 분명히 거기에 있는 섬뜩한 잔재와 불가해한 보충과 아우라와 존재감을 느낄 수는 있다. 우리는 이렇게 말함으로써 그 모든 것이 신이라는 단 하나의 이름을 갖고 있던 머나먼 과거와 손을 잡는 것이다.

　마비에서 존재감까지 이 모든 것은 사람들이 그림을 보면서 우는 둘째로 주요한 이유이다(첫째는 8장에서 제안했듯이 시간과 관계가 있다). 셋째이자 마지막 이유 역시 종교와 관련되어 있지만, 그것은 신에게서 더욱 멀어졌고, 더욱 부정적이며, 더욱 전형적으로 현대적이다. 내 생각에 그것은 현대 회화가 가진 가장 흥미로운 가능성이다.

나 나무들의 그림자 속에
삶의 모서리 위인 듯 서 있네,
육지는 어두워지는 초원이며
강물은 은빛 띠
- 요제프 폰 아이헨도르프 (1857) 「밤에」

그러나 아! 저 깊고도 낭만적인 균열,
삼나무들로 된 덮개를 가로지르며 녹색 언덕을 비스듬히 갈라놓는!
야만의 장소! 성스럽고 마법에 걸린
이 우는 달 아래서는 언제나 그렇게 홀려 있나니
-코울리지, 「쿠블라 칸」

황량하고 텅 빈, 바다
- T. S. 엘리어트 「황무지」

1990년 늦은 가을, 시카고 아트 인스티튜트에서는 〈카스파 다비트 프리드리히의 낭만적인 시선〉이라는 작은 전시회가 열렸다.^{원색 도판 8} 아주 특이한 전시회였다. 조명은 너무 어두워서 처음 들어가면 전시실에 사람이 얼마나 있는지 분간하기도 어려울 정도였다. 대여섯 점의 그림이 넓은 간격을 두고 걸려 있었고, 각 그림들은 감춰져 있는 점조등에 의해 조심스럽게 부각되었다. 큐레이터들은 오디오를 설치해 슈베르트의 즉흥곡들을 틀어놓았다. 음악은 솟았다가 가라앉고 때로는 소리가 커졌다가 때로는 거의 들리지 않을 정도로 작아졌다. 전시실들에는 몽환과 최면의 기운이 넘쳐흘렀다. 사람들이 그림들에 가까이 다가서 있으면, 그들을 에워싼 빛이 일식 때의 둥근 광륜처럼 퍼져나갔다.

전시회가 시작된 후 나는 사람들이 전시를 어떻게 받아들이고 있는지 알아보기 위해 비공식 여론조사를 실시했다. 반응은 다양했다. 어떤 사람은 거의 암흑에 가까운 어둠속에서 주의를 집중하는 것과 음악을 걸러내는 것이 어렵다고 느꼈다. 내가 이야기를 나눈 한 여성은 그 전시회가 관객을 다소 강압적으로 조종한다는 느낌을 받았으며, 마치 자기가 원치 않는 뭔가를 억지로 느끼게 하려고 애쓰는 것 같았다고 했다. 그녀는 그 그림들이 스

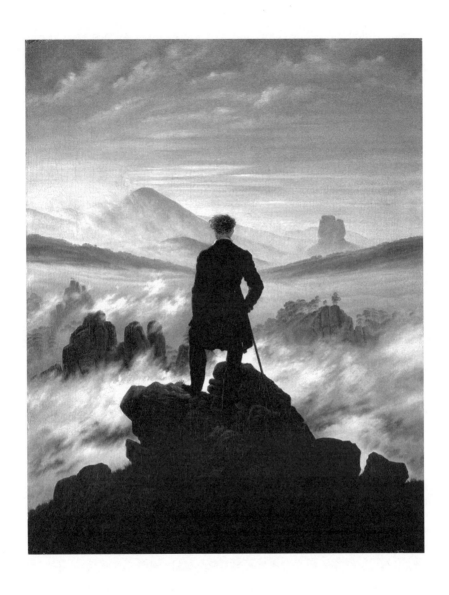

그림 12. 카스파 다비트 프리드리히, 「바다처럼 펼쳐진 구름을 감상하는 여행객」, 1818년경, 함부르크 시립미술관

스로 말하도록 내버려두었어야 했고, 좋은 그림에는 음악이나 어둠침침한 조명 같은 감정의 보조 도구가 필요 없다고 했다. 전시회가 너무 감상적이라고 생각하는 사람들도 있었다. 미술관의 단골 관객 한 사람은 그 전시회가, 다비트의 그림은 슈베르트가 나서서 충동질을 해주지 않으면 스스로 발언할 수 없을 만큼 나약한 것처럼 보이게 만들었다고 했다. 내 생각에는 관객 대부분이 그 전시회에 매력을 느끼지 못했던 것 같다.

심연 속으로

그러나 최소한 한 사람은 반대였다. 미술사를 전공하는 대학원생인 타마라 비셀은 전시회에서 그림 한 점을 보고 공공연하게, 그것도 오랫동안 울었다고 말했다. 그것은 한 남자가 높은 산 위에 서서 산골짜기들을 가로질러 멀리 눈 덮인 산봉우리를 바라보는 모습을 그린 그림이었다.그림 12 프리드리히는 그 그림을 그리려고 수목한계선을 넘는 상당히 높은 곳까지 등반했을 것이다. 전경에는 울퉁불퉁한 바위가 몇 개 흩어져 있다. 그 뒤에는 작고 특색 없는 협곡이 아래쪽으로 이어져 있다. 더 아래쪽 깊은 계곡의 가장자리에는 작은 소나무들이 몇 그루 있으며, 이들은 훨씬 아래 어딘가에 숲과 초지와 마을이 있을 거라고 추측하게 하는 유일한 단서이다(시야에서 감춰진 계곡의 깊숙한 곳은 엘베 강의 수원이다). 그 계곡바닥 너머 훨씬 더 멀리 나아가면 다시 땅이 솟아오르다가 눈 덮인 산정에서 최고점에 달한다.

그것은 일상의 공간을 벗어난 듯한 장소에서 그려진, 특이한 그림이다. 멀리 보이는 산등성이들은 등반할 수 있는 곳처럼 보이지 않는다. 그곳을 등반한다고 상상해보면, 먼저 눈앞이 캄캄해지고, 발을 딛고 설 곳도, 잡을 것도 없어 뒤로 떨어져 크레바스에 빠질 것만 같다. 나무들조차 간신히 제

자리를 지키고 있다. 그림 속의 모든 것이 마치 채에 내려앉는 밀가루처럼, 서서히 아래로 미끄러져 텅 빈 중심을 향해 낙하하고 있는 것 같다.

그 협곡을 보고 있을 때 타마라에게 심한 현기증이 닥쳐왔다. 그녀는 시선을 안정시켜줄지도 모른다고 생각하여 전경의 바위들을 바라보았다고 했다. 화가는 어쩌면 그 크고 울퉁불퉁한 바위에 발을 아래로 늘어뜨리고 앉아 있었을 것이며, 거기서 떨어지지 않으려고 했을 것이다. 그러다가 어느 정도 시간이 흘러서는 가파르고 평탄하지 않은 바닥을 고르며 조심스럽게 내려가야 했을 것이다. 반 마일 정도 갔을 때 그는 가장 위쪽에 소나무가 자라고 있는 곳, 우리 시야에는 보이지 않는 길로 이어지는 곳에 도달했을 것이다.

타마라는 비탈길을 달려 내려갈 때처럼, 반쯤 자신도 가눌 수 없는 속도 때문에 넘어질 듯이 그림 속 소나무들을 향해 돌진하다가, 그마저 지나쳐 크레바스 속으로 떨어져내리기라도 할 듯 몸이 앞으로 쏠리는 듯한 느낌이 들었다. 마치 그 그림이 밖으로 손을 뻗어 그녀를 안으로 잡아끌려는 것처럼 말이다. 그녀의 목이 뻣뻣하게 긴장되었다.

타마라는 한동안 꼼짝도 못하고 그 그림을 응시하고 있었다. 모든 것이 무너져내리는 것 같았지만, 움직이는 것은 아무것도 없었다. 마치 어린 시절 열병을 앓을 때 주위가 팽팽 도는 것 같은 느낌처럼. 그녀는 금방이라도 균형을 잃고 그림 속으로 떨어질 것처럼 속이 울렁거렸다. 그녀는 눈에 힘을 주고 응시하면서 자신을 그 자리에 단단히 붙들어두려고 애썼다. 한순간 모든 것이 고요해졌다. 그런 다음 그녀는 아주 이상한 느낌을 받았다. 마치 작은 핀 하나가 심장을 찌른 것 같았다. 그녀는 크게 숨을 들이쉬었고, 그녀의 눈에는 눈물이 가득 차올랐다.

타마라는 일이 분 정도 울다가 그곳을 떠났다.

타마라의 고백

타마라는 내가 가르치는 반의 학생이었는데, 바로 그날 오후 수업시간에 토론 주제가 그 전시에 관한 이야기로 넘어갔다. 내 기억에 따르면 학생 대부분이 그 극적인 조명과 배경음악에 확고히 반대하는 입장이었다. 그들은 그 전시가 기교적이고 감상적이라고 생각했다. 한 학생은 뻔뻔스러울 정도로 낭만적이라고 말했고, 그 미술관이 그런 짓을 한 데 실망했다고 말했다.

"그 전시는 사람들이 그 그림들을 단순히 감상하는 게 아니라 사랑하기를 원했습니다"라고 그는 말했다.

그 반에는 미술사를 전공하는 대학원생이 몇 명 있었는데, 그들이 특히 그림에 빠지는 것을 유난히 경계했다. 대학원생들은 바로 전에 그들이 읽은 프리드리히에 관한 최근의 논문을 마음에 들어했다. 프리드리히가 풍경에 관해 가졌던 생각을 설명하고 그를 초기 낭만주의 운동에 포함시킨 글이었다. 그러나 그들은 미술사 연구를 넘어서는 것은 어떤 것도 참지 못했다.

"어쨌거나, 사람이 어떻게 그림을 진심으로 **사랑할** 수 있겠습니까?" 마이클이라는 학생이 물었다. 그는 '사랑'이라는 단어가 대화를 진부하게 만들기라도 한다는 듯 불쾌한 표정을 짓고 있었다. "그림을 사랑할 수는 없는 일이라고요." 그가 단정적으로 말했다. "그림은 지적인 대상입니다. 그림을 사랑한다니, 그건 정상적인 사랑이 아니에요."

그는 그림과 '정상적인 사랑'에 빠졌음을 인정하고 싶은 사람이 있는지 주위를 둘러보았다. "그림과 '사랑에 빠진다는 것'은 터무니없는 일일 겁니다." 그는 단호했다. "그림에 대해 그 정도로 강렬한 느낌을 가질 수는 없어

요."

"나는 그랬어요." 타마라가 말했다.

모두가 그녀를 쳐다보았다. 타마라의 눈은 아직도 붉었다.

"그건 아주 고요하고 무척 아름다웠어요."(그녀는 '아름답다'는 단어를 매우 조심스럽게 발음했다.) "나는 아주 고요하게 서 있었어요. 그러다가 뭔가 이상한 걸 느꼈어요. 그냥 거기 서 있었을 뿐인데, 갑자기 눈물이 뺨을 타고 흘러내렸죠. 얼마 동안 심하게 울었어요." 그녀는 자기가 얼마나 오래 울었는지 가늠해보기라도 하는 듯 잠시 말을 멈추었다. "그건 경이로웠어요. 정말로 경이로운 일이었어요."

학생들은 아무 말도 없었다. 그들은 조금 당황했고(내 생각에는 부분적으로는 그녀 때문이고, 또 부분적으로는 자기 자신 때문인 듯했다) 곧 다른 주제로 넘어갔다.

강의가 끝난 후 나는 타마라가 한 말이, 그리고 그녀가 다른 사람들 앞에서 그 이야기를 털어놓은 이유가 궁금해지기 시작했다. 한편으로 그것은 지극히 타마라다운 행동이었다. 이야기를 듣지 않고도 그 전시에서 누군가 운 사람이 있었다면 그건 분명 타마라였으리라고 생각했을 것이다. 내게 그녀는 그런 사람이었다. 예리한 재치를 지녔고, 금방 사라질 불편함이나 애정에도 진지하게 반응하는 그런 사람. 어쩌면 그녀는 마이클의 냉정한 지성주의를 반박하기 위해 악마의 옹호자를 자처했을 수도 있었다. 결국 우리는 누구나 일시적인 기분에 사로잡히는, 평소보다 불안정한 순간들을 만나지 않는가. 내가 그렇게 방어하는 태도를 취하지만 않았더라면 타마라처럼 울었을까? 그것이 무엇이었든, 그 전시회가 제공하려 한 것에 대해 그렇게 맹렬히 저항하지 않았더라면?

당시 나는 타마라가 미술관의 무대조명에 조종되도록 자신을 방치한 것이라고 확신했고, 훌륭한 미술사학자라면 해서는 안 될 방식으로 행동했다고 생각했다. 그녀는 미술사학을 전공하는 대학원생이었다. 그러니 미술작품이 다른 사람들에게 어떻게 영향을 미치는지 이해하는 것이 그녀의 임무라고 나는 생각했던 것이다. 그녀가 스스로 울 것 같은 기분이 들었다면, 그 전시회가 감정적인 효과를 이끌어내기 위해 어떤 방법을 쓰고 있는지 알아내려고 노력했어야 한다고 말이다. 그녀는 프리드리히의 그림들이 역사를 통해 어떻게 받아들여져왔는지, 그리고 어째서 그 미술관 큐레이터들은 그의 그림에 대해 감정적인 반응을 유도하는 것이 적절하다고 여긴 것인지 궁금해했어야 했다. 그녀는 그 전시를 분석했어야지, 거기에 휩쓸려버리도록 자신을 방치해서는 안 되었다.

역사 분석은 미술사학의 도구이며, 처음에는 타마라가 단순히 미술사학이라는 게임을 거부하고 있는 것처럼 보였다. 그러나 나의 판단이 조금씩 불편하게 느껴지기 시작한 것은 수업이 끝나고 그리 오랜 시간이 지나지 않아서였다. 왜 그녀가 울어서는 안 되는 것일까? 그 그림들은 사람들에게 깊은 영향을 미칠 만한 것들이었고, 음악은 단지 그 상상 속 만남을 격려하기 위한 것이었다. 텔레비전과 비디오의 시대에 사는 우리가 유화에 진정으로 반응하기 위해선 음악이나 영상 같은, 어떤 도움이 필요한 것인지도 모른다. 더욱이 역사의 기록에서 알아낼 수 있는 한도에서 보면, 울음은 프리드리히의 의도에 전적으로 부합하는 것이다. 관객들은 그가 그린 광활한 산들과 눈과 안개의 파노라마에 압도되게 마련이었다. 그들은 거의 참을 수 없을 정도의 고독감과 외로움에 굴복하도록 되어 있었다. 프리드리히 본인이 원했을 방식으로 반응했다고 해서 내가 타마라를 비난할 수 있단

말인가? 그녀의 반응이 다른 학생들의 반응보다 더 역사적인 것은 아니었을까?

다음 몇 주 동안 나는 미술사학자들을 포함하여 몇몇 친구에게 타마라의 고백에 관해 이야기했다. 그들은 상당히 다양한 의견을 들려주었고, 내가 아주 흥미로운 문제 하나에 눈을 뜰 수 있게 해주었다. 대개 미술사학자가 아닌 친구들은 타마라가 운 것이 아주 멋진 일이라고 말했고, 미술사학자 친구들은 그녀가 울지 말았어야 했다고 말했기 때문이다. 미술사학자들은, 나도 그랬듯이 타마라가 자신을 제어했어야 했다고 말했다. 그들은 프리드리히 같은 부류의 독일 낭만주의는 이미 150년 전에 쇠퇴했다는 사실을 지적했다. 그것은 아주 먼 과거였다. 어리석도록 순진한 그 과거를 되살리는 것은 잘못된 생각이거나, 심지어 일탈일 수도 있다는 것이었다. 또한 나의 동료들은 타마라의 그 계시적 경험이 둘 중 하나일 거라고 생각했는데, 물론 둘 다 바람직한 것은 아니었다. 하나는 극적인 조명과 음악이 야기한 인위적인 경험이라는 설명이었고, (더욱 나쁜) 다른 하나는 감정 과잉의 증거라는 것이었다.

사실 이 책을 써야겠다고 생각하게 한 것은 쓸 수 있도록 처음 아이디어를 준 것은 바로 타마라였다. 타마라의 경험은 미술사학자들이 자신을 동요하게 하는 미술품을 대하는 방식에 관해 생각하게 만들었기 때문이다. 나는 미술사학자들(대학원생들까지 포함하여)과 미술사학자가 아닌 사람들을 구분하는 선이 너무 극명하다는 사실에 놀랐다. 두 진영은 의견의 일치를 볼 수도, 심지어 서로 생산적인 대화를 나눌 수도 없을 것처럼 보였고, 그것은 그 사이에 매우 깊고 철저한 간극이 존재한다는 암시였다.

큐레이터의 관점

〈카스파 다비트 프리드리히의 낭만적인 시선〉을 준비했던 사람들은 그 전시가, 세월의 흐름이 가져가버린 뭔가를 다시 느낄 수 있게 해주는 하나의 다리가 되어주길 바랐다. 그 전시는 1990년 11월 1일부터 1991년 1월 6일까지 시카고 아트 인스티튜트에서 열렸다(나중에 뉴욕의 메트로폴리탄 미술관에서 다시 열렸는데, 그때는 특수 효과가 생략되었다).

그 전시는 시카고 아트 인스티튜트의 관장인 제임스 우즈가 몇몇 큐레이터들과 함께 추진한 공동 프로젝트였다. 그리고 그들은 살아생전 자신의 작품을 촛불을 켜놓고 전시한 프리드리히 본인의 방식을 어느 정도 되살리는 것이 전시 취지라고 설명했다. 적어도 그런 관점에서는, 그 전시가 너무 기교적이라고 비난한 관객과 학생 들이 방향을 잘못 잡았다고 해야 할 것이다. 그런 비난이라면 차라리 프리드리히 본인에게 했어야 하는 것이다. 우즈는 내게 현대의 미술관 전시에서는 전시 디스플레이에 참고할 이렇다 할 선례가 없었다고 말했다. 어두운 방에서 보석류를 전시한다거나, 미술관들이 금과 은으로 만든 귀한 물건을 전시할 때 조명을 낮춘 적은 있었다. 1990년에는 미술관에서 조명을 낮춘 채 작품을 전시한 몇 가지 예가 있었다. 다빈치의 스케치가 있는 런던 내셔널 갤러리의 전시실과, 더 가까이는 바로 그 시카고 아트 인스티튜트에서 어두운 전시실에 조지프 코넬의 상자들을 전시해두고 있었다. 그러나 프리드리히의 전시는 그 대상이 그림이었기 때문에 사정이 달랐다. "우리는 그 전시를 하면서 다소 모험을 감행한 셈입니다"라고 그는 말했다. 배경음악을 틀기로 한 결정이 특히 그랬다. 큐레이터 중 몇 명과 미술관 직원들이 음악을 담당했는데, 그들은 결국 머리 페라이어가 연주한 슈베르트의 즉흥 피아노 연주곡들을 틀기로 합의했다.

시대와 장소, 분위기가 프리드리히의 그림에 가장 잘 어울린다고 판단했기 때문이다.

〈카스파 다비트 프리드리히의 낭만적인 시선〉이 막을 내린 지도 10년이 지났고, 몇 가지 세부 사항들은 아직도 모호하게 남아 있다. 전시가 진행되는 동안 음악은 몇 차례 바뀌었는데, 타마라가 그곳에 갔을 때 들은 곡이 정확히 무엇인지는 분명하지 않다. 또한 그녀는 그 전시회에 걸려 있던 다른 그림들은 기억하지 못했다. 울음은 아픔이 그렇듯이, 상처가 서서히 회복되어 새살이 돋는 것처럼, 서서히 저절로 치유되는 것 같다. 결코 말로 표현할 수 없는 어떤 만남을 그럴 듯한 이야기로 구성해내려고 노력하다보니, 나의 기억과 타마라의 회상이 뒤섞여 조금 다른 이야기가 된 것 같다. 그렇기는 하지만, 음악과 조명은 분명 타마라의 반응을 유도해낸 것이 아니라 단지 강화했을 뿐이라고 확신할 수 있다. 또한 그 만남에서 핵심적인 순간은, 타마라가 어떤 식으로든지 그 허공 속으로(그 그림 속에 있어야 하지만 없었던, 그래서 기이하게도 매혹적인 그 무언가 속으로) 빨려 들어갈 것처럼 느낀 순간이라는 것도 분명하다. 그 부분은 낭만적인 음악이나 분위기 있는 조명에서 따라나온 것이 아니었다.

베를린의 그림 한 점

그 전시가 열리기 2년 전, 나는 프리드리히의 다른 그림들을 보다가, 울음과는 거리가 멀지만 타마라와 유사한 경험을 한 적이 있었다. 그 그림은 하노버에 있는 그림이다. 비가 내리고 있는 듯한 저녁 풍경을 담고 있는 그림이었다. 태양은 커다란 소나무들이 있는 초지 너머로 막 기울고 있고, 나무 둥치들 사이로 하늘에서는 무지개 같은 색감의 광채가 발산되고 있었

다. 전경에는 기복이 있는 목초지가 있고 몇 개의 관목이 자리 잡고 있다. 두 명의 작은 인물이 지는 해를 향해 걸어가고 있거나 그냥 선 채로 해가 저무는 것을 바라보고 있는 듯 보인다.

어두워지고 있는 초지 가운데 선 그들을 바라보고 있자니, 나는 30년도 훨씬 지난 옛날에 그와 유사한 풍경을 본 기억이 떠올랐다. 나는 추수를 끝낸 부모님의 밭을 한참 벗어나 숲으로 들어갔는데, 그러다가 길을 잃고 말았다. 무섭기는 했지만 겁에 질리지는 않았던 것을 기억한다. 그때 나는 채 여덟 살도 되지 않았을 테지만, 기억은 상당히 또렷이 남아 있다. 어느 정도 시간이 흐르고 내가 같은 곳을 맴돌고 있다는 사실을 깨닫고는 벌목지 한가운데서 걸음을 멈추고 주위가 어두워지는 것을 바라보았다. 나무들은 검은색 덩어리 속으로 가라앉았고, 숲의 낮은 덤불들은 시커먼 뭉치들로 변했다. 나는 그 그림을 보면서, 어릴 적 일몰의 색이 서서히 흐려지고 세계가 거의 사라져버리는 것 같은 광경을 가만히 서서 지켜보았던 일과 갑자기 뛰쳐나가듯 숲에서 달아났던 일을 떠올렸다.

하노버의 그 그림이 그때의 일과 똑같은 이야기를 들려주고 있다는 생각이 들었다. 나는 그 그림 앞에 서서 어린 시절 그 저녁을 생각하고 그때 느꼈던 기쁨을 곰곰이 곱씹어보았다. 그 들판에 서 있을 때 나는 아무도 나를 찾을 수 없으리란 걸 알았고, 세상과 함께 어둠속으로 사라져버릴 수 있다는 생각에 일종의 행복감을 느꼈다. 내가 나무와 풀처럼 소리도 없이 움직임도 없이 희미하게 지워져가고 있다는, 이상한 생각이었다. 공포에 사로잡혀 다시 문명 속으로 달려 들어가기 전까지 그 반시간 동안 내가 맛본 기쁨을 어린 내가 제대로 이해했는지는 잘 모르겠다.

밤이 되기 전에 집까지 가려면 그림 속의 두 사람은 갈 길이 아주 먼 게

분명해 보인다. 나무들의 작은 숲은 방향을 일러주듯 왼쪽으로 쏠려 있다. 그러나 그 너머는 이미 어두워져 있고, 숲이 더 무성해 보이는 오른쪽은 한층 더 어둡다. 두 사람은 어디에 살고 있을까? 집으로 가려면 숲을 지나 해가 지고 있는 방향으로 가야 하는 걸까? 하지만 그 방향에는 별다른 게 없는 듯 텅 비어 보인다. 아니면 그들이 등지고 있는, 우리가 서 있는 지점에 살고 있을까? 다소 우습게도, 그것은 중요하지 않다. 몇 분만 지나면 그들은 양쪽 가에 있는 덤불들처럼 흐릿한 그림자에 지나지 않게 될 테니 말이다. 그림의 논리에 따르면 그들은 영원히 거기에 서 있을 것이다.

나는 그림의 제일 윗부분으로 시선을 옮겨 나무 꼭대기 가지들을 보았다. 가지들은 실제 나무들이 그렇듯이 머리 조금 위까지 내려와 있었다. 나는 눈을 들어 어둠속을 들여다보면서, 가지들 사이로 하늘을 보려고 해보았다. 밤이면 언제나 더 가까이, 그리고 더 심란하게 들리는 가지들 스치는 소리를 상상해보았다. 그러나 프리드리히가 그린 숲은 하나의 덩어리이다. 그 숲은 아주 높고 춥고 어둡다. 아무래도 너무 높다고 나는 생각했다. 그 시점에, 나는 몸을 돌려 다른 그림들을 보러 갔다. 어쩌면 나는 그 그림이, 그리고 내 어린 시절의 경험이 아무 대답도 갖고 있지 않음을 의식했는지도 모른다. 아니, 그것은 어쩌면 부재에 관한 것일지도 모른다. 집의 결여, 서 있을 곳의 결여, 그리고 빛의 결여에 관한.

비구름

프리드리히의 다른 그림들도 통과할 수 없는 어둠을 가로질러 가는, 불가능한 여행에 관한 명상을 담고 있었다. 나는 「비구름」이라는 제목의 그림도 아주 좋아한다. 그 그림은 끝없는 평야와 아주 멀리, 슬퍼 보이는 산들

이 보이는 풍경이다. 이 그림 역시 추워 보인다. 해는 졌고 구름은 밤에 비가 내릴 것을 경고하고 있다. 갖가지 색으로 변화하는 창백한 색조가 희미한 빛을 던지고 있다. 지평선에는 미약하게 붉은 기운이 서려 있고, 더 위쪽으로는 노란 빛깔이 남아 있다. 거의 어둠속에 잠긴 전경에는 짐승의 가죽을 두른 간이 천막이 쳐져 있다. 자세히 들여다보니 천막 바로 밖에 한 남자가 앉아 있는 것이 보였고, 그 옆에는 말이 없는 짐마차가 있었다. 황혼은 아름답게 처리되었다. 그늘은 약간 어둡지만, 곧 아무것도 안 보일 정도로 어두워질 것이다.

남자가 대체 거기서 무얼 하고 있는지는 알아내기 어렵다. 사냥꾼일까? 야영을 하는 게 아닌 건 분명하다. 크기가 작은 검은 새 무리가 어두운 구름에서 아래로 날아 내려와 천막의 양쪽으로 갈라진다. 땅은 거의 보이지 않고, 새들 중 몇 마리는 막 바닥에 앉으려 하고 있지만, 바닥에 착지한 새는 한 마리도 없다는 걸 나는 알 수 있었다. 새들이 그를 쳐다보지 않는 것을 보면, 남자는 오랫동안 그렇게 꼼짝 않고 앉아 있었을 것이다.

이것이 의미하는 것은 무엇일까? 남자가 혼자 앉아 있으므로 외로운 그림임에 틀림없지만, 그 외로움을 치유하기 위해 그가 무엇을 할 수 있는지는 분명하지 않다. 말도 없는 마차로, 길도 없는 평원에서 그가 어디로 갈 수 있겠는가? 비구름 속의 몇 가지 색깔들 외에는 별로 쳐다볼 것도 없기 때문에, 그가 특별히 뭔가를 바라보고 있는 것도 아니다.

타마라가 본 그림과 베를린에 있는 그 그림, 그리고 「비구름」 모두 중심이 텅 비어 있고, 뭔가가 있어야 할 곳에 허공이 있다. 첫째 그림은 심연 속으로 다 흘러가 고갈되어버리고, 둘째 그림은 어둠속으로 사라지며, 셋째 그림은 아무 특징 없는 평원으로 늘어나 사라진다. 셋 다 설명할 수 없는

매혹을 지니고 있다. 그 그림들은 텅 비었고 쓸쓸하지만, 그렇게 만드는 것이 뭔지는 조금도 분명하지 않다. 정확히 무엇이 빠져 있는 걸까? 나를 잡아당기고, 타마라를 울게 만든 것은 무엇일까?

타마라의 두 번째 만남

타마라는 그 전시회 이후 공공장소에서 운 적이 없다. 몇 년이 흘렀고, 이제 그녀는 프라하에 있는 한 대학에서 박사학위를 받았다. 1995년 5월 그녀는 상트페테르부르크의 에르미타슈 미술관에서 그 그림을 다시 한번 볼 기회가 생겼고, 그때도 똑같이 반응했는지 나는 궁금해졌다. 거의 그랬다. 그녀는 억눌린 흐느낌 같은 것을 느꼈지만, 눈물이 쏟아져 나오지는 않았다. 아마도 자신에게 닥칠 일을 그녀가 이미 예상하고 있었기 때문일 것이다.

처음 그림을 봤을 때 어떻게 그런 감정이 밀려온 것인지 아느냐고 나는 그녀에게 물었다. "어린 시절의 기억 같은 건 아니라고 생각해요"라고 타마라는 말했다. "그 시점까지 저는 상당히 행복한 아이였거든요. 일과 학교 외에는 거의 아무 일도 없었어요. 그 그림이 제게 다른 뭔가를 떠올리게 한 건 절대 아니에요. 어떤 이미지도, 어떤 연상도, 아무것도 없었다고요."

나는 그 그림을 그렇게 무시무시하게 만드는 것은 바로 이야기의 부재, 구실의 부재가 아닐까 하는 생각을 하기도 했다. 어떤 이야기든 설명할 거리가 있다면 편안했을 것이다. 하물며 기억해내고 싶지 않은 프로이트 식 유년기의 기억이라 할지라도 말이다. 그러나 그 그림은 말하려 하지 않았고, 그녀에게 불편함 외에는 아무것도 주지 않았다.

"그건 일종의 절대적인 무, 전적으로 유일무이한 사물의 부재non-thing였

어요. 그리고 그것이 처음에 한 일은 내게 겁을 주고 충격을 주는 것이었는데, 바로 그 순간에도 나는 거기서 눈을 뗄 수가 없었어요."

"그 느낌은 확실히 일종의 속수무책(내가 이 그림에 사로잡혀 있는 상태를 스스로 끊을 수 없다는 사실에 대한)의 감정이었고, 일종의 경이였으며(그건 경이로운 그림이죠), 일종의 탐색이었어요(무엇에 대한 탐색인지는 저도 모르겠는데, 아마도 내게 이런 짓을 하고 있는 그림 속의 무엇이었겠지요)."

울음이 찾아왔을 때, 그녀는 해방의 느낌을 맛보았다. 그러나 타마라는 자신이 무엇에서 풀려난 것인지는 아직도 알지 못한다. 처음에 그녀는 매혹을 느꼈고 그 다음에는 두려움을 느꼈으며 그런 다음에는 울었다. 해명할 수 있는 것은 없었다. 그림 속에서 그녀를 향해 손짓을 멈추지 않는, 그 허공을 제외하면 말이다.

떠돌음, 그리고 죽음

더 오래 바라볼수록 나는 점점 더 그 그림들이 단순히 슬프거나 외로운 것만은 아니라는 생각을 하게 된다. 그 그림들은 불길하다. 베를린에 있는 그림은 헤어날 수 없는 어둠 외에는 아무것도 약속해주지 않는다. 몇 분만 더 지나면 아무것도 보이지 않게 될 것이다. 그림은 뼛속까지 낭만적인 사람마저도 집으로 돌아가려고 하는 바로 그때, 황혼의 끄트머리만을 내어준다. 명백히 이제는 가야 할 시간인 것이다. 두 여행자는 왜 남아서 머뭇거리고 있는가? 왜 그들은 서둘러 출발하지 않는가? 왜냐하면 거기에는 하나의 미끼가, 사이렌의 부름이 있기 때문이다.

그림 속 분위기는 내게 역시 초기 낭만주의 작품인 괴테의 시 「마왕」을 연상케 한다. 한 남자가 바람 부는 밤에 연약한 아들을 품에 안고 말을 타고 달

리고 있다. 아이는 겁에 질려 있는데, 눈에 보이지 않는 마왕의 경쾌한 목소리가 계속 들려오기 때문이다. "아버지는 마왕의 목소리가 들리지 않으세요?"라고 아이는 묻지만 아버지는 안 들린다고 대답한다. "그건 그저 안개가 흐르는 것일 뿐이란다." 아이는 주위를 둘러보고 마왕은 다시 말을 건다.

나와 함께 가자, 사랑스러운 아이야!
우리는 함께 재미있는 놀이를 하고,
바닷가에서 화사한 꽃들을 볼 거란다.
너는 내 딸들과 밤새도록 춤을 출 수 있고,
그애들이 너를 흔들고 얼러주고 노래를 불러 재워줄 거란다.

아이는 겁에 질려 다시 소리친다.

아버지! 아버지! 저기 마왕의 딸들이
제게 손짓하는 게 보이지 않으세요?

물론 아버지는 아무것도 보지 못한다. 그는 아들에게 그건 단지 어둠속에서 어른거리는 잿빛 버드나무가지일 뿐이라고 말한다. 마침내 마왕의 악마 같은 열정이 아이를 앗아가버린다.

나는 너를, 너의 아름다운 얼굴을 사랑한단다
네가 나와 가지 않겠다면
강제로 너를 데려갈 테다

아이는 비명을 지르고, 아버지는 말에 박차를 가해보지만 아무 소용도 없다. 아버지가 집에 도착했을 때 아들은 이미 죽어 있다.

괴테의 시에는 풍경이 거의 없다. 바람과 음침한 어둠과 형태 없는 안개와 늙은 잿빛 버드나무뿐이다. 독자들 대부분은 더 많은 것을 상상할 것이다. 이를테면 너무 어두워서 아무것도 또렷이 보이지 않는 늪지의 숲 같은 것들. 우리가 확실히 아는 것은 아버지가 서둘러 말을 몰고 있다는 것과, 그들을 둘러싼 모든 것이 불길하고 흐릿하다는 것뿐이다. 베를린에 있는 그 그림에 유령이 떠돌고 있는 것은 아니다. 적어도 엄밀히 말하면 그렇다. 그러나 나는 그 속에 깃든 기이한 추진력을, 일종의 초조한 들뜸을 느낀다. 나는 나 자신에게서 끄집어내져 그 풍경 속으로 끌어당겨지는 느낌을 받는다. 뭔가가 나에게 강요하고, 나에게 노래를 부르고, 나에게 애원하며 그 어두워지고 있는 들판을 걸어가라고 한다. 왜 나는 가만히 서서 바라볼 수만은 없는가? 왜 나는 앞으로 (부드럽지만 끈질기게) 당겨지는 느낌을 받고, 그 불확실한 땅을 가로질러, 칠흑의 나무들 앞으로, 심지어 그 속을 통과해 계속해서, 무엇인지 모를 것을 향해 나아가야 한다는 느낌을 받는 것일까?

미술사학자 조지프 쾨르너는 그림 속의 두 인물이 주는 효과에 관한 매우 섬세한 글을 썼다. 그는 그림 위로 손가락을 들어 인물들을 가려보라고 제안한다. 그러면 즉각 그 초조함은 가라앉는다. 그런 다음에는 좀더 침착하게 그림을 볼 수 있는데, 그때는 우리 자신이 그 그림 속에 연루된다는 느낌을 갖지 않기 때문이다. 그러나 손가락을 치우면 갑자기 풍경의 중심은 그림 속 두 사람에게로 쏠린다. 쾨르너의 표현에 따르면 그들은 우리를 장면 속으로 끌어들이고, 그때부터 우리는 계속 움직이게 된다. 마치 우리가 뒤에서 서둘러 그들을 쫓아가고, 그들은 어둠과 가까운 곳에 우리보다

훨씬 앞서서 가고 있는 것만 같다. 우리는 언제나 늦고, 심지어 그들보다도 늦다. 우리가 보고 있는 어두워져가는 일몰은 사실상, "우리가 도착하기 훨씬 전에 그들이 이미 보았던 것"일 뿐이다.

이 늦음은 무엇을 의미할까? 이것은 그림이므로, 태양은 결코 완전히 지지 않을 것이고 실제로는 아무것도 달라질 게 없다. 늦은 것은 하루 중의 그 시간만이 아니라, 바로 우리이며, 그 잃어버린 시간을 벌충할 방법은 없다. 우리는 언제나 늦을 것이다. 모든 그림은 그 자체의 세계를 만들어내고, 우리가 보고 있는 것은 단순히 끝나가고 있는 하루가 아니다. 어두워지고 있는 것은 바로 그 하나의 세계이다. 태양이 떠나가버렸고, 시간이 모래처럼 흘러 사라지고 있으며, 사람들이 어둠속으로 휩쓸려들고 있는 장소인 것이다. 우리는 우리가 어디에서 왔는지 모르고(어쨌든 우리 뒤에 있는 것은 무엇인가?) 어디로 갈 수 있는지도 모른다. 그런데도 우리는 여기에 머무를 수도 없다. 마치 우리는 이미 죽은 존재이고 더이상 그 세상에 속하지 않는 것 같다. 그 그림은 우리에게 우리 자신의 죽음의 한 형태를 보여주고 있는 것 같다.

부재와 존재

프리드리히의 그림들은 굶주린 그림들이다. 그 그림들은 관객들을 안으로 끌어당기고 외로움을 맛보도록 그들을 유인한다. 그리고 당신은 그 텅 빈 공간들 속에서 안전하게 설 자리를 찾지 못하고 자신을 잃어버리는 것이다.

이는 앞선 두 장에서 내가 묘사한 사람들이 겪은 것과는 정반대의 경험이다. 성 카타리나와 성 프란체스코와 그 밖의 다른 사람들은 모두 너무 많은 것을 담고 있고, 너무 빽빽하고 너무 공격적이며 너무 가득 찬 그림들 때문에 고통을 받았다. 그러나 프리드리히의 그림들은 너무 텅 비어 있고

그 그림 속에 있는 것들은 너무나 멀리 있다. 앞선 두 장에 등장한 그림들은 사람들을 떠밀고, 그들을 멀리 내던져버린다. 하지만 이들은 관람자들을 잡아당기고, 안으로 끌어들인다. 간단히 말해 이 그림들은, 앞에서 말한 그림들이 존재에 관한 것인 것과 꼭 마찬가지로 부재에 관한 그림들이다.

이 그림들에는 뭔가가 빠져 있다. 그것이 무엇인지 꼭 집어 말하기는 어렵지만, 내 생각에 궁극적으로 부재라는 관념 그 자체는 종교적일 수밖에 없다. 존재의 궁극적 모형이 신인 것처럼, 부재의 궁극적 모형은 신의 부재인 것이다. 다소 자의적으로 들릴지도 모르지만, 결국 다른 모든 생각을 지워버릴 수 있는 의미들로 가득 차 있는 단 하나의 것이 아니라면 도대체 무엇이 신이란 말인가? 그리고 의미들의 끊임없는 열어짐, 공간이 열리고 또 열리고 결코 채워지지 않는 장소가 신의 부재가 아니라면 대체 무엇이 그렇단 말인가?

환영幻影으로서의 종교

프리드리히의 그림들이 결국 신에 관한 그림이라는 말이 전적으로 미친 소리처럼 들릴지도 모르지만 사실은 그렇지 않다. 프리드리히는 미술사학자들에게, 전통적인 종교적 기호의 생략을 실험한 화가로 잘 알려져 있다. 그는 낭만주의 이전 회화들에서 중심을 차지했던 기적이나 성인들의 삶, 또는 종교적 믿음 같은 통상적인 장면들을 그리지 않았다. 새로 지은 교회 대신에 그는 폐허가 된 교회를 그렸다. 제단 대신에 산꼭대기에 있는 외로운 십자가를, 묘지 대신에 선사시대의 지석묘를 그렸다. 그에게 교회에 다닌다는 일상적인 관념은 사라지고 없었다. 잘 차려입은 회중을 향해 문이 활짝 열린 깔끔한 교회들이나, 부활 주일의 군중이나, 설교단에서 설교하는 신부

들을 그린 그림은 하나도 없다. (제도로서의, 그리고 찾아갈 장소로서의) 교회는 거의 사라져버렸다. 교회들은 어떤 그림 속에서는 멀리 떨어진 곳에 서 있고, 또 어떤 그림에서는 안개 속에서 반쯤 지워져 유령처럼 서 있다.

내가 묘사한 세 점의 그림과 맥락을 같이하는 다른 그림들 중에 유사한 풍경을 그린 것들도 있는데, 거기에는 십자가나 오래된 교회나 묘지들이 등장한다는 점이 다르다. 마치 프리드리히가 교회에 잘 나가는 신자였다가 범신론자가 된 것 같아 보이지만, 실제로는 그렇지 않았다. 다시 말해 교회가 등장하는 그림들이 초기 그림일 것 같고, 그 후 그는 폐허가 된 교회와 황야의 나무십자가들을 그렸을 것이며, 마지막으로는 그 십자가들조차 돌이킬 수 없이 파손되어 헐벗은 산허리와 소용돌이치는 구름과 무지개와 일몰만 남게 된 것이라고 말이다. 그러나 실상은 그런 순서로 진행되지 않았다는 점이 그의 정신적 동요를 드러내준다. 그에게는 조직의 형태를 갖춘 종교(교회와 그에 따르는 부수적인 것들과 그 전례)가 환영처럼 왔다가 사라지는 것 같았다. 개신교 신앙의 결점들과 범신론적인 신성의 관념이 갖는 매력이 그의 정신을 상당 부분 사로잡고 있었던 것이다. 그는 주일 예배가 주는 위안을 그리고 싶어했던 때도 있었고, 그보다는 추운 고산의 숲으로 돌아선 때도 있었다.

언젠가 프리드리히가 그린 산꼭대기에 있는 십자가 그림은 (적합한 장소에서 적합한 관람자를 만난다면) 제단화 역할을 할 수도 있었지만, 대개 그는 자신의 작품들을 교회의 성물 자리에 놓으려고 하지는 않았다. 그의 목적의 불확실함은 상당히 통렬하다. 쾨르너가 지적했듯이, 산꼭대기에 홀로 서 있는 늙은 소나무 한 그루는 하나의 '상징'이자, 성스러움을 담는 용기일 수도 있고, 그저 나무 한 그루일 수도 있다. 그것은 모든 것을 의미하여, 성스러운 것들의 영역에 당당하게 심어진 것일 수도 있고, 아니면 곁으로

보이는 모습 그대로일 뿐일 수도 있는 것이다. 우리가 확실히 아는 것은 우리가 '성스러운 것, 그 관념, 결정적인 의미, 소속'에서 차단되어 있다는 사실이다. 우리는 오리무중 상태이고, 우리가 발견한 의미는 모두 우리가 발견할 수 있는 의미일 뿐이다. 쾨르너는 이렇게 썼다. "화가가 자신의 작품을 다시금 제단으로 만들려고 하면서 동시에 신들을 배제해야만 하는 이 연옥을 헤쳐나가는 일은, 낭만주의라고 불리는 역사 프로젝트의 일부이다." 가장 강렬한 그림들도 "모래알 안에서 신을 발견할 수 없고, 기껏해야 신이 거기 있기를 바라는 충족되지 않는 소망뿐인 부정적인 길을 암시할 뿐이다."

프리드리히의 그림들에 놓인 텅 빈 중심에는 여러분이 원하는 어떤 이름이든 붙일 수 있다. 역사가들도 우정의 상실이든, 사랑의 부재든, 기독교적 진실에서의 이탈이든 각자 다른 것들을 상상해냈다. 이 책에서 가장 중요한 것은 그 그림들이 때때로 견디기 힘들다는 점이며, 우리를 불안하게 만드는 그들의 힘은 고통스런 부재에서 기인한다는 점이다.

고통스런 부재(신의 부재든, 은총의 부재든, 아니면 존재감 자체의 부재든)는 사람들이 그림 앞에서 우는 세 번째 근본적인 이유이다. 그것은 고통스런 존재감의 부정이며 정반대의 것이다. 부재와 존재감은 갈피를 잃은 시간 감각과 함께, 20세기와 그 이전을 통틀어 내가 아는 울음의 사례들의 최소한 절반은 해명해준다.

존재감과 부재는 타고난 짝이며, 그것들은 한 화가의 작품 속에서 함께 나타날 수도 있다. 그것이 바로 내가 로스코와 관련해서 첫째 장에서 반쯤 설명한 이중성이다. 로스코의 그림 한 점은 지나치게 꽉 차 있으면서 동시

에 분노를 일으킬 만큼 텅 비어 있을 수도 있는 것이다. 그의 거대한 캔버스들은 원치 않는 색깔들로 대기를 채우고 침침한 형태들로 방향감각을 앗아가며 앞으로 밀고 나와 관객을 에워싼다. 그러나 바로 그 동일한 색깔들이 뒤로 물러나며 그 점유되지 않은 허공을 내보일 수도 있다. 종교적인 의미로 볼 때, 의미 없는 빛과 색깔에 둘러싸이는 것은 공기 없는 텅 빈 공동에 버려지는 것만큼이나 막막한 일이다. 나는 로스코가 이런 것들이 어떻게 작용하는지 상당히 엄밀하게 알고 있었다고 생각한다. 프리드리히처럼 그도 자신의 암시와 얼버무림을 능란하게 조절하고 있었다. 종교를 언급할 필요가 없었던 것은, 종교의 부재가 어디서든 너무나 명백했기 때문이다.

　이것이 바로 본질적으로 내가 말하고 싶었던 것이다. 이런 이야기를 말로 하기 어려운 것은 그것이 이름 붙일 수 없는 너무 많은 것에 의지하고 있기 때문이다. 현대미술에서는 신은 거의 언제나 잘못된 이름이었고, 사람들은 그림을 볼 때 자기만의 방식으로 다른 단어들을 골라내야 했다. 그럼에도 종교가 타마라의 것과 같은 반응들에 더욱 뿌리 깊은 역사를 제공해준다는 사실을 기억하는 것은 도움이 된다. 성스러운 것에 대한 암시가 없다면 '존재감'은 별 의미가 없을 것이다. 타마라의 경험은 허심탄회하고 단도직입적이며 정확하다. 그것은 독일 낭만주의의 자연종교적 장식들과 단어들과 몰두가 빠져 있다는 점만 제외하면, 정확히 프리드리히가 원했을 만한 반응이다. 타마라의 반응은 프리드리히의 그림들이 여전히 효과를 발휘할 수 있음을 보여준다. 이제는 묻혀버린, 종교적인 경험의 역사에 남아 있는 것이라고는 '공백'과 '텅 빔' 같은 단어들뿐이라고 해도 말이다.

제12장

텅 빈 믿음의 바다에서 울다

낭만적인 감정의 종말

20세기 회화에 대한 두 가지 견해

부재

소나무 한 그루 홀로 서 있다.
북쪽에, 불모의 고지에.
그것은 나른하다. 얼음과 날리는 눈이
그것을 하얗게 덮고 있다.

그것은 야자나무의 꿈을 꾼다
동쪽 멀리, 홀로 있는,
침묵의 슬픔 속에서 시선을 떨어뜨리고
이글이글 타오르는 돌 절벽에서
　_하인리히 하이네, 「야자나무」

어둠은 차갑다
별들이 서로의 존재를 믿지 않으므로
　_W. S. 머윈, 「비온 뒤 일몰」

한때 독일에서는 교양 있는 관객이 음악회장에서 박수를 치거나 환호하는 대신 울던 시절이 있었다. 베토벤은 베를린에서 열린 한 피아노 연주회에서 연주가 끝났는데도 박수소리가 들리지 않았던 일에 대해 이야기했다. 관객 쪽을 돌아보았을 때 그는 눈물에 젖은 손수건을 흔들고 있는 사람들을 보았다. 그는 이런 관습을 짜증스럽게 여겼는데, 베를린 사람들이 너무 '세련된 교양을 갖춘' 것처럼 보였기 때문이다('세련된 교양을 갖춘fein gebildet'이라는 독일어 구절을 직역하면 '잘 그려진'이라는 뜻인데, 그 때문에 마치 교양이 그들을 아름다운 이미지로 만들어버린 것 같다). 그는 자신의 관객들이 도전을 느끼고, 교양되고, 영감을 얻기를 바랐던 것이다.

괴테는 베토벤이 동경한 우상 중 한 사람이었다. 베토벤은 괴테의 소설들을 읽었고 그의 시들을 음악으로 만들었으며, 마침내 두 사람이 만났을 때 베토벤은 괴테를 위해 자신이 만든 음악 몇 곡을 연주해주었다. 그가 반응을 보려고 돌아섰을 때 괴테는 울고 있었다. 이번에도 베토벤은 화가 났고, 한 목격자의 말에 따르면 그는 그렇게 미숙한 태도로 행동한 것을 두고 그 유명한 시인을 꾸짖었다고 한다.

그는 이렇게 말했던 모양이다. "당신의 시를 읽었을 때, 나는 영감을 받

아 그 시의 높이까지 솟아올랐습니다."

괴테는 베토벤보다 나이가 훨씬 많고 명성이 더 높았음에도, 조용히 서서 베토벤의 비난을 들었다. 어쩌면 베토벤이 옳을지도 모른다고 생각하면서.

낭만적인 감정의 종말

타마라의 반응은 프리드리히에게는 적합했으나, 나의 세미나와 1990년대와 20세기에는 틀린 것이었다. 로스코의 종교성에 대한 나의 관념들과, 벨리니의 그림 속에 나타난 그 초자연적인 빛, 그리고 프리드리히의 밤풍경 속의 어두워져가는 공백은 모두 19세기가 남긴 찌꺼기들이다. 베토벤의 일화는 프리드리히가 활동한 나라, 같은 시대에 속한다. 프리드리히가 그림을 그리고 있었던 그 순간에도 눈물은 말라가고 있었던 것이다.

역사가인 안 뱅상 뷔포는 울음을 미심쩍게 여기는 생각이 그보다 더 이른 18세기 말엽에 시작되었음을 발견했다. 그녀는 낭만주의자의 원형 같은 신비로운 인물인 에티엔 피베르 드 세낭쿠르*의 글들을 예로 든다. 세낭쿠르가 생각하기에 "진정으로 감수성이 예민한 사람은 감동을 받는 사람과 우는 사람이 아니라, 다른 사람들이 냉담하게 그림을 볼 때 이런저런 것을 느끼는 사람이다." 그는 혼자 알프스 산맥을 헤매며 시간을 보냈는데, 그것은 프리드리히나 다른 낭만파 시인들의 넋을 잃게 했던 그 광막한 거리와 슬픔에 자신을 내맡기기 위해서가 아니라, 자신의 실패들과 무지몽매함에

* Étienne Pivert de Senancour, 1770~1846: 서간체 소설 『오베르망』으로 유명한 프랑스의 소설가. 18세기의 합리주의 사상을 신봉하면서도 자신의 신비적이고 명상적인 감수성 사이에서 갈등했다.

관해 생각하기 위해서였다. 그는 워즈워스의 표현대로 "눈물을 흘리기에는 종종 너무 깊이 웅크리고 있는 생각들"을 찾고 있었다. 세낭쿠르는 자기 소설의 주인공 오베르망에게 이렇게 쓰게 했다.

밤은 이미 어두워져 있었고, 나는 서서히 나 자신 속으로 움츠려 들어갔습니다. 나는 발길 닿는 대로 걸었고, 불만으로 가득 차 있었지요. 내겐 눈물이 필요했지만 덜덜 떠는 것밖에 할 수 없었습니다. 젊은 시절은 끝났습니다. 내겐 청춘의 고뇌들만 있고 그것을 위로해줄 것은 아무것도 없습니다. 아직도 허망한 청춘의 열정에 지쳐 있는 내 마음은, 냉담한 노인처럼 시들고 메말랐습니다. 나의 불은 고요히 가두어지지 않고 꺼졌습니다. 자신의 병을 향유하는 사람들도 있다지만, 내게는 모든 것이 스쳐지나가버렸습니다. 내게는 아무 기쁨도, 희망도, 휴식도 없습니다. 내게는 아무것도 남은 것이 없고, 이제는 눈물도 없습니다.

마치 다른 행성에서 채집한 공기처럼, 완전히 새로운 마음 상태이다. 눈의 수문은 닫혔다. 세낭쿠르의 정조는 위로할 수도 없는 비참한 정조이며, 아직은 느끼거나 울고 싶다는 욕망에 자극을 받지만, 그럼에도 둘 중 어느 것도 할 수 없다. 이 지점에서 모더니즘으로 나아가는 단계는 아주 짧다. 세낭쿠르가 순진한 감정 분출에 대한 욕망을 포기했다면, 그리하여 완전히 이해되지 않은 불만감과 냉정함이 뒤섞인 영원한 림보* 속에 포기하고 눌러 앉았다면 그는 진정으로 모던한 사람이 되었을 것이다.

세낭쿠르 역시 19세기 초 작가들처럼 메마른 눈물샘과, 자기 자신과 자

* limbo: 죽은 사람의 영혼이 천국이나 지옥, 연옥 그 어디에도 가지 못한 사람들이 머무르는 곳.

발적인 감정 사이의 (계속 더 벌어지기만 하는) 거리 때문에 초조해했다. 독일에는 동시대 사람들의 억지웃음과 분출하는 감상성에 대해 날카로운 풍자성 글을 썼던 게오르크 뷔히너가 있었고, 이탈리아에는 마치 자신은 므두셀라*만큼 늙어서 지극히 머나먼 청춘을 되돌아보고 있는 것처럼 인간의 감정과는 거의 무한한 거리를 둔 시를 쓴, 신들처럼 당당한 염세주의자 자코모 레오파르디가 있었다.

19세기는 감정을 못마땅하게 여기기 시작했다. 감수성은 감상이 되었고, 감상은 속이 메스꺼울 정도로 들척지근한 감상이 되었다. '감상주의'는 이성의 엄격한 진로를 따라가기보다는 감정의 전시에 탐닉하는 경향을 의미했다. 그래도 여전히 낭만주의적인 감수성을 숭배하는 시대에 뒤처진 고집센 추종자들도 있었다. 눈물은 디킨스**와 새커리***가 활동하던 시기에도 여전히 달콤하고 속죄의 성격을 띠고 있었다. 『성스러운 눈물―빅토리아 시대 문학의 감상성』이라는 책을 쓴 역사학자 프레드 캐플런은 19세기 말에도 순수한 진짜 눈물은 여전히 "우리 최초의 본성으로, 우리의 가장 선한 인간본성으로, 우리의 도덕적 정서로 돌아가는" 한 방법이었다고 말했다. 그에 따르면 눈물은 "우리가 우리의 '타고난' 자아에서 분리된 적이 없다는 증거"였다. 새커리조차 그가 '물의 수작'이라고 부른 것을 조심했다. 새커리의 『펜더니스』에서 블랜치 아모리라는 등장인물은 『나의 눈물』이라는

* Methuselah: 창세기에 등장하는 969살까지 산 유대의 족장.
** 찰스 디킨스(Charles John Huffam Dickens, 1812~70): 영국의 소설가. 빅토리아 시대 영국의 사회상을 잘 담아낸 소설들을 많이 썼다. 『올리버 트위스트』, 『위대한 유산』, 『두 도시 이야기』, 『데이비드 코퍼필드』, 『크리스마스 캐럴』, 『어려운 시절』 등의 작품이 있다. 역사상 가장 위대한 소설가로 꼽힌다.
*** 윌리엄 메이크피스 새커리(William Makepeace Thackeray, 1811~63): 19세기 영국 문학을 대표하는 소설가. 적절히 절제된 교양 있는 문체와 날카로운 역사 감각 등이 재평가되고 있다. 당대 영국 사회를 풍자적 시선으로 그려낸 『허영의 시장』, 『영국속물열전』, 『헨리 에즈먼드』 등이 있다.

책을 쓴다. 그러나 새커리는 우리에게 "이 젊은 숙녀는 어떤 감정도 철저하게 느끼지 못하고, 가짜 열성과 가짜 증오, 가짜 사랑과 가짜 취향, 가짜 슬픔만을 지니고 있으며, 그 각각은 잠시 동안 매우 맹렬하게 타오르고 빛을 발하지만 곧 가라앉고 다음번의 가짜 감정에 자리를 내준다"라고 경고한다. 20세기가 시작될 무렵, 눈물은 불신에게 꼼짝없이 포위되었다.

20세기 회화에 대한 두 가지 견해

역사가들이 의견 일치를 보는 데 가장 큰 어려움을 겪는 문제 중 하나가 바로 20세기 미술이 정말 얼마나 냉정한가에 관한 것이다. 모더니즘이 노스탤지어와 눈물을 단번에 몰아내버렸을지도 모른다. 어쩌면 그것은 매슈 아널드의 유명한 시구처럼 필사적이고 냉정해지는 것을 목표로 삼았을 것이다.

믿음의 바다 역시,

한때는, 가득 차 있었지……

허나 지금 내게 들리는 건

그것의 우울, 길게 잦아드는 포효뿐,

밤바람의 숨결에로 물러나,

세계의 거대하고 황량한 가장자리와

벌거벗은 조약돌들에까지 밀려나가는

아, 사랑이여, 우리가 서로에게

진실하게 하라! 우리 앞에 꿈의 땅처럼

펼쳐져 있는 세계를 위해,

그토록 다양하고, 그토록 아름다우며, 그토록 새로운,

정말로 기쁨도, 사랑도, 빛도 갖지 않은,

확신도, 평화도, 고통을 달랠 도움도 없는,

그리고 이제 우리는 어둠속의 평원에 있는 것처럼 여기 있다네……

다른 한편으로 모더니즘은 노스텔지어에 푹 잠겨 있었을지도 모른다. 어쩌면 그것은 필립 라킨의 건조한 감상성과 더 많이 닮았는지도 모른다.

종교를 하나 만들어달라고

내게 요청한다면

나는 물을 사용할 것이다.

교회에 가는 일에는

마른 새 옷으로

갈아입는 일이 따를 것이다.

나의 기도문은

물에 흠뻑 적시는 심상들을 사용할 것이다

맹렬하고 독실한 흠뻑 젖음,

그리고 나는 동쪽에서

물 한 잔을 치켜들 것이다

어떤 각도의 빛이라도

끝없이 모여들 곳에서.

내가 여기서 제기하는 논쟁은 매우 심각한 것이며, 몇몇 탁월한 철학자와 역사가 들이 이 논쟁에 참여해왔다. 핵심을 추려보면 이렇다. 모더니즘과 포스트모더니즘 미술은 혼돈을 불러일으키고 환멸을 경험한, 조금도 굽힐 줄 모르는 '어둠의 평원'인가? 아니면 낭만주의와 노스탤지어와 순진한 감정의 마지막 파편들을 탐내고 있을까? 뱅상 뷔포 같은 역사가들은 모더니즘이 시작되는 부분부터는 울음에 관한 책을 덮어버릴 것이며, 내가 아는 철학자와 미술사학자 대다수가 그럴 것이다. 방식은 다르지만 그들은 베토벤의 생각을 지지하는 것이다(그처럼 엄한 훈계는 하지 않더라도). 20세기 회화의 역사 전체는 모더니즘이 분석적이고 해체적인 심장을 갖고 있다고, 모더니즘은 진취적이고 진보적이며 낭만주의적 동경의 찌꺼기를 모조리 제거해버린다고 가정해왔다.

위에 발췌 · 인용한 시 두 편은 이 문제를 종교의 관점에서 다루고 있는데, 나 역시 그 방식이 옳다고 생각한다. 아널드가 신랄하게 그려낸, 세계에서 물을 다 뽑아내버리듯 종교를 빼내버리는 썰물의 이미지는, 물 한 잔 속에 나타나는 '모든 각도의 빛any-angled light'을 바탕으로 한, 라킨의 절대 금욕자들을 위한 뉴에이지 신앙과 적절한 대조를 이룬다(any-angled light 는 '영국국교회의 빛Anglican light'을 의미하는 라킨의 언어유희이다). 전자는 부재의 송가이며, 후자는 존재의 찬가이다.

아널드의 견해가 옳다면, 이 책은 온건하게 말해도 시대착오적인 셈이된다. 그렇다면 이 책은 큐비즘과 뒤샹 이후 회화세계에서 벌어진 일에 적

응 못한 사람들에게만 말을 걸 수 있을 것이다. 인용한 시의 언어로 표현하자면, 이 책은 여전히 종교의 바다가 다시 세계 속으로 몰려와 '기쁨'과 '사랑'과 '빛'을 가져다주기를 바라는 사람들에게만 말을 걸 수 있다는 것이다. 이것은 은밀하게 숨어 있는 낭만주의자들과 감상주의자들과 뉘우칠 줄 모르는 반모더니스트들을 위한 책이 될 것이다.

그러나 만약 라킨의 견해가 모더니즘에 해당하는 뭔가를 포착하고 있다면, 그렇다면 내가 해온 이야기는 모더니즘과 포스트모더니즘 안에서도 한자리를 차지할 수 있을지 모른다. 나는 여기서, 말하자면 라킨의 편에 서 있는 것이다. 나의 경험상, 가장 엄격하고 이론으로 잘 무장한 포스트모더니즘 회화조차도 분명, 종교를 직접 거론하고 눈물을 믿을 수 있었던 시절에 대한 일말의 향수에 젖어 있지만, 그것은 (겉보기에는 언론의 자유가 보장된다고 하는 이 시대에조차) 금지된 주제이기에 증명할 길은 없다.

부재

텅 빈 '어둠의 평원', 아무것도 없는 공백, 거의 완전한 고독, 늙음, 순수한 정적, 끝없는 사막. 이것들은 우리에게 초조한 심정으로 의미를 찾아나서게 한다. 프리드리히의 그림은 건조하고 바짝 말라 있다. 그의 그림은 의미를 멀리, 지평선 끝 간 데까지 끌고 가서 넓게 펼쳐져 있는 공백의 물감에 푹 담근다. 집중할 대상이 없을 때 관객의 주의는 눈물방울에 흐려지는 눈처럼 희미해진다. 그리고 이윽고 모든 의미가 흩어져버린다.

그렇지 않으면 눈은 단 하나의 대상에 강렬하게 고정된다. 마치 그것이 모든 것을 설명해줄 수 있는 것처럼. 용접공의 발염방사기가 뿜는 눈을 멀게 할 것 같은 화염처럼, 주의는 하나의 대상에 선명하게 집중된다. 다른

그림 13. 카스파 다비트 프리드리히, 「넓은 늪지」, 캔버스에 유채, 173.5×102.5cm, 1832년경, 게멜데 갤러리, 드레스덴

것은 모조리 사라진다. 그러나 그 하나는 또 하나의 부재로 드러난다. 이를 테면 등을 돌리고 서 있는 수수께끼 같은 두 인물, 혹은 바닥이 보이지 않는 깊은 균열로.

심연이란 글자 그대로 세계의 틈이며, 비유적으로는 의미에 생긴 균열이다. 타마라가 깨달았듯이 여러분도 아무리 그 속을 들여다본다 한들 그것을 이해하게 되리라는 희망을 가질 수 없을지도 모른다. 납작한 사막의 바닥들은 또다른 종류의 공허함으로, 눈에는 유혹적일 만큼 배반적이다. 그림으로 그려진 텅 빔의 역사는 프리드리히에서 갈라지고 분리되었다. 20세기의 마지막 20년 동안 그려진 가장 야심차고 도전적인 그림들 중 일부는 보이지 않는 것, 재현할 수 없는 것, 반드시 빠뜨릴 수밖에 없는 것에도 관심을 두었다. 그러나 그것은 또 다른 책에서 다뤄야 할 문제이다. 여기서는 핵심 문제만을 말하고자 한다. 즉, 부재가 포스트모더니즘 회화에서 가장 감동적이고 중요한 관심사로 남아 있다는 것이다. 아널드가 옳았다면 부재는 이미 오래 전에 그 통렬함을 상실했을 것이고, 회화는 상실이나 획득의 감정도 없이, 의미가 제거된 세계의 '조약돌들'과 '가장자리들'만을 다루고 있을 것이다. 아무도 슬피 한탄하지 않을 것이고, 아무도 자기가 그런 것에 신경을 쓴다고 인정하지 않을 것이다. 그런 부류의 미술은 얼마든지 있다. 그것은 그렇다 치고, "우울과 길게 잦아드는 포효…… 세계의 거대하고 황량한 가장자리와 / 벌거벗은 조약돌들에까지 밀려나가"며 멀어지는 믿음의 바다에 관한 아널드의 시구들보다 더욱 통렬한 것, 더욱 깊은 노스탤지어를 지닌 것, 더욱 저항할 수 없는 감동을 지닌 것은 무엇일까?

나는 내가 시작했던 곳, 로스코 예배당에서 끝을 맺을 것이다. 그곳의 방

명록에 적힌 글들은 현재의 지적인 논쟁과는 단절되어 있고, 좋은 쪽으로 든 나쁜 쪽으로든, 그 글들은 변명도 없이 끊임없이 신을 언급하고 있다.

한 사람은 이렇게 썼다. "공포다! 거대하고 검은 '그림들'이, 성경을 토라*와 다른 종교의 경전들과 나란히 전시하는 이 '예배당'을 위해 그려졌다니."(이 방문자는 로비에 전시되어 있는, 여러 종교에서 쓰이는 20여 가지의 다양한 경전들을 훑어보았다.) "돌바닥까지도 삭막하다. 올리비아가 화가가 자살했다고 일러준다. 이런 곳에서는 예배를 올릴 수 없고, 내가 이런 음울함과 절망에 빠지지 않은 것에 대해 신을 찬양할 뿐이다. 여덟 개의 벽이 있고, 벤치 네 개가 사각을 이루고 있는, 어둠침침한 빛의 장소에 갇혀서." 이 글을 쓴 사람은 자기 친구 중 한 사람을 걱정하는 것으로 끝을 맺는다. "실비아는 이곳을 아주 좋아한다. 이곳이 구원받은 것이라고 여기고 있다. 그녀는 점점 더 멀리 떨어져나가고 있다."

이런 종류의 직설적인 종교 이야기는 가장 극단적인 예이다. 로스코에 관한 학술 담론에는 절대로 근접할 수 없으며, 방명록에 있는 대다수의 글과도 유리되어 있다. 이 사람 외에도 이런 식으로 생각하는 사람이 많다면, 아마도 예배당은 종파를 초월한 세계 종교의 센터로 운영되기 어려울 것이다. 그 방명록에는 예술세계의 내부자들과는 지구와 목성의 거리만큼이나 멀리 떨어진 사람들이 쓴, 위와 유사한 글들이 어느 정도 담겨 있다. 로스코에 관한 그의 이야기는 사실이고(로스코는 정말로 자살했다), 기독교 신앙에서 자살은 대죄이므로 로스코의 영혼은 구원받을 수 없다. 그러나 그의 글은 예배당의 설립 목적에도, 또 15세기부터 늘어나기 시작한 그림에 대

* 유대의 율법.

한 자유롭고 세속적인 반응들에도 부합하지 않는다.

그보다 덜 독단적으로 그리고 더 추상적으로 신을 언급한 방문객들도 있다. 한 사람은 "Deo abscondito dedicata"라고만 썼는데 이는 "숨은 신에게 바치다"라는 뜻이다. 이것은 한때 인간의 지식으로는 도저히 알 수 없는 신을 불러내기 위해 사용되었던 영지주의靈知主義의 경구이다. 영지주의는 근대 이전의 글들과 포스트모더니즘 시대의 글들을 이어주는 다리 중 하나이다. 그 다리는 매우 미약하고 그것을 따르는 사람도 극히 소수이지만, 조직화된 종교를 비켜 가는 한 가지 방법이기도 하다.

이 글을 쓴 사람은 로스코의 자살 때문에, 그리고 은폐된 영지주의 때문에 격분했는데, 둘 다 부재를 나타내는 것들이다. 이와는 정반대로 홍수처럼 몰려오는 존재감을 경험한 관람객들도 있었다. 어떤 사람은 "내가 신의 존재 속에 있음을 이보다 더 강렬하게 느껴본 적이 없다"라고 썼다. 또 어떤 사람은, 십자가의 성 요한*의 『영혼의 어두운 밤』을 생각하면서, 신을 형상화할 수 없는 우리의 무능력을 언급한다. 또 어떤 사람은 "나는 들을 수 있다"라는 수수께끼 같은 말만을 남겼다.

어떤 방문객들은 기독교든 영지주의든 노골적으로 종교성을 띤 것은 모두 회피하고 싶어했다. 한 사람은 "구체적인 신의 현신은 없지만, 성스러움의 느낌이 전시실을 가득 채운다"라고 썼다. 또 다른 사람은 예술이, 우리에게 성스러운 것을 보여주기 위해서는 그 가장 높은 정점에서 스스로 자

* St. John of the Cross(San Juan de la Cruz, 1542~91): 에스파냐의 기독교 성인이자 신비가. 카르멜 수도회의 수도사이며, 아빌라의 테레사와 함께 수도원 개혁운동을 추진했다. 『영혼의 어두운 밤』은 그의 대표 저서이다. 여기서 영혼의 어두운 밤이란 개인의 영적인 삶에서 특정한 한 단계를 은유적으로 표현한 것으로, 영적인 성장의 과정에서 일어나는 외로움과 황폐함을 의미한다.

신을 지워야만 한다고(그는 프랑스어로 's'efface'라고 썼다) 말한다.

예배당에 대한 나 자신의 느낌은 종교에서 좀더 멀리 떨어져 있다. 비교적 최근에 적힌 것 중에 나와 비슷한 반응을 보인 다소 긴 글이 있다. "요점은 이것이다. 당신은 그 그림들을 볼 때 캔버스 표면을 훑으며 뭔가 구체적이고 가시적인 것을, 휘몰아치는 색채의 파도 가운데서 붙잡을 수 있는 어떤 기준점을 찾는다는 것이다. 한계까지 내몰리면, 당신은 물감이 칠해진 표면과 붓질한 자국과 흐르는 물감들의 질감에서, 화판을 둘러싼 선들에서 위안을 발견한다." 그러나 그런 다음에는 그 위안도 희미해진다. 위로를 주었던 표면의 질감은 "보기가 어렵고, 당신은 뭔가를 보지만 그 뭔가는 거기 없을지도 모르고, 그저 당신의 상상일지도 모른다. 로스코의 생각은, 시각적 표지를 움켜쥐려는 이 불확실한 노력이 종교와 맞먹는다는 것이었다. 즉, 어둡고 막강하고 통제할 수 없는 세계에 직면하여 신의 증거를 찾으려는 것이며, 그 마지막 종말은 죽음(첫눈에는 그 그림들이 재현하는 것처럼 여겨졌던 그 검은 공백)이다. 그럼에도 세계에 희미한 희망의 빛이 존재하는 것과 마찬가지로, 로스코도 색채와 얼룩과 좀더 밝은 부분들의 너무나도 미미한 변주를 통해, 희망의 작고, 통제된 암시들을, 우리가 결코 확신하지 않는(확신할 수 없는) 희망의 암시들을 건네고 있다."

위의 글은 예배당에서 나 자신이 한 경험과 로스코 본인이 선호한 다소 과장 섞인 이야기 방식을 잘 혼합해놓았다. 그림에 민감한 주의를 기울였고, 활짝 열린 마음으로 그림들이 보여주는 것들을 바라본, 대단히 예리한 기록이다. 그러나 나는 로스코가 각 부분을 그렇게 정밀하게 구상했다는 글쓴이의 확신에는 동감하지 않는다. 또한 사람들이 '너무나도 미미한 변주' 속에서, 잡히지 않는 의미의 흔적들을 찾아주기를 그가 바랐으리라고

도 생각하지 않는다. 그 그림들은 체계적이기보다는 하나의 덩어리로 작용하도록 의도된 것일 가능성이 더 커 보인다. 그러나 그림 표면을 세세하게 검토하든, 아니면 신이나 죽음에 관한 초점 흐려진 생각을 하게 되든 간에, 무엇이든 예배당이 선사하는 경험을 기꺼이 받아들이겠다는 열린 태도를 지닌 사람들이 있어 좋았다.

다만 그보다 나은 표현이 있다면, 작품이 종교적이냐는 제인 딜렌버거의 물음에 대한 로스코의 대답이다. 나는 이 말이 20세기 회화의 요약이자 묘비명과 같다고 생각한다.

그는 말했다. "나는 신과 관계가 별로 좋지 않습니다. 그리고 날이 갈수록 점점 더 나빠지고 있지요."

그림을 보고, 가능하다면 감동까지 받는 법

나는 울 것이다 — 그러나 나의 뮤즈는 우는 뮤즈가 아니며
또한 그렇게 가벼운 비탄은 죽음에 임해 할 짓이 아니다.
......
그리고 후안은 울었다, 그리고 그의 짠 눈물이 짠 바다에 떨어지고 있는 동안
그는 한숨을 몰아쉬며 생각했다.
'사랑스런 이에게 사랑스런 것을' (나는 인용을 너무 좋아한다.
당신은 이 인용구를 양해해줘야만 한다. 이 말은
오필리아를 위해 무덤에 꽃을 가져간
덴마크의 왕비가 한 말이다) 그리고 흐느끼면서 그는
자신이 처한 상황을 곰곰이 생각했다.
그리고 진지하게 개혁을 결심했다.
 _바이런, 『돈 후안』

...... 그러니 안녕, 슬픈 한숨이여,
그리고 차분한 명상이여, 오너라
나를 사로잡고, 세상의 먼지투성이
가장자리를 향해 순례를 떠나게 해다오
 _키츠, 「엔디미온」

미술의 역사는 우리에게 깊은 영향을 미치도록 의도된 이미지들로 넘쳐 난다. 단순히 우리의 호기심을 자극하는 것이 아니라, 감동으로 눈물을 흘리게 하려는 것들 말이다.

그런데도 우리는 저항한다.

그림들이 드러내놓고 우리를 감동케 하려고 할 때, 우리는 감동 못할 이유들을 찾아낸다. 옛 거장들의 작품을 보면서 우리는 종교적인 드라마는 과거에 속한 것이라고 말한다. 우리는 그들의 신화를 믿지 않고, 그들의 시대극을 진지하게 받아들일 수 없으며, 복잡하게 얽히고설킨 그들의 정치에는 아무리 관심을 가져보려 해도 가질 수가 없다. 그들이 우는 이유도 우리는 이해할 수가 없다.

화가들은 충격을 주고 낙담케 하려고, 혼란스럽게 하고 기쁨을 주려고, 마술을 부리려고, 영감을 주어 기도와 순례를 유도하려고, 난폭하고 불합리한 충동들을 자극하려고 노력해왔다. 그런 것들은 대부분 이제 역사책 속으로 흘러 들어가 사라졌다. 왜 우리는 더이상 그림을 보며 울지 않을까? 그림에 대한 우리의 생각은 빈혈 환자처럼 창백하고 힘이 없는데, 역사가 데이비드 프리버그의 설명에 따르면 이는 계몽주의 철학의 치명적인

영향력 때문이다. 그는 특히 예술작품을 세상과 분리하고, 일종의 창백한 미적 쾌락 외에는 아무 쓸모도 없는 것으로 간주함으로써 미의 추구에만 몰두한 칸트를 비난한다. 프리버그의 책『이미지의 힘』은 사람들이 과거에 느꼈던 강렬한 반응들을 탁월하게 개관하고, 열정이 사라진 현재를 고발한다. 나는 이 책을 쓰는 동안 종종 그 책을 펼쳐놓고, 종교적인 헌신과 열정과 정신병적 난폭함을 유발하는 이미지들에 관한 그의 설명과 울음에 관한 나 자신의 이야기를 비교해보았다. 그의 책을 읽는 동안 나는 이미지가 지닌 많은 능력에 눈을 뜨게 되었지만, 그림이 지금, 여기에서 여전히 할 수 있는 것이 무엇인지에 대한 궁금증은 풀리지 않았다. 우리가 할 수 있는 일은 역사가들처럼 다른 사람들의 반응을 읽는 일에만 한정된 것일까?

또한 칸트에게 그 모든 비난을 돌리는 것이 옳은지도 확신할 수 없다. 우리의 냉정한 예술이 우리 시대의 징후인 만큼, 그도 분명 그 시대의 징후였다. 울음이 현대미술과 어울리지 않는 것도 사실이다. 20세기 회화는 어렵다고들 말한다. 그것은 날것의 반응보다는 분석을 요구한다. 현대의 화가들이, 눈물을 유발하는 구체적이고 내밀한 방식으로 사람들의 상상력을 사로잡으려고 노력하는 일은 드물다(로스코는 사람들이 울기를 바란다고 말했는데, 공개적으로 그런 말을 한 것은 아마도 실수였을 것이다).

그렇다면 왜 사람들은 그림 앞에서 울지 않는 것일까? 부분적으로는, 시대가 변했기 때문이다. 칸트와 함께 시작되었든 세잔과 함께 시작되었든, 모더니즘은 이전 회화의 대양에서 솟아오른 메마르고 거대한 새 대륙이다.

역사가 답을 일부 제시할 수 있지만(아마도 깊은 일부일 것이다) 그보다 더 쉬운 답들도 있다. 예를 들어 미술관은 관람객에게 너무 많이 느끼지 말고 그림을 보도록 가르친다. 현대의 미술관들은 방문객을 하나의 설명판에서

다음 설명판으로 이끌고 가고, 그림과 진정한 만남을 나누기엔 알려주는 것이 너무 적다. 질식할 것만 같은 사방의 벽에 붙은 설명들과 전시 카탈로그와 갤러리 가이드들과 오디오 투어와 비디오테이프들은 미술관을 학교로 바꿔놓았다. 예를 들어 다음과 같은 평범한 설명에서 얼마나 많은 것을 얻을 수 있겠는가? '에른스트 헤켈, 무제, 1909. 베이지색 종이에 흑연. 뮌헨. 등록 번호 1964.354. 익명의 기증자, 그리고 엘리자베스 배리를 기려 더글러스와 낸시 앨런이 기증.' 혹시라도 당신이 앨런 부부를 알거나 엘리자베스의 친구였다면 중요한 설명이 될 것이다. 또는 당신이 헤켈 연구자여서 그 그림이 1908년에 그려졌는지 1909년에 그려졌는지 궁금해하고 있었다면 관심을 가질 수도 있다. 하지만 보통의 관람자들에게 그 설명판은 위협적이거나 단순히 쓸모가 없다. 또한 설명의 골자를 추리면, '이 그림은 당신보다 훨씬 더 많이 아는 사람들이 충분히 연구한 것이다'라고 말하고 있는 것이므로 우쭐대며 잘난 체한다는 인상을 준다. 때로 미술관들은 작품을 설명하는 문장 몇 개를 덧붙이기도 한다. '헤켈은 독일 표현주의 그룹 '디 브뤼케'의 일원으로 주로 베를린에서 활동했다.' 이런 종류의 정보 역시 대부분의 사람에게는 아무 쓸모가 없다. 마치 '미술사는 극도로 복잡한 분야이며, 이것이 문외한도 이해할 수 있을 수준의 최선의 설명이다'라고 말하는 것 같기 때문에 입 발린 비위 맞추기처럼 보일 위험이 있다.

오디오 투어나 카탈로그는 거의 예외 없이, 화가의 이름, 날짜, 국적 같은 지독히 따분한 정보만을 제공하고, 이따금 일화나 뒷이야기로 양념을 치는 정도이다. 그 결과 진정한 미술사는 사라지고 흩어진 정보만 건조하게 모아놓은 수다스런 캐리커처만 남게 된다. 흥미롭고 유용한 정보도 있지만, 최악의 경우 정신만 산란하게 만들며 도저히 흡수할 수 없는 정보도

많다.

　(미술관을 찾아다닌 오랜 세월 동안 내가 본 설명판 중 마음에 든 것은 단 하나 뿐이었다. 조르주 뒤뷔페가 그린 쥘 쉬페르빌이라는 시인의 초상화 옆 벽에 붙은 설명이었다. 설명판에는 한 큐레이터가 뒤뷔페에게 편지를 보내 쉬페르빌이 누구 냐고 물어보았다는 이야기가 적혀 있었다. 뒤뷔페는 자기도 쉬페르빌이 누구인지 좀처럼 알 수 없지만 그의 머리를 보니 낙타가 떠오른다는 답장을 써 보냈다고 한 다! 이로써 설명판은 그림에 이르는 길을 가로막는 학식의 장벽을 단숨에 무너뜨 린 것이다.)

　미술관의 메마른 교육적인 태도는 정말로 미술사학자들의 탓이다. 그런 설명판들을 만드는 사람들 대다수를 교육하는 대학의 미술사학과 미술비평 학과들은, 감탄해서 눈을 반짝이는 학생들 앞에 과거 문화에 관한 지식을 늘 어놓음으로써 그림들의 공적인 얼굴을 냉담하게 만들어놓는다. 학생들은 문 서보관소와 옛날 책들을 샅샅이 훑으며 최초의 관람자들이 그림에 어떤 반 응을 보였는지 조사한다. 학생들 자신의 반응은 관심 대상에서 배제되는 것 이다. 이런 학자의 태도는 역사의 이해를 구축하고 유아론을 피하는 데 필요 한 것이기는 하지만, 그것은 도대체 핏기라고는 없는 탐구이다. 그 최초의 관람자들(디드로와 성 카타리나)은, 그 속이 어떻게 생겼는지 보기 위해 개구 리 내장을 헤집을 때처럼 전문가다운 초연한 모습으로 그려진다.

　학계에는 조용히 끈기 있게 앉아 그림을 보면서 그림 스스로 힘을 발휘 하도록 내버려두게 하는 동기 부여가 극히 부족하다. 학자들은 성급하다. 그들은 정보와 지식을 원한다. 학생들은 정해진 기한 안에 공부를 해야 하 고 재빨리 배워야 한다. 하나의 그림이 생각 속으로 파고들고, 기대감을 자 극하고 집적거리며, 생각을 바꾸고, 확신을 깎아내리고, 심지어 생각하는

방식에까지 영향을 미칠 정도로 그림과 진정으로 얽히는 일은 학생이라면 반드시 피해야 할 일인 것이다. 학생들에게 그런 기회가 주어진다면 그림은 우리의 안정된 자기 인식을 해칠 수 있고, 우리가 아는 것의 자족적인 표면 아래로 파고 들어가고, 우리가 느끼는 것을 거스르기 시작할 것이다. 그런 것들은 결정적이고 효율적인 결론을 추구하는 미술사학자들에게는 별로 쓸모가 없다.

그렇다고는 해도 미술사학자나 미술관의 설명판을 비난하는 것은 옳지 않다. 대부분의 사람이 미술관들의 안전하고 감정적인 강도를 낮춘 태도에 수긍하고 있고, 미술관을 좀더 우호적으로 느끼게 만들려는 집단적인 움직임 같은 것도 없다. 우리의 눈물 없음은 우리 스스로 선택한 것이다. 미술관을 찾는 사람들이 이런 상황이 바뀌기를 바란다고 보이지는 않는다. 전문가와 안내자 들이 우리의 문화유산을 해석해준다는 사실에 우선은 마음이 편해질 것이다. 그러나 그것은 이를테면 경찰의 보호 기능과 다를 게 없다. 사람들은 소심해져서는 확신을 갖지 못하고, 대상에 다가서는 자기만의 방식을 찾는 일에 주저하게 된다. 이것은 그림이 안전하다는 것을 알고 안심을 얻는 대신 지불해야만 하는 대가이다. 미술사학의 지식이라는 거대한 장치는 언제나 끼어들어 우리에게 무엇을 생각해야 할지 말해줄 준비가 되어 있고, 밝은 빛을 발하는 미술관들의 거대한 홀은 우리가 그림에 넋을 잃었을 때 언제든 제자리로 떠밀어줄 준비가 되어 있다. 간단히 말해 우리는 우리 스스로 만든 감옥에 갇혀 있는 것이다.

20세기 회화에는 건조한 접근법이 썩 잘 들어맞는다. 그것이 시대의 흐름이고, 20세기에 꼭 맞는 음조이다. 문제는 우리가 20세기 미술에만 건조하게 반응하는 것이 아니라는 점이다. 그것은 훨씬 깊숙이 흐르고 있으며,

울음이 정상적인 반응이었던 시대와 장소로부터도 우리를 차단시킨다. 우리는 그 시대와 장소들을 철저히 오해할 수밖에 없고, 그 오해의 정도는 우리가 그것에 대해 직접적으로 말할 길이 없을 만큼 근본적이다. 나는 우리가 감정과 이해의 영역 전체를 상실했다고 생각한다. 모든 전통 전체가 우리 눈에 보이지 않게 되었을 수도 있다. 동시에 우리는 옛날의 그림들과 상상 속의 만남에 무엇이 빠져 있는지도 가늠해볼 수 없다. 이를테면 우리가 그 화가들이 의도한 감정을 단 한 번만이라도 느껴볼 수 없다면, 어떻게 그 것을 가늠할 수 있겠는가?

이렇게 모든 것이 불확실한 구름에 뒤덮여 나는 나 자신의 한계를 자각한다. 내가 그림 때문에 한 방울의 눈물도 흘려보지 못했다는 사실은, 나를 온전한 반응으로부터 차단하여 그림을 이해하는 능력을 앗아가버린다. 내가 그뢰즈의 그림을 보면서 재미보다 더 강렬한 무엇을 느낄 때까지는 그를 이해한다고 말할 수 없을 것이다. 또한 로스코나 프리드리히를 이해했다고 말할 생각도 없다. 아무리 글을 많이 읽는다고 해도, 스스로 느껴보기 전에는 내가 경험하지 못한 감정이 정말 책에서 수집한 정보와 조금이라도 연관된 의미를 지니는 것일지 알 수 없을 것이기 때문이다.

눈물이 말라버린 오늘을 사는 우리는 모두 어느 정도 이에 대한 책임을 공유하고 있다. 우리는 마치 안개에 싸인 해변에 서 있는 것과 같다. 부서지는 파도와 갈매기의 울음소리는 저 멀리 바깥에 뭔가 거대한 것이 있음을 알려주지만, 우리가 볼 수 있는 건 발치의 젖은 모래뿐이다. 이런 점에서 미술사는 특이한 조개껍질이나 파도에 떠밀려온 나무토막을 관찰하는 데 몰두하는 허약한 학문에 지나지 않는다. 미술사는 고개를 들어 바라보지 않고 자신이 서 있는 위치를 알려고 하지도 않는다. 그리고 그것은 전통

적으로, 그리고 기념비적으로, 그 사실 그대로 만족한다. 역사를 공부하는 것은 담배를 피우는 것과 같다. 둘 모두 우리에게 쾌락을 주지만 매우 해로운 습관이다. 하나는 몸을 죽이고 다른 하나는 상상력을 죽인다.

그렇다면 우리는 왜 그림을 보고 울지 않는가? 이유는 많다. 20세기가 우리에게 그 습관을 버리게 했다. 미술관과 대학은 냉정한 사람들을 양성했다. 우는 것은 포스트모더니즘의 반어적인 어조에 들어맞지 않는다. 목록을 만들 수도 있을 만큼 이유는 많지만, 그중 하나만 고르라면 그림들이 우리에게 익숙하고 예측할 수 있는 감정들만을 요구한다고 생각하는 것이 마음 편하기 때문이다. 누구나 그보다 더 내밀한 만남들이 가능하다는 것을 안다. 그것이 바로 어떤 그림들이 걸작으로 꼽히는 이유이다. 그러나 우리는 또한 그 그림들이 안전하게 미술관 안에 갇혀 있는 편을 더 좋아하기도 한다.

사람들이 울지 않는 이유 하나만 더 덧붙이겠다. 이 책을 마무리하기 직전에 아일랜드의 미술사학자 로즈머리 멀케이가 단순하고 경이로울 만큼 압도적인 설명 하나를 제시했다. 그녀는, 어쩌면 그림은 단순히 다른 예술보다 약한 것이 아닐지, 그래서 음악이나 시나 건축이나 영화가 그러는 것처럼 사람들의 마음을 움직이지 못하는 게 아닌지 모르겠다고 말했다(그림은 눈물을 야기할 만큼 '감정을 교란시키지' 못한다고 말한 다빈치의 말과 비슷하다). 얼마나 명석하면서도 불편한 생각인가. 그저 사실이 아니기를 바랄 뿐이다.

무엇을 해야 할까? 몇 가지 실질적인 제안이 있다. 작품들과 강렬한 만남을 나눌 수 있는 비결들을 제시하고자 한다. 이 비방들을 따른다면 그림이 당신에게 말을 걸어오는지 확인할 수 있는 좀더 나은 기회를 갖게 될 것

이다.

첫째, 미술관에는 혼자 가라. 그림을 보는 것은 사교를 위한 행위도, 친척이나 친구들과 수준 높은 시간을 갖기 위한 기회도 아니다. 그림을 본다는 것은 집중과 침착함을 필요로 하고, 다른 사람과 함께 있을 때는 그러기가 쉽지 않다.

둘째, 모든 것을 보려고 노력하지 마라. 다음에 미술관에 갈 때는 전시된 모든 작품을 다 보려는 유혹을 뿌리쳐라. 미술관의 배치도를 구해서 둘러볼 전시실을 한두 군데만 골라라. 보고 싶은 전시실을 선택한 다음에는 그곳을 둘러보며 다시 그림 한 점을 골라라. 특정 문화나 시대에 대해 배우려는 게 아니라면, 그림이 한꺼번에 모여 있다고 좋을 건 없다. 그런 경우 당신은 그 그림들을 사용하는 것이지 진정으로 보는 것이 아니다.

셋째, 집중력 분산을 최소화하라. 전시실은 절대로 붐비지 않아야 한다. 다른 사람들이 주목하지 않는, 구석에 걸린 그림이 제일 좋다. 주위가 환하고 사람이 많은 복도에 걸린 그림은 쳐다볼 생각도 말라. 또 캔버스에 빛이 눈부시게 닿지 않는 그림이어야 분명히 볼 수 있다. 관리인이 당신을 빤히 쳐다보기 시작한다면 다른 전시실로 자리를 옮겨라(돈이 많은 사람들은 중요한 걸작들을 자기 집에 두고 볼 수 있기 때문에 이 점에서 유리하다. 에스파냐의 펠리페 2세가 티치아노의 「십자가를 지고 가는 그리스도」를 보며 운 것은 자신의 개인 기도실에서 촛불을 밝혀놓은 채 그림을 볼 때였다. 우리 대부분은 미술관까지 가는 수고와 형광등 조명을 참아내야만 한다).

넷째, 충분한 시간을 할애하라. 일단 그림을 선택했으면 그 그림에 기회를 줘라. 그림 앞에 서서 조금 생각해보라. 뒤로 물러나서 다시 보아라. 그리고 앉아서 긴장을 풀어라. 다시 일어나서 주위를 걸어다니다가 다시 돌아

와 조금 더 보아라. 그림들은 아주 느리다. 그림이 말을 걸기로 결심하기까지는 심지어 몇 주나 몇 년이 걸릴 수도 있다.

다섯째, 완전한 주의를 기울여라. 당신은 보는 것 말고는 아무것도 할 필요가 없고 보는 것 말고는 아무것도 신경 쓸 필요가 없다. 로스코 예배당에서 명상을 하는 사람들처럼, 정신은 딴 데 판 채 보기만 하는 것은 효과가 없다. 당신이 보고 있는 것을 이해하는 일에 집중해야만 한다. 그것은 지속적이고 집중적인 에너지를 필요로 하는 일이다. 그림의 세계와 당신 자신의 세계 사이의 경계선을 놓칠 정도로 자신을 잊어버리는 매우 기이한 정신 상태가 존재한다. '존재성'과 '은총'에 관해 쓴 미술사학자 마이클 프리드는 이런 상태를 '흡수'라고 부른다. 베르트랑 루제는 그것을 다리를 건너 그림의 세계 속으로 들어가는 것이라고 생각했다. 어떤 이름을 붙이든, 그것은 당신이 다른 모든 것을 제쳐두고 그 그림에 엄밀한 주의를 집중해야 함을 말해준다.

여섯째, 스스로 생각하라. 나와 같은 전문가들도 어떤 그림들은 제대로 이해하지 못한다는 것을 인정할 수 있다면 정말 좋을 것이다. 이미 검증을 마친 사실들에까지 회의를 가질 수 있도록 말이다. 당신이 원하는 만큼 읽고, 오디오 투어도 해보고, 설명판도 훑어보고, 책도 사라. 하지만 그림을 볼 때는 그냥 보고 스스로 판단하라.

일곱째, 진정으로 보고 있는 사람들을 찾아보라. 미술관을 찾는 거의 모든 사람은 '공식적인 미술관 걸음걸이'로 움직인다. 느릿느릿 산책하듯 걸으며 사이사이 잠시 멈춰서 설명을 읽기 위해 약간 몸을 앞으로 기울이는 식이다. 언제 어디서든 얼마 안 되지만 '공식적인 미술관 걸음걸이'로 걷지 않는 사람들이 있다. 그런 사람을 찾을 수 있다면 잠시 그들을 지켜보라.

그들이 얼마나 끈기 있게 보는지 보고, 그림에 쏟는 집중력을 살펴보라. 그들이 휴식을 취할 때 다가가서 말을 걸어보라. 내 경험상 그런 사람들 중에는 그림에 대한 흥미로운 이야깃거리를 갖고 있는 사람이 많다. 내게 편지를 보낸 사람들 거의 모두가 그들을 울게 만든 그림들과 그런 식의 관계를 맺고 있었다.

여덟째, 충실하라. 일단 그림 한 점과 시간을 보내고 나면, 다시 보러 오겠다고 자신과 약속하라.

이것은 모든 사람에게 해당하는 일반적인 충고이다. 학계에 있는 나의 동료들을 위해서는, 다른 방법을 제시하고 싶다. 바로 우리가 본 대로 그냥 말해버리자는 것이다. 만약 그림 한 점이 뭔가 개인적이고 감정적인, 아니면 또다른 방식으로 학문적이지 않은 뭔가를 의미하는 것처럼 여겨진다면, 그냥 그렇게 말해버리자. 계속 그렇게 자신을 억압하면서 말할 이유가 무엇인가?

어떤 그림이 당신을 끌어당긴다면, 그렇다면 어떻게 해서든지 그림 속으로 빨려 들어가도록 허락하라. 아무리 기이하다 해도 무슨 생각이든 자신에게 허용하라. 그림이 제 뜻대로 작용하도록 두라. 원한다면 그림에 대해 공상을 해도 좋다. 당신의 생각들을 그림에 투사하라. 그림이 당신에게 최면을 걸게 하라. 그것만이 한 점의 그림을 진정으로 경험하는 유일한 방법이며, 적절한 것 혹은 진실하다고 하는 것에 대한 생각으로 그 기를 꺾어서는 안 된다.

그런 다음에는 (당신이 미술사학자라면) 당신이 느낀 것에 대해 이해하려는 시도를 해볼 수 있을 것이다. 당신과 같은 감정을 느낀 사람들도 분명

있을 것이다. 심지어 화가 본인이 의식한 것일 수도 있고, 그림을 최초로 감상한 사람들이 느낀 것일 수도 있다. 그 모든 것이 역사이며, 수세기 동안 다른 사람들이 느낀 것들에 당신의 생각들을 맞춰넣는 것은 당신 자신의 몫이다.

그 그림 앞에서 당신이 느낀 것들 중에는 전적으로 당신 혼자만의 것, 즉 다른 사람들과 나눌 수 없는 것들도 있을 것이다. 이를테면 당신의 유년기나 환경에서 비롯된 것들이 그렇다. 그러나 그런 것들도 역사적 가치를 지닌다. 당신이 어디에서 왔는지 그 뿌리를 이해하도록 도와주기 때문이다. 벨리니의 그림에 대한 나의 환상이 깨진 것도 이런 과정에서였다. 내가 처음 그 그림을 만났을 때 나는 유년기에 갖고 있던 생각들을 그 속에 투사했다. 많은 세월이 흐른 지금은 그 생각들이 어디서 유래한 것인지 이해한다. 내가 풍경화를 좋아하고 후기낭만파적 기질을 지녔음을 아는 것은, 다른 많은 그림에 갖는 감정을 이해하는 데 도움이 된다. 이런 인식을 하고 나면 다소 의기소침해지기도 한다. 내가 지닌 생각들이 내가 태어나기 오래 전에 다른 사람들이 했던 생각이며, 나는 뒤늦게 나타난 신참일 뿐임을 깨닫게 하기 때문이다. 그렇지만 문화사에서 내가 어디쯤 서 있는지 가늠하는 데 유용한 일이기도 하다. 내가 태어나기 백 년도 전에 러스킨이나 키츠가 나와 똑같은 생각을, 그것도 훨씬 더 잘 표현했다는 사실은 꿈을 깨기도 하지만 도움도 된다.

이것이 비결이다. 당신 자신에게 가장 내밀하고 순수한 만남을 허용하고, 그런 다음 그것을 분석하여 역사적 가치를 지닌 지식으로 만드는 것. 역사적 타당성을 지닌 당신의 반응들을 종 모양 곡선에 맞춰 시험해보고, 다른 사람들의 반응과 관련해 얼마나 열정적인지 혹은 냉정한지 알아보라

(스탕달은 기절했는데, 당신은 적어도 뭔가를 느끼기는 했는가?). 역사적으로 타당하지 않은 당신의 생각들이 당신 자신에 관해서, 그리고 당신 자신의 관심사들에 관해서 당신에게 정보를 제공하도록 하라.

그렇다고 해서 모든 그림과 강렬하고 상상력 풍부한 만남을 가질 수 있다는 것은 아니다. 동서양을 통틀어 존재하는 그림들 중 아주 적은 수만이 당신 자신의 구체적인 기억과 성향에 연관될 수 있을 것이다. 이는 역사가들이 알아두면 유익한 사실이기도 한데, 왜냐하면 이는 세상의 무수히 많은 그림을 모두 이해하려고 노력할 필요는 없음을 의미하기 때문이다. 당신 상상력의 범위 밖에 있는 그림들은 다른 방식으로, 좀더 학구적인 방식으로 이해되어야만 한다. 미술사는 충분히 열심히 노력하기만 하면 어떤 작품이든 이해할 수 있는 것처럼 보이게 한다. 그러나 그런 식의 '이해'는 상상력과는 거리가 먼 것이다.

또한 나는 이런 제안을 하고 싶다. 끊임없이 합리적이고자 하는 강박에서 좀 느슨해지라고 말이다. 이 책을 쓰기 시작했을 때 나는, 울음이 그림에 관한 다른 종류의 정보와 맞아떨어지지 않기 때문에 흥미로운 것이라고 생각했다. 이제 나는 그와는 다소 반대되는 생각을 갖게 되었다. 즉, 울음은 세계에 대한 인간의 정상적인 반응의 연속체 위에 존재한다는 것이다. 한 미술관 관리자의 보고서는 100점 만점을 받고, 한바탕의 발작적 울음은 낙제점을 받게 되는, 합리성의 상대평가 척도 따위는 존재하지 않는다. 우리는 울면서도 생각하고, 생각하면서도 느낀다. 사실 그것은 그렇게 간단한 것이며, 이와 달리 생각하는 사람은 위험한 열정이 쇄도할 때를 대비해 자신을 방어하려고 애쓰고 있는 건지도 모른다. 냉철한 생각만이 믿을 만하다고들 말한다. 그러나 냉철함이 다른 세기들 사이에 다리를 놓을 수 있

다면, 열정은 왜 그러지 못한단 말인가? 우리는 최초의 감상자들이 흘린 눈물과 우리의 울음이 다르다는 것을 알고 있는 걸까? 우리가 어떻게 그런 것을 안단 말인가? 우리의 강렬한 반응들이 최초의 감상자들의 감정에 대해 아무것도 말해주지 않는다고 우리는 확신하고 있는 걸까? 어떤 논리가 그런 결론을 이끌어낼 수 있단 말인가?

눈물은 명료한 시야를 흐리지만, 균형 잡힌 이해의 가능성까지 씻어버리는 것은 아니다. 뜨거운 눈물과 차가운 논리는 정상적인 인간의 반응을 구성하는 작은 요소들일 뿐이다. 눈물은 언제나 생각과 섞여 있고, 흥미로운 생각들은 바싹 말라 있지 않은 것들이다.

미술사학자들은 아주 단순한 목표를 세워두고 있다. 그것은 바로 그림들이 과거에 어떻게 **작동했고**, 사람들이 과거에 어떻게 **반응했는지**를 이해하는 것이다. 이런 종류의 연구는 필수적이며 나도 결코 반대하는 건 아니다. 그러나 거기에는 안이한 만족이라는 위험이 도사리고 있다. 미술사학자들 스스로 자신의 설명이 그림에 대한 완전한 해명이라고 착각할 수 있기 때문이다. 나는 그보다는 더 나은 뭔가를 찾을 때까지 포기하지 않을 것이다. 18세기의 '눈물의 수사학'에 관한 이야기로 디드로의 경이로운 비평을 적절히 설명할 수 있다고 한다면, 우리의 이해라는 관념은 뭔가가 상당히 잘못되어 있을 것이다. 역사는 중요하지만, 그것은 그림 본질의 한 부분, 그것도 쉬운 부분일 뿐이다.

내 책은 이걸로 끝이다. 언어로 옮길 수 없는 그 많은 것을 글로 쓰려고 노력한 것은 참으로 희한한 경험이었다. 울음, 열정, 혼란, 종교의 메아리. 이것들은 사람들의 경험일 뿐 책에서 다룰 만한 것들이 아니다. 미술에 관

해서는 신학 이야기는 꺼내지도 않는, 나보다 훨씬 신중한 작가들도 있다. 종교는 현대미술에 관해 쓰인 모든 글에 스며들어 있지만, 그것은 감히 그 이름을 발설할 수 없는 관념이다. 나는 그것을 고스란히 무대에 올리는 무모한 짓을 저질렀다. 동시에 나는 독자들이 각자 다른 길을 통해 지나갈 수 있도록 이 책의 구조를 가능한 한 열린 상태로 놓아두려고 노력했다.

바라보는 행위 속에 당신 자신을 던져넣고, 보이는 모든 것을 받아들일 준비를 하라. 그것이 당신에게 필요한 유일한 열쇠일 수도 있다. 이런 맥락의, 거기 담긴 위험들까지 보여주는 어떤 이야기로 나는 말미를 장식하고자 한다. 오노레 드 발자크의 「질레트 혹은 미지의 걸작」이라는 잊히지도 않으며 터무니없는 단편소설이다. 이 소설에서 프레노페르라는 화가는 10년 동안 아무에게도 보여주지 않고 단 한 점의 그림을 그렸다. '무아경에 빠진' 프레노페르는 자신의 그림이 여인을 그린 역사상 가장 완벽한 그림이라고 생각했다. 프레노페르에게 그것은 그림이라기보다 연인이었고, 사물이 아니라 살아 있는 동반자였다. 그러나 마침내 그가 그 그림을 공개했을 때 그의 친구들은 "형체 없는 안개"와 한구석에 떨어져 있는 "아름다운 발" 하나밖에 보지 못했다. 프레노페르는 그림을 다시 들여다보고는 자신의 걸작이 "색채와 색조와 모호한 농담의 혼돈" 외에 아무것도 아님을 깨닫게 된다. 그는 자기가 인생의 10년을 낭비했음을 깨닫고 눈물을 흘리며 휘청휘청 뒷걸음질을 친다.

"아무것도, 아무것도 아니야!" 그는 신음한다. "10년 동안의 작업이! 이런 미친 늙은 바보 같으니! 내겐 재능도, 기술도 없어!"

그의 친구들은 낙담하여 동정의 눈길로 그를 바라본다. 프레노페르는 단숨에 그의 걸작과 야망과 재능과 정신을 다 잃어버린 것이다.

「질레트 혹은 미지의 걸작」은 쓰인 지 100년도 넘었지만, 고뇌하는 화가들과 온갖 종류의 완벽주의자들을 매혹시켜왔다. 그 소설은 발자크의 비극의 주인공과 동일시된 세잔을 끊임없이 따라다니며 괴롭혔고, 피카소는 다소 닥치는 대로 이 소설의 삽화를 그렸다. 교사들은 절대 완전을 추구하는 광기의 상징적인 작품으로서 그 책을 필독서로 삼았으며 오늘날까지도 화가들은 그 책을 계속 읽고 있다. 프레노페르는 다소 신빙성이 없지만(자기가 사랑하는 그림 속 인물이 눈에 보이지 않는다는 것을 어떻게 모를 수 있을까?), 그는 필사적인 집착의 경이로운 화신이다.

그러나 그 소설이 단순히 프레노페르의 환멸만을 이야기하는 것은 아니다. 니콜라 푸생 또한 그 소설에 등장하는데, 그는 자신이 선택한 화가라는 직업의 비밀을 배우길 갈망하는 분별력 있는 실용주의자로 묘사된다. 프레노페르 작업실의 절정 장면이 나오기 전에, 푸생과 그의 연인 질레트가 대화를 나누는 장면이 있다. 그녀는 자기가 푸생을 위해 모델을 설 때 그가 자신을 마치 그림처럼 바라본다고 불평한다. 자신이 그의 연인이 아니라 마네킹이 되어버렸다는 것이다. 발자크는 독자들이 프레노페르가 푸생과 정반대의 실수를 했다고 판단하기를 원한 것이다. 프레노페르는 자기 그림을 한 사람의 여자라고 생각하고, 심지어 그녀에게 말을 걸고 그녀가 대답하기를 기대하기도 한다. 프레노페르와 푸생은 둘 다 야망이 큰 화가들이지만 그들의 차이는 엄청나다. 프레노페르의 야망은 열렬하고 잠재적으로 비정상적이다. 푸생의 야망은 냉철하고 전적으로 정상적인 정신 상태를 지녔다. 결국 푸생은 프레노페르의 그림을 한 번 보는 대가로 그에게 질레트를 내주는데, 직업상의 비밀을 알아내고 자기 경력을 진전시키려는 희망으로 사랑을 포기하는 것이다.

나는 프레노페르 유형의 화가를 몇 명 알고, 화가와 학자를 통틀어 푸생 같은 부류의 냉정한 사람들도 많이 알고 있다. 그들은 프레노페르의 위험한 열정보다 침착한 계산을 선택한 것이다. 그들은, 마치 자신들의 의견들이 작은 뱀처럼 몸을 감아 손을 물기라도 할 것처럼, 찬탄을 표현할 때도 매우 까다롭고 조심스러워 한다. 그들은 숙고하고 반성하며, 그 무엇에도 휩쓸리지 않으려고 노력한다. 그들은 찻잔 속의 폭풍처럼, 아주 품위 있고 잘 통제된 작은 열정들을 갖고 있다. 소설 속의 푸생처럼 그들도 전문가들인 것이다. 미술사학자 조르주 디디 위베르망은 「질레트 혹은 미지의 걸작」에서 푸생의 빈틈없는 방식에 주목하고, 바로 그것이 우리의 미술관에 푸생의 그림들은 가득하지만 프레노페르의 그림은 보이지 않는 이유라고 결론 내렸다.

프레노페르는 그 소설의 비극적인 주인공이며, 모든 위험과 영광은 그의 편에 있다. 그는 말 그대로 자신의 그림을 사랑했고, 그녀를 잃었음을 깨달았을 때 미쳐버린다. 「질레트 혹은 미지의 걸작」이 전복을 담고 있는 이야기인 것은, 처음에는 프레노페르의 열정이 좀 지나치기는 하지만 부럽게도 보이기 때문이다. 그러나 디디 위베르망이 옳았다. 화가든 관람자든 우리 대부분은 결국 푸생의 편에 서게 되는 것이다. 전문가의 태도가 안전한 것은 그들의 열정이 계산될 수 있기 때문이다.

우리는 그림을 사랑한다고 말한다. 하지만 정말 그럴까? 갤러리의 소유주는 자기 직업에 열성적일 수 있겠지만, 동시에 소설 속의 푸생처럼 빈틈없어야 한다. 포스트모더니즘 화가들은 프레노페르처럼 치우치는 면이 있을 수 있지만, 그들 역시 자기 경력을 잘 관리해야 한다. 미술사학자들은 미술의 사조들과 특정 분야에 깊이 관심을 가질 수 있지만, 그들에게는 비

평을 위한 거리가 필요하다. 나는 이런 종류의 열정들을 반대하지는 않는다. 예컨대 미술사학자들은 그들이 연구하는 화가들의 언어로 말할 필요가 있고, 화가들이 읽었던 것을 읽고, 심지어 그들이 살았던 지역에서 살아봐야 할 필요도 있다. 결국 좋은 미술사학자는 자신이 연구하는, 오래 전에 지나간 문화들 속으로 녹아 사라지기 시작할 것이다. 그런 종류의 것이 사랑이 될 수 있다면 물론 그것은 사랑이다. 그것은 프레노페르의 사랑처럼 광적이지는 않을지 모르지만, 그래도 진정한 사랑이다.

뭐, 그럴 수도 있을 것이다. 열정, 몰두, 찬탄, 관심, 열렬함, 연루. 이것들은 모두 사랑의 단어들이다. 그러나 정말 이것들을 다 더하면 사랑이 될까? 아니면 조금 더 일에 몰두하는 것이 될까? 나에게는 많은 전문가들이 그림을 진심으로 사랑하지 않는 것처럼 여겨진다. 그러나 (사랑에 관한 경이로운 역사가인 드니 드 루주몽의 생각을 빌려 말하자면) 그들은 자신이 사랑에 빠져 있다는 생각을 사랑하고 있는 것이다. 미술사학자들은 종종 열성적이며, 때로 열정적이기까지 하다. 그러나 그들이 느끼는 것은 (여기서 또다시 나 자신을 포함해서) 현대적인 아이러니의 냉정함에 싸인 학문적인 열정이자 지적인 열성이라고 나는 생각한다. 그들은 그림과 사랑에 빠진다는 생각을 사랑하고 있을 수는 있지만, 그림 자체를 사랑하고 있는 것은 아니다.

그림과 사랑에 빠지려면 (그리고 울 수 있으려면) 프레노페르만큼 미치는 것을 감수해야만 한다. 글자 그대로는 아니지만 매 순간 상상 속에서, 그림이 살아 있다는 것을 믿을 수 있어야 한다. 그것은 내가 오래 전에 벨리니의 그림을 보면서 그랬던 것처럼 모든 경계가 풀어지는 경험이 될 수도 있다. 그것은 경계를 풀어버리는 것이어야만 한다. 다른 모든 것은 단순히 일일 뿐이다.

그런데도 디디 위베르망이 말한 대로, 바로 그 일이 우리 상당수가 선호하는 것이다. 그런 식이라면, 그림들은 우리가 그 주위에 헌납물처럼 늘어놓은 수백 가지 사소한 사실들에 의해 떠받쳐지면서, 아름다우면서도 안전하게 죽어 있을 수 있다. 거기에는 상상의 접촉도, 그 어떤 위험도 없다. 눈은 희미한 캔버스에 의해 튕겨나가고 계속해서 게으른 상투성의 의자 속으로 떨어진다. 사람들은 그것이 얼마나 무미건조하게 들리는지 알지 못한 채 "정말로 아름답구나"라고 말한다. 그렇게 주저앉은 상태에서도 사람들은 여전히 그림들에 흥분할 수 있지만, 그것은 결국 실제로는 아무 일도 일어나지 않으리라는 확신에 따라오는 편안함, 그리고 자족감으로 가득한 일시적인 흥분일 뿐이다.

그렇다면 그림을 사랑하는 건 누구인가? 내게 편지를 보낸 사람들은 모두 그림을 사랑했다고, 적어도 한 번은 그런 적이 있다고 말했다. 디드로는 확실히 그랬고, 중세 이후 많은 사람이 그랬다. 나머지 우리는 그림을 사랑하지 않는 것이 되고, 바로 그 수수께끼가 이 책을 쓰게 한 출발점이었다.

그림을 사랑한다고 말하면서도, 결코 한 점의 그림과도 사랑에 빠져본 일이 없다는 것은 무엇을 의미할까?

그것은 대체 무엇을 의미할까? 바로 이 문제가 내게는 가장 큰 짐이고, 이 책을 끝맺고 있는 지금까지 계속 나를 괴롭히고 있는 질문이다. 명백히 뭔가를 표현하고 있는 대상들을 평생 보며 지내면서도, 단 한 번도 (어떤 상황에서든, 어떤 이유에서든, 아무리 변명의 여지가 없다 해도) 실제로 눈물 한 방울 흘릴 만큼 감동한 적이 없다는 것은 무엇을 의미하는 것일까.

아직도 나는 잘 모르겠다. 그러나 사랑 없는 삶이 살아가기 더 쉽다는 것만은 안다.

32통의 편지

내가 이 책을 쓰는 과정에서 받은 4백 통의 편지 중 32통을 골랐다. 대부분 본문에서 언급한 것들이지만, 편지들이 스스로 목소리를 낼 수 있는 기회를 주고 싶었다. 내게 편지를 보낸 사람들 중 많은 수가 익명으로 남기를 원했으며, 어떤 이들은 언론계의 표현에 따르면 '깊숙한 배후에'* 남기를 원했다(나와 같은 미술사학자들 중 가장 저명한 인물 몇몇은, 공식적으로 의견을 공개하려 하지 않아 이 책의 페이지들 속에 숨겨져 있다). 이름을 밝혀도 좋다고 동의한 사람들도 물론 있었다. 자기 통제를 과도하게 자랑스러워하는 시대에 참으로 용감한 행동이 아닐 수 없다. 익명으로 남길 원한 사람의 경우에는 임의로 이름을 지어내고 거기에 머리글자를 하나 덧붙였다. 예컨대 조지프 K. 같은 식으로. 실명일 경우 이름 전체를 밝혔다.

요점과 무관하거나 글쓴이의 정체가 드러날 수 있는 단락들은 두드러지지 않도록 편집을 했다. 외국에서 온 편지들은 내가 자유롭게 번역을 했고, 어법이 잘못된 것들은 문장을 재배열하거나 문법을 바로잡았다. 이런 경우에도 글쓴이의 생각과 의도가 왜곡되지 않도록 조심했다.

* 정보 제공자를 밝히지 않더라도 인터뷰 내용을 절대로 출판물에 인용하지 말라는 조건을 다는 것. 제3의 정보원이 그 내용을 확증할 수 있고, 제3의 정보원이 정보 제공자로 표시되는 경우에만 사용할 수 있다.

편지 1

처음 두 통의 편지는 제2차 세계대전과 관련한 내용이다. 한 여인이 피난 시절에 겪은 슬픈 일에 관한 이야기이다.

1996년 11월 19일

니스. 1942년. 프랑스 가街에는 만약 지금까지 남아 있다면 갤러리라고 불릴 테지만, 1942년에는 '타블로'라는 간판으로 만족했던 가게가 하나 있었습니다. 거기에는 문 양쪽으로 하나씩 창이 두 개가 나 있었지요.

그날 왼쪽 창에는 작은 항구에 놀잇배 몇 척이 떠 있는 그림이 세워져 있었고 거기에는 블라맹크라고 서명이 되어 있었습니다. 푸른 색조와 흰 색조, 빨간 색조, 노란 색조가 반짝이는, 상당히 유쾌하며 즐거운 그림이었죠. 오른쪽 창으로 넘어가면서 다소 가라앉은 분위기의 그림을 보았는데, 첫눈에는 어설픈 초보자가 그린 것처럼 보였습니다. '교외의 모퉁이'를 보여주는 그림이었습니다. 굽이지고 바닥이 울퉁불퉁한 골목길이 있고, 풍화에 퇴색한 널빤지로 된 벽은 뒤에 놓인 무엇을 완전히 가리고 있었고, 잎이 얼마 남지 않은 나무와, 오른쪽에는 막다른 벽의 일부가 있었습니다. 하늘에는 무거운 구름이 드리워 있었고요. 황토색과 회색이 너무 많이 쓰였더군요.

위트릴로라는 사람이 그린 그림이었습니다.

내게 그 이름은 아무 의미가 없었습니다. 그때 난 열아홉 살이었고 화가들에 대해서는 별로 아는 게 없었죠. 하지만 나는 아주 길고 긴 시간 동안, 거기서 위트릴로의 그림을 바라보고 서 있었습니다. 그리고 바라볼수록 점점 서투르지 않게 보였어요. 마치 내가, 그 낡은 울타리를 지나면 그에 못지않게 흉하고 비밀스런 또다른 울타리가 나올 것만 같은 그 음울한 길을 따라 걸을 수 있을 것만 같았습니다. 파리 북쪽 교외지구 특유의 침울함과 칙칙함이 그 그림에서 배어나오고 있었어요.

나는 그런 외곽지역에서 성장했습니다. 살면서도 싫어했죠. 독일군대가 프랑스를 점령했을 때, 우리 가족은 최대한 남쪽으로 피난했고, 비시 프랑스 정권 아래 니스에서 '안전함'을 찾았습니다. 나는 그곳의 빛과 야자나무와 푸른 지중해와 화려한 색으로 칠해진 집들을 좋아했습니다. 그러나 지금, 위트릴로의 그림을 보면서 향수가 덮쳐옵니다. 나로서는 이해할 수 없는 향수예요. 서글플 정도로 보기 흉한 것에 대한 향수였으니까요.

그림에서 눈을 떼고 다시 자전거에 올라탔을 때, 눈에 눈물이 가득 고여 앞을 제대로 볼 수가 없었답니다.

아직까지도 나는 그 눈물을 설명할 수가 없습니다. 어떤 객관적인 이유가 있었던 것일까요? 말하자면 뭔가 생각나게 하는, 조금은 유치한 그 그림의 스타일 때문이었을까요? 거의 사진이라고 해도 좋을 만한 위트릴로의 눈이 포착한 '아름다움'의 부재 때문이었을까요? 아니면 주관적인 이유, 그러니까 나 스스로 무의식중에 억압하고 있던, 내가 이방인일 수밖에 없다는, 내 고향이 아닌 이 사랑스러운 니스에서 구경꾼일 수밖에 없다는 느낌 때문이었을까요?

그후로 사는 동안 그림에 대한 나의 취향은 발전했습니다. 지금은 보티첼리와 게인즈버러, 마그리트, 에드워드 호퍼 같은 화가들을 좋아하지요. 그런데도 나는 다른

어떤 작품을 보고도 운 적이 없습니다. 내가 특별히 위트릴로를 좋아하는 것도 아니고, 소박한 화풍은 싫어하기 때문에, 그 그림을 보고 울리라고는 기대도 하지 않았습니다. 나는 (그곳에서 경이로울 정도로 평화로움을 느꼈음에도) 료안지龍安寺에서는 울지 않았고, 델피신전이나 캔터베리 대성당에서도, 심지어 통곡의 벽에서도 울지 않았습니다.

그것은 여전히 하나의 수수께끼로 남아 있습니다.

경의를 표하며,

B. L. 리브고트 부인

편지 2

두 번째 전쟁 이야기. 이 편지는 헤밍웨이조차도 감상적인 그림들에 감동하는 여린 마음을 갖고 있었음을 보여준다.

1997년 8월 13일

친애하는 엘킨스 씨께

1944년 5월, 나는 뉴욕에서 영국으로 전쟁 물자를 실어 나르는 배에 타고 있었습니다. 캐나다의 코르벳함에서 복무하고 있었지요.

그때 우리는 5월 초반을 바다에서 보내다가 뉴욕에 도착했습니다. 다시 뉴욕을 떠나 영국으로 향하기 전까지 우리에게는 사흘간 휴가가 주어졌습니다. 친구와 나는 첫날 뭍으로 가서 뉴욕 시내에 있는 글래드스톤 호텔에 가게 되었습니다. 어쩌다 거기까지 가게 되었는지는 전혀 기억나지 않는군요. 어쨌든 우리는 그 호텔에서 술 몇 잔을 마셨고, 막 나가려는데 어니스트 헤밍웨이가 호텔 로비로 들어오는 것이 보였습니다. 그때까지 출간된 그의 책을 모두 읽었기 때문에 쉽게 그를 알아보았지요.

나는 그의 짓궂은 행동에 대해 들은 것이 있어서 조심스럽게 그에게 다가갔습니다. 그는 우리가 캐나다 해군 제복을 입고 있는 것을 보고는 모두 함께 술을 마셔야 한다고 주장하더군요. 그는 자기 아들 중 한 명이 공군에 복무했다고 말했습니다. 물론 우리는 함께 술을 마시는 데 동의했고 3번가에 있는 코스텔로스인가 그 비슷한 이름의 술집에 갔습니다. 우리가 술집에 도착했을 때 거기에는 헤밍웨이를 아는 사람이 몇 있었고 그를 열렬히 환영했습니다. 우리는 모두 일종의 식당 구역으로 갔는데, 거기서는 벌써 많은 음식과 술을 먹고 마셨더군요. 사실 우리는 모두 매우 행복한 기분이었습니다. 그 식당에 들어갔을 때 몇 가지 벽화와 그림들을 알아보았는데, 식사를 하고 술을 마시는 동안 헤밍웨이는 대화를 상당히 멋지게 이끌어갔고(물론 나는 그 점이 기뻤습니다) 여러 차례 그 그림들에 대해 언급했습니다. 그는 그 그림 속에서 그를 깊이 감동케 하는 어떤 양상들에 끌리고 있는 것 같더군요.

그 잊지 못할 식사가 얼마나 오래 지속되었는지는 모르겠지만, 헤밍웨이의 책들을 읽은 캐나다의 젊은 수병에게 그것은 참으로 어질어질한 경험이었습니다. 어쨌든 그 파티가 끝났을 때, 술을 상당히 많이 마신 게 분명한 헤밍웨이가 그 벽화들을 가리키면서 이렇게 말했습니다. "이 그림들 때문에 너무 슬퍼. 그리고 나는 며칠 후에 다시 외국으로 갈 거야." 그렇게 말하더니 그는 감정을 누를 수 없다는 듯 울기 시작했고, 몇 분 동안은 도무지 달랠 수도 없었답니다. 우리 모두 조금은 당황했고, 모두가 그와 함께 슬퍼했어요. 그리고 몇 분이 지나자 괜찮아지더군요. 그러고는 이렇게 말했습니다. "어떤 이유에서인지 저 그림들은 나를 아주 슬프게 만든다네." 나는 거기 모인 사람들에게(그즈음에는 열대여섯 명이 되어 있었습니다) 그 벽화에 대해 물었지요. 그들은 내가 그 그림이 제임스 서버가 그린 것임을 알아보지 못했다는 데 놀랐답니다.

<div align="right">

진실한 마음을 담아서,

에드워드 A. 그래프

</div>

편지 3

영화에서 본 것만큼 원작이 좋지 않아서 운 여인이 보내온 편지.

친애하는 엘킨스 씨

저는 40년 전 런던의 내셔널 갤러리에서 피에로 델라 프란체스카의 「예수 탄생」을 처음 보았습니다. 슬라이드나 책에 실린 삽화를 제외하고는 피에로가 그린 실제 그림을 본 것은 그때가 처음이었지요. 나는 곧장 울음을 터뜨렸고 이렇게 생각했습니다. '하느님 맙소사, 이 그림에서는 은빛 광채가 나는구나!' 제가 코넬 대학에서 학부를 다니고 있을 때 건축을 공부하는 한 남학생 때문에 피에로에 처음으로 관심을 갖게 되었답니다. 당시 무척이나 끌렸던 아주 잘 생긴 남학생이었어요. 우리는 함께 그 화가의 '초연한 기념비성'과 그의 '건축적 구성'과 그의 '냉담한 거리'를 찬미했지요. "만약 미스 반 데어 로에가 그림을 그렸다면, 그는 피에로였을 것이다" 등의 이야기를 하면서. 그 친구는 냉담했어요. 제 아버지와 아주 비슷하게, 냉담하고 실제보다 더 대단해 보였지요.

50년대 이타카에서, 저는 「타이탄」이라는 제목의 미켈란젤로에 관한 흑백 영화를 보았어요. 아름답게 촬영된 단편 전기 영화로, 화가의 작품들을 통해 그의 생애를 훑어보는 내용이었죠. 나는 영화가 상영되는 내내, 그 조각(나는 그의 그림은 한 번도 좋아한 적이 없었습니다), 특히 묶여 있는 노예 연작과 피에타 상의 힘에 압도되어 사이사이 눈물을 흘렸습니다. 졸업 후에 반드시 피렌체에 다시 가보리라고 맹세했습니다. 정말 그렇게 했지요. 그리고 조각상을 보고는 절망감에 거의 울 뻔했습니다. 그 동상들은 그것들을 찍은 사진들만큼 위대해 보이지 않았던 겁니다! 명암효과로 작품을 돋보이게 해준 정교한 조명과 움직이는 카메라의 도움이 사라지자 전혀 달라 보였습니다. 만약 내가 이탈리아에서 미켈란젤로의 작품을 먼저 접했더라면, 조명이

훌륭했다 하더라도 그렇게 마음을 빼앗겼을까요?

엘킨스 씨, 나는 당신의 주제가 아주 마음에 들고, 출판이 되면 꼭 한 권 살 생각입니다. 단, 좋은 인쇄기를(일본이나 스위스 제품 정도) 사용해서 삽화가 사람을 울릴 수 있을 정도로 인쇄 상태가 좋다면 말입니다.

<div align="right">행운을 빕니다.
크리스티나 A.</div>

편지 4

부다페스트에서 있었던 일에 관한 편지의 일부. 생략부호(……)는 편지 원문에 있는 것이다.

엘킨스 박사님께

질문. 당신은 그림 앞에서 한 번이라도 운 적이 있습니까?

답변. 예. 헝가리어의 스셉szép은 네덜란드어의 모이mooi와 같은 뜻인데 영어로는 아름다운, 고운 또는 멋진 정도일 거예요.

…… 어느 추운 가을 아침, 부다페스트의 한 미술관에서 저는 어떤 그림을 바라보면서 울고 있는 (혹은 눈물을 흘리고 있는) 자신을 발견했습니다. 그것은 엘 그레코가 그린 성모와 아기예수의 그림이었습니다. 전시실에 있던 안내원이 저를 보고 미소를 지으며 고개를 끄덕이더군요.

그녀는 작은 소리로 공감한다는 듯 'szép-szép'이라고 말했어요('스셉'이라고 발음됩니다). 'szép'은 제가 아는 유일한 헝가리어입니다. 'szép'이라고 불리는 마을 출신이며 'szép'이란 이름을 가진 헝가리에 사는 친구들이 있기 때문이지요. 제가 이 일을 기억하는 것은 그 스셉이라는 단어 때문만이 아니라, 그 단어를 말할 때

그 안내원이 보여준 여성스러운 이해의 제스처 때문이었습니다.

<div align="right">흐레 브라벤보에르-베켄캄프</div>

편지 5

키퍼의 그림을 보고 울었고, 로스코의 그림을 보고 박수를 친 사람이 보낸 편지.

제임스 씨께

저는 그림을 보고 잘 우는 사람은 아닙니다.

그림들은 어떤 식으로든 거리를 두고 있습니다. 그러나 분명히 나를 울게 했던 몇 점의 그림은 기억합니다. 약 10년 전 암스테르담 시립미술관에서 열린 안젤름 키퍼의 전시회에서 본 그림들이었습니다. 흙과 짚과 풀, 녹인 납을 흘려 굳힌 줄기들, 철끈으로 묶어놓은 돌 등으로 만들어진 거대한 아연판을 부르기에 '그림'은 적합한 단어가 아닌지도 모릅니다. 압도적인 그림들이었고, 거기에는 독일의 마을들과 역사 속 인물들의 이름이 새겨져 있었습니다.

멀리서 키퍼의 그림들을 바라보는 것은 다른 문제입니다. 한 걸음씩 가까이 다가감에 따라, 매 순간 그림이 새롭게 보이고, 마침내 당신의 코가 그림 표면에 닿는 순간, 보이는 것은 짚이나 반짝이는 모래알갱이들뿐이지요.

저는 울었습니다. 당시에는 나도 그 이유를 몰랐습니다. 그것은 뭔가 전쟁과, 그리고 옆방에 있던 까맣게 그을리고 타버린 책들 때문인 듯했습니다. 나는 사이먼 샤마의 『풍경과 기억』이라는 책을 읽고서야, 나를 감동시킨 것은 키퍼가 역사와, 6백만 명의 유대인과 수십만 명의 병사들의 죽음을 목격한 중앙유럽의 '죄 많은 풍경' 사이에 만들어낸 연결고리라는 것을 이해하게 되었습니다. 키퍼는 자연 속에 내재된 그 슬픔(우리가 원하든 원하지 않든 영원히 우리를 끌고 나갈 잔인한 그 힘)을 결정화해낼

수 있었던 것입니다.

그러나 다른 의문이 듭니다. 사람은 언제 그림을 보며 박수를 치는 걸까요? 우리는 배우나 무용수나 음악인에게 박수를 치지만, 화가들에게는 결코 박수를 치지 않습니다. 그들이 거기 없기 때문에, 그래서 작품이 그들을 대신하고 있기 때문일까요? 아니면 미술작품을 보는 행위는, 비록 똑같은 그림을 보고 있는 사람이 몇 십 명이 있다 하더라도, 그리고 심지어 똑같은 감정을 공유한다 하더라도 너무 사적인 일이기 때문일까요?

저는 어떤 그림을 보고 박수를 치고 싶었던 일을 기억합니다. 뉴욕, 아마도 현대미술관에서 있었던 일인 것 같습니다. 벽감 옆을 지나갈 때 뭔가가 나를 밀치는 것 같은 느낌이 들었습니다. 그것은 기차에서 졸고 있다가 누군가가 당신을 뚫어지게 보고 있는 느낌이 들어 갑자기 눈을 뜨지 않을 수 없을 때와 비슷한 느낌이었습니다. 그 벽감에는 붉은색 계열의 색면에 짙은 색으로 테를 두른, 마크 로스코의 그림 한 점이 걸려 있었습니다. 그 그림은 도저히 지나칠 수 없는 존재감을 갖고 있었지요. 바싹 다가서서 손을 따뜻하게 데우고 싶을 정도였어요.

그때 나도 모르게 두 손을 치켜들었는데 바로 박수를 치고 싶었기 때문이었습니다. 하지만 곧바로 바보스러운 짓이라 여겨져 그만뒀지요. 박수 소리는 그림과는 잘 어울리지 않으니까요.

로브 클링켄베리

편지 6

이것은 한 화가가 쓴 편지로 그는 그림 자체에서, 즉 색채와 물감, 심지어 화판 틀에 캔버스 천을 고정하는 못에까지 감동을 받는다고 했다.

친애하는 엘킨스 박사님

먼저 말씀드리고 싶은 것은 제가 그 어떤 것에 대해서도, 그것을 등지고, 혹은 마주하고서도 우는 일이 대단히 드물다는 사실입니다. 만약 제가 울 수 있다면 훨씬 더 건강해질 것이라고 생각하는데도 말입니다!

첫 경험은 지난 2월 워싱턴 DC의 내셔널 갤러리 부속건물 신관에서 일어났습니다. 남편과 저는 제일 먼저 프랑스의 작은 그림들을 모아놓은 작은 방으로 갔는데, 제 생각에는 대부분 뷔야르의 그림이었던 것 같습니다. …… 그런 다음 나는 로스코와 디벤컨의 작품이 있는 작은 방 두 군데를 둘러보았고, 바로 거기서 나는 울고 싶어지기 시작했습니다. 눈물이 쏟아질 것만 같아 경비원이 괜찮냐고 물어볼 정도였지요. 그 그림들을 바라보는 것은 몹시도 흥미롭고 감동적인 일이었습니다. 그전까지 한번도 보지 못한 것을 보고 있는 듯했고, 나는 그것들을 디자인으로서, 그리고 하나의 사물(나무판 위에 팽팽히 고정한 캔버스에 칠한 물감)로 경험하고 있었습니다. 방을 돌아보고 나왔을 때 나는 혼자 앉아서 방들 쪽으로 등을 돌리고 남모르게 울 수 있을 듯한 벤치 하나를 발견했고, 실제로 거기 앉아 울었습니다. 울음을 그치기 위해, 그리고 남은 관람시간 동안 울지 않으려고 상당히 애를 써야 했습니다. 그리고 친구들에게 이 이상한 경험을 이야기해주려고 할 때마다 거의 매번 다시 울음을 터뜨리게 되었습니다.……

저는 그 그림들을 그림들로(캔버스에 그려진 선과 덧칠한 자국과 물감으로) 보았습니다. 심지어 저는 화판에 캔버스를 고정하고 있는 못들의 수까지 세어보았습니다. 그림은 그것을 그리고 있던 화가에 대한 하나의 기록이라는 의미에서 매우 흥미롭습니다. 그러나 또한 그 그림들은 뷔야르가 한 방식대로 아주 멋진 디자인 해법이기도 합니다. 즉, 읽을 수 있는 그림, 그 속으로 들어가 헤치고 다니며 생각할 수 있는 그런 그림이지요. 색채가 그 구조와 긴장과 해법을 창조한다는 점만 제외하면 로스코의

그림들도 유사합니다.

한 가지 덧붙이자면, 정확히 어떻게 연관되어 있는지는 모르겠지만, 제가 그림을 그릴 때에도 작품을 창조하는 일은 대단히 큰 용기를 요구하는 일이라는 느낌이 든다는 겁니다. 그 그림들 앞에서 운 것 역시 그 화가의 용기를 느꼈기 때문입니다. 왜냐하면 나는 그 화가가……제일 끝 가장자리까지 가서 그 경계선 위에 서 있었다는 것, 그러면서 그 모든 것을 하나로 묶어 작품으로 만들어냈다는 것을 느꼈기 때문이지요. 그리고 이것이 내가 운 이유를 가장 잘 설명해주는 것 같습니다.

헬렌 D.

추신: 경비원이 내가 우는 것을 보더니, 제가 아마도 화가인 모양이라고 말하더군요. 그림을 보며 우는 것은 대부분 화가들이라면서요. 이치에 맞지 않는 말이라고 생각했지만, 그 말을 칭찬으로 받아들였습니다.

편지 7

렘브란트의 그림을 답답하고 침울하다고 생각하는 여성이 보내온 편지.

친애하는 짐

몇 년 전 암스테르담에 갔을 때 렘브란트 전시회를 보러 갔는데, 그 복잡한 갤러리와 작고 어둡고 암울한 그림들이 나를 너무 우울하게 만들어서 결국 울고 말았습니다.

나는 그 전시의 상이한 두 가지 요소 때문에 울었습니다.

1. 갤러리 안이 상당히 북적거렸습니다. 마치 축우를 품평하는 시골 장터에 와 있는 기분이었고, 혹은 내가 그 소들 중 하나가 된 것만 같은 느낌이었습니다. 이런 느

낌이 특히 절망적이었던 것은 그 그림들이 너무 작았기 때문입니다.

2. 그 그림들이 너무 작았다는 점(나는 렘브란트가 아주 작고 폐쇄된 세계를 만들어냈다고 느꼈습니다). 나는 그의 그림을 보았을 때 숨이 막히는 기분이었고, 너무나 내밀해서 절대로 속을 비집고 들어갈 수 없어 보였습니다. 그 그림들의 어두운 색조도 한몫했습니다. 마치 속을 파내고 그 안에 그림을 그려넣은, 부활절 달걀 속을 들여다보는 것 같았습니다. 부수면 대강 볼 수는 있겠지만, 얻을 수 있는 건 그렇게 대강 보이는 것뿐이지요.

저는 대단히 흥분하여 전시회에 큰 기대를 품었습니다. 아름다움의 세계, 혹은 최소한 인간성의 세계 속으로 들어갈 수 있기를 간절히 원했지요. 거기 갔을 때 저는 렘브란트의 세계가 그 작음 때문에, 그리고 그의 어두운 시각(어두운 색깔, 어두운 조명, 접근하기 어려운 주제들) 때문에 들어가기에 너무 어려운 세계임을 깨달았습니다. 내게 말을 걸고, 나를 외쳐 부르는 그림들은 너무나도 적었어요.

저는 렘브란트가 자기 자신을 어둡고 둔한 정신, 그리고 세계에 방치했다는 느낌이 들었고, 그 점이 실망스러웠습니다. 거기에는 어둠과의 투쟁(반 고흐의 작품에서처럼)도 없었고 초월도 없었습니다. 그 그림들은 나를 지독하게도 침울하게 만들었습니다.

<div align="right">에이미 K.</div>

편지 8

눈물을 흘리지 않고, 완고하며, 유명한 미술사학자의 편지.

친애하는 제임스 엘킨스

니오베 신드롬(미술사학자가 자신이 보고 있는 작품에 감동하여 눈물을 흘리는 일)에

관한 당신의 프로젝트는 무엇보다 흥미진진하게 들리는군요. 그리고 지금까지 당신의 설문이 '굉장한' 응답들을 받았다니 더욱 호기심이 입니다. 나로 말하자면, 냉정하고 무감각한 본성을 폭로하는 위험을 감수하더라도 참여하지 않는 것이 좋겠습니다.

<div align="right">따뜻한 배려를 담아서,
구스타프 L. 교수</div>

편지 9

미술사학자 E. H. 곰브리치가 보낸 편지를 약간 줄인 것.

친애하는 엘킨스 교수에게

9월 28일에 보내준 편지는 고맙게 잘 읽었습니다.

내가 보기에 선생은 다빈치의 『파라고네』(33, fascide 14)에 나오는 구절을 논박하려 하고 있군요. "화가는 감동으로 웃게 하지만 눈물을 흘리게 하지는 않는다. 눈물은 웃음보다 감정을 훨씬 더 교란시키기 때문이다."

당신의 질문에 대한 답은 '아니오' 입니다. 분명 영화를 보거나 책을 읽으며 운 적은 있지만, 그림 앞에서 울어본 일은 기억에 없습니다.

오스카 코코슈카가 내게, 멤링의 그림을, 내 기억이 정확하다면 물속에 맨발을 담그고 있는 그림을 보고 너무 감동해서 눈물을 흘렸다고 말했는데 나는 그 말을 믿습니다.

프리드리히 대제가 「가족에게 작별인사를 하는 칼라스」라는 그림을 보면서 울고 있는 어떤 그림(호도비에츠키가 그린 것인가요?)이 어렴풋이 기억나는군요(호도비에츠키의 그림 「가족에게 작별인사를 하는 칼라스」는 전형적인 18세기 작품이며 사람들이 그 그림을 보고 울었다는 것은 놀라운 일이 아니다. 나는 프리드리히 대제가 호도비에츠키의

그림을 보면서 울고 있는 그림은 찾아내지 못했지만, 그런 그림을 보고 사람들이 우는 모습은 쉽게 상상할 수 있다. - 제임스 엘킨스)

그건 그렇고, 나는 캐리커처의 역사를 연구하는 데 많은 시간을 들였지만, 웃었던 적은 좀처럼 없고, 거의 미소도 짓지 않았습니다!

<div align="right">
당신의 충실한 벗,

E. H. 곰브리치
</div>

편지 10

19세기와 20세기 미술에 관해 글을 쓰는 미술사학자 로버트 로젠블럼의 편지.

친애하는 엘킨스 씨에게

'크라잉 게임'에 관한 당신의 편지는 불시에 나를 덮쳤습니다. 정말 이상하지만, 그러나 생각해보면 정말 매력적인 질문입니다. 그 질문을 받고 나는 내 마음속을 깊이 들여다보게 되었으나, 결국 디드로와는 달리 나의 눈물샘은 한 번도 미술작품에 반응한 적이 없음을 털어놓을 수밖에 없습니다. 그러나 한편으로는, 당신이 생리학에도 관심이 있다면, 내 생각에 아직 아름다움이라 부를 수 있는 것에서, 또는 예술이 가진 일종의 마력에서 얻은 느낌 때문에 실제로 숨을 헐떡거린(입을 벌리게 되거나 숨을 멈추게 되는 등) 적은 있습니다. 그리고 나는 나도 모르게 일어나는 그런 반응을 야기한 작품들을 분명히 기억하고 있습니다. 1) 피어첸하일리겐(성당14인의 수호성인) 2) 마티스의 「삶의 기쁨」 3) 앵그르의 「제임스 드 로트실드 남작부인」 그리고 4) 프리드리히의 「해변의 수도사」입니다. 어느 경우든 그런 반응은 그 작품들을 내가 처음으로 보았을 때만 일어났습니다. 두 번째로 볼 때는 나는 이미 무방비 상태가 아니었기 때문이죠. 나는 특히 우리 미술사학자들이 갑옷을 너무 많이 껴입고 있는 게 아

넌지 의심스럽습니다. 그리고 우리가 그중 일부를 벗어버려야 할지도 모른다고 제안해준 당신에게 감사드립니다.

<div align="right">
당신의 충실한 벗,

로버트 로젠블럼

뉴욕 대학
</div>

편지 11

이 여성은 무척이나 그림 앞에서 울고 싶어한다. 그녀가 할 수 있는 최선은 '마른 눈물'을 흘리는 것뿐이다.

<div align="right">
위스퀴에르트, 1996년 11월 20일
</div>

친애하는 엘킨스 씨

저는 그림 앞에서 우는 일이 사람이 할 수 있는 가장 좋은 일 중 하나라고 믿습니다! 그럴 수만 있다면 우리 모두 정신과 의사나 상담사를 찾아가지 않아도 될 겁니다.

제 생각에 운다는 것은 그림을 보는 사람에게, 그가 버렸거나 잃어버렸다고 생각했던, 심지어 경험하기 불가능하리라고 생각했던 뭔가가 폭로되는 일인 것 같습니다. 그림 한 점을 볼 때 자신의 영혼이나 정신을 완전히 열어젖힐 준비가 되어 있는 사람은 많지 않습니다. 만약 그렇게 한다면 우는 사람이 더 많아질 거예요!!

사람들이 그림을 볼 때 말하는 걸 들어보면, 대부분 '와, 정말 멋진걸!' 따위의 말을 하거나, 아니면 그냥 그림의 세세한 부분을 토론하고 그것들이 무엇을 상징하는지, 또는 기술적인 요소들은 어떤지 알아내려 하죠. 그러나 자신을 억제하지 않고 그림을 있는 그대로 바라볼 수 있다면, 저항하는 모든 것을 무너뜨리는 아름다움에 압도되고, 감상자와 그림 사이에 놓인 모든 벽을, 심지어 '내면의 벽'까지 허물어버릴 수

있을 거예요. 그런 경우에는 화가가 누구인지는 중요하지 않고, 그냥 그 화가는 잊게 됩니다. 예를 들어 그 그림이 반 고흐가 그린 것이든 고갱이나 마티스가 그린 것이든 더 이상 중요하지 않게 되고, ······ 화가와 감상자는 비로소 하나가 되는 것이지요. 샴 쌍둥이처럼요.

저는 감정적 반응과 작품 자체 사이에 의미 있는 관계는 없다고 말하는 당신 동료들의 말에 동의하지 않습니다. 분명 거기에는 중요한 관계가 있습니다.

제 자신에게 바라는 것이 하나 있다면, 어떤 특별한 그림을 보면서 단 한 번이라도 울어보는 겁니다. 그냥 눈물이 안 나와요. 갤러리나 미술관을 방문할 때는 주위 사람들에게 방해받는 느낌이 듭니다. 그 모든 아름다운 그림들을 다른 사람들과 나눠야만 한다는 사실이 싫어요. 주위에 사람이 그렇게 많으면 그림과 내밀하고 친밀한 교감을 나누기 어렵죠. 그러나 몇 년 전 어느 일요일 오후, 한적한 암스테르담의 국립미술관에서 「우유를 따르는 하녀」를 보았을 때는 상당히 행복했습니다. 그 그림은 렘브란트의 「야간 순찰대」와 같은 전시실에 걸려 있었습니다. 남편은 어린 딸에게(당시 여덟 살이었죠) 그 그림을 설명하면서, 그림 안에서 그가 자신의 초상을 어떻게 그려넣었는지 말해주고 있었습니다. 그동안 저는 페르메이르의 「우유를 따르는 하녀」를 보고 있었지요. 너무 사랑스런 그림이어서 '마른 눈물'을 흘렸던 것을 기억하고 있습니다. 아무도 나를 방해하지 않았고 곁에서 보고 있는 사람도 없었습니다.

이른 아침 풍경이든, 저녁 해거름 풍경이든 풍경은 곧바로 저를 울릴 수 있습니다. 그러니 만약 그림 앞에서 언젠가 울게 된다면, 당신에게 다시 편지를 보내겠습니다. 저는 그림에 깊은 감명을 받는 것은 지극히 정상이고, 눈물은 억제할 수 없는 것이라고 믿고 있습니다. 그러니 눈물을 억누르려고 해서는 안 됩니다.

다정한 염려를 담아,

마틸드 W.

편지 12

이 미술사학자는 미술사학이 '부드러운' 학문이기 때문에, 우리는 특별히 더 자기 통제를 잘 하고 진지해야 한다고 말한다.

짐에게

눈물이 없는 미술사학자들에 관해 우리가 편지로 주고받은 내용에 대해 곰곰이 생각해봤어요. 그리고 제가 깊이 생각할 때 늘 그렇듯이, 생각이 두 방향으로 나뉘었어요.

1번 길: 저는 소설이나 영화를 보고는 훨씬 많이 운답니다. 그리고 그건 줄거리가 시간의 흐름에 걸쳐 있기 때문이라고 생각해요. 그리고 고백하자면, 기교를 덜 부린 소설일수록 울 가능성은 더 커집니다.

2번 길: 미술사학자들은 자기가 그림 앞에서 울었다는 사실을 인정하는 것을 당혹스러워합니다. 아주 오래 전 저의 논문 지도교수는 빈에서 처음 브뤼헐의 그림들을 보았을 때 울었노라고 털어놓았는데, 그것은 그가 폭격으로 파괴된 미술관에서 그 그림들을 보았기 때문이었어요. 그 모든 광경이 그를 정말로 압도해버린 겁니다. 그가 제게 이 이야기를 들려준 것은, 미술사학자들이 그림의 '질'에 관한 취향을 결코 '공개하지' 않는 이유에 대해 토론하고 있을 때였어요. 자, 왜 우리는 그러지 않는 걸까요? 미술사학자들은 대부분 남성이면서 미심쩍게도 '여성적인' 분야에 종사하죠. 그래서 그렇게라도 강하게 보여야만 하는 걸까요? 지극히 '부드러운' 연구 분야인 미술사학을 더욱 '객관적'으로, 따라서 더욱 과학적으로 보이게 하려고 애쓰는 걸까요? '나는 이 작품이 눈물 나도록 좋다'라고 말한다면 너무 평론가처럼 보일까봐 그러는지도 모르죠. 그럼 우린 단순히 학자입네 점잔을 빼고 있는 걸까요?

조안 L.

편지 13

자신을 감동케 한 작품만 진지하게 보려 하는 한 미술사학자가 보내온 편지.

제임스 엘킨스 귀하

저는 공공장소에서, 또 로마나 워싱턴에 있는 내셔널 갤러리의 이탈리아 작품 전시관에서 위대한 예술품을 만나 감동을 받은 적이 있습니다. 제가 감동한 그림엔 언제나 형체와 얼굴과 눈이 있었지요. 모두 영원히 외로운 것들이지만, 자신의 생각을 작품과 예술가와 나눌 수 있는 사람이라면 이들과 친구가 될 수 있죠.

미국을 여행하고 있을 때의 일은 분명히 기억합니다. 페르시아의 수채화였죠. 그때 저는 매사추세츠에 있는 우스터 미술관 지하실에 있었던 것 같습니다. 울고 있는 남자를 단순한 선으로 묘사한 그림이었어요. 그림에 곁들여진 파시어 텍스트는 읽을 수 없었지만, 제게 그 그림은 사랑, 특히 나이를 먹어 현명해질 즈음에 찾아오는 사랑에 관한 그림이었습니다. 수염과 배를 보아 남자는 쉰 살이 넘은 게 분명했고, 꼿꼿한 자세로 서 있지를 못했지요.

누군가가 그를 떠밀고 있는 것 같았습니다. 당시 저의 심리상태와 너무나 잘 맞아떨어지는 장면이었고, 얼마 전의 기억을 되살려놓았습니다. 저는, 초월적인 존재들과 신들을 기쁘게 하기 위해 미술작품이 창조되던 아주 오랜 옛날에도, 1552년에 비치노 오라지니가 했던 말처럼 'sol per sfogar il core', 즉 오로지 감정을 표출하기 위한 것이었다고 믿습니다. 때때로 미술은 이렇게 저를 감동케 합니다. 아주 내밀한 만남이지요.

이런 관점에는 불가피하게 따라붙는 결과들이 있습니다. 저는 그 관점을 한 점의 예술작품을 알기 위해, 작품과 제가 맺은 관계를 따져보기 위해 양식과 제작 시기에 상관없이 모든 작품에 적용합니다. 그렇게 해서 관계를 맺을 수 없다고 여겨지는 경

우엔 그냥 연습이었다고 생각해버리지요.

<div align="right">

충실한 벗,

마르틴 헤셀바인
</div>

편지 14

이것은 편지가 아니라, 휴스턴에 있는 로스코 예배당의 방명록에 적힌 글이다.

1985년 1월

이곳은 그것이 멈추는 곳이다. 깊이 없는.

시간 퇴장.

<div align="right">

[서명 없음]
</div>

편지 15

미술이 자신이 어떤 사람이었는지 기억하게 해줘 눈물을 흘린 한 여성이 보내온, 상당히 깊은 성찰이 담긴 편지.

선생님께

1967년, 저는 암스테르담 대학의 다른 학생들과 함께 처음으로 피렌체를 방문했습니다. 우리는 각자 한 작품을 연구해야만 했습니다. 제 연구 대상은 메디치 예배당이었죠. 그래서 저는 미켈란젤로의 스케치뿐 아니라 그의 스케치와 도면들도 알고 있었습니다. 그때 저는 아주 젊었기 때문에 피렌체에 있는 모든 것, 특히 메디치 예배당에서 깊은 인상을 받았습니다.

그러나 17년이 지나 1984년에 다시 그곳에 갔을 때, 나는 수많은 일이 일어나는 동

안 그 예배당은 전혀 변한 데 없이 그대로임을 보았습니다. 그리고 미켈란젤로가 그곳을 만든 후 몇 세기가 지나는 동안에도 전혀 변하지 않았다는 것도 깨달았지요. 마치 거기서는 시간이 멈춘 것 같았습니다. 그 안에 있을 때의 고요함을 기억합니다. '집에 있는' 것처럼 무척 편안한 느낌이었다고 기억하고요.

한 시간 후 저는 울면서 그 예배당을 떠났습니다. 남편은 어리둥절해져서 왜 우느냐고 물었지만 저는 그저 더듬거리며 "너무 아름다워서"라고 말했죠.

그런 순간들이면 실상 삶이 과연 어떤 것인지를 경험하고 있다는 생각이 듭니다. 시간은 가만히 멈춰 있거나, 혹은 존재하지도 않지요. 그 순간 나는 어떤 고요함, 그리고 감동을 느끼는 겁니다. 뭔가가 나를 감동케 했다는, 그 커다란 행복의 느낌. 집에 있다는 것. 내게는 이것이야말로 예술의 진정한 목적이라고 여겨집니다. 어떤 조화를 통해 장벽들을 무너뜨리고 우리를 자기 자신에게로 이끌어주는 것 말입니다(운다는 것은 바로 마음의 녹아내림이 아닐까요?). 나를 진정한 나와 결합해주는 것이지요.

이것이 내가 말하고 싶은 본질입니다. 예술은 가슴의 문제이지 머리의 문제가 아니라는 것이지요. 그것을 가슴으로 받아들일 때만, 그 속에 완전히 개입했을 때에만 그것에 대해 안다고 말할 수 있는 것입니다. 아무것도 진정으로 알지 못하면서, 또는 말하지 않으면서 수많은 페이지를 계속 메워갈 수도 있습니다. 미켈란젤로나 모차르트나 베크만 같은 진정한 예술가들은 압니다.

다정한 염려를 보내며,
마르딘 아벌링

편지 16

잘 알려진 정신분석가가 보낸 편지(이 편지는 그의 요청에 따라 그의 정체가 노출되지 않도

록 편집되었다).

엘킨스 씨께

상당한 스트레스를 받고 슬퍼하던 1971년경 저는 샌프란시스코에 있었는데, 그때 한 미술관을 방문했던 일을 기억합니다. 저는 보나르가 그린 상당히 큰 그림 앞에 멈춰 섰습니다. 그것은 그가 자주 그리던, 창밖을 내다보는 사람을 그린 장면이었습니다. 별안간 나는 내가 울고 있다는 걸 알아차렸는데, 어떤 강렬한 슬픔에 압도되었다고 할 수 있겠습니다.

나중에 정신을 차리고 그 경험에 대해 다시 생각해보았습니다. 정신분석자임에도 내가 찾을 수 있었던 최선의 답은(나는 내가 내린 해석을 편안하게 받아들이고 있습니다) 그 그림의 철저한 평정과 조화가 나 자신의 내적인 혼란과 충격적일 정도의 대비를 이루면서 파괴적인 감흥을 불러일으켰다는 것입니다.

선생이 다루고 있는 주제는 뭔가 매혹적인 것 같습니다. 부디 연구에 행운이 따르기를 바랍니다.

베르너 D.
정신의학 명예교수

편지 17

이 편지도 앞의 편지와 다르지 않다. 두 사람 모두 어떤 그림들은 견딜 수 없을 만큼 완벽하다고 느꼈다.

제임스 엘킨스 귀하

당신의 흥미로운 설문에 답하기 위해 들려드릴 수 있는 일화는…… 딱 한 가지 있

습니다. 절대적인 정확성을 기하기 위해 고백하자면, 제가 실제로 눈물을 흘렸는지는 정확히 생각나지 않고, 눈물이 쏟아질 것만 같아서 공공장소에서 당혹스러워질까봐 억지로 참았다는 것입니다.

그 그림은 약 15년 전에 샌프란시스코의 리전 오브 아너 미술관에서 본 고야의 「1808년 5월 3일」입니다. 나는 이 작품을 사진으로 아주 여러 번 보았지만, 원본을 보았을 때의 압도적인 느낌은 예견하지 못했습니다. 나는 그 자리에 뿌리라도 내린 듯이 10여 분을 서 있었고, 마치 최면에 걸린 것처럼 움직일 수가 없었습니다. 심지어 전시장에 걸린 다른 그림들은 볼 수조차 없었지요.

돌이켜보면 내가 억지로 참은 그 눈물은 그림에 담긴 끔찍한 장면과는 큰 관계가 없었다고 자신 있게 말할 수 있습니다. 그보다 나를 감동하게 한 것은, 도저히 성취가 불가능해 보일 정도의(그러나 그것은 분명 존재합니다. 누군가가 실제로 그 일을 성취해낸 것입니다. 한 사람이 그 일을 해낼 수 있었던 것입니다) 순수한 완벽함에 가까이 다가간 작품을 마주하고 있다는 사실 자체였습니다. 닐 암스트롱이 달에서 걸어다니는 모습을 보았을 때 사람들이 느낀 것과 같은 감정이었을 겁니다.

당신의 책에 행운이 따르길.

웬디 D.

편지 18

무미건조하기로 유명한 한 화가에게 감동한 한 여인이 보내온 편지.

제임스 엘킨스 귀하

제 이야기를 들려드리겠습니다. 몇 년 전 남편과 저는 친구들과 함께 요제프 알베르스의 전시회를 보러 뉴욕의 구겐하임 미술관에 갔습니다. 그의 작품을 특별히 좋

아한 적은 한 번도 없었지만, 나는 보는 것이라면 거의 뭐든 좋아하거든요. 굴곡이 진 난간을 따라 돌아다니는 동안 남편과 친구 둘이 나를 앞질러갔고, 나는 다음 그림을 보다가 울기 시작했습니다. 그것은 전적으로 부지불식간에 벌어진 일이었고 몇 분 동안 울음을 멈출 수 없었습니다. 울고 있는 나를 발견한 일행에게 이렇게 대답한 기억만 납니다. "나도 왜 이러는지는 모르겠어. …… 저 그림에는 뭔가 아주 강한 것, 고통스럽게 뒤트는 뭔가가 있어. ……"

결코 기분 나쁜 느낌이 아니라, 무척 놀라운 감정이었습니다. 뚜렷이 기억은 안 나지만, 색깔은 대부분 파랑과 초록색이었고, 사각형 액자에 끼워진 삐뚤빼뚤한 사각형 같은 것이었습니다. 거기에는 긴장이 서려 있었어요.

미안합니다만 작품 제목은 기억나지 않는군요. 언제까지고 기억하고 있으리라 생각했는데!

<div align="right">헬렌 A.</div>

편지 19

그림 한 점에 15년 동안 빠져 있었던 이야기가 담긴 한 소설가의 편지.

엘킨스 교수 귀하

나는 사람들이 눈물을 흘리는 것이 당연한 미술작품들을 알고 있습니다. 예를 들면 클리블랜드 미술관에 있는, 앨버트 핀컴 라이더의 「경마장」은 압도적이고 어른이 상상할 수 있을 만한 흉포함이 서린 어린아이들의 악몽 같고, 밀워키에 있는 뷔야르의 「화가의 작업실 풍경」은 작품에 만족하며 행복하게 살았던, 그러나 지금은 그 세계에서 완전히 추방되어 과거의 삶을 돌아보는 시선을 담고 있지요(또는 어떻게 보면 조지프 코넬의 전 작품이 그렇습니다).

그러나 오랜 세월 미술관을 헤매고 다닌 내 경험으로 미뤄보아, 확실히 그런 경험을 한 것은 딱 한 번뿐입니다. 1975년에 가족과 함께 여행하던 중이었어요. 미네아폴리스 미술관에서 반 고흐의 「올리브 나무」를 처음으로 보았지요. 1889년 9월 28일에 그린 것인데, 반 고흐가 말년에 생레미 요양원에 머물던 시기의 것으로, 커다란 캔버스에 그린 강렬한 작품들 중 하나이지요.

1978년에 친구가 미네아폴리스로 이사했을 때, 내게는 또 하나의 머물 집뿐만 아니라, 여러 번 되풀이해서 내 것이라고 느낀 그림 한 점을 직접 만날 기회가 주어졌습니다. 그 후 나는 그곳을 열여섯 번인가 열일곱 번 방문했는데, 그림이 순회전시를 떠난 1990년을 제외하고는 한 해도 거르지 않았습니다. 이듬해 가을, 내가 친구 집에서 돌아온 것처럼 그림이 원래 있던 자리로 돌아왔을 때, 나는 가족과 함께 그림을 처음으로 보러 갔던 때를 떠올리지 않을 수 없더군요. 또 그 그림에 관해 함께 토론했던 몇몇 친구들을 생각했고, 또 한 세기 너머의 우리에게 세상의 또다른 모습을 보게 해준 반 고흐의 고뇌와 승리에 관해서도 생각했습니다. 비록 그때는 「올리브 나무」를 다시 볼 수 없게 되리라고는 생각하지 못했지만, 얼굴에서 눈물을 닦아내고 있는 자신을 발견했습니다.

나는 점점 그 그림에 익숙해졌지만, 그림의 뭔가가 어긋나 있다는 생각을 하기까지는 오랜 세월이 걸렸습니다. 내가 쓰고 있던 소설 속의 한 등장인물은 그 그림에 사로잡혀 있었고, 소설의 끝부분에서 그녀는 미네소타의 세인트 크로이 강에서 카누를 타다가, 그 그림에서 잘못된 게 무엇인지 불현듯 깨닫게 됩니다. 그녀의 말에 따르면 이러합니다.

그 그림은 한 화면에 전혀 다른 두 시점을 그리면서, 자신의 미래를 예언하는 동시에 과거로 되돌아가고 있다. 차가운 연보라색 산 위로 높이 떠 이글거리는 늦은 오후의 태양은 서쪽에 제대로 자리 잡고 있지만, 나무 그림자를 드리운 실제 빛의 원천은

캔버스 바깥 왼쪽 옆으로 비껴난 남서쪽에서 들어오는 가을의 빛이다. …… 그것은 다른 각도, 다른 원천에서 비치는, 머릿속에서 떠올린 빛이다. 시간이 더 흘러 손에 잡힐 듯 구체적인 이 계절이 과거지사가 되어버렸을 때 내리쬘 한낮의 햇빛인 것이다. (『미완성의 삶』 중에서)

<div align="right">
충실한 마음을 담아서,

워런 키스 라이트
</div>

편지 20

폴록의 그림을 보고 몸에서 공기가 다 빠져나가는 느낌을 받았다는 한 여성이 보내온 편지.

제임스 엘킨스 귀하

저는 그림에 주먹질을 당한 듯한 느낌을 받았던 때를 정확히 기억합니다. 처음 뉴욕에 갔을 때 옛 현대미술관의 계단참에서 피카소의 「거울 앞의 여자」와 반 고흐의 「별이 빛나는 밤」을 처음 보았을 때도 분명히 그랬고, 현대미술관 신관에서 거대한 폴록 그림을 보고도 그랬습니다. 피카소와 반 고흐의 경우 그리기 수업에서 복제본을 여러 번 사용했는데도(나는 캘리포니아 출신이라서 미술작품 대부분을 복제본으로만 보았습니다), 원본을 보았을 때 알아보지도 못했기 때문이었습니다. 작품을 알아보지 못했다는 데 나는 큰 충격을 받았습니다.

폴록의 경우도 비슷한데, 그때는 제가 상당히 자신있게 폴록에 관한 필기시험을 치르고 난 다음이었고 원본을 보기 전이었습니다. 나는 뒷문이라고 짐작되는 문을 통해 그 큰 방에 걸어 들어갔는데, 그림이 관람자와 정면으로 마주보도록 걸려 있었기 때문에 나는 방을 가로질러 들어갈 때까지 그 그림을 보지 못했습니다. 그러다가

돌아서자 픽! 나는 바닥에 픽, 하고 주저앉을 수밖에 없었어요. 그때껏 내가 쓴 글, 내가 배운 것이 모두 틀렸다는 생각이 들었고, 그 그림은 바로 그 점을 보여주는 절대적인 증거였습니다. 내가 해야 할 일은 그림을 보면서 그 사실을 알아차리는 것뿐이었습니다. 나는 압도당한 겁니다.

그러나 패배한 것은 아니었습니다.

<div align="right">엘리시아 휘태커</div>

편지 21

평론가 존 러스킨이 젊은 시절 처음으로 혼자 이탈리아 여행을 하던 중에 부모에게 보낸 편지. 아주 긴 편지의 앞 부분이다.

<div align="right">1845년 9월 24일</div>

사랑하는 아버지,

오늘 본 그림들은 저를 흠뻑 취하게 만들기에 충분했습니다. 저는 오늘 틴토레토 앞에서 그랬던 것만큼, 인간의 지성 앞에 이렇게 철저히 바닥에 내동댕이쳐진 적은 없었습니다. …… 그가 오늘 제 정신을 완전히 빼놓아 저는 벤치에 누워 웃는 것 말고는 아무것도 할 수가 없었답니다.

편지 22

이 역시, 렘브란트와 브뤼헐과 비에이라 다 실바의 그림 앞에서 운 몇 가지 이야기가 담긴 긴 편지의 일부이다.

제임스 엘킨스 귀하

몇 가지 이야기를 들려드리겠습니다. 몇 가지라고 하는 것은, 글쎄요, 과연 살면서 딱 한 번만 우는 사람이 있을까요?

　　하나는 두 그림에 얽힌 이야기입니다. 자크 루이 다비드의 「레카미에 부인의 초상」과 르네 마그리트의 「레카미에 부인의 초상」이지요. 두 그림을 함께 본 적은 없지만, 다비드의 그림을 처음 보았을 때 부인의 시선은 나를 꼼짝 못하게 붙들었고, 그것은 그림 속에 담긴 '정지된 저 너머'를 인식한 결과였습니다. 나중에 마그리트의 그림을 보게 되었을 때 내 마음속의 눈은 두 그림을 일종의 공명하는 상호작용 속에 끌어넣었습니다. 각 그림은 홀로 서 있지만, 물론 후자는 전자를 알고 있다는 사실에 의해 더욱 분명해지지요. 나는 아름다움의, 말로 표현할 수 없는 무상성과 그 변형을, 그리고 먼지의 영구성을 생각했습니다. '눈물을 흘리기에는 너무 깊이 묻혀 있는' 생각들이죠. 레카미에 부인의 시선에는 나를 무한히 감동하게 하는 무엇이 있습니다. 만약 그것이 (다소 진부하게) 순수함으로, 또는 관능적인 도발이나 은밀한 희롱으로 나타난다면, 다비드는 사랑스러움을 극대화하는 시선을 성취했을 뿐일 겁니다. 그러나 그 그림을 거대하다고 느끼는 것은, 그녀의 영원성과, 그녀가 자신의 앎(우리는 누구나 먼지로 돌아간다는)을 견디고 있는(견디는 자세를 한) 그 정지된 우아함을 우리가 인식하기 때문입니다. 나는 그녀의 기품과 우아함을, 관람자 너머에 있는 뭔가를 향해 돌려진 그녀의 얼굴을, 그리고 가만히 놓여 있지만 언제라도 걸어 내려와 시간의 흐름에 다시 동참할 것만 같은 그녀의 발을 사랑합니다. 그녀 속에서, 나는 나 자신의 상실 때문에 울었습니다.

　　마그리트의 그림에는 눈물을 야기할 힘은 없습니다. 감정을 일깨우는 힘은, 있습니다. 그러나 객관적이고 지적으로 일깨우는 힘이지요. 마그리트의 그림은 다비드의 그림에 담긴 생각과 나란히 받아들일 때 자세히 설명되고 확장됩니다. 마그리트의 그림이 단순한 패러디라는 생각은 잘못된 것입니다. 이것이 아름다움의 결정이

고, 우리가 도달해야 할 지점이다라고 그 그림은 말하고 있습니다. 마그리트는 내게 대상들의 공명을 알게 해주었고, 그들이 우리가 더이상 존재할 수 없을 때조차 어떻게 존속하는지를 알려주었습니다. 그리하여 나는 목소리들의 불협화음을 듣습니다. 시간의 불협화음이요. 무상성. 상실. 그리고 마지막으로, 무력함의 눈물입니다.

행운을 빌며,

샌드라 스톤

편지 23

최근 들어 외롭게 살게 된 한 여인이 보내온 슬픈 편지.

엘킨스 씨께

올해 5월 말에 나는 혼자서, 1958년 가을에 간 이후 처음으로 피렌체에 일주일 동안 다녀왔습니다. 아카데미아 미술관이었던 것 같은데, 나는 거기서 세폭화의 오른쪽 패널에 담긴 그림 한 점을 보았습니다. 중앙 패널은 뮌헨에 있답니다. 프라 필리포 리피(1406~69)의 아들 필리피노 리피(1457~1504)는 길고 검은 머리카락을 치렁치렁 늘어뜨리고 마대 자루를 걸친 나이든 여인의 모습으로 막달라 마리아의 입상을 그렸습니다. 그녀의 자세와 표정은 내게 사랑이 가득 담긴, 도저히 달랠 수 없는 슬픔을 전해주었고, 나는 곧바로 울기 시작했습니다. 다른 어떤 그림도 그런 감정을 이끌어낸 적은 없었습니다. 제가 운 것은, 약 2년에 걸쳐 겪어야 했던 두 친구의 죽음을 상기해주었기 때문이라고 저는 생각합니다. 처음에는 내가 1940년부터 알고 지낸 친구 필립 린이 1989년 8월 6일에 간암 수술을 받고 세상을 떠났고, 다음에는 1938년부터 알고 지냈던 윌리엄 애로스미스가 1992년 2월 20일에 심장마비로 갑자기 세상을 떠났습니다. 저는 두 사람이 존재하지 않는 세상에서 살게 되리라고는 한 번도 생각

하지 못했지요. 자주 만나는 친구들은 아니었지만 그들의 죽음은 모든 것을 바꿔놓았습니다. 필리피노 리피의 그림이 나를 그렇게 감동케 한 이유를 나도 정확히 말할수는 없습니다. 저는 거의 평생 동안 미술을 공부했고, 여러 나라의 미술에 영감과 흥미를 느꼈습니다. 저는 일흔네 살이고 공적으로도 사적으로도 활발하게 활동하며 살았습니다. 지금은 워싱턴 D.C.에서 서쪽으로 110킬로미터 떨어진 깊은 숲속의 농장에서 살고 있답니다.

다이애너 버드

편지 24

내가 받은 편지 중 제일 좋았던 편지.

안녕하세요.

저는 한 미술관에 전시된 고갱의 그림 앞에서 울었는데, 어떻게 한 것인지는 몰라도 그가 그려놓은 투명한 분홍색 드레스 때문이었어요. 그림을 보자마자 드레스가 더운 산들바람에 펄럭이는 모습이 눈에 선했습니다.

루브르 미술관에서는 승리의 여신 앞에서 울었어요. 그녀에게는 팔이 없었지만, 키는 정말 컸어요.

저는 또 젊은 연주자가 바흐의 첼로 독주곡을 연주하던 작은 연주회에서도 (너무격해져서 그곳을 떠나야 했을 정도로) 울었습니다. 그곳은 아주 이상한 작은 감리교회였고 청중은 열다섯 명밖에 안 되었으며, 첼리스트 혼자 무대 위에 있었어요. 때는 정오였고요. 내가 운 것은 (짐작하건대) 사랑이 나를 덮쳐버렸기 때문입니다. 내게는 J.S. 바흐가 나와 함께 그 방에 있다는 (정신적이고 또 육체적인) 감각을 떨쳐버리는 게 불가능했고, 나는 그를 사랑하고 있었거든요.

이 세 가지 경우는 (그리고 지금 기억을 떠올리고 있는 다른 경우들은) 외로움과 관련한 무엇이라고 생각됩니다. …… 곁에 아름다운 것이 있기를 바라는 일종의 갈망이죠. 다른 사람들이라면 신이라는 단어를 썼으리라는 생각이 드는군요.

하지만 그렇게 말하면 너무 단순한 반응처럼 느껴집니다.

로빈 파크스

편지 25

일본의 그림 한 점에 관한 설명과 그에 대한 신비로운 컬트적 숭배.

엘킨스 교수님께

그림 앞에서 흘린 눈물의 역사에 관한 당신의 설문을 보았는데, 그걸 보니 지난 4월 도쿄에서 겪은 일이 떠오르더군요. 저는 현대미술관에서 열릴 워홀 회고전 준비를 위해(저는 그 전시의 영화부문 큐레이터였습니다) 일주일 동안 도쿄에 가 있었는데, 마지막 날에야 마침내 미술관 몇 군데를 들를 시간이 생겼지요. 화가인 유미 도모토라는 친구가 그날 네주 미술관에서 시작된 새 전시에서 몇 년 동안 공개되지 않았던 귀한 작품들이 전시되고 있다고 말해주더군요.

유미는 그 전시에 출품된 폭포 그림 한 점을 보려고 20년이나 기다렸다고 말했습니다. "그 폭포 그림은 신으로 여겨지고 있다"고 말하더군요. 나는 그녀가 정확히 무엇을 의미하는지 몰랐지만(폭포가 신으로 여겨진다? 그 그림은 신을 그린 그림인가? 그림 자체가 신인가?), 어쨌든 20달러를 내고 안으로 들어갔습니다.

그날은 개막일인데다 일요일이었기 때문에 무척이나 혼잡했는데, 대부분이 도쿄의 지식인들인 것 같았어요. 옷을 상당히 잘 차려입고 눈에 띄는 용모에다 비교적 나이가 많아 보였고, 전통의상인 기모노를 우아하게 차려입은 여성도 많았습니다. 나

는 미술관 안을 이리저리 돌아다니면서 유리 뒤에 전시된 옛 작품들을 둘러보았는데, 앞에 서 있는 사람들 때문에 보기가 쉽지 않더군요. 마침내 그 유명한 폭포 그림을 발견했는데, 주위에 사람이 너무 많이 몰려 있어서 도저히 가까이 갈 수가 없었습니다. 가까이서 볼 수 없었음에도 상당히 아름다운 그림이라는 느낌이 들더군요. 바랜 금색 풍경을 뚫고 희미하게 빛을 발하는 하얀 폭포수가 떨어지는 그림이었죠.

그러나 더 놀라운 건 그 그림을 보는 사람들의 행동이었습니다. 네댓 명이 그 그림 앞에 놓인 유리벽에 찰싹 달라붙어서, 자기들끼리 몸을 밀착한 채 침묵 속에서 그림만 응시하고 있었고 거의 모두가 울고 있었습니다. 아무도 움직이지 않았어요. 갤러리에서 흔히 볼 수 있는 자연스런 움직임들은 간데없고 모든 것이 그 그림 앞에서 완전히 멈춰 있었어요. 대신 압도적인 종교적 경험 혹은 영적인 경험이 자리를 대신하고 있었지요. 그들에게는 시골사람 같거나 어설픈 구석이 전혀 없었습니다. 모두 매우 지적이고 부유해 보였고, 일요일 뉴욕의 메트로폴리탄 미술관에서 볼 수 있는 부류처럼 대학교수나 그 비슷한 직업을 가진 사람들 같았지요. 물론 뉴요커 무리가, 아무리 유명하거나 인상적인 작품이라고 하더라도, 그 어떤 미술작품 앞에서도 그런 태도로 행동하리라고는 상상도 할 수 없지만 말입니다.

저는 그 사람들이 그 그림을, 신을 그린 그림이 아니라 그 자체를 신으로 느끼고 있다고 확신하며 그곳을 떠났습니다. 저는 일본 문화나 일본 미술에 대해서 아는 게 별로 없고, 일본어는 전혀 모릅니다. 그래서 그날의 경험은 다소 수수께끼 같은 상태로 남아 있지요. 그 미술관 팸플릿에 실린 그림 삽화를 동봉합니다. 거기에는 '나치 폭포, 가마쿠라 시대'라고만 표시되어 있습니다. 만약 당신이 이 작품에 관해 더 자세한 정보를 찾아낸다면, 저도 그 그림과 역사에 관해 더 자세히 알고 싶군요.

프로젝트가 성공할 수 있게 행운이 함께하기를 기원하며.

앤젤라 C.

편지 26

이 여성은 사람들이 그림을 보고 우는 것은, 그것이 한 번도 본 적이 없는 그림일지라도, 그 그림 속에서 뭔가를 알아봤기 때문이라고 말한다.

네덜란드, 힐버쉼

엘킨스 씨께

제 친구들은 그림 앞에서 우는 사람은 한 번도 본 적이 없다고 말합니다. 그러나 사실 저는 때때로 울게 됩니다. 저는 여자이고 미술사학자입니다. 그 일이 처음 일어난 건 15년 전, 프티 팔레 미술관에서 오딜롱 르동이 그린 파스텔화를 보았을 때인데, 왜 울었는지는 정확히 알 수 없습니다. 사람들은 으레 미술관에서는 울음을 감추려 하는데, 그래서 미술관에서 우는 사람이 그토록 드문지도 모르겠습니다.

대개 음악 때문에 우는 것이 더 쉽고 사회에서도 더 잘 받아들여지긴 하지만, 그림 때문에 우는 일은 분명히 일어나며, 또한 음악과는 다른 이유에서 일어납니다. 나는 사람들이 그림을 보고 우는 것은, 그들이 이전에 같은 그림을 본 적이 한 번도 없다 하더라도, 어떤 알아봄의 감각 때문이라고 생각합니다. 시간을 멈추게 하고, 도시의 소음을 가라앉히고, 보는 사람을 그림 속에 살게 만드는(최소한 다른 관람객이나 경비원의 주의를 끌지 않을 정도로), 갑작스럽게 이뤄지는 총체적인 동일시가 존재합니다. 그것은 유사한 무언가를 알아보는 인식이며, 그 일부가 되는 경험이며, 어쩌면 은총의, 잊을 수 없는 행복의 순간에 대한 느낌일지도 모릅니다.

당신의 연구에 행운이 따르길, 그리고 진정한 예술을 향한 어린아이다운 열린 마음을 가진 사람이 많아지길 기원하며.

메리 풀러

편지 27

로스코 예배당 방명록에서 발췌한 또 하나의 글.

로스코 예배당—

공포다! 거대하고 검은 '그림들' 이, 성경을 토라와 다른 종교의 경전들과 나란히
전시하는 이 '예배당' 을 위해 그려졌다니. 돌바닥까지도 삭막하다. 올리비아가 화
가가 자살했다고 일러준다. 이런 곳에서는 예배를 올릴 수 없고, 내가 이런 음울함
과 절망에 빠지지 않은 것에 대해 신을 찬양할 뿐이다. 여덟 개의 벽이 있고, 벤치
네 개가 사각을 이루고 있는, 어둠침침한 빛의 장소에 갇혀서.

주 하느님, 찬양할 것은 너무도 많습니다. 실비아는 이곳을 아주 좋아한다. 이곳
이 구원받은 것이라고 여기고 있다. 그녀는 점점 더 멀리 떨어져나가고 있다. ……

[날짜와 이름 없음]

편지 28

또 하나의 방명록 기록.

1982년 1월 2일

나는 들을 수 있다.

C. E. S.

편지 29

여기서 핵심은 그림을 들여다보는 것은 신을 찾는 일이라는 것이다.

<div align="right">1988년 2월 1일</div>

요점은 이것이다. 당신은 그림을 바라볼 때 캔버스의 표면을 훑으며 뭔가 구체적이고 가시적인 것을, 휘몰아치는 색채의 파도 가운데서 붙잡을 수 있는 어떤 기준을 찾는다는 것이다. 한계까지 내몰리면, 당신은 물감이 칠해진 표면과 붓질한 자국과 흐르는 물감들의 질감에서, 화판을 둘러싼 선들에서 위안을 찾는다.'

보기가 어렵고, 당신은 뭔가를 보지만 그 뭔가는 거기 없을지도 모르고, 그저 당신의 상상일지도 모른다. 로스코의 생각은, 시각적 표지를 움켜쥐려는 이 불확실한 노력이 종교와 맞먹는다는 것이었다. 즉, 어둡고 막강하고 통제할 수 없는 세계에 직면하여 신의 증거를 찾으려는 것이며, 그 마지막 종말은 죽음(첫눈에는 그 그림들이 재현하는 것처럼 여겨졌던 그 검은 공백)이다. 그럼에도 세계에 희미한 희망의 빛이 존재하는 것과 꼭 마찬가지로, 로스코도 색채와 얼룩과 좀더 밝은 부분들의 너무나도 미미한 변주를 통해, 희망의 작고, 통제된 암시들을, 우리가 결코 확신하지 않는(확신할 수 없는) 희망의 암시들을 건네고 있다.

<div align="right">데이비드 S.</div>

편지 30

로스코의 이웃이 기록한 화가의 자신만만함.

<div align="right">1982년 6월 1일</div>

로스코는 1960년대에 우리 옆집에 살았다. 로마 여행을 다녀온 후 어느 저녁에 그

가 술을 한잔 마시려고 들렀다. 그때 그는 벽화를 그리고 있었다. 그는 로마의 시스티나 성당에 다녀왔는데, 그런 후에 큰 안도감을 느꼈다.

"나는 미켈란젤로보다 더 위대한 화가라네"라고 그는 말했다. 당시에는 웃음을 참느라 애썼던 기억이 나는데, 어쩌면 그가 옳았는지도 모르겠다.

[알아볼 수 없는 서명]

편지 31

그 모든 선의에도 불구하고, 그림을 열린 마음으로 온전하게 바라보는 것은 어려운 일이다. 나는 타마라 비셀(프리드리히의 그림을 보고 울었던 그 학생으로, 지금은 미술사학자이다)에게 실명으로 그녀가 들려준 이야기의 일부를 실어도 괜찮을지 물어보았다. 그녀는 다음과 같은 답장을 보내왔는데, 일종의 열린 마음에 대한 신조였다. 타마라는 자기 감정이 충실함을 맹세하고, 미술사학의 건조함에 저항할 것을 서약한다.

짐 선생님께

왜 기억을 못하겠습니까? 다시 한번 그런 일이 생긴다 해도 저는 기꺼이 감수할 겁니다. 그렇다면 이 분야에 대한 저의 신념도 다시 한번 굳건해질 거예요.

실명으로 이야기를 옮겨도 저로선 전혀 거리낄 것이 없습니다. 저는 아무것도 부끄러울 것이 없고, 미술사학자들이 미술작품에 감동받았다는 사실을 그렇게 인정 못하는 것도 용납할 수가 없습니다. 제가 보기에는, 미술이 이런 식으로 우리를 감동케할 수 있다는 사실 자체가 사람들이 미술사학에 뛰어드는 이유인 것 같습니다. 이런 사실을 인정하지 않는 사람들도 있다는 것을 저도 이제는 알게 되었고, 몹시 안타깝게 생각합니다. 물론 그림 앞에서 우는 것을 누군가에게 보인다는 것이 '멋진' 일은 아니란 것은 저도 알아요. 어쨌든 저도 '전문가다운' 미술사학자가 되기 위해 공부

하고 있었으니까요.

같이 공부하던 학생들이 제가 겪은 일을 호의적으로 받아들이지 않았다는 것도 알고 있고, 그래서 스스로 괜찮다고, 심지어 좋다고 느낀 일에 대해 '어리석은' (혹은 '순진한' 이란 말이 이 경우에는 더 적절할 것 같군요) 짓을 했다며 비난당한 것은, 누구라도 그랬겠지만 저도 불쾌했습니다. 그때 전 뭔가 대단히 중요한 시험에 떨어진 것 같은 느낌이었는데, 그건 잘못된 생각이었어요. 핵심을 추려보면 순진함으로, 아니면 최소한 기꺼이 놀라거나 감동하겠다는 마음가짐으로 요약될 수 있을 겁니다. 제 생각에는 너무 많은 사람이 일종의 실제적인 분류체계를 가지고 그림에 접근하는 것 같고, 새로운 뭔가를 보는 일에 조금은 더 열려 있었던 때로 되돌아갈 수 없게 된 것 같습니다. 새로운 뭔가라는 것은 일종의 어린아이다운 경이겠지만, 그것은 학식 있는 사람들도 경험할 수 있는 일이라고 생각합니다. 이것은 아마도 미술사학 자체, 그리고 미술사학이 우리를 형성해온 방식에 기인할 것입니다.

그래서 저는 우리의 감수성 상실은 우리의 미술 '소비'의 탓이라고 생각합니다. 우리는 더이상 예전과 같은 방식으로 그림을 보지 않는 것입니다. 우리는 그저 그것을 처리하고 내면의 개념들을 '정복'할 뿐입니다. 사람들은 '당신은 저 작품을 압니까?' 라고 물어보지요. 마치 그것을 '이해하는' 사람이라면 그 무리에 들 수 있는 것처럼요. 그 작품을 경험했나(혹은 심지어 그것을 보았나)가 아니라요.

저는 여기에 중요한 차이가 있다고 생각합니다. 뒤샹의 「에탕 도네」에 얽힌 이야기 전체를 모른다면, 관람자로서 자격미달이라는 것이지요. 그렇다면 '보통' 사람들이 어떻게 위협을 받지 않겠습니까? 제가 아는 사람은 모두 다 그렇습니다.

제 아버지는 저녁시간 사교 모임이 있을 때만 미술관에 가십니다. 그렇게 하면 다른 사람들이 점잔을 빼며 잡담하는 동안 그림을 볼 수가 있으니까요. 남의 눈에 띄지 않고, 벽에 붙은 설명을 세 번이나 쳐다봐도 부끄러워할 필요가 없지요. 머리를 긁적

거리고 눈을 가늘게 뜨고 그림을 노려봐도 괜찮습니다. 아버지는 노력하고 계세요. 아무도 그렇게 하고 있지 않지요.

제가 하고 싶은 말은, 화가들이 우리에게 보여주는 것은 정말로 마법이라는 겁니다. 그리고 그걸 알아보지 못하는 사람들이 불쌍해요. 그림이 사람을 감동케 할 수 없다면, 도대체 그림이 중요한 이유가 무엇이겠습니까? 그렇게 비싸게 팔리는 이유가 뭐겠어요? 어떻게 그림이 사회적인 명망을 얻게 되었겠어요?

그래서 저는 제 이야기가 조금이라도 도움이 되기를 바랍니다. 언제든지, 어떤 논평이나 질문도 환영합니다. 그리고 선생님의 작업이 최대한 순조롭게 진행되길 바랍니다. 그럼 다음 소식 전할 때까지, 행운을 빌면서.

<div style="text-align: right">타마라</div>

편지 32

마지막으로 나의 친구이자 미술사학자인 한 동료가 보낸 간명한 편지. 이 글에서 얻을 수 있는 교훈은, 이따금 한 번씩은, 감정이 우리를 사로잡았음을 인정해버리자는 것이다.

<div style="text-align: right">1998년 10월 20일 화요일</div>

…… 반 고흐 전시회에 간 이야기를 하려니 역시나 약간 목이 메는구면. 그게 얼마나 괴짜 같은 짓이었는지 볼까.

나는 한 전시실에서 눈물을 흘렸는데(나도 참 지지리도 진부했지), 감정에 호소하는 그 색채에 압도되었던 것일세. 그림 세 점이 한군데 나란히 줄지어 있는 것 자체가 내게는 너무 엄청난 일이었다네.

자네 책에 이 이야기도 넣어주게.

<div style="text-align: right">마크 K.</div>

ख

'갑옷'을 벗고, 당신에게 가는 길

처음 『그림과 눈물』이란 제목을 보았을 때는 조금 의아했다. 눈물을 그린 그림을 말하는 건가, 아니면 그림을 그리도록 자극한 눈물을 말하는 건가. 어쨌든 그 제목은 호기심을 자극하기에 충분했는데, '눈물'에 관한 이야기라면 학문적 지식이나 교양과는 다른 차원의 이야기일 거라고 생각했기 때문이다. 수도 없이 쏟아져 나오는 미술 관련 서적들을 보면, 미술에 대한 사람들의 관심과 갈증이 얼마나 큰지 새삼 깨닫게 되기도 하지만, 때로 나는 그 지식과 정보의 양에 압도되고 다가서기도 전에 질려버릴 것 같은 느낌을 받는다. 엘킨스가 내게 매력적으로 보이는 것도 이런 위압적인 학문적 권위를 떨쳐버리는 작업을 계속 해오고 있기 때문이다. 그래서 나는 그에게 '미술사학계의 이단아'라는 꼬리표를 달아놓았다. 그 표현이 너무 선정적이라면, 체질적으로 권위에 대한 저항감을 타고난 장난꾸러기 정도라고 말해도 좋겠다. 앞서 출간된 『과연 그것이 미술사일까?』에서도 그는 지나치게 정전화된 학문으로서 미술사의 권위를 뒤흔들고, 좀더 자유롭고 개인적인 태도로 미술사를 받아들일 수 있는 가능성들을 모색했다. 미술에 관한 인식이 외부로부터 주입된 정보의 나열이 아니라, 오롯한 감상자 자신의 몫이어야 한다는 것이 그의 생각이다. 이 책 역시 미술과 개인의 그런 사적인 만남에 대한 그의 신념을 엿볼 수 있다.

이 책은 '왜 우리는 그림 앞에서 울지 않는가?', 그리고 '운다면 그것은

왜 잘못된 일처럼 보이는가?' 하는 질문에서 출발한다. 소설을 읽거나 영화를 보거나 음악을 들으며 우는 일은 쉽게 받아들여지지만, 그림 앞에서 우는 것은 뭔가 미심쩍은 눈초리를 받게 된다는 것이다. 특히 미술사학자들은 (부록에 실린 32통의 편지에서 알 수 있듯이) 그림에 대해 감정적으로 반응하는 일을 강경하게 거부한다. 엘킨스는 그런 태도가 과연 정당한 것인지 의아해했고, 그 답을 찾기 위해 '그림을 보며 운 경험이 있는' 사람들에게 경험담을 적어 보내달라는 신문광고를 내고, 지인들과 미술사학자들에게 편지를 보냈다. 그리하여 받은 답장들을 정리해, 그림 앞에서 울게 되는 현상들을 유형별로 정리 분석하고, '그림 앞에서의 울음'이라는 현상이 역사적으로 어떻게 나타나고 받아들여졌는지 검토한다. 옛날에는 우는 것이 자연스러웠거나, 심지어 당연히 기대되던 행동이었던 시대도 있었다. 변화한 시대정신과 미술사의 지식들이 그림에 대한 감동을 무디게 만든 것이다. 결국 '그림 앞에서 울어서는 안 된다'는 생각은 메마른 현대의 산물인 것이다.

　미술사의 지식이라는 '갑옷'으로 무장한 채, 차갑고 분석적인 시선만을 던지며 피상적으로 스치듯 바라보는 것으로는 결코 그림과 '나'라는 개인 사이에 진정한 만남이 이뤄질 수 없다. 그는 '현실 속의 우리를 충격에 빠뜨릴 힘이 없다면 그림이 대체 무엇인가?' 하고 묻는다. 물론 그림 앞에서 울어야만 그림을 제대로 보는 것이라고 말하는 것은 아니다. '눈물'이라는 화두는 강렬한 만남에 대한 하나의 제유이다. 그림을 보고 무언가에 얻어맞은 듯한 충격에 빠지는 일, 심장이 쿵쾅거리는 느낌, 알 수 없는 당혹감에 땀을 뻘뻘 흘리는 일, 가슴이 미어지는 서글픔 등, 대체로 감정적인 반응들이란 그렇게 육체적인 현상으로 우리에게 제 존재를 알리거니와, '눈물'이라는 단어에는 바로 그러한 반응들의 표출이 집약되어 있는 것이다.

제임스 엘킨스의 책을 옮긴다는 것은 번역자로서도 드물게 즐거운 작업으로 기억된다. 나 역시 그다지 눈물이 많거나 감정적인 사람은 아니다. 그러나 이 책을 옮기면서 엘킨스 씨에게 그림을 어떻게 대해야 할지, 그림과 어떻게 만나야 하는지 제대로 배운 것 같다. 뿌듯하기도 하고 참 다행스럽기도 한 것이, 게으른 자의 삐딱한 태도를 고칠 수 있게 되었기 때문이다. 그것은 옳고 그름의 문제라기보다는 편안함과 자연스러움의 문제다. 미술 전시회를 떠올리면 수많은 관람자의 물결에 떠밀리며 대충 보고 지나치는 풍경이 먼저 떠오르고 그 때문에 지레 피곤함의 예감에 질려버린다. 또 교양을 갖추려면 이 정도는 필수로 봐줘야 한다는 은근한 기대치에 대한 저항감 역시 적잖이 나를 전시회장에서 멀어지게 했다.

　이제는 알겠다. 그림이란 그런 지식과 정보의 더미도 아니고, 의무감에 보아야만 하는 과제도 아니다. 그림이 자신이 지닌 의미로 나에게 말을 걸어오게 하는 것은, 그 그림을 만났을 때 내가 그것에 쏟는 관심과 정성이며, 그림과 나 사이의 화학작용이라는 것을. 이제 가능한 한 한적한 시간에 혼자 전시장을 찾아가 천천히 그림들을 들여다보고 싶다. 그러다 내 마음을 끄는 그림이 나타나면 그 앞에서 넉넉히 시간을 보내며 아주 작은 세부까지 찬찬히 들여다보고 싶다. 그 색채와 붓질의 질감까지 손으로 만질 듯 느껴볼 것이다. 한 편의 영화 줄거리를 따라가며 나도 모르게 그 속에 빠져들 듯이, 음악이 서서히 내 속으로 흘러들어와 나를 채우고, 내 속에서 그 음들이 발효하여 새롭고도 내밀한 의미를 일궈내듯이.

2007년 겨울

정지인

옮긴이 **정지인**

부산대학교 독어독문학과를 졸업하고 번역과 출판기획 일을 하고 있다. 옮긴 책으로 『과연 그것이 미술사일까?』『상처난 무릎, 운디드니』『마녀 백과사전』『보쉬의 비밀』『르네상스의 비밀』『알함브라』『죽기 전에 봐야 할 영화 1001편』 등이 있다.

그림과 눈물
그림 앞에서 울어본 행복한 사람들의 이야기

1판 1쇄	2007년 12월 19일	
1판 10쇄	2020년 11월 2일	

지 은 이	제임스 엘킨스
옮 긴 이	정지인
펴 낸 이	정민영
책 임 편 집	최지영
편 집	손희경
디 자 인	김은희 정연화
마 케 팅	정민호 박보람 우상욱 안남영
제 작 처	영신사

펴 낸 곳	(주)아트북스	
출 판 등 록	2001년 5월 18일 제406-2003-057호	
주 소	10881 경기도 파주시 회동길 210	
대 표 전 화	031-955-8888	
문 의 전 화	031-955-7977(편집부)	031-955-8895(마케팅)
팩 스	031-955-8855	
전 자 우 편	artbooks21@naver.com	
트 위 터	@artbooks21	
인스타그램	@artbooks.pub	

ISBN 978-89-6196-003-8 03600

이 도서의 국립중앙도서관 출판예정도서목록(CIP)은 서지정보유통지원시스템 홈페이지(http://seoji.nl.go.kr)와 국가자료종합목록 구축시스템(http://kolis-net.nl.go.kr)에서 이용하실 수 있습니다.
(CIP 제어번호 : CIP2007003836)